圖解台灣電影史

1895-2017年

葉龍彥——著

自序

台灣電影 120 年了！感恩。

台灣原是「生蕃與瘴疾」的化外之島，歷經百年來的政治、經濟、社會不斷的變遷，以及許許多多感人肺腑的電影巡映洗禮，瘋迷全台，滲透人心，台灣終於蛻化成太平洋上最美麗的島嶼，到處洋溢著海洋文化的氣息，積極、樂觀、進取、包容。

再次感恩晨星出版社的邀約，讓我悠閒地回顧已經出版的相關電影史作品：《西門町電影史》、《日治時期台灣電影史》、《新竹市電影史》、《新竹市戲院誌》、《光復初期台灣電影史》、《台灣唱片思想起》、《春花夢露——正宗台語電影興衰錄》、《紅樓夢尋星夢——西門町的故事》、《台灣戲院發展史》、《影響的影響——70 年代台灣電影史》、《80 年代台灣電影史》、《台灣老戲院》、《日本電影對台灣的影響》、《正宗台語電影史》、〈錄影時代的來臨〉（《竹塹文獻雜誌》第 23 期）、《台灣的老戲院》等 16 冊，才發現近 20 年來的台灣電影紀錄還沒有，歲月流轉快速，近年來台灣的變化更令人驚奇，台灣電影百年已經發展到 120 年了，所以，有必要將 20 世紀末到 21 世紀初的精彩電影史，再度呈現以便迎接現在青年影迷，也讓老中青的民眾，全民一起分享。真的，現在很相信命運的安排，臣服命運就是活在當下，享受生命的甜美。

百年前，電影是最新興的科技娛樂產品，誰發明的？1894 年 4 月 14 日，愛迪生將他發明的十部「西洋鏡」正式在紐約百老匯大道公諸於世，並且立刻轟動全美。這一年就成為美國人所稱呼的「電影開始年」。可惜，「西洋鏡」的看片方式，是一次只能供一個人站著觀賞，而且機器笨重，運轉不便，不合經濟效益。1895 年 12 月 28 日，法國電影之父盧米埃兄弟（Auguste Louis/lumiere，1862-1895，1864-

1948）在巴黎大咖啡廳（Le Grand Cafe）公開其發明的「電影機」放映了十來部的電影〈火車進站〉、〈出工廠〉、〈餵嬰兒吃奶〉、〈理髮〉等一兩分鐘的短片，隨即轟動開來，夜夜客滿，遂被公認為世界電影的開端，這是因為「電影機」性能要比「西洋鏡」好很多。

很巧，1895 年剛好是台灣淪為日本帝國的殖民地，所以，整部台灣電影史的前半世紀（50 年）是日本時代，以後就是國民政府時代了。而電影業的發展，需視巡迴放映與觀眾互動的資本經營方式來觀察，因此電影史的研究或電影的評論，就要從政治學與經濟學的角度切入，畢竟有什麼樣的政府，就有什麼樣的電影事業，這就是台灣電影史最獨特的地方，更需要以圖解方式來展示。

「電影」最早被定義為：攝影機拍攝的膠捲，可以透過放映機，投射到銀幕上，供許多人一起觀看的最新媒體，是一種光電科技上的成就。傳到日本後，日人起先稱電影是「活動寫真」，後來改稱「映畫」。日後，科技研發日新月異，城市經濟亦逐漸繁榮，電影也隨之由無聲電影（默片）演進到有聲電影，黑白進展到彩色，戲院的設備也走進聲光化電的綜合配備，影片也由短片延長到一兩小時的長片，內容更是千變萬化，包羅萬象，到了二十世紀的三十年代，新定義：「電影是第八藝術，係綜合以前的七大藝術（繪畫、雕塑、建築、音樂、文學、舞蹈、戲劇）而成立。」（今日第九藝術是「遊戲」）

第二次世界大戰（1939-1945）爆發後，電影業逐漸萎縮，製片工業幾乎停頓。但巡迴放映仍然進行，尤其是英國在德國猛烈轟炸期間，照常放映電影，只在加強防空演練及燈火管制，讓民眾在黑漆漆的戲院，悄悄的進行電影治療，戲院成為逃避戰爭恐懼的避風港。台灣在珍珠港事件（1941.12.07）之後，戲院附近都挖好防

空洞，一旦空襲警報響起，民眾就訓練躲進防空洞，醫師護士也在旁待命，等到空襲警報解除，民眾就笑咪咪的持票根再進場，戲院後面都有福利社，台灣影迷又可以再享受電影療癒。像這種戰爭中的電影治療，是無法圖解的。

二次大戰後，美國以其地大物博，本土又不受戰爭影響，更能以民主政治、科技工業與資本主義結合得更加密切，而成為世界的超級強權，好萊塢再度崛起為世界電影帝國。終戰後，電影業全面復甦，並隨時代的演進成為大眾傳播事業的一環（影視）。新的定義，英文名稱有三個：Film，Cinema，Movie，各有不同意思。電影理論家 James Monaco 的看法是 Film 是指電影傳播媒介跟它周圍世界的關係；Cinema 是指它的文化標準和內在結構；而 Movie 則是商品。其實，電影這三種身分，相互彼此關係密切。對有些人而言，電影跟爆米花一樣，供人們消費；對有些人而言，電影與繪畫戲劇一般，是高級藝術；對我而言，電影就是電影，含義極單純，是大眾傳播媒介而已。在整個電影史上，電影就是娛樂媒介而已，大部分是虛構的幻影，讓觀眾跨進去，暫時忘卻枯燥的實際生活。所以，一般人視電影為娛樂商品。然而進一步從 Film 和 Cinema 來看，電影是綜合藝術與科學的事業，兼具娛樂、教育、宣傳和商業等多種子價值。因而，電影製作也就成為一個國家民族的歷史傳統、文化水準、生活型態及思想、信仰等的綜合表現。所以，電影必須包括製作、發行與映演三項領域。本書的圖解台灣電影，就從政治、經濟、文化的立場展開。

1895 年台灣淪為日本帝國的殖民地，正是西洋人發明電影的年代，本書就從1895 年開始，依照台灣政治經濟情勢的發展，分成三大時期敘述：

（一）日本時代（1895-1945 年，以西洋文明教化台灣時期）

台灣原是「生番與瘴疾」的化外之島，日人進占後，台灣尚未開發，直到 1989 年 6 月後藤新平（1857-1929）出任民政長官後，展開史無前例的西洋文明建設（交通、

都市計畫、教育、產業、衛生等），奠定台灣近代化的基礎，所以後藤新平被尊稱為「台灣現代化之父」，當然也是台灣鐵道之父。20 年代台灣的新文化事業（電影是其中之一）便告興起，到了 30 年代，台灣社會產生徹底質變的走向資本主義的工業化，並且以優越的農業社會走向世界舞台，迎接世界性的觀光熱潮，與世界接軌。

電影事業（包括製作、發行、映演）也隨著經濟社會發展，精益求精，到 30 年代，便能與歐美強國並駕齊盛。在台灣，唯獨映演業（劇場）與建築、觀光，能迎接世界性的黃金時代。

（二）國民政府時代（1945-2000 年，以中國文化控制台灣時期）

1945 年 10 月 25 日台灣長官公署（陳儀）進駐台灣後，政治經濟敗壞，社會不安。1947 年爆發二二八事件，台灣精英幾被殺害後，社會動盪、通貨膨脹惡化。1949 年 6 月宣布戒嚴令（軍事統治），繼之改革貨幣政策（以四萬元台幣折換一元新台幣），台灣在舊台幣時期雖淪為悲慘世界，然而台灣的戲院（映演業）卻非常的熱鬧，可見台灣人民也能像歐美國家，用看電影來療傷止痛。

1950 年 6 月韓戰爆發，美國大量軍事經濟援助台灣，建立遠東最堅強的反共堡壘。國民政府遂在美國超級強權的保護下，進行全面的掃紅計畫，撲殺共黨及其同路人或疑似有共產思想者，也就是所謂軍事統治下的「白色恐怖」，而在撲滅殆盡時，轉而肅清異己，捕捉異議分子和危及政權的知識分子，手段尤為殘酷。

電影事業就受到層層管制，關關卡卡都要安全檢查，其人事、經費，連劇本都要層峰允許，公文旅行還要人事的配合，最後上映前尤為繁複，不得違背反共抗俄國策，含有共產思想毒素、意圖破壞中華民國憲法、妨害善良風俗或提倡迷信邪說

者，一律禁演，以致國產電影僵化到幾致蒼白。奇怪的是，國片每況愈下，黨產卻越來越富裕，中國國民黨正史無前例的進行權貴資本主義。

還好映演業持續日治時期的觀影習慣，一枝獨秀，在 1947 年台灣戲院的發行網，早已被美國八大公司所霸占，後來經濟起飛到創造世界經濟奇蹟，外片（美、日、歐）幾占 80% 的市場，戲院老闆眉飛色舞。國片製作始終不如港片自由，票房的賣座靠宣傳及學生奉命進場。解嚴後白色恐怖的影響已非常久遠，台灣則被譏笑是文化沙漠。

（三）民主時代（2000-2017 年，自由、民主、獨立製片時期）

1999 年 9 月 21 日南投大地震，傷亡三千多人，2000 年 3 月總統大選，政黨輪替，台灣從此正式走向民主時代。不久，宜蘭人吳乙峰導演推出《生命》劇情紀錄片，敘述災後重建對生命的不同看法，同時將導演的生命融入其中，喚起觀眾的共鳴迴響，令人感動。《生命》也開啟了台灣導演獨立製作紀錄片的先河。紀錄片也隨著民主開放的社會，走進醫院、工廠、學校、企業等場域，更促進社會的多元包容性。

進入 21 世紀，台灣紀錄片越來越多，演員也多影視雙棲，青年學生更喜歡自由活潑的社會。2008 年《海角七號》帶給台灣社會溫馨感動，電視轉播亦讓人落淚。這類本土或與日本人之間的純真戀情，也讓人回味往昔鄉村純純的愛，以及村里間的樸實可愛。再加上國際大導演李安回國振興台灣電影事業後，電影復甦了。

台灣地理多元，氣候由亞熱帶、溫帶、寒帶分布皆有，再加上有山有海，降雨量是世界第二（僅次於瑞士），自然資源非常豐富，族群住民多元融合，歷史發展有四百多年，包容了西班牙、荷蘭、日本以及中國文化等豐盛、多彩活潑又多元的文化，是歷史人文與自然的寶庫，也是世界上最好的紀錄片拍攝場所之一。

新的台灣電影復甦後，也不要忘記台灣第一本影劇史書《台灣電影戲劇史》，作者呂訴上（1915 年生）是日本大學藝術科畢業，在日本時代活躍於台灣的戲劇文

化運動，戰後參與戲劇運動，改良編劇（包括歌仔戲），台語片興起，他成立銀華影劇社，編劇《河邊春風寒》，導演《愛情十字路》。1961 年又成立銀華出版部，出版《台灣電影戲劇史》，內容豐富，尤以戲劇方面更為精彩（包括原住民歌舞），呂訴上是藝術科出身，熱愛影劇，自己參與活動，又能編導，又會寫作，全神熱愛投入，堪稱一代典範[1]。世界創始幼稚園教育的德國福祿貝爾（Friedrich Wilhelm August Fröbel，1782-1852 年）的名言：「教育，唯愛與典範。」即成其最佳寫照。

感謝資深編輯胡文青，他曾責任編輯過兩本拙作：《台灣老戲院》、《正宗台語電影史》，且已銷售絕版。而近二十年來他與當代台灣導演多所接觸，相信能再次圓滿地完成跨世紀的《圖解台灣電影史》。

我個人對台灣電影史的學習、研究、撰述，也有二十多年了，歲月匆匆，讓我們學習效法科學家李遠哲的精神：「為下一代而前進。」

葉龍彥

於中和圓通禪寺 2017.08.15

1. 呂訴上，《台灣電影戲劇史》，銀華出版，民國 50 年 9 月。

參 | 民主時代的新氣象
2000-2017 年，自由、民主、獨立製片時期

結論 | 台灣的電影文化資產

導言：電影世紀的到來

1895 年 12 月 28 日這一晚，法國巴黎嘉布西納大街大咖啡館（Grand Cafe）地下室的印地安廳，現場來了三十幾位觀眾，廳堂內簡單的布置椅子、一架放映機、一張布幕，沒多久，布幕當中馬車突然向觀眾疾駛而來，整條街的其他行人與馬車也跟著躍動起來，觀眾一時驚訝的目瞪口呆說不出話來。接下來沒幾天，民眾口耳相傳，隨即轟動開來，每天將大咖啡廳擠得水洩不通。不久，電影這項新奇發明，迅速風行歐洲各大都市。

幾乎同一時期，在大西洋的另一端，比電影機發明更早，著名的發明家愛迪生（Thomas A. Edison）也在 1890-1891 年左右發明了「活動電影攝影機」（Kinetograph）和「活動電影觀影機」（Kinetoscope）。觀眾可站在一個方盒前，透過盒上的放大鏡裝置，透過裡面的燈光，窺看盒中用手捲動的軟片所產生的動感畫面，這樣的看片箱即成為東方人所稱的「西洋鏡」。1894 年 4 月 14 日，十部西洋鏡在紐約百老匯大道正式公開，並陸續拓展到美國各大城市、倫敦和巴黎。電影新發明挾科技與資本主義席捲亞洲地區殖民地，台灣亦不例外的捲入二十世紀最新奇的電光影戲時代……

米國映畫の 稼ぎ高

「默示錄の四騎士」は 四百五十萬弗

「國民の創生」も好成績 失敗した「强かなる妻」

東亞キネマ
甲東撮影所落成

中山安兵衛

運命の十字路

夏復辻川靜江の町田二江の妹時田雄と

活動常設館は世界にどれ程

米國が一

電影的發明與映演

　　1895 年 12 月 28 日這一晚，盧米埃公司準備為最新發明「電影機」的發表租下法國巴黎嘉布西納大街大咖啡館（Grand Cafe）地下室的印地安廳，現場只來了三十幾位觀眾，廳堂內簡單的布置椅子、一架放映機、一張布幕，大家才在納悶靜止的影像有什麼好看的？沒多久，布幕當中馬車突然向觀眾疾駛而來，整條街的其他行人與馬車也跟著躍動起來，觀眾一時驚訝的目瞪口呆說不出話來。接下來沒幾天，民眾口耳相傳，隨即轟動開來，每天將大咖啡廳擠得水洩不通。不久，電影這項新奇發明，迅速風行歐洲各大都市，盧米埃兄弟（the Lumiere brothers）遂被公認為世界電影的開端，並尊稱為「法國電影之父」1。

　　此外在大西洋的另一端，比電影機發明更早，著名的發明家愛迪生（Thomas A. Edison）與其助手狄克森（William K. L. Dickson）也在 1890-1891 年利用伊斯曼柯達軟片發明、註冊了「活動電影攝影機」（Kinetograph）和「活動電影觀影機」

愛迪生在一八九三年發明的活動電影放映機。該機器雖然使用電影膠片，但因為無法放映，只允許一個人透過小窗口觀看。芝加哥博覽會展出的正是此放映機

法國巴黎嘉布西納大街大咖啡館（Grand Cafe）舊址，今為斯克里布酒店（Hotel Scribe）／林大鈞攝影

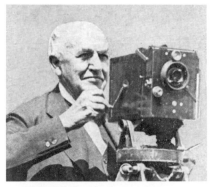

操作攝影機的愛迪生本人

（Kinetoscope）。觀眾可站在一個方盒前，透過盒上的放大鏡裝置，透過裡面的燈光，窺看盒中用手捲動的軟片所產生的動感畫面，這樣的看片箱即成為東方人所謂的「西洋鏡」。1894 年 4 月 14 日，十部西洋鏡在紐約百老匯大道正式公開，並陸續拓展到美國各大城市、倫敦和巴黎。這一年就成為美國人所稱呼的「電影開始年」，而愛迪生也被尊稱為「現代電影之父」。

　　不過沒一年光景，除了美國，法國、德國、英國也相繼發明電影機，只能一人觀賞的西洋鏡很快式微並被改良的放映機取代 2。

西洋鏡與覘眼鏡

　　電影雖是一種光電科技的新發明，同時也是西方資本主義的產物，巴黎大咖啡館的放映或者西洋鏡的窺看，一開始便是收費的商業行為，亞洲地區淪為帝國主義的殖民地，卻因此較早接受此項新奇的娛樂事業。1896 年 8 月，台灣割讓日本已超過一年，據報載有日商開始在台北淡水河岸建昌街（今大稻埕貴德街一帶）、文武街（今總統府到南門一帶）及祖師廟前（艋舺清水巖祖師廟）等地巡迴擺放「覗き眼鏡」（覘眼鏡），3 供人觀賞，當時雖沒有指明為美國進口的西洋鏡，不過這種透過鏡片窺看影像的玩意兒，一直持續到隔年 5 月，仍有商人從日本攜來台灣，就在台北西門外拉開一張大布幔圍出簡陋的「影戲場」，好奇的人可以花錢進到裡面，透過玻璃鏡內看見「人物山川、樓台亭閣以及花木禽鳥」，此種影戲景象吸引不少圍觀群眾 4，不過終究是記者筆誤，當時以為的影戲其實是日人的幻燈「映畫」，此即台人印象中的西洋鏡 5。覘眼鏡此種類似活動影戲的娛樂玩具並沒有因為電影的出現而中止，台灣仍時有所見，1907 年的報紙廣告中，還可見識到大阪商人販售一種「自動活動寫真器械」，此際已是改良成為可投幣的自動式西洋鏡 6，往

後在某些市場內也曾見覗眼鏡的蹤跡，觀看的內容不出世界風景與奇俗 [7]，甚至到 1920 年代大正年間，還可見到商人在廣場空地隨機招攬觀眾而被取締的情形 [8]。

電影傳入日本

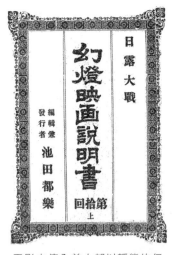

電影未傳入前大都以靜態的幻燈映畫公開放映。圖為 1905 年出版的日露大戰幻燈説明書

　　西洋鏡或覗眼鏡沒有普遍流行起來，只能說時不我予，電影在不到幾年間迅速發明並發展起來，以美國為例，電影成為遊樂場內便宜的大眾化娛樂，看準商機的商人還改建場地成為專門放映電影的「電氣戲院」，西洋鏡奇觀很快被取代，只得淪為巡迴遊藝雜耍團中的消遣娛樂之一，此種現象在日本也非常顯著，1896 年年底日本神戶「理納爾」公司雖開啟日本輸入西洋鏡的先聲；不過等到「荒井」公司購入愛迪生改良後手搖的放映機「展視鏡」（Vitascope）在東京歌舞伎座試映獲得口碑，新奇的電影也被命名為「活動照片」[9]；待隔年 1897 年元月有東京棉布紡織會社工程師稻畑勝太郎，因與盧米埃・奧古斯都曾為法國里昂工業學校的同學而趁機帶回盧米埃式的電影機，並於大阪公開放映，電影機已是不可擋的科技娛樂，西洋鏡被淘汰只是時間早晚。1897 年的 1 月到 3 月幾乎同一時間，其他公司不約而同進口盧米埃的電影機與愛迪生的「展視鏡」；6 月，東京小西寫真店正式進口法國高蒙（Gaumont）電影攝影機；「三越」百貨店攝影部的柴田常吉利用攝影機拍攝了新橋藝妓的舞蹈《鶴龜》與霞町名妓的《滑稽舞》演出；其後神戶的光村利藻拍攝祇園藝妓的《來潮舞蹈》、《道成寺》等劇目，於 1898 年在東京上映；另有淺野四郎拍攝的《淺草觀音堂之鳩》則在大阪上映，

當時日人對電影的定義還未拿捏一致，稱呼有：「電氣作用自動寫真」、「自動幻畫」、「寫真人物活動」、「自動幻燈」、「蓄動活動」、「蓄動射影」、「飛動活畫」、「寫真幻燈蓄動」、「大寫真」、「新寫真」等，直至 1887 年 3 月才約定俗成稱為「活動寫真」，等於宣告日本進入活動寫真百家爭鳴的新紀元 [10]。

電影在台灣的萌生

　　從不同管道取得電影機的商店中，其中一家以販賣錦繪、郵票、相機、幻燈機、留聲機等起家、位在東京新橋的吉澤商店，老闆河浦謙一接觸到電影機後即積極投入研發、改造電影放映機，並從國外進口影片，首次輸入的片子是《美西戰爭》，1899 年 6 月 1 日先在東京「錦輝館」公開上映 [11]，隔了三個月後，9 月 8 日台北十字館連續十天的活動寫真，採美國愛迪生發明的活動電氣寫真機放映，影片中便包括《美西戰爭》[12]。此外吉澤商店還曾派員至中國拍攝戰爭新聞片《北清事變活動大寫實》（義和團事件），從器材、攝影、製片、

1920 年代松竹映畫攝影場一景

攝影機架設在移動的汽車上拍攝

由愛迪生建造的世界第一座電影拍片場「黑色瑪麗亞」（Black Maria），拍片場下有底座可以旋轉，用來在拍攝時捕捉直射日光

映演到發行一氣呵成，完全涉足電影事業。在台灣也能夠看見吉澤商店在短短幾年間就已發展出完整的電影器械產品，並大做廣告，如幻燈用的瓦斯燈、活動大寫真器械、輕便活動幻燈、活動寫真幻燈運轉映畫、新製幻燈器械等相關設備 [13]。不過一具活動大寫真器械造價不菲，甲種款式有迴轉裝置附活動寫真器械，定價一百八十五圓；乙種僅有迴轉裝置，定價一百五十圓。如此高單價的新奇科技，能否被接受也直接考驗電影在台灣的生機。電影發明之初雖在世界各國流行起來，台灣曾因商人引進而在城市之中巡迴放映，但電影的設備昂貴，器材龐大，加上影片品質不穩定、取得不易，短期內無法大量進口，二十世紀初，靜態的幻燈機仍是面對大眾最主要的映演工具，也被統治者大量用在衛生、教育、農業、產業、宗教等領域的宣導中 [14]。最先以活動寫真命名的電影在台灣萌芽時期，就在與寫真、幻燈的同行下朝向大眾娛樂與時俱進。隨著城市文明逐漸興盛起來，到了 20 年代，經濟繁榮、政治民主（言論自由）萌芽，台灣也隨之掀起新文化運動，電影作為大眾最容易理解的宣導與娛樂形式，便廣泛流行起來，並迎接電影世紀的到來。

1895 年出版之日清戰爭幻燈畫
說明書第一回

1894 年出版之日清戰爭幻燈會
正編內豐島戰役繪圖說明

註釋

1. 1895 年 11 月 1 日，史克拉達諾夫斯基兄弟（the Skladanowsky brithers）在柏林首先發表「生物視鏡」（bioscope）展示活動照片，可惜八週後盧米埃兄弟以更優良的技術發表活動電影機（Cinematographe）掩蓋「生物視鏡」的鋒芒。

2. 1895 年被視為電影發明年，主要是歐美的發明家都各自發展出電影放映系統。愛迪生的早期投影技術後來被年輕發明家查爾斯·弗朗西斯·詹金斯（Charles Francis Jenkins）和托馬斯·阿爾馬特（Thomas Armat）運用到生產「韋塔放映機」（Vitascope）。離開艾迪生公司的迪克森自己研製了一套電影放映系統「Eidoloscope」。法國的盧米埃兄弟和德國的斯克拉達諾夫斯基兄弟，也在這時期也發明電影放映機。

3. 腰折大臣，〈興行物年代記〉，《台灣日日新報》，1907 年 5 月 1 日。

4. 〈目前奇觀〉，《台灣日日新報》，1897 年 5 月 14 日。

5. 〈映畫新來〉，《台灣日日新報》，1897 年 5 月 18 日。「映畫」一詞的出現，也讓人誤以為是日後日文中對「電影」的解釋，因此有部分電影大事記採用 1898 年 9 月 15 日在《台灣日日新報》廣告中出現的「少年教育映畫幻燈會」是第一個電影放映活動。但最初的「映畫」只是幻燈或西洋鏡的另稱。

6. 「自動活動寫真器械」廣告，《台灣日日新報》，1907 年 6 月 25 日。

7. 〈覗眼鏡〉，《台灣日日新報》，1910 年 9 月 27 日。

8. 〈覗眼鏡の告發〉，《台灣日日新報》，1924 年 9 月 24 日。

9. 松浦幸三，《日本映畫史大鑑》，東京文化出版局，1982 年 2 月 14 日。

10. 李道明，〈台灣電影史第一章：1900-1915〉，《電影欣賞雙月刊》73 期（1995 年 1-2 月），頁 28-44。松浦幸三，《日本映畫史大鑑》，東京文化出版局，1982 年 2 月 14 日。

11. 佐藤忠男、應雄主譯，《日本電影史》（上），復旦大學出版，2016 年 7 月第 1 版第 2 刷，p100-105。

12. 〈十字館の活動寫真〉，《台灣日日新報》，1899 年 9 月 8 日。

13. 「吉澤商店幻燈部」廣告，《台灣日日新報》，1900 年 3 月 24 日。

14. 有研究者指出，大約 1900 年活動寫真的新聞大量出現後，到 1904 年之間卻毫無消息，形同銷聲匿跡。主要原因除了電影設備龐大昂貴、維修不易、片源取得困難等因素，在這段期間，可以上山下海、攜帶便利的幻燈機才是台灣總督府的主要宣傳工具，衛生與教育等領域都有幻燈會成立。

日本時代的活動
寫真事情
（1895-1945 年，以西洋文明教化台灣）

甲午戰爭爆發前夕，美、法、英、德等國的電影發明已各有千秋，其中以美國、法國的電影和台北文明進展有較為密切的關聯。1895年大清帝國割讓台灣予日本，同年底盧米埃兄弟（Auguste Marie Louis Nicholas & Louis Jean）在法國公開放映電影，並於次年（1896年）傳入日本京都、大阪。日人起初稱呼電影為「活動寫真」，後改為「映畫」以迄於今。

日軍進占台北城半年後，1896年1月，「東京亭」最早開始經營戲劇、說唱、歌舞等傳統娛樂節目；8月愛迪生式的「西洋鏡」（Kinetoscope，「覗き眼鏡」）也出現在台北與艋舺一帶，算是亞洲最早的電影活動。電影是西洋科技娛樂產品，與城市文明發展與經濟繁榮有關。

1899年開始有人巡迴放映美國愛迪生式的「西洋演戲大幻燈」活動影戲，台北十字館等戲院也開始跟進放映新奇的活動電機影片，而盧米埃式的電影則直到1900年6月在台北公開放映，此後電影事業也隨著經濟建設的腳步逐漸興起……

電影傳入台灣

日人治台後的早期娛樂活動

　　1895 年日軍進占台北城半年後的年底，北門街三丁目開始出現日人設立的「揚弓店」（小弓店）、「空氣銃」（打靶場）等娛樂場所，另有軍夫之大寄席在北門街二丁目開演。隔年 1896 年 1 月，軍談、落語、義太夫大寄席等說唱藝術在府前街東京亭演出，東京亭成為台北最早的臨時劇場。其後淨琉璃等說唱表演在西門街或府直街「いるは亭」陸續開演；同年七月，女義太夫鶴澤六助在北門街一龍亭駐演。八月時，建昌街（今大稻埕貴德街一帶）、文武街（今總統府到南門一帶）及祖師廟前（艋舺清水巖祖師廟）等地有商人巡迴擺放可透過鏡片看影像的「覗き眼鏡」」。這是台灣最早的電影活動，也是亞洲最早的電影（愛迪生式影片放映紀錄）。1897年 5 月，西門外開始有影戲奇觀 ，屬於「覗き眼鏡」與「幻燈映畫」西洋鏡一類的延伸，短短二年間，日本傳統的藝能娛樂或

日治初期娛樂以藝能戲劇為主，西洋「大曲馬」馬戲團特技表演則在大正年間引進，台北曾在艋舺及西門外街等地開演。圖為淺草奧山法蘭西大曲馬表演

日治初期建昌街景

約 1917 年間文武街通

日治初期台北城內西門街，遠端旌表為急公好義坊，電影傳入初期的放映活動就在附近上演

約 1911 年台北座

室內、外遊戲，在一些料理亭或臨時小屋、空地頻繁推出；1897 年底，留鳥雞肉店店主酒井留吉創設一處供集會與演藝活動之用的「浪花座」劇場（後來的朝日座即浪花座改設），一開場就連番推出古典戲劇狂言（即興喜劇），[3]；接著同月西門外街的「台北座」落成，首先推出「壯士芝居」新劇（又名書生劇，鼓吹新時代思想的話劇），另有文武街幸亭推出落語、清元、常盤津，北門街十字屋（1898 年 8 月後改稱十字館）也推出寄席，這一年浪花座、台北座陸續開場，提供戲劇演出的獨立空間，可說是西門町戲劇活動的起點。而電影（活動寫真）也在西洋鏡與幻燈影戲伴隨下，開始出現放映師引進台北的零星消息。畢竟，電影是新興的城市文明活動之一，必須隨著社會經濟的發展才能興盛起來。

電影傳入台北之初

　　過去有關電影何時傳入台灣的紀錄多數皆以日人市川彩的論點（1941）為基礎，記述電影最早在台灣放映的紀錄是 1901 年（明治 34 年）10 月，由當時在日本已極有名氣的電影巡迴放映業者高松豐次郎，攜帶一部二手的放映機，以及《英杜戰爭》來到台灣放映。而第一家放映電影的時間與地點，則出現在 11 月上旬西門町台灣日日新報社前空地上的臨時小屋 4。如今隨著更多資料出土，如中村貫之在 1932 年發表電影教育的評論時即提到，是高松豐次郎帶來台灣電影的濫觴 5，或如「激戰活動寫真會」在「西門外平交道南側的特別會場」安排收費的放映活動 6 等信息，至今有關電影在台灣最早由何人何時傳入雖無定論，但以現有文獻所知，在台灣可見的影片先有美國愛迪生式，其次則是法國盧米埃式的影片，在此有必要重新進行一次歷史性的考察與爬梳。

　　據已知《台灣日日新報》資料，1899 年 8 月 4、5 二日，有同一則廣告刊登城隍

1899 年西洋演戲大幻燈廣告

1899 年十字館電影與新劇開演廣告

廟左橫町演師廣東人張伯居，在大稻埕蘆竹腳街（今）六番戶七番戶將進行「西洋演戲大幻燈」放映活動，票價從上等三十錢，下等二十錢，到軍人、小孩半價，這則廣告也是首次有電影活動在台北舉行的重要記事，，而廣東人張伯居更成為最早在台放映電影的第一人。一個月後，9月5日報導〈電燈影戲〉8，從新聞內容推敲，應為大稻埕蘆竹腳街「西洋演戲大幻燈」放

1899 年十字館活動電機開演廣告

映結束後移師艋舺的另一場巡演，記者提到在大稻埕的觀眾很多，但到了艋舺放映，觀者急速遞減，票價求降後仍無起色，認為活動影戲這種新奇的機器，和幻燈會很相似，差別在於影像可以活動而已。電影首次在台北放映的新鮮感似乎沒有維持很久，當時候巡迴的下一站沒有直接進入城內，或許和8月6、7日兩日台北因為颱風傷亡嚴重有關，台北座也在這次風災中倒塌。9月初在艋舺舊街放映收費的電影活動，當地觀眾反應冷淡，當北門街十字館在 8 月舉辦了幾場傳統戲劇的風災慈善活動後，很可能已注意到這項新穎的發明，於是 9 月 8 日有報導「十字館此次改變方向」把美國愛迪生發明的電影納入表演的活動之一，有《美西戰爭》以及其他多部影片9。隔日，十字館為增加報導強度，繼續刊登廣告，文案宣稱觀看戰爭影片如身臨其境，並從 9 月 8 日起連演十天10。9 月 14 日，十字館仍有廣告消息放出，除了新劇開演，電影放映仍在節目中11。

與巡迴大稻埕與艋舺兩地不同的是，放映地已從臨時性的小屋進入劇場空間，電影成為與新舊劇並駕齊驅的娛樂節目之一，同時宣告了電影的商業行為與娛樂性。

電影傳入台北的時間與放映地點，透過 1899 年報紙的廣告與報導，行跡已較為明確，其中愛迪生公司的機器與影片比盧米埃公司的電影機與影片早一步登陸台北，或許可與東京吉澤商店在同年 6 月 1 日在東京「錦輝館」公開上映的《美西戰爭》的觸角相關，因為殖民地台灣於隔年 1900 年 3 月，吉澤商店幻燈部就在台灣刊登廣告販售幻燈機與活動大寫真器械（電影機）等設備 12。但大約同時，從法國盧米埃公司進口的電影設備也在關西大阪流行開來，而從 1900 年 6 月在台的大阪商人大島猪市也引入了盧米埃電影來看，日本與台灣出現電影的因果關係大致可以想像 13。

1900 年吉澤商店活動大寫真器械廣告

最早公開放映電影的戲院

然大島猪市何許人也？就現存的資料顯示，從 1897 年、1898 年及 1900 年幾年間，最常見到此君在報紙上刊登各種木材販賣的廣告 14，可知販售木

人話世　　新起街北裏　日蓮宗說教所

今回熊本ヨリ清正公尊像奉戴シ當設教所へ安置ノ爲メ來ル六月五日遷座式執行候ニ付此段倉卒各位ニ謹告ス

全崎全新全全全城全全　大稻埕
卹　起街　　内
係　係　　　係

米村金龜吉　深川太郎　太田　古畑　手塚　角　杉橋梅太　吉岡新助　鷲谷　佐藤順次　大嶋規三　藤村猪市

1898 年熊本清正公尊像安置廣告，大島猪市是日蓮宗的贊助者之一

材為其本業，並且熱衷於同鄉的聯誼，曾在自己營業地址發起大阪商公會懇親會的集會 15，也是一位虔誠的日蓮宗信徒 16。但其實除了木材買賣的事業，大島氏還曾投資開設料理店，1898 年 7 月底，有府前街浮世亭開業的報導 17，在後續的新聞中大抵得知店主即為大島猪市，10 月時，京阪神實業者懇親會與談話會就辦在浮世亭 18，料想也是大島氏主導關西方面的懇親會，浮世亭開業後服務的評價雖普通 19，但作為一個多方開闢商機的商人，大島氏也積極介入料理屋業者組合的創辦與集會，協力料理業者繳稅問題，與官方對話 20。對於大島氏而言，或許看中電影未來的商業潛力，1900 年 6 月，大島氏透過大阪的「佛國自動幻畫協會」，邀請電影技師兼解說辯士松浦章三（台灣史上第一位辯士），並自任幹事，攜帶該協會的盧米埃公司出產的電影機抵台，6 月 16 日首次在淡水館九號室舉行試映會 21；20 日又有新店區長許又銘率紡織女工到台北觀光，當日在大稻埕紳商葉為圭事務所的歡迎宴席上，一干人觀賞了二十一套「影燈

各起材木大阪賣　杉丸太　松丸太　府前街貳丁目三六番戶　並ニ福州寇　經便鐵道用枕木　大島猪市

1897 年大島猪市在府前街的木材營業廣告

材木販賣　新起橫街二丁目　大嶋猪市

1898 年大阪商公會第二回懇親會廣告，大島猪市為其中發起人之一

日治初期的淡水館

淡水館內部大廳

「戲」影片 [22]；原本預計近日在淡水館與新起橫街
的台北座兩地公開放映，但 21 日公映前一天 20
日，台北座因不明原因突然暫時休業，21 日當天
大島氏以幻畫協會之幹事名義刊登了「電氣應用
活動大寫真」的廣告，另改在十字館放映一個星
期 [23]。1899 年及 1900 年十字館兩度公開放映美國
與法國的電影，成為台灣最早公開放映電影的戲
院可說實至名歸。大島豬市的行腳還不只如此，
7 月，大稻埕日新街普願社有他的放映活動，頗
受觀眾歡迎 [24]；9 月 1 日起活動寫真又回到台北座
與藝妓、俳優聯合開演，10 月底以後，居留中國
福州的日本人籌備天長節紀念活動，從台北邀請
藝人渡海表演，包括活動寫真放映、手品（魔術
戲法）、手踊舞蹈等，可知當時在台北放映的影
片也被安排進天長節的餘興節目，大島氏從中獲

1900 年電氣應用活動大寫真
廣告，大島豬市任「佛國自
動幻畫協會」幹事

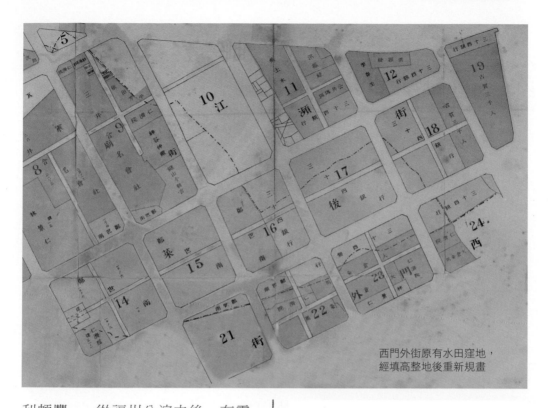

西門外街原有水田窪地，
經填高整地後重新規畫

利頗豐 25。從福州公演之後，有靈活商人手腕的大島氏又轉往廈門日本領事館與高雄丸軍艦放映電影，獲得滿堂彩，之後借用外國人飯店上映電影「每相一圓」，入場券一人一美元（dollar）仍大受歡迎，獲得相當好評 26。或許因為大島猪市將電影事業帶到福州、廈門等地，台北的電影放映活動也一時冷卻下來，過去頻頻出現的電影活動消息突然間銷聲匿跡，直到 1901 年 10 月底活動寫真在台北西門外再次見

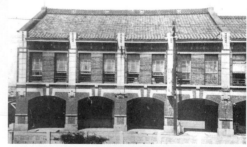

台北檢番

台北檢番外因活動臨時搭建的屋台

報，公演《北清事變》、《英杜戰爭》等影片 27，或許當時的新聞過於片段，也因此讓中村貫之簡述台灣的電影教育時說明「明治 36 年歲末同仁社社長高松豐次郎在現在新起町台北檢番旁邊空地蓋起小屋，翌年過年時開始上演。此為台灣電影的濫觴。」28；或者如市川彩寫下在本島最早放映電影的是 ——「在日本內地極有名的一位電影巡迴放映的業者高松豐次郎，攜帶他於兩年前向札幌的一位姓元定的望族購買的放映機一台，及《英杜戰爭》等十幾部影片來到台灣」的描述 29。

1901 年 11 月電影放映活動也來到新竹舉行，17 日午後六時在北門城外竹陽軒有官紳兩百多人到場觀賞這場活動幻燈，不同於以往學校舉行「不能活」的幻燈會，此次的幻燈影片有北京軍隊操演、天津攻戰、煙台占領等與八國聯軍戰爭相關的劇目，人物「或走或行或笑或哭或戰或騎或聚或散」，都令觀者如臨其境、入神忘我 30，這場放映會可視為西門外激戰活寫會的延續。新竹活動幻燈會之後隔年，1902 年到 1903 年的新聞報導中除了多數衛生幻燈會活動之外，電影的動靜一時好像停滯沉寂下來，直到 1904 年 1 月，

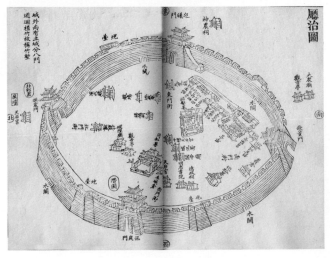

新竹初期活動幻燈放映的場所竹陽軒位在竹塹城北門外，1905 年新竹街改正，以後城牆逐步被拆除

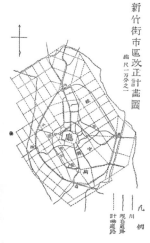

1905 年新竹街市區改正計畫圖，不規則曲線的竹塹城被逐漸拉直成道路

苗栗街人廖煌特地到東京學習電影機的使用技術，並將一部電影機與日人自製的影片《北清戰爭》（八國聯軍）、《英杜戰爭》、《藝妓手踊》、《淺草の曲藝》、《柔術仕合》及滑稽片等二十五、六部總長約三十分鐘的默片帶回，先在大稻埕稻新街（今甘谷街），後移至西門街急公好義坊旁公映。當時廖煌放映的電影票價是一般票十錢，特別票三十錢，並預計巡迴台灣全島放映，不過後續並無進一步的消息 [31]。倒是到了 1913 年廖煌卻出現在一場詐欺糾紛中，成了大稻埕陶器鍋物商楊氏好的債權人之一，其原本的電影事業則不見蹤影 [32]。

電影界奇人高松豐次郎

高松豐次郎曾被記者比喻為「本島事業界三奇人」之一，會被誤認是來台放映電影的第一人，就在於此人在演藝界創下許多「第一」貢獻的印象投射，為了解當時的背景須從他來台之前說起。

高松豐次郎生於 1872 年，日本福島縣信夫郡飯坂町人，家中經營高松屋旅館，青年時代原本計畫出國學習採礦技術，不料要協助他出國的同鄉長輩突然去世，為了自籌出

「本島奇人」高松豐次郎

國經費，進入鐘淵紡織公司工作，卻不慎被機器截斷左手臂，因當時工廠沒有合理的賠償與保障勞工的制度，高松決心走向研究法律一途，於 1894 年求教於創校學長岸本辰雄，考入明治法律學校（明治大學前身）。在校期間半工半讀，一面跟隨單口相聲師父三遊亭圓遊（藝名）學習「話術」，一面以「吞氣樓三昧」為藝名，在上野鈴木亭擔任演出助理。

1897 年畢業後，高松進入「勞動組合期成會」負責宣傳工作並投稿幽默小說、單口相聲及勞動劇等，同時開始使用電影機在「寄席」（說書場）配合演出「落語」（單口相聲），一邊放電影，一邊說書，成為優秀的「即席幽默話的高手」，也奠定日後辯士功夫基礎。1898 年，高松豐次郎因為工廠勞工調查而進入農商務省任職，接著運用電影巡迴全日本，並與川上音二郎、圓遊等相聲家往來，成為改良講談的佼佼者。

　　高松之所以來到台灣，據說與當時擔任內閣總理大臣、同時也是明治法律學校顧問伊藤博文有關。伊藤博文不介意高松的勞工運動背景，舉薦他前往台灣協助宣教工作，有了這層淵源與人脈 33，加上台灣總督府欲利用電影宣導教化台人 34，讓高松有機會跨海開展台灣事業。1911 年《實業之台灣》針對高松豐次郎的經歷曾有專文特寫：

（明治）34 年起進軍本島一步一步擴展事業，成功推展生番觀光，盡力於台灣正劇（Drama），今後更持續以法人之姿從事救濟台灣移住民事業，其事業全靠胼手胝足打拼出來，由此可謂令人驚嘆十分。35

1911 年元旦，高松豐次郎同仁社廣告

可得知高松豐次郎來台後的事業經營不僅有電影，從 1898 起在日本各地以放映電影為手段調查勞動情形，並一方面與劇場界保持互動，最早在 1901 年確實來過台灣考察並巡迴放映電影 36，之後還涉足原住民觀光、戲劇推廣、公共巴士、糖鐵及社會救濟等事業，另外在電影方面可說是展現無人能及的企圖心，一手建立起電影事業王國。

　　1901 年底以後高松豐次郎開始每年往返

日治初期東門外的台北赤十字會病院位
在總督府醫學校旁

1930 年代赤十字社救護班活動情形

台、日，停留較久時間應從 1904 年起，倒是較早的 1902 到 1903 年間未見
高松進一步巡迴放映消息。1904 年 2 月，在台的「日本赤十字社篤志看護
婦人會台北支會」針對社會救濟，展開多場日本岡山孤兒院募款的慈善會，
結合音樂會、放映各地名勝之幻燈、蓄音機與活動寫真 [37]。當赤十字婦人會
在各地巡迴期間，同年 5 月，高松再次來到台北，隨行就帶著如《尼加拉瓜
瀑布》、《美國馬車公司失火》、《英皇加冕禮》、《回向院相撲》、《兒
島高德的劍舞》、《日本兵的練習》等短片與仁川沖及旅順海戰、俄軍狀況
等幻燈片，首站先從新竹放映開始 [38]，而後回到台北新起街祖師廟，放映前
一天剛好有一批日露激戰的最新寫真幻燈運抵，適時加入節目之中，後續又
有城內石坊東樓前的鳳來寺 [39] 及淡水館月例會的放映，最後安排在石坊街
原兵器場 [40]，之後返回日本。由於高松在日本原本就熱心於勞動社會運動，
與愛國婦人會宗旨不謀而合，也開啟日後雙方密切的合作關係，熱心襄助
愛國婦人會舉辦慈善會餘興節目中的活動寫真放映。1904 年 1 月日本愛國
婦人會提出台灣地方支部設立申請，2 月台中、4 月台南、6 月台北支部陸
續成立，7 月三廳的支部合併成立「愛國婦人會台灣支部」，民政長官後藤
新平的夫人後藤和子就任支部長，會員網羅台灣重要的官員與仕紳夫人，初
期服務宗旨主要是協助救護與救濟在台因討伐作戰而受傷的士兵。不過後藤

● 後藤新平 ●

　　醫學博士後藤新平接任台灣總督府民政局長前，即認為台灣的統治必須重視當地慣習，他比喻政治與生物學有相通的概念，不能將比目魚的眼睛當成鯛魚的眼睛。他將生物學原理運用在台灣治理，於是有台灣舊慣調查、鴉片漸禁政策、土地調查等事業展開。其中尤以交通、衛生、產業等建設作為穩固並推動統治的基礎。

　　後藤本人也喜歡新奇的文明事物，接納程度高，如台灣當時只有少數洋人擁有自行車，後藤和夫人和子已把練習騎車當成每日的功課；其他如留聲機和活動寫真的引進，都因後藤新平大力推展而普及。

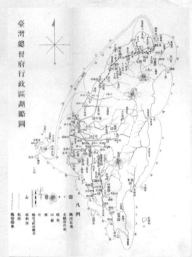

台灣總督府行政區劃略圖

後藤新平夫妻

新平本人傾向創立台灣本島的婦人會，同年 10 月在後藤支持下舉辦一場慈善音樂會，此次音樂會催生「台灣婦人慈善會」創立，並用捐款盈餘一部分購置活動寫真器與配備，作為隔年第二回的標準配備與節目 41。但隨後藤在1906 年卸職離台， 台灣婦人慈善會的事業重心，逐漸移往原本會員與救濟活動重疊的愛國婦人會，之後以愛婦會台灣支部為首，赤十字社等三會開始相互合作向全島募捐救濟與慰問金。

1905 年日露戰爭寫真出版廣告　　1904 年台灣婦人慈善會舉辦慈善音樂會廣告　　1908 年台灣婦人慈善會捐建的盛淵學校

　　1905 年 1 月，高松豐次郎取得日露戰爭之新聞影片（非幻燈片）再次來到台灣，19 日午後六點起開始在台北座放映電影 42。就在前一個月 12 月的 26、27 兩日，榮座才收費招徠過日露戰爭影片場次，惟因技師操作不熟練，連續兩日的放映活動皆告失敗，原本高人氣的活動寫真，還差點引發暴動 43，也讓高松攜帶的戰爭影片來台有很好的機會另闢場所放映。台北座的活動場場叫好叫座，包含《寫真師の失策》、《我兵露軍の望哨捕ふ》、《月宮の夢》、《金州城の突擊》、《美人の自惚》、《黃海の大海戰》、《會社員の早替り》、《遼陽停車場占領戰》、《社會小說金庫破り》、《馬尼剌戰爭》、《某方面の砲兵陣地戰》、《旅順市街の砲火》、《第一師團

の出征》、《露艦北海道を騷がす》、《英
皇戴冠式》、《我兵の突貫》、《露兵の退
卻》、《河水中の立迴り》、《砲彈の着發》、
《水雷挺の快駛》、《軍艦の轟沉》、《怒
濤の甲板を洗ふ狀態》、《水雷の爆發》等
影片[44]。接著移師至淡水館，之後並開始全
台的巡迴勞軍放映。到了 5 月這段期間，高
松一行人至南部各地累計放映 96 回，觀眾超
過十六萬人。在募款方面獲得不錯的迴響，
台中、斗六，以至彰化、南投、苗栗、桃園
等地都有不少捐獻。 至 1908 年高松寫真會
其熱門程度還曾擴增成三隊到不同地方開演
[45]。此外為了慶祝台北座修繕完成，更從日本
運進新影片，包含《奉天の入城式》、《旅
順開城》、《スチッセル長崎上陸》、《松
山の捕擄運動より》、《大連の船舶輻輳》
等 [46]；1905 年 5 月 27 日，高松回到台北，29
日晚上全新的活動寫真在台北座上映，每晚
看電影的人潮不絕 [47]。後來又有一場新竹廳
中港支廳下舉辦的軍隊募款電影會，於 6 月
11、12 兩日在中港街，13、14 兩日在頭份街
放映 [48]。

另一方面，7 月 11、12 二日台灣婦人慈

榮座

1911 年榮座的節目廣告

善會也在榮座開催第二回音樂會，當中安排的活動寫真包括《沙河對陣中我軍雪投げの戲》、《勇犬兔の為めに狐を懲す》、《第三聯隊の演習及出征》、《海戰及上陸》、《軍用輕氣球の飛揚演習》、《米國に於ける蜂蜜採集の實況》、《摩天嶺の戰》、《大石橋の砲戰》、《日光の瀧》、《爆藥を以て木材切斷の作業》、《內地に於ける捕虜輸送の光景》、《松樹山の占領》、《水難救助》、《樽筏の演習》、《百面相》等十五部影片 49。接著 8 月以後巡迴至台北、宜蘭、基隆、新竹、桃園、台中、彰化、斗六、嘉義等地，就影片名稱可知調性與高松同仁社有別，也有意錯開了高松上半年度巡迴的行程。

到年底，高松又攜帶更新的《佳人の奇遇》、《英蘭銀行五人の賊》、《元祿踊を始めとして》、《名譽の斥侯》等，另有《東鄉大將の凱旋》、《同參內の途上》、《同歡迎式》、《凱旋艦隊觀艦式》、《ノイエル大将の歡迎式》、《兒玉總督の凱旋及ぴ歡迎式の盛況》等影片回到台灣 50，先在榮座放映，隔年 1906 年 1 月移至台北座。影片內容除了日露戰爭的本子，還有一些滑稽劇 51。1 月 15 日下午總督官邸舉行園遊會，高松的電影也被安排在餘興節目中，為商業放映的同一批影片 52。

1906 年 4 月中部嘉義發生大地震，高松投入震災義捐募款，在台中、嘉義與台北等地映演，直到 5 月初離開台灣返回日本 53。回到日本後高松又投入自製電影，一類是喜劇，一類是「social puck 活動寫真」（社會漫畫諷刺），首映於東京錦輝館舉行 54，隔年 1 月，高松即攜帶此批自製的現實社會電影及最

1930 年代總督官邸

新的外國寫真五萬呎來台，也帶來了實體染色的幻燈片，並訂 12 日於朝日座開演，再次吸引眾多觀眾，盛況空前。social puck 活動寫真影片有：《活社会の玉乗》、《海老茶の木魚》、《當世紳士の正體》、《自惚の失敗》、《人心の表裏》、《舊思想の教育》、《ハイカラーの行列》、《人間の洗濯》、《下女の二十四時》、《公德の泣き言》；最新之電影則有《旅順攻圍中の實狀》、《酒飲の一生》、《女學生の末路》、《樺太の破獄》、《汽船火災の慘狀》、《氷山雪嶺北極探險》，《佛國文豪ユーゴー氏作噫無情》、《巴里白浪社會の巢窟》、《大磯海水浴場》、《紐育小學生齒車運動の奇觀》等 55。

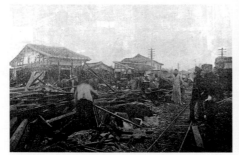
1906 年中部大地震造成嘉義市街之慘狀

嘉義醫院旁之震災救護事務所

台灣第一部紀錄片——
《台灣紹介活動寫真》（台灣實況介紹）

　　然而高松此行最重要的任務則是接下台灣總督府的委託，預備兩萬呎底片計畫拍攝的《台灣紹介活動寫真》（台灣實況介紹），除了藉影片具體呈現治台 12 年的建設成績，宣揚台灣政治設施及風俗之改善，「去除一般人心目中台灣酷熱、風土病盛行、令人嫌惡的印象」56。2 月 20 日上午 8 時

40 分高松活寫隊於台北站發車後開鏡拍攝鐵道全線，預計包含「地方各廳の物產」、「彩票の抽籤」、「生機關の設備」、「蕃界防蕃設備」、「基隆の三金鑛」等分場段落，在台北一地攝影隊就拍攝了灣神社之拜殿與明治橋、圓山、總督官邸、各廳市物產等景物，及基隆港之浚渫船與港內景象，其他如新任總督佐久間一行人離開台北車站的畫面、東海岸巡視考察之記錄也被取景入鏡，更遠還深入宜蘭蕃界取景。高松一面拍攝一面也趁空檔到各地放映電影，如台南和台中阿罩霧、東勢角、葫蘆墩、牛罵頭 57。

　　據報導拍攝的內容主要包含鐵道旅行與地方漫遊，諸如「烏龍茶園茶摘の實況」、「大甲街製帽工場の全景」、台中永久兵營」、「烏日溪鐵橋」、「彰化祭禮行列の大人形」、「愛國婦人會」、「橋仔頭の製糖」、「阿緱市場の雜沓」、「台灣神社社殿」、「圓山公園」、「台北新公園」、「總

第一代鐵製桁架的明治橋

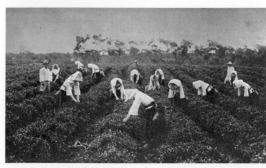

1930 年代關西茶區採茶情形

婦女編織林投帽

1908 年台灣縱貫鐵道通車典禮在台中公園舉行

約 1919 年府前街

1920 年代大稻埕公學校

督官邸」、「その庭園」、「總督府門前」、「測候所樓上より台北市街地」，另包括「西門街と府前街」、「台灣銀行と十字街路」、「台北郵便電信局」、「大稻埕公學校」、「製氷會社と服部鐵工場」、「專賣局の作業」、「梅屋敷と藝妓の手踊」、「蕃界の撮影」、「鐵道本線工事の偉觀」、「北白川宮殿下の御遺跡地」、「小學校女生徒の體操」、「棉花試作と綿摘み及綿繰り」、「燈台上より見たる打狗港」、「當局者の苦心と蕃人の狀態」等多達一百二十種 [58]。

1907 年 5 月剪接、沖印完成後的《台灣紹介活動寫真》分批運回台灣，5 月 8 日起開始在台北朝日座放映。此次高松豐次郎除了各地巡映，與愛國

婦人會也有較為密切的合作，1909 年愛國婦人會成立活動寫真事業部之後，甚至出資讓高松支援拍攝隘勇線軍人討伐原住民實況影片 59。其實，《台灣紹介活動寫真》在 1907 年以鐵道漫遊方式拍製，顯然對全島交通網有驗收的意味。所以縱貫鐵道完工後，便在 1908 年 4 月 20 日於台中公園舉行台灣鐵道（基隆至高雄）通車典禮。

高松開墾地與阿緱座管理人在屏東公園附近開發建設之廣告

興建與經營連鎖戲院

多年來往返台日巡迴映演的高松豐次郎，深感各地方城市缺乏專門的劇場空間，基於個人的官方人脈，高松以投資土地的方式豐厚興建劇場的資本，曾留下北投公共汽車經營、阿緱購地開墾建設的紀錄 60，1908 年 2 月起在基隆哨船頭街規劃興建新劇場，5 月擴張整修朝日座；高松積極尋求企業家投資合作，以直營、合營與委外經營的方式，自此基隆、台北、新竹、台中、嘉義、台南、打狗、阿緱等地先後興建劇場。7 月新竹有竹塹俱樂部興建；10 月 1 日台南南座落成舉行

新竹座

台中座

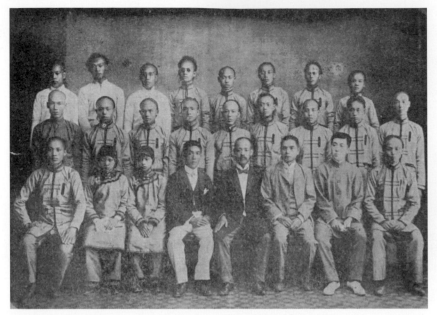

台灣正劇練習研究所合照，第一排中坐位者為高松豐次郎（右四）

開場式；同月台北北門內側組建之パノラマ館，名為高松台北演藝館（後因
市區改正被拆除），如此建立起連線跑片發行制度，不僅如此，高松還投資
公共汽車、糖鐵輕軌的經營，且熱衷於新舊劇節目，引薦日本方面戲劇界的
明星來台演出，還創立台灣正劇練習所、台灣演藝社，培養台灣人練習生，
可謂劇場界的推手，但也因此讓高松的財務虧損逐漸出現無法平衡的危機。
1913 年後已背負巨額負債的高松，為解決朝日座與榮座長期以來的競爭情
況，積極奔走 [61]，1914 年經過長期交涉後兩座合併為「台灣劇場株式會社」
[62]，8 月，高松便特聘「訥子劇」（澤村訥子）來台，但這次砸下重金又造
成一萬三千元的虧損 [63]，龐大損失終於重挫高松之演藝事業，業界也開始傳
出不雅流言。爾後又有朝日座、榮座面臨大修繕，以及因新竹劇場火災必須
改築的問題纏身。

　　事業危機下高松仍力圖振作，1916 年先與美國 International Film 公司簽訂電影代理權 [87]，又於東京日本橋區松島町水天宮前設置分社太陽電影商會，開始著手與天活、日活及其他東京常設館影片之發行業務，並設置同仁社出張所，預備 10 月中旬發行《殖民公論》雜誌 [88]。同年台灣舉辦勸業共進會，高松同仁社投入人力物力拍攝影片，在京阪地區開演，大獲好評 [89]。演藝事業的觀眾看似眾多但高松長期大手筆的聘請藝人來台演出，已造成高松財務嚴重虧損，加上兩次回鄉選舉皆失利鎩羽而歸，自動車事業又因經營困難解散，1916、1917 年前後，可見高松豐次郎決定將事業重心轉移日本的跡象。後如 1919 年在日本成立「活動寫真資料研究會」、1921 年興建「大東京館」，皆顯示高松已逐漸淡出台灣演藝界的舞台。

1913 年朝日座邀請十五代目市村羽左衛門蒞臨表演之廣告

　　綜觀高松豐次郎來台後順利展開各項事業，不論從較早勞工運動者，來台後以「獨臂」放映技師的角色出場，不時穿插幽默諷刺的口說表演，直到成為開闢全島演藝與連鎖戲院事業的經營者，箇中轉折除了不可忽視背後得到「有力人士」的推薦與支持，另外從其個人抒發的抱負也能對他的事業想法有較完整的認識，他在「藉由選擇娛樂物致力於本島人同化開發的同時」，期許「能提供所有在台內地人慰藉」[90]，而體認到表演場地的

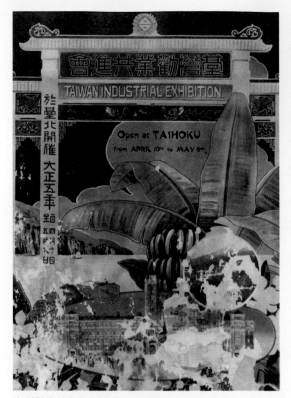

台灣勸業共進會海報

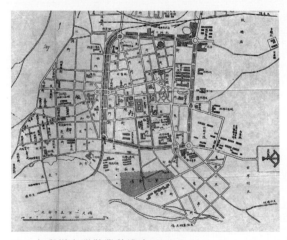

1916 年舉辦台灣勸業共進會
之台北市街會場地圖

必要性，於是開始興建北、中、南八處可容納多數觀眾的劇場，目的則是進一步邀請日本內地各種演藝項目之團體來台巡迴表演，可惜時代在現代化演進下，觀賞戲劇的生態急遽轉變，電影又成為大眾娛樂主流，1915 年起高松同仁社從日本帶來電影連鎖劇（連續劇），雖受到觀眾歡迎與好評不斷，不過其他商人在幾年間也開始投資興建電影常設館爭食電影市場大餅 91，高松雖努力循著他的抱負前進，惟演藝事業嚴重虧損已拖垮事業根基，最終只能釋出股權或讓渡經營權退出台灣。高松雖無法繼續經營電影事業，終究是台灣電影業的啟蒙者。

し、マラ せんと主張せしも諸將は 等服從の力なしと告けス 遂に名譽ある條件を以て

● 高松豐次郎的全台連鎖戲院事業 ●

新竹・竹塹俱樂部（1908 年 7 月）

1901 年新竹北門外竹陽軒設置一遊藝場所「竹塹俱樂部」，供會員撞球、相撲、射箭與下棋等娛樂休閒 64。11 月激戰活動寫真會即攜帶《北清事變》、《英杜戰爭》等影片在此盛大舉行官紳觀賞會。1908 年 7 月，由高松豐次郎主導興建的新一代竹塹俱樂部落成。

台南・南座（1908 年 10 月）

高松未建南座前，台南已有台南座，1906 年 1 月即見高松攜帶活動寫真到此放映的消息 65。1908 年 10 月高松興建的台南南座落成開幕 66，與竹塹俱樂部的合作模式類似，應是採合資的方式。1910 年高松釋出九成股份，專為合資經營。1911 年 1 月，高松在台南又從原台南公館改建「高松活動寫真常設館」。1913 年 8 月起，高松也申請台南南座、竹仔街、西竹圍、停車場、五全境等區等地區的自動車行駛 67，以南座為交通中心，擴增消費圈，拉攏因為交通不便的民眾蒞臨戲院。

台北・パノラマ館（1908 年 10 月）

パノラマ館（高松演藝館）位在北門外，建坪一百五十餘坪，是一棟十六角形建築，是高松從福島市搬遷到台北原建物重建 68，1908 年 10 月落成。開場的表演即邀請日本最有名氣的魔術團松旭齋天一一座蒞臨，之後還曾有天津群仙藝園的曲藝在此演出。1909 年 10 月，パノラマ館面臨市區改正而拆除 69。

1942 年東京日本橋三越百貨大南洋展覽會中展出的吳哥窟全景圖之一，為 180 度全景式的立體模型展示

台中・台中座（1909 年 9 月）

　　　台中座在 1902 年興建，原場地簡陋。1906 年 12 月，來自日本的岡山孤兒院音樂隊與活動寫真隊已經在台中座開演過。1908 年高松與原業者擴大劇場規模，1909 年 8 月底、9 月初高松新建的台中座落成 [69]，並在 11 月開場演出。

1908 年新築中的台中座

1909 年改建落成的台中座

嘉義・嘉義座（1909 年 3 月）

　　　1909 年 2 月 28 日嘉義座落成後，2 月抵達台灣的松旭齋天一行南下巡演，繼新竹、台中之後，4 月 1 日即在嘉義座公演 [70]。

1909 年歡迎松旭齋天一行抵達基隆

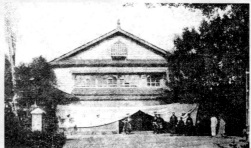

1909 年落成的嘉義座外觀

高雄・打狗座（1909 年 5 月）

1909 年 5 月，打狗座完工落成後舉辦夜間開場，由家若、竹三郎一座演出[72]。

屏東・阿緱座（1909 年 6 月）

屏東一地較早在阿緱街屏東會館、東港放映活動寫真，為日本東北三縣饑荒募款，內容為日俄戰爭、美術，及其他幻影[73]。1909 年 3 月以後高松在基隆等地興建戲院，邀請各種演藝至各地巡演。6 月即有阿緱座（屏東劇場）的演藝節目[74]，開幕後曾有兒童芝居演出，也大受好評。

基隆・基隆座（1908 年 12 月）

基隆的活動寫真放映地點原先是在哨船頭街的福樂座，或如築港局俱樂部、基隆公會等處。1908 年 2 月高松有感於基隆無完備的劇場，開始籌設興建基隆座[75]。1908 年 12 月基隆座帶來天津群仙藝園劇團表演[76]，可知基隆座大約已落成開場；1909 年 10 月時，基隆座安排愛國婦人會之活動寫真放映募款會[77]。1921 年 10 月，斥資十四萬五千圓的新基隆座（基隆劇場）落成，是一座可容納一千五百人以上的劇場[78]，但已不是高松經營的過去的基隆座。1923 年基隆座附屬活動寫真館在高砂公園內興建，1924 年 3 月專映電影的「新聲館」落成[79]。

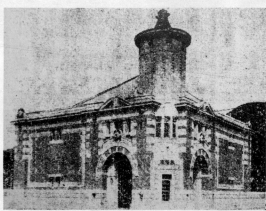

1921 年新基隆座

台北 · 朝日座（1910 年 12 月）

　　撫台街朝日座原本以寄席表演設計興建，1906 年 8 月底竣工後，隔月先安排人形淨瑠璃的表演開場 [80]。1907 年元月，高松帶來自製的社會諷刺電影「社會バック活動寫真」在朝日座放映 [81]。連日多場放映皆座無虛席，造成空前轟動。2 月開始，高松開拍《台灣紹介活動寫真》（台灣實況介紹），5 月洗好片子後來台首映會預計在朝日座舉行，大約此年高松與友人已取得朝日座經營權 [82]。朝日座為因應人潮問題進行擴建，由於趕工不及，5 月 8 日《台灣紹介活動寫真》率先在民政長官官邸舉辦試映，隔天 9 日起開始在朝日座上映，當晚觀眾人數有六百多人 [83]。1908 年 2 月高松開始籌建戲院，10 月時，高松從日本購入パノラマ館（高松演藝館）搭建在台北北門外，但隔年由於市區改正，面臨拆除命運，高松的重心也轉移到朝日座。1910 年 10 月朝日座因破損進行整建工程，愛國婦人會之活動寫真改為劇場前臨時放映場。直到 1910 年 12 月 30 日舉行落成式，1911 年元旦重新開幕 [84]。

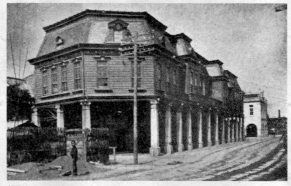

朝日座

台北 · 大稻埕同仁社活動寫真館（1910 年 12 月）

　　1910 年 10 月，有報導説一巡查率領歸順的烏來區原住民 50 人，到大稻埕同仁社活動寫真館觀賞影片，原住民皆感驚奇 [85]。大稻埕同仁社活動寫真館的消息露出不多，地點或許與「台灣演藝社」有關。1909 年 2 月松旭齋天一渡台演出後魔術師川喜田正一留了下來加入高松同仁社的餘興表演節目之一，1910 年 12 月，高松繼與大稻埕怡興街沈塗粒、六館街東薔芳共組「台灣演藝社」，社址設在祖師廟後街，指導 11 到 16 歲本島少女表演魔術 [86]。

台灣最早的電影機構 — 台灣教育會

　　1903 年台灣教育會由國語研究會改組擴大創立，其規則是「企圖台灣教育的普及改進為目的」[92]，但直到 1914 年才正式成立活動寫真部，這也是進入大正時代後社會上對通俗教育的共識與期待下的影響 [93]，教育會巡迴各地公、小學校及廟埕等地舉辦通俗演講會，利用電影放映活動輔助通俗教育事業的發展，另外舉辦國語演習會、美術展覽會、出版書籍、雜誌等宣傳日本文化、普及日本語。1914 年底，有感於演講會的成效不彰，教育會直接從東京購置幻燈片及宣傳影片兩用機器加入巡迴公演 [94]，舉辦的放映會獲得不錯的口碑 [95]，電影成為有利於通俗教育宣導的進步工具。

　　1916 年愛國婦人會台灣本部進行組織改革，廢止活動寫真部，留下的器材與拍攝的影片全數贈予台灣教育會 [96]。捐贈的影片本子多數為高松同仁社所攝製的軍事片如《討伐隊》、《李棟山討伐》、《吳鳳廟之祭典》等 [97]，並不完全符合教育會的通俗教育目的，所以教育會另從大阪市寺田商店購買《文明之農藥》、《學生花運動》、《汽車競賽》、《動物園》、《御大典大觀兵式》等八部影片，作為公開上映會的部分影片 [98]。而從愛婦會廢止活動寫真也可看出，電影已從餘興節目中的「奇觀」娛樂轉變為通俗教育的工具，在接收愛婦會寄贈的電影器材後，教育會不免也開始參與影片拍攝活動，高松同仁社原與愛婦會的合作關係也轉移至教育會。1916 年台灣勸業共進會舉辦，教育會最重要的形象宣傳計畫就是委任高松同仁社拍攝閑院宮殿下及閑院宮妃殿下蒞臨參加共進會與巡覽台灣之情景 [99]，企圖一舉將台灣的盛事（形象）透過影片宣傳到島內島外。教育會雙軌並行，一方面巡迴放映「御大典」[100]，一方面則拍攝共進會盛況，拍攝長度約有一萬呎 [101]。

　　此後，台灣教育會經常派遣活動寫真部赴各地拍攝風景紀錄片，以及

軍隊生活、交通安全、學校衛生方面的教材，另外則巡迴各地方學校，放映所拍攝的電影。1919 年 2 月大屯山降雪，教育會也派出寫真班登山拍攝積雪的光景 [102]；或者 1923 年攝影班登上新高山（玉山）拍片 [103]。

　　1921 年以後，警察協會、內務局市街庄課等單位開始利用電影進行相關業務；1924 年台灣日日新報社設立「寫真班」拍攝新聞片，此外各地方官廳與其他團體如農會相繼利用電影宣導新知識 [104]，有財力的學校甚至可自購電影映寫機。據 1931 年統計，涵蓋官廳、團體、報社等大小單位，全島教育電影的影片共約二千卷，一年之間舉辦的放映會就有 2200 場次，觀眾統計人數多達 150 萬 [105]。1930 年代電影在各界逐漸普及，尤其 1932 年大阪每日新聞在台北設置「大阪每日新聞社影片圖書館台灣支庫」[106]，等於由日本的報社直接供應台灣新聞影片，也限縮台灣教育會的部分功能，教育會強調社

台灣教育會舉辦的活動寫真講習會

1916 年御大禮活動寫真拜觀

映畫教育講習會講師與講習生合影（1922.6）

會教育的電影概念略有轉變，從而在宣導電影上開始有劇情片的出現，以及
1932 年以後有若干劇本徵選的調整，卻因 1937 年日軍在中國挑起盧溝橋事
變（七七事變），令教育會嘗試電影劇本創作的企圖曇花一現，不得不在國
民精神與國防宣傳下走向戰爭時期 107。

台灣日日新報社總社

台北第二師範學校附屬公學校自備的
太陽牌映寫機

第一部有關台灣的劇情片 ── 《哀之曲》

　　1919 年東京《キネマ旬報》（電影旬報）創刊，「天活」的資深攝影
師枝正義郎向公司提議出任導演拍製《哀之曲》。這是一部以台灣和東京為
舞台，針對台灣原住民差別待遇的愛情故事，由淺草歌劇的女演員川田貴美
子和林俊英擔任男女主角，枝正義郎則包辦導演、編劇、攝影於一身。《哀
之曲》是一部帶有神話幻想的冒險愛情通俗劇，劇中描寫台灣頭目女兒愛上
來台寫生的東京少年，結局以悲劇收場，被認為是含有同情原住民差別待遇
的人道主義，但仍停留在最初對台灣「生蕃之島」的印象。

1920 年《哀之曲》一片來台在芳
乃亭放映，有不錯的口碑迴響，記者寫
道 108：

> 剛看完芳乃亭《哀之曲》，此作完
> 全打破舊有類型，有企圖模仿西洋
> 的傾向。此作的特徵是畫面上有日
> 文字說明，因此不需要辯士之聲色，
> 而且全部都是寫實的，連老婆婆也
> 都使用真的老人演員。劇本著眼於
> 台灣蕃界，為令人感興趣之處。特
> 別一提，與蕃人格鬥的最後，從斷
> 崖下墜落的場景給人相當西洋式的
> 感受，是為活動界一大進步。總之
> 本作為令人耳目一新的寫真。

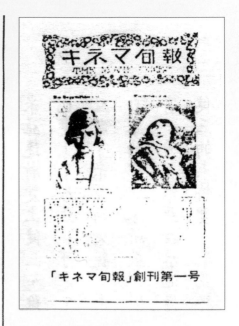

日本《電影旬報》創刊號

進入 1920 年代，「日本國際活動映畫」（簡稱國活）、「大正活動映
畫」（大活）、「帝國電影」、「松竹」等公司相繼成立，電影事業競爭激

《哀之曲》廣告 / 引自《日本映畫史》

烈。1922 年「松竹」公司購併「大活」，
1924 年「日活」、「松竹」、「帝國電影」、
「牧野」四家公司聯合設立「日本製片人
協會」，防止各公司彼此爭奪電影從業人
員及電影院，終使日本的電影產量近五百
部，在 30 年代黃金時期形成第一波高峰
[109]。而在台灣，電影作為衛教宣導與生活娛
樂之生活樣態，經十餘年的電影風氣醞釀，
終在日本電影界的影響下，促成台灣電影
事業的興起。

台灣本地創辦的娛樂雜誌《演藝とキネマ》
1929 年創刊號

註釋

1. 腰折大臣，〈興行物年代記〉，《台灣日日新報》，1907 年 5 月 1 日。

2. 〈目前奇觀〉，《台灣日日新報》，1897 年 5 月 14 日。〈映畫新來〉，《台灣新報》，1897 年 5 月 18 日。記者更正〈目前奇觀〉的筆誤，說明「映畫者台人所謂西洋鏡也」，當時所見也是美國愛迪生式西洋鏡最早傳入台灣的報導。

3. 〈浪花座の開場〉，《台灣日日新報》，1897 年 12 月 16 日。

4. 李道明，〈電影是如何來到台灣的？〉，《電影欣賞》65 期，1993 年 9/10 月，p107-108。市川彩作，李享文譯，〈台灣電影事業發達史稿〉，《電影欣賞》第 65 期，1993 年 9/10 月，p109。1901 年高松來台放映電影的跡象，本文後述會有相關參考資料。

5. 中村貫之，〈台灣に於ける映畫教育〉，《台灣教育》360 期，1932 年 7 月，p47-53。

6. 〈激戰活動寫真會廣告〉，《台灣日日新報》，1901 年 10 月 24 日。

7. 〈西洋演戲大幻燈〉廣告，《台灣日日新報》，1899 年 8 月 4-5 日。

8. 〈電燈影戲〉，《台灣日日新報》，1899 年 9 月 5 日。

9. 〈十字館の活動寫真〉，《台灣日日新報》，1899 年 9 月 8 日。

10. 〈活動電機開演〉廣告，《台灣日日新報》，1899 年 9 月 9 日。

11. 〈新演劇開興〉廣告，《台灣日日新報》，1899 年 9 月 14 日。

12. 〈吉澤商店幻燈部〉廣告，《台灣日日新報》，1900 年 3 月 24 日。

13. 傳入盧米埃電影機者稻畑勝太郎在法國里昂工業學校與盧米埃 • 奧古斯都是同學，因此也將電影機帶入關西地區，後來稻畑氏將電影機轉給朋友橫田永之助，另成立橫田商社，曾拍攝自製紀錄片，如伊藤博文與韓國李王殿下在韓國旅行的《韓國一周》；另外東京方面，盧米埃電影基由東京砲兵工廠的義大利技師布蘭查理尼帶到日本，委託當時的吉澤商店經營，也引起吉澤商店老闆發展電影事業的興趣；而另外一路則是東京的廣告代理商「廣目屋」，由放映師拿到日本各地巡迴放映。由大島猪市引進台灣的「佛國自動幻畫協會」目前未知經由哪一方取得電影機，但大島氏為大阪人，也熱中關西鄉親的聯誼，比較可能從關西地區的貿易商引進。

14. 據黃仁、王唯編著，《台灣電影百年史話》（上），中華影評人協會，2004 年 12 月，p13。文中統計大島猪市刊登的小廣告 1897 年達 16 次，1898 年 6 次，1900 年 5 次。除了販售木材的訊息，營業店面地址如有更動也會刊登。

15. 〈大阪商工會第二回懇親會〉廣告，《台灣日日新報》，1898 年 1 月 16、18 日。

16. 〈清正公尊像〉廣告，《台灣日日新報》，1898 年 6 月 1 日。

17. 〈浮世溫泉の開業〉，《台灣日日新報》，1898 年 7 月 29 日。

18. 〈京阪神實業者懇親會と實業談話會〉，《台灣日日新報》，1898 年 10 月 23 日。

19. 〈浮世亭〉，《台灣商報》，1900 年 3 月 17 日。

20. 〈地方稅調查委員補欠選舉〉，《台灣日日新報》，1898 年 9 月 10 日。〈料理屋會合〉，《台灣日日新報》，1898 年 11 月 17 日。〈料理業者大會〉，《台灣日日新報》，1899 年 9 月 13 日。

21. 〈淡水館月例會餘興評〉，《台灣日日新報》，1900 年 6 月 19 日。〈活動寫真〉，《台灣日日新報》，1900 年 6 月 19 日。

22. 〈觀光盛事〉，《台灣日日新報》，1900 年 6 月 22 日。

23. 〈電氣應用活動大寫真〉廣告，《台灣日日新報》，1900 年 6 月 21 日。

24. 〈開演幻燈〉，《台灣日日新報》，1900 年 7 月 21 日。普願社的籌建人之一有黃玉階。

25. 〈藝人連の福州行〉,《台灣日日新報》,1900 年 10 月 27 日。

26. 〈廈門の活動寫真〉,《台灣日日新報》,1900 年 12 月 26 日。〈活動寫真〉,《台灣日日新報》,1901 年 1 月 1 日。

27. 〈激戰活動寫真會〉,《台灣日日新報》,1901 年 10 月 23 日。〈激戰活動寫真會廣告〉,《台灣日日新報》,1901 年 10 月 24 日。〈活動寫真〉,《台灣日日新報》,1901 年 10 月 30 日。1901 年高松來台放映電影的紀錄,主要是從《台灣實業家名鑑》、《台灣人物誌》以及幾則新聞報導形成,又如 1907 年 1 月 10 日報導高松是第五回渡台;1908 年 1 月 5 日〈活動寫真の進步〉則報導高松來台已是第六回,記者寫到「每回皆展示寫真之進步」,若往前推算,比較正式的第一回是 1903 年。可惜的是,對於 1901 年 10 月西門外街的放映活動,報紙沒有介紹放映技師是何人,但判斷為高松豐次郎是可信的。

28. 中村貫之,〈台灣に於ける映畫教育〉,《台灣教育》360 期,1932 年 7 月,p47-53。文中指出「明治 36 年歲末同仁社社長高松豐次郎在現在新起町台北檢番旁邊空地蓋起小屋,翌年過年時開始上演。此為台灣電影的濫觴。」此文比市川彩出版的著作時間還早。

29. 市川彩作,李享文譯,〈台灣電影事業發達史稿〉,《電影欣賞》第 65 期,1993 年 9/10 月,p109。高松第一次來台是 1901 年無誤,但根據其他資料,並非台灣最早放映電影的人。

30. 〈活動幻燈〉,《台灣日日新報》,1901 年 11 月 21 日。

31. 〈活動寫真〉,《台灣日日新報》,1904 年 1 月 7 日。

32. 〈人心叵測〉,《台灣日日新報》,1913 年 8 月 9 日。33. 高松豐次郎在 1912 年、1917 年兩度代表福島中央南部政友會參選眾議院議員,政友會原 1900 年伊藤博文所倡設,可見高松擁有一些高層政治人脈。

34. 高松曾獲得台灣警視總長大島久滿次（1908 年官至民政長官）的贊助,深入蕃界拍攝影片。《台灣人物誌》,1916 年 5 月 12 日,p89-90。

35. 一記者,〈本島事業界の三奇人〉,《實業之台灣》,1911 年 12 月 10 日。另,高松在昭和 8 年親筆所寫的明信片中,也指出自己來台時間是明治 34 年（1901）。

36. 除了中村貫之地敘述高松在台北檢番旁空地放起電影,日人市川彩記述「高松的記憶無誤的話」,來台放映的時間是 1901 年 11 月上旬,但根據台灣日日新報的紀錄,1901 年 10 月底西門外街開始有激戰活動寫真的放映,片目有《北清事變》、《英杜戰爭》等影片,符合高松從日本攜帶來台的影片,在西門外街放映的人應該就是高松豐次郎。至於 11 月的活動應該是巡迴移師到新竹北門外竹洋軒的活動幻燈會,也有《北清事變》影片相關內容。〈激戰活動寫真會〉,《台灣日日新報》,1901 年 10 月 23 日。〈激戰活動寫真會廣告〉,《台灣日日新報》,1901 年 10 月 24 日。

37. 從 1904 年 2 月初到 3 月初為止,「日本赤十字社篤志看護婦人會台北支會」針對日本岡山孤兒院來台募款的活動舉辦多場慈善會。台北一地就在台北座舉行,如〈岡山孤兒院慈善音樂幻燈會（廣告）〉,《台灣日日新報》,1904 年 2 月 7 日。

38. 新竹的放映活動與赤十字舉辦的慈善會放映的影片內容有別,評價也不同,可能是不同的活動寫真團隊,但仍不排除是高松同行的一組人員。另,對照影片項目與放映活動的動態消息,5 月份新竹的巡映團隊應該就是以高松豐次郎為首一行人,從新竹開始回到台北。〈征露活動寫真〉,《台灣日日新報》,1904 年 5 月 4 日。

39. 〈活動大寫真の開場〉,《台灣日日新報》,1904 年 5 月 12 日。〈淡水館活動寫真〉,《台灣日日新報》,1904 年 5 月 20 日。〈活動寫真の日延〉,《台灣日日新報》,1904 年 5 月 22 日。在台北新起街祖師廟開場的放映活動,剛好接收到從日本運至的新影片,也是高松在淡水館解說同一批影片。

40. 〈月例會の活動寫真〉,《台灣日日新報》,1904 年 5 月 24 日。

41. 台灣婦人慈善會，《台灣婦人慈善會報告》，明治 41 年 10 月 21 日。電影設備包括活動寫真器與配備、布幕等。第二回慈善音樂會起，活動寫真成為音樂會的標準節目之一。台灣婦人慈善會雖與愛國婦人會台灣支部組織成員雖多有重疊，但台灣婦人慈善會的活動寫真放映是慈善會節目標準安排之一，單就 1905 年從 7 月起到 12 月止的慈善音樂會舉辦地點有台北及宜蘭等九廳，與高松 1 月到 5 月的巡映的支廳行程較無關聯。

42. 〈戰爭的活動寫真〉，《台灣日日新報》，1905 年 1 月 19 日。

43. 〈活動寫真の不活動〉，《台灣日日新報》，1904 年 12 月 30 日。

44. 〈台北座の活動寫真〉，《台灣日日新報》，1905 年 1 月 22 日。

45. 〈活動寫真〉，《台灣日日新報》，1908 年 4 月 11 日。

46. 〈台北座の落成と活動寫真〉，《台灣日日新報》，1905 年 5 月 24 日。

47. 〈台北座の活動寫真〉，《台灣日日新報》，1905 年 5 月 30 日。〈台北座の活動寫真〉，《台灣日日新報》，1905 年 6 月 6 日。

48. 〈恤兵活動寫真會〉，《台灣日日新報》，1905 年 7 月 14 日。

49. 〈慈善音樂會彙報〉，《台灣日日新報》，1905 年 7 月 11 日。不過慈善音樂會自家擁有活動寫真機，且調性不同於高松攜帶的影片，當回音樂會舉辦時高松已不在台灣。以後每年的電影放映似與高松無關。

50. 〈活動寫真又來る〉，《台灣日日新報》，1905 年 12 月 20 日。〈榮座の活動寫真〉，《台灣日日新報》，1905 年 12 月 24 日。

51. 〈巧妙活動寫真〉，《台灣日日新報》，1906 年 1 月 11 日。〈戰爭の活動寫真〉，《台灣日日新報》，1906 年 1 月 19 日。

52. 〈總督官邸大園遊會餘興〉，《台灣日日新報》，1906 年 1 月 16 日。

53. 〈嘉義震災救濟活動寫真〉，《台灣日日新報》，1906 年 3 月 25 日。〈震災義捐活動寫真〉，《台灣日日新報》，1906 年 4 月 15 日。〈活動寫真〉，《台灣日日新報》，1906 年 4 月 18 日。〈基隆の活動寫真〉，《台灣日日新報》，1906 年 5 月 2 日。

54. 佐藤忠男，《日本電影史》（上），復旦大學出版社，2016 年 5 月 1 日初版，p119。

55. 〈社會バック活動寫真〉，《台灣日日新報》，1907 年 1 月 10 日。

56. 竹中信子著、蔡龍保譯，《日治台灣生活史：日本女人在台灣（明治篇 1895-1911）》，時報文化，2007 年 11 月 29 日初版，p220-221。

57. 〈台中雜信〉，《台灣日日新報》，1907 年 3 月 15 日。時任下南坑第一保保長張麗俊，在日記中也記下多筆動員庄民看電影的紀錄。張麗俊，《水竹居主人日記（一）》，中研院近代史研究所，2000 年。

58. 《台灣紹介活動寫真》影片內容的報導分刊四次，1907 年 5 月 12 日、14 日、15 日、16 日連載介紹。1910 年 7 月及 10 月高松同仁社特派活動寫真隊進入蕃地協助拍攝戰鬥與慰問的場景。愛國婦人會台灣支部，《愛國婦人會台灣支部貳拾五周年》，愛國婦人會台灣支部出版，1929 年，p33。1912 年為攝影李峤山戰況，還發生支援拍攝的高松同仁社攝影師中里德太郎不幸戰死之事。〈中里氏葬儀〉，《台灣日日新報》，1912 年 11 月 20 日。

59. 〈謹賀新春　一月元旦　高松開墾地及阿緱座管理人〉，《台灣日日新報》，1911 年 1 月 1 日，廣告第 22 版。

60. 〈東西南北〉，《台灣日日新報》，1913 年 6 月 13 日。

61. 〈兩劇場合併〉，《台灣日日新報》，1914 年 2 月 7 日。

62. 〈演藝界 · 劇場株式會社〉，《台灣日日新報》，1914 年 8 月 17 日。

63. 〈遊藝設會〉，《台灣日日新報》，1901 年 11 月 14 日。

64. 〈台南便り（第二信）〉，《台灣日日新報》，1906 年 1 月 24 日。

65. 〈台南南座の開場式〉，《台灣日日新報》，1908 年 10 月 3 日。

66. 〈台南通信　自働車起價〉，《台灣日日新報》，1913 年 8 月 1 日。

67. 〈パノラマ館の新設〉，《台灣日日新報》，1908 年 10 月 3 日。「パノラマ」（燈畫），是一種 360 度全景式的立體模型畫展示空間。日本最早出現在上野，明治 23 年 5 月 7 日開館。淺草則在 5 月 22 日開館。http://blog.livedoor.jp/misemono/archives/cat_50049624.html

68. 〈台北演藝場の取毀ち〉，《台灣日日新報》，1909 年 10 月 17 日。

69. 〈台中座の落成〉，《台灣日日新報》，1908 年 9 月 8 日。另《台中市史》記載為 8 月落成。

70. 〈嘉義座の天一一座〉，《台灣日日新報》，1909 年 4 月 1 日。

71. 〈打狗座開場式〉，《台灣日日新報》，1909 年 5 月 18 日。

72. 〈阿緱通信（二十五日發）〉，《台灣日日新報》，1906 年 3 月 1 日。

73. 〈阿緱の近況〉，《台灣日日新報》，1909 年 6 月 9 日。

74. 〈活動寫真新築演場〉，《台灣日日新報》，1908 年 2 月 5 日。

75. 〈パノラマの閉館と改造〉，《台灣日日新報》，1908 年 12 月 24 日。

76. 〈基隆座の大勉〉，《台灣日日新報》，1909 年 10 月 2 日。

77. 〈基隆劇場〉，《台灣日日新報》，1921 年 10 月 7 日。

78. 〈映畫館落成〉，《台灣日日新報》，1924 年 3 月 11 日。〈本島人芝居の中にく大和撫子の花一輪〉，《台灣日日新報》，1924 年 10 月 9 日。

79. 〈演藝雜組〉，《台灣日日新報》，1906 年 9 月 1 日。

80. 〈社會バック活動寫真〉，《台灣日日新報》，1907 年 1 月 10 日。

81. 李道明，〈台灣電影史第一章，1900-1915〉，《電影欣賞》73 期，1995 年 1/2 月，p28-44。

82. 〈台灣紹介活動寫真初日〉，《台灣日日新報》，1907 年 5 月 11 日。

83. 〈台北市街の今昔（20）〉，《台灣日日新報》，1918 年 6 月 7 日。

84. 〈蕃人活動寫真に驚く〉，《台灣日日新報》，1910 年 10 月 16 日。〈活動館〉，《台灣日日新報》，1910 年 12 月 12 日。

85. 〈奇術の練習〉，《台灣日日新報》，1910 年 12 月 12 日。

86. 〈同仁社と活動寫真開演〉，《台灣日日新報》，1916 年 8 月 28 日。

87. 〈雜誌刊行計畫〉，《台灣日日新報》，1916 年 10 月 7 日。

88. 〈共進會活動寫真〉，《台灣日日新報》，1916 年 9 月 3 日。

89. 〈娛樂供給に關する予の抱負〉，《台灣日日新報》，1909 年 5 月 16 日。

90. 〈活動寫真界（上、中、下）〉，《台灣日日新報》，1916 年 2 月 19-21 日。台北芳乃亭、新高館，以及台南的戎座都是主打放映電影的常設館。而更早連藥商星製藥株式會社也在撫台街建事務所籌設新的娛樂館，準備以免費的商品廣告電影吸引觀眾進場後推銷賣藥，第一波主打獅子標齒磨牙膏。〈新娛樂館の設置〉，《台灣日日新報》，1913 年 6 月 1 日。〈賣藥及活動寫真〉，《台灣日日新報》，1913 年 6 月 5 日。〈活動寫真廣告〉，《台灣日日新報》，1913 年 11 月 9 日。

91. 〈台灣教育會規則〉，《台灣教育會雜誌》第 1 號，1903 年 7 月，卷首。

92. 〈日日小筆〉，《台灣日日新報》，1912 年 4 月 28 日。

93. 〈通俗教育普及〉，《台灣日日新報》，1914 年 9 月 26 日。

94. 《台灣教育》159 期，1915 年 7 月，p129。

95. 《愛國婦人會台灣本部沿革誌》，1940 年，p137-145。

96. 《台灣教育》176 期，1917 年 2 月，p84。

97. 〈會報〉，《台灣教育會雜誌》166 期，1916 年 3 月，p56。

98. 《台灣教育》168 期，1916 年 6 月，p73。〈船內の活動寫真〉，《台灣日日新報》，1916 年 7 月 7 日。高松同仁社一方面在共進會演藝館提供包括電影等餘興節目，一方面也受委託拍攝共進會情景。

99. 〈教育會活動寫真　御大禮活動寫真〉，《台灣日日新報》，1916 年 3 月 4 日。《台灣教育》167 期，1916 年 4 月。

100. 〈教育會活動寫真　共進會紀念撮影〉，《台灣日日新報》，1916 年 5 月 27 日。

101. 〈活動寫真班登山〉，《台灣日日新報》，1916 年 5 月 27 日。

102. 〈活動寫真攝影〉，《台灣日日新報》，1923 年 1 月 16 日。《台灣教育》259 期，1924 年 1 月，封面後 p6。

103. 〈農會と活動寫真〉，《台灣日日新報》，1924 年 2 月 15 日。〈購農業映畫〉，《台灣日日新報》，1924 年 8 月 12 日。

104. 中村貫之，〈台灣に於ける映畫教育〉，《台灣教育》360 期，1932 年 7 月，p48。

105. 門間幸造，〈台北市に方ける映畫教育施設〉，《台灣教育》360 期，1932 年 7 月，p54-55。

106. 〈彰化／國精總映畫會〉，《台灣日日新報》，1938 年 12 月 26 日。〈南支復興の姿台灣教育會が映畫に〉，《台灣日日新報》，1940 年 10 月 20 日。

107. 〈演藝　芳乃亭〉，《台灣日日新報》，1920 年 10 月 3 日。

108. 羅慧雯，〈日本電影振興之研究 —— 以產官學合作為中心〉，世新大學，2013 年 3 月，p4-5。

台灣映畫事業的興起

默片的黃金時代（1920年代）

世界電影實驗與好萊塢的崛起

　　1920年代的電影發展可謂一日千里，各種電影理論紛紛出現，尤其是超現實主義在法國蔚然形成一股風氣，意識型態的電影理論隨之傳播開來，如西班牙導演布紐爾（Luis Buñuel Portolés）執導的電影《安達魯之犬》，即發揮高度想像力，以精神分析般如夢境的潛意識組合，影射並諷刺虛偽做作的中產階級[1]。德國也在一戰後的復原中以表現主義藝術呈現人類無力對抗宿命的寓言式電影，佛利朗・茲（Fritz Lang）《卡里加利博士的小屋》大作對後來的恐怖電影影響深遠[2]。而俄國歷經蘇聯革命，電影也成為社會主義的實驗場域之一，電影大師艾森斯坦（Sergei M. Eisenstein）推出《波坦金戰艦》，已將蒙太奇的概念與唯物辯證法的哲學理論串聯起來；艾森斯坦美學派更認為：「電影是資本主義的社會階級鬥爭工具之一」[3]。日本的軍閥也以電影來鼓吹軍事思想，實施國防思想教育，陸軍省除了拍攝兵士訓練的影片，還貸款給日活映畫公司拍攝軍事戰爭片[4]。松竹映畫公司的營業部長山本吉太郎，更企圖以日本電影來征服世界[5]。

　　第一次世界大戰後，美國未受戰火波及，社會發展穩定，電影成為重要的娛樂活動之一。尤其是大量資金不斷湧入好萊塢，各影片公司為求企業發展，皆使出渾身解數網羅票房明星，除了明星制度逐漸形成，此外也發展出一套追求寫實幻覺的類型影片的敘事語言與法則，成就了古典好萊塢電影的黃金時期，其結合藝術與商業的製作方式，更影響到「片廠制度」的建立。1927年5月，美國電影界成立「影藝學院」，宗旨在於藉此學院團結電影

從業人員，培養新血並發揚電影文化，此即如今每年四月初舉辦的「奧斯卡金像獎」頒獎典禮的由來。第一屆最佳影片獎的得主是 1928 年的影片《翼》（Wings），並由卓別林獲得第一屆特別榮譽獎。

默片的發展只維持了三十年光景，到了 1926 年，華納兄弟為了突破經營瓶頸，首先投資拍攝有聲影片——《劍俠唐璜》（Don Juan），跨進有聲電影的時代。次年，紐約擺好會推出另一部有聲劇情片《爵士歌手》（The Jazz Singer），但僅局部分配音，效果未臻理想。直到 1928 年《紐約之光》（The Light of New York）全程配音，才有真正第一部完整的有聲電影。有聲電影出現不久後就征服了美國、歐洲、日本等地觀眾。

卓別林是默片的代表人物

卓別林自編自導自演 *The Kid* 一片

●蒙太奇實驗●

蒙太奇（Montage）原是建築學用語，俄國形式主義者導演普多夫金（Vsevolod I. Pudovkin）從剪接出發，認為「電影並不是拍攝而成的，而是用那些作為原料的一截截不同的膠片推砌而成的。」剪接成為電影藝術的基礎，普多夫金舉文學為例子，説明一個一個的單字便是創作者的原料，由於精確的選擇了單字並放在不同的位置，於是表現出變化多也最廣泛的意義，在此情況下，「單字」便成為一句字詞中的一個構成單元，除非句子已是穩定的狀態，不然只要改變單字的位置，意義與效果隨時會發生變化。就這個層次來比較電影，普多夫金認為，一部已完成的影片，當中的每個鏡頭也含有文學上的單字作用。導演經過選擇的、自覺的藝術組合，把剪接的連續鏡頭拼湊起來，逐步形成一部影片。所以普多夫金才説，電影是膠片推砌而成的。

原是建築用語的蒙太奇被為廣為運用，
圖為廣告設計上的表現

此外，俄國另一知名的早期導演艾森斯坦則持不同概念，他認為「蒙太奇的動力可以成為一種衝力，把整個一部影片像推動。」鏡頭如同細胞分裂過程，從一個鏡頭跳到另一個鏡頭，透過辯證法便產生了蒙太奇，蒙太奇就是衝突，並且是把影片往前推動的衝力。也因此，將兩個鏡頭剪接並置時，就會展現新的概念與結合，並推動劇情往下走。6

蒙太奇的實驗影響世界電影發展極為深遠，尤其鏡頭與剪接的分合與辯證概念，至今仍被廣為運用。

↑ 東映與松竹映畫廣告
↓ 日本帝國扶植的滿州國皇帝溥儀

日本製片的興盛

　　電影機輸入日本後，早期稱呼電影較為常見的名詞是「活動寫真」[7]，後來日人改稱「映畫」，並沿用至今。而台人初期對於「映畫」的印象曾是所謂的「西洋鏡」[8]；後來到明治末期新映畫則與活動寫真互相援用，以有別於西洋鏡；1910年代大正年間「映畫」一詞在台灣報紙之報導中已經常見。

　　電影傳入初期日本已相繼生產多部自製影片，受西化的影響下，1902年更嘗試效法美國大型製片廠制度，「日本活動株式會社」正式成立，兩年後「天然色活動寫真株式會社」也設立，日本電影一度朝向好萊塢模式，大量的製作與銷售電影。1920年「國際活動映畫株式會社」、「大正活動映畫株式會社」、「帝國映畫株式會社」、「松竹映畫株式會社」等一一成立，在激烈競爭下，影片年產量達四百多部[10]。1923年東京大地震造成許多日製影片燒毀，一時之間缺少片源，西洋電影填補片源缺口也流行起來，日片銷路因此比不上通俗

的美國片[11]。1931 年日軍閥發動九一八事件，建立滿洲國，電影開始走向大眾化並為政治宣傳。這段時期日本社會主義者為了教育勞工及農人，改組的日本無產階級藝術聯盟（Nippona Proleta Artista Federacio）旗下分別有日本左翼作家同盟、日本劇場同盟、日本美術家同盟、日本音樂家同盟、日本電影同盟等，在電影方面，凡集會或茶敘時，一律放電影，也爭取電影的發表自由，積極強化無產階級鬥爭，政治性啟蒙色彩濃厚，並延續到中日戰爭時期。

台灣電影事業興起的時代背景

　　電影事業大致包括製作、發行與映演三項領域，繁複且牽涉廣泛，其興起的背景也複雜多變。第一次世界大戰（1914-1918）前後，民族主義思潮興起，一群留學東京的台灣學生，先後創立「聲應會」、「啟發會」、「新民會」、「東京台灣青年會」等組織，並發行《台灣青年》、《台灣》、《台灣民報》等刊物，大力鼓吹台灣人民要民族自覺，繼而促成「六三法撤廢運動」、「台灣議會設置請願運動」等非武裝抗日的民族運動。在統治者方面，台灣總督府於 1919 年落成啟用，同年 10 月文官總督

新光興劇團男女演員

1920 年代台灣歌仔戲戶外野台表演情形，非常受台人歡迎，後來歌仔戲會與電影結合可說水到渠成

田健治郎就任，1920 年日人修訂行政組織與地方制度，10 月起施行五州（台北州、新竹州、台中州、台南州、高雄州）二廳（花蓮港廳、台東廳）制度 [12]，1922 年 4 月，為配合漸漸繁榮的城市經濟，以及內地延長主義同化之需，廢除原街庄名，改用日式町名，台北的「西門町」也出現在台北市區行政地圖中。當台灣已經進入日本統治殖民地二十年後，與日本關係益加密切，以電影較為相關的戲劇為例，除了 1921 年日人片岡巖提到大人戲、查某戲、囝仔戲、子弟戲、採茶戲、車鼓戲、皮猿戲、布袋戲及傀儡戲等劇種，豐富多彩；尤其歌仔戲已是台人最重要的地方戲，受社會大眾普遍接受，並快速成長 [13]。此時期從東京傳來的新劇（話劇），可以說是新思潮的時代產物，1925 年留日學生受到東京「築地小劇場」的新劇運動影響，在台中霧峰組

織「炎峰劇團」，努力推廣話劇。1932 年，張維賢領導成立「民烽演劇研究會」，對於戲劇理論及技術均多所研究。此外，學校劇、青年劇、歌舞劇、播音劇等都傳自東京 [14]，台灣掀起的新劇運動對電影的發展可說有直接影響。

新起橫街的芳乃亭（芳野亭）

台灣人的電影巡映業

　　台灣電影業的興起，是從巡迴放映公司開始。早期專映電影的常設館較少，只有西門町「新世界館」、「芳乃亭」[15]、「世界館」等幾家，一般都是和日本的日活、松竹、大活等大公司簽約獲得放映權，並且在島內排片巡映。而另一方面，無法直接取得授權的個體戶或公司就會利用平行貿易進口

影片,並在戲院以外的地方放映,好處是簡便且收費低廉,只要一本影片及簡單的放映器材,就可以跑江湖了,這也是巡迴放映業流行的原因。

當時台灣的巡映公司就已知記載的有:

1. 王榮罐:台中人,原本是走江湖耍猴戲維生。1921 年,他看到新奇的電影,便向雙葉商會購進舊洋片,如《羅克的冒險》一類的美國喜劇片,後來以放映美國名劇《名金》而成名。當時的設備簡陋,放映機需用電土燈(Garbide)照明,王榮罐本人一面放映一面還要換片、回捲膠片,且兼做辯士、收費員,一人當三、四人用。

2. 廈門聯源影片公司:1924 年將四部中國製影片《古井重波記》(上海影業社)、《蓮花落》(上海商務印書館影片部)、《大義滅親》(上海商務印書館影片部)、《閻瑞生》(中國影劇研究社)輸入台灣,結果大獲其利,影響所及,台灣的巡映公司紛紛設立起來,專門進口中國片 16。

3. 張秀光:南投人,1923 年初夏投入上海明星公司,三年後攜帶四部影片《古井重波記》、《孤兒舊祖記》(明星公司)、《探親家》和《殖邊外史》(大中華百合公司)回台後,成立「新人影片俱樂部」,展開巡迴放映。張氏一行,所到之處頗受歡迎,因而引起日警的注目與刁難,但上海片初次在台灣巡映,故賣座甚佳 17。

4. 張良玉:台北人,成立「良玉映畫社」,放映《三叉口》及《火燒紅蓮寺》(明星公司),一時風行。

5. 王雲峯:台北人,成立「雲峯映畫社」,到處巡映。

6. 鄭老桂:台北人,組成「裕民映畫社」,放映《火燒紅蓮寺》。

7. 張清秀：台北人，自組「清秀映畫社」，放映《化身姑娘》、《華燭之夜》和《漁光曲》（上海聯華出品）。

8. 詹天馬：台北辯士，主持「天馬映畫社」，放映《梅花落》、《盲孤女》及《一腳踢出去》（明星公司）等。

9. 郭乞生：台北人，成立「大華映畫社」，放映《木蘭從軍》、《故都春夢》及《野草閑花》等。

10. 林堯俊：台北人，成立「南星映畫社」。

11. 郭水聲：台北人，成立「水聲映畫社」。

12. 張芳洲：台北人，組織「三光影片公司」[18]。

13. 陳鳳川：台北人，主持「光輝映畫社」，放映《三氏三雄》、《銀幕之花》等[19]。

14. 張延慶：台中人，主持「月光社」，放映《青春路上》、《黃陸之愛》及胡蝶主演的默片。

15. 張大英：台中人，主持「新月光社」，放映《楊貴妃》、《關東大俠》。

16. 張漢樹：彰化人，組成「上海光艷映畫社」，出租《紅樓夢》一片。

17. 周天啟：彰化人，成立「旭瀛社」，放映《空谷蘭》、《新人的家庭》、《愛情與黃金》等。

18. 許崑炎：彰化人，成立「大明映畫社」，專映《關東女俠》。

19. 蔡祥：台南人，巡映有聲片《雨過天青》（華光影片公司）。

20. 林金鍾：台南人，巡映《洛陽橋》、《美人計》。

21. 吳鯨洋：新竹人，1928 年巡映由啟明公司廈門人柯子岐帶來的《和平之神》、《復活的玫瑰》及《蔣介石北伐記》新聞片。吳氏後來到台北永樂座放映，博得滿堂彩。

22. 新竹街人士鄭作衡、李水俊、鄭維乞等：與上海海維影片公司的黃琴生合作，組成「台灣明星公司」，專門進口上海中國片，從事巡映業工作 20。

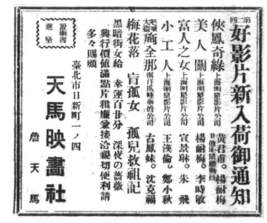

天馬映畫社輸入好影片通知廣告

23. 黃丁士、黃丁家兄弟：台中后里人，巡迴放映日片與洋片，後來經營不善將放映機賣給呂訴上的「銀華映畫社」。

23. 呂訴上：彰化人，是當時最年輕的巡映業者，自兼辯士，成立「銀華映畫社」，放映諸多國片及喜劇洋片《羅克的水兵》、《名金》等 21。

　　1930 年代以後，改良的放映機已使用電氣照明，影片放映中，也有聘用樂隊或使用電唱機在幕後伴奏，所以巡映公司的資本需求就大大提高。電影公司也必須分工，影片進口後，再租售給下游的巡映公司或戲院。1931 年 6 月，台北華光影片公司輸入中國最高級藝術益世電影《故都春夢》（阮玲玉、梅蘭芳演出）、《野草閑花》（阮玲玉、金焰主唱）、《盜窟奇緣》（中國武俠片），皆在大稻埕「世界 3 館」首映，然後再租給巡映公司巡映，如同年 8 月，由彰化昭和公司在彰化座開演，頗獲好評 22。

1920 年代在台拍製的電影發展 —— 台灣映畫研究會及其他

紀錄片類型

　　電影從內容的製作發展來看，先後可以粗分為紀錄片（寫實主義）與劇情片（形式主義）[23]。

　　電影傳入台灣之時，基本上仍為農業社會，加上日本帝國的殖民統治，電影的發言權力掌握在統治者手上，因此，具有宣導教育性質的紀錄片大多是由日本官方主導。紀錄片發展初期還有另一種「新聞片」（Newsreel）

1916 年台灣勸業共進會發行之明信片

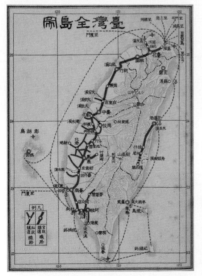

1916 年台灣勸業共進會
舉辦當時台灣地圖

影片類型，通常以週報的方式與紀實影片一起播映，與今日的新聞專題報導相仿，在台灣二者常混用為新聞紀錄片，其實，不論紀錄片或新聞片，在拍攝過程中，題材、取景、焦距、剪輯、鏡頭、音效、場面調度等都必然帶有主觀的取捨與視角，所以，日治時期的紀錄片也就須從日本統治者的地位去看待。如前述章節「臺灣第一部紀錄片」顯示，台灣第一支紀實影片是 1907 年由台灣總督府委託高松豐次郎進行實況攝製，今日雖無緣得見，但從拍攝的片目當中，可以明顯看出官方治理台地十年以「台灣勸業共進會」宣揚政績的企圖，尤其縱貫鐵路已接近通車，捕捉各地安排的場面更為迅速便捷，取景內容也更加多樣[24]。此外，從 1907 到 1934 年日

人以殖民者之姿在重大的政策、衛生、通俗教育的宣傳與攝製上，也反映出時代的部分共同記憶。以下針對部分重要影片分述之：

「台灣總督府鎮壓蕃人」（1912 年）

佐久間左馬太總督從 1910 年起，進行五年的理蕃討伐事業，要求原住民絕對遵守官廳命令、禁止進入防禦界隘勇線之內，若不服從，則一方面不准鹽和槍流入山區，另一方面派兵推進隘勇線，開山嶺、設道路、割草木、做射界，並於要地配置火砲台及碉堡，派入軍隊和警察，一旦征服原住民，便沒收歸降的抵抗武器。1912 年愛國婦人會台灣支部為籌措討伐隊慰問金與救護資金，以電影放映進行募款，委託同仁社拍攝日軍以砲火射擊蕃社的實況及日警用餐等情形。其中隨李棟山討伐隊進入山區實況拍攝的同仁社攝影師中里德太郎（原東京鶴淵商會攝影師）在此次行動中被擊斃，於是改請社員宮崎民雄、土屋常德（原任橫田商社攝影師）二人支援[25]。

「鄉土教育」（1914 年）

台灣總督府台灣教育會特別設置通俗教育部，購置放映機，特別以幻燈與活動寫真作為通俗教育的工具之一，從 1914 年起在全島各地巡迴放映及舉辦通俗教育演講會，以後有了台灣愛國婦人會轉贈的攝影機，也開始拍攝官方活動與風景文物。

「軍國民教育」（1917 年）

台灣教育會攝影技師三浦正雄，在 1917 年 9 月拍攝「軍國民教育」影片，內容有軍隊第一連隊訓練生活、古亭庄新店湖畔游泳訓練、圓山動物園等。

「官方巡覽」（1917 年）

1917 年 11 月北白川宮殿下並妃殿下臨台巡視，台灣教育會派遣隨員攝影，

台中廳知事官邸

日月潭杵音

阿里山神木

包括各地北白川公御遺跡視察、各級學校視察及台中展覽會實況等活動光景[26]。

「教育紀錄片」（1917 年）

台灣總督府文教局社會課電影巡迴班，在 1917 年 11 月 6 日，拍攝台中小學、公學、中學、舊知事官邸、新停車場、奉迎門、櫻橋等。12 月 9 日，拍攝淡水河游泳池、圓山公園、動物園、現役官兵運動會等。12 月 16 日拍攝台南公學校教職員作品展。

「預防霍亂」（1922 年）

台灣總督府文教局聘請攝影師荻屋堅藏[27]，接受台中廳衛生課之委託，拍攝「預防霍亂」影片，目的在教育霍亂傳染的過程及發病的可怕，最後敘述預防的方法。此部衛生教育片在 1917 年 11 月台中州衛生教育展覽會期間放映[28]。

「台灣之紀錄」（1922 年）

1920 年代官方各單位都可見影片拍攝——（1）1922 年 4 月起，台灣總督府警務局理蕃課開始製作以高砂族為背景之影片，並於 1923 年 5 月起，在台灣警察協會各地方支部及各管區內巡迴放映電影，作為理蕃事業的手段之一。（2）殖產局特產課：拍攝台灣的茶葉、砂糖、鳳梨罐頭、香蕉等產業。（3）財務局稅務課：1930 年以後，稅務局為宣傳納稅開辦「納稅宣傳映畫試寫

會」，購買活動寫真機 ²⁹，各地稅務宣傳皆以影片放映為納稅宣傳工具，還舉辦納稅宣傳電影腳本懸賞比賽，取得「美はしき模範村」腳本拍攝，此外 1931 年有電影小說「燃ゆる力」的連載等 ³⁰，皆以誠實納稅為主題。（4）台灣教育會：「台灣迴リ」、「阿里山及嘉義製材所」、「城隍廟祭典」、「日月潭」、「出礦坑ノ石油」等。（5）台灣警察協會：除了委託拍攝衛生宣傳影片，1920 年理蕃課開始有組織活動寫真隊之計畫 ³¹，1921 年後警察協會也將活動寫真運用在理蕃事業，在山地進行拍攝 ³²。（6）交通局遞信部：拍攝「郵便局的實況」。（7）鐵道部運輸課：拍攝「阿里山櫻花」、「淡水線沿線」、「霞海城隍廟祭典」、「南國縱貫」、「台灣屋脊之行」等。

「東宮殿下新聞片」（1923 年）

文官總督田健治郎為了宣揚治台政績，乃於 1923 年邀請皇儲裕仁（即昭和天皇）蒞台視察。1923 年 4 月 16 日，裕仁乘金剛號巨艦抵達基隆港，台灣總督府委託台灣教育會（由戶田清三主持，荻屋及三浦正雄等技師攝影）隨行拍攝新聞片，而日方亦派朝日新聞社電影部，隨隊拍攝紀錄片。裕仁沿途視察台灣的政治、民情、風俗、軍事、教育、衛生、社會、產業等 ³³。由於拍攝輯錄的畫面非常多，以至於出品四、五年後，還在台灣地方巡迴放映。

台北公學校小學生總督府前歡迎裕仁

「神の姿」（1929 年）

1929 年 2 月 8 日，台灣日日新報社主辦《神の姿》電影試映會，影片係該社拍攝的台灣八景，當晚於七點在報社講堂開映，至九點半閉會 ³⁴。

霧社全景

霧社事件中加入日方編制之「味方蕃」

「光耀的台日」（1930 年）

台灣青年劉松峯等人組成「百達影片公司」，除了拍攝劇情片《血痕》之外，也接受台灣日日新報社之委託，拍攝新聞紀錄片《光耀的台日》，攝影機器與技術都有一定水準 35。

「霧社事件」紀錄片（1930 年）

1930 年 10 月 27 日，霧社原住民因不滿長期受欺壓而於運動會時攻殺日人 134 人。12 月 1 日日警與日軍利用原住民不同社群的矛盾進行討伐，並使用瓦斯毒氣攻擊山區部落。事件後拍攝影片呈現遭難者遺骸及其遺族慘狀。愛國婦人會豐原分會曾在 1931 年 1 月 15 日在豐原劇場舉辦霧社事件的放映會，觀者無不落淚 36。

「鄭母壽誕大禮」紀錄片（1931 年）

鄭肇基是新竹北門望族，也是新竹市唯一的戲院新竹座的股東，是當時有名的仕紳之一。鄭氏很喜歡看電影，每有佳作，必令戲院放映機師李灶生，於夜場結束後，扛著放映機與影片至鄭家後花園獨家放映。1931 年，適逢鄭母七十壽誕，鄭肇基請來上海子弟戲團連演數日，並在大廳宴請官紳與名士，並透過關係請來台灣日日新報社的電影部技師南下拍製「鄭母壽誕大禮」紀錄片，李灶生也在旁協助燈光照明。

「高雄州來義社規那山」紀錄片（1934 年）

日本藥商星製藥株式會社為開發規那（Kina）的製藥技術來台投資開發山地藥用植物園，1913 年在撫台街設立事務所，曾籌設可容納不少觀眾娛樂館，用以宣傳產品廣告與賣藥，並在各地巡迴播映活動寫真 37。其中巡迴放映的影片內容有震災前的東京名勝、星製藥會社的事業、規那樹的產地景

成落場工所勞事社本　賞懸円百五　紀週一立設所張出當

1914 年星製藥會所落成廣告

1920 年星製藥廣告

1924 年拍攝
《佛陀の瞳》情形

象、皇太子殿下結婚紀念等影片。星製藥的規那主要育種與產地在高雄州潮州郡來義社造林地，影片即以此處取景拍攝。

其他紀錄片

除了在台灣拍製的紀錄片，有一大部分是官方從日本輸入或購買報社的紀錄片，再交由各州教育、衛生兩客籍警察協會等單位做管理，以新竹州在 1931 年的社會調查為例，影片或由台灣社會事業協會、台灣產業組合協會新竹州支部（如《第二回全島產業組合大會》）、新竹州教育會（如《土ハ永遠ニ生ケ》）及農會等來負責。台中州農會為小作改善宣傳，以戲劇手法拍成電影《黎明の村》並公開放映 38，由此可知，拍攝自製影片與宣傳放映曾經廣為各單位歡迎。

劇情片類型

《佛陀の瞳》（大佛的瞳孔，1922 年松竹出品）

日本松竹公司蒲田製片廠的導演田中欽之，於 1922 年到台灣尋親，順道攝製電影《佛陀の瞳》，在板橋林家花園、大龍峒保安宮、圓山劍潭寺等地取景，當時錄取一位任職於新高銀行的台灣人職員劉喜揚參加本片拍攝，內容

描述內容描述一位中國惡吏（劉喜揚
飾演）在進香途中欲強逼美少女為妻，
天才雕刻家青年前去相救被擒，在危
急時大佛雙眼射出光芒，惡吏見狀心
生畏懼，終於在佛陀前懺悔自盡，少
女與青年兩人從此幸福地生活 39。

《老天無情》（原名《看牛漢》，1923 年）

　　全片共四卷，由台灣日日新報
社電影部成立後第一部出品影片，日
人森口治三郎主演，福原正雄擔任攝
影，台灣人李松峯（本名李書）參與
製作，並且引介新竹人鄭超人（本名
鄭連捷）加入。影片殺青後，在大稻
埕永樂座首映，結果賣座不佳，報社
往後的劇情片計畫只好放棄 40。

《誰之過》（1925 年，台灣映畫研究會）

　　1925 年 5 月 23 日台灣映畫研究會
成立大會在永樂亭舉行，選出會長李
延旭，楊承基、陳清波、張孫渠、杜
錫勳、鄭連捷、李維垣、李書（李松
峯）、陳華階、劉喜揚等人為理事 41。

《佛陀の瞳》主角演出

新世界館《阿里山の俠兒》廣告

以台灣為背景拍攝的《阿里山の俠兒》

此會是由一些曾經參與製片、表演或對電影有興趣的台日青年三十餘名會員所組成，也是台灣最早設立的電影製作及研究機構。《誰之過》是台灣映畫研究會開拍的第一部作品，由劉喜揚編劇，以新北投、圓山、台北橋、新公園為背景實地拍攝。攝影為李書，並邀請台灣教育會攝影技師三浦正雄擔任顧問，女主角為藝姐連雲仙，演員有劉喜揚、張孫渠、黃樂天等人，其中連雲仙演技出色，被點評不遜於中國影界女優。同年 9 月 11 日起連續三日於永樂座公開放映，票價一等一元、二等七十錢、普通席四十錢 [42]，可惜首部純台灣製影片票房失利，該會在無形中解散。

《情潮》（1926 年）

1926 年彰化人張漢樹成立「文英影片公司」，並且在上海設立辦事處，聘請日人川谷氏為導演，拍製文藝片《情潮》。由於技術不佳，導演又不通中國人的人情風俗，結果票房慘敗，「文英影片公司」也成為一片公司 [43]。

《阿里山の俠兒》（1927 年，日活出品）

故事改編自日本左翼電影理論家岩崎秋良原著，淺剛信夫、三木本英子等主演，是美國西部片白人追殺印第安人的故事翻版，由日本活動寫真株式會社新劇部出品。以台灣總督府支援拍攝，在台灣阿里山出外景為宣傳，阿里山原住民及步兵第二聯隊都協助演出，此片日人主角扮演原住民角色雖模樣滑稽，但外景十分壯觀，殺青後於台北新世界館首映，非常賣座 [44]。

「連鎖劇」（1928 年）

在演劇過程穿插電影是為「連鎖劇」，1915 年 3 月已有日本連鎖劇團來台公演，在公休期間還會在各地實地拍攝影片充實連鎖劇的片源 [45]。1928 年桃園歌仔戲團江雲社也運用連鎖劇在演出上，例如投水、跳樑、雷電交加

等片段,穿插在情節之中,大受歡迎,對於歌仔戲而言是一項革命性創舉。

《血痕》(19230 年)

《誰之過》賣座失利後,原班人馬捲土重來,加招新人周旭影(本名周日昇)、王傑英、徐金遠、李竹麟等人,於 1929 年共組「百達影片公司」。10 月,開拍動作愛情片《血痕》全八卷,由張雲鶴製作兼編導,女主角張如如為俗名阿罔的藝姐。本片共拍製一萬英呎的膠卷,費時三個月拍竣。故事描述蕃界交易所職員被人謀財害命,女兒為報父仇女扮男裝進入蕃界,最後報了親仇並有情人終成眷屬。1930 年 3 月,本片在台北永樂座首映三天,賣座不錯,獲得空前盛況 46。

台灣文化協會「活動寫真部」與「美台團」電影隊

以獨資或合股的民營電影公司,規模都不大,且都以賺錢為目的。如南投人張秀光的巡映,「每到街鎮,鮮明旗幟作先鋒,樂隊遊街,凡無戲院之處,租借寺廟,遮暗演映,每場票價一毛,小孩半價,僻鄉收費更低,每日兩場,先貼海報或作宣傳單,無論遊街或映演,均由辯士作宣傳或旁白,說明劇情 …… 」47,也因此負有文化使命的台灣文化協會活動寫真部與「美台團」電影隊,有特別敘述的必要。

1921 年 10 月 17 日,林獻堂、蔣渭水、蔡培火、楊肇嘉等人,在台北大稻埕靜修女子學校(今靜修女中)創立「台灣文化協會」,其宗旨是以助長台灣文化之發展為目的。協會為啟發台灣民治而設置讀報社,舉辦各種講習會,巡迴文化演講會,提倡文化話劇運動等,在台灣全島各地熱烈展開。但是台灣文盲仍然很多,理解力極為有限,當 1924 年,台灣文化協會在台中召開總會時,便已議定要成立「活動寫真部」。1925 年左右電影已成為

林獻堂

蔣渭水大安醫院舊址

教育與娛樂事業最受歡迎的形式，這一年文化協會除了進行活動寫真部的人事安排，同年秋天，適逢常務理事蔡培火之母七一壽誕，文化協會的全台同志為蔡母祝壽，計集禮金四千數百圓，蔡培火除提用二百圓購買贈送其母留念的禮品外，餘皆攜往東京，購買教育影片及美國製放映機一部，作為電影活動之用。

　　1926 年 4 月，台灣文化協會成立「活動寫真部」，7 月台灣全島的電影檢查法規也正式訂定，運用電影做為啟蒙教育或控制民智的手段，民間與官方都已經看出電影將成為未來宣導思想的利器（權力），比起演講會，電影透過影像更為通俗易懂，接受度也更高。1926 年 4 月以後，開始巡迴映演影片，先由台南出發，首演在台南大舞台連映兩夜，觀眾超過兩千名，還加映了一場，可說盛況空前 48。由於獲得很大的迴響，更增設一班活動寫真人員，影片內容也增購不少，如「《無人島探》令人抱腹絕倒，《試探愛情》表示夫婦愛」等影片皆添購到第二隊的巡映中 49。

　　台灣文化協會隨著台灣留學生接受世界社會主義思想的薰陶，開始出

靜修女中舉辦文化協會 95 週年紀念音樂會

現不同運動路線的論述，文協原本的創會的宗旨開始受到挑戰。1927 年 1
月 3 日文協宣告分裂，林獻堂、蔡培火退出另外成立「台灣自治聯盟」；蔣
渭水成立「台灣民眾黨」。在這次分裂過程中，蔡培火已有計畫組織「美台
團」[50]，待文協分裂，蔡培火即將放映設備與影片併入美台團，另外成立放
映隊繼續巡迴各地放映。1928 年 9 月起，放映的影片有不少是上海進口的
中國片，如《水上英雄》等是民眾黨租自紅樓夢影片公司。1930 年夏天以後，
美台團的活動時常受到左派組織的紛擾 [51]，蔡培火也自述日本警察也利用內
部分裂來刁難美台團，以後世局惡化，蔡培火離開台灣，美台團的所有器材
與影片留置在台南，在二次大戰末期，因美軍轟炸，全部化為灰燼 [52]。

默片時代的寵兒 —— 辯士

無聲電影時代，在銀幕旁邊說明劇情的人叫做「辯士」，是台灣人所稱的「講古仙」；也是司馬遷《史記》中所謂的滑稽者 —— 滑稽多辯，能言善辯之人。日本人將「辯士」納入「譯者」同一行業來管理，實因便是的解說，猶如傳達電影內涵的譯者，其功能已超越說唱藝術。

1913 年在芳野亭出場的野村律子女辯士

在台灣由於電影從巡映業開始盛行起來，辯士即是巡迴業者的成員之一，類似「跑江湖」的行業，常常帶著瓦斯桶與放映機，所以常見由放映師兼任辯士，並且不容差錯，在放映之間還要解說劇情 53。

電影常設館「芳乃亭」專映電影以後，辯士便由戲院內的辦事人員兼任，初期先是日人擔任，到了 20 年代，西門町的電影院競爭激烈，便彼此向日本招聘一流的辯士來台，然後在台北以外的城市隨片登台解說，像 1923 年的名辯士西村樂天、林天風等，均曾受邀前來 54。

台灣人最早在戲院內成名的辯士，是 1921 年開始的王雲峯，他就是為上海默片《桃花泣血記》作曲的樂師。王雲峯會成為一名辯士，原先是大稻埕日人今福澄，大學畢業後因對電影的興趣，攜帶美國環球公司的影片返台，並獲得特約供片，乃在大稻埕建「台灣キネマ館」（1926 年被世界館併購改名第三世界館，戰後改為大光明戲院）55，但大稻埕以台灣人居多，需要本島人用台語說明劇情，原本在芳乃館擔任伴奏樂士的王雲峯，因為耳

詹天馬設立的天馬新劇團廣告

濡目染，漸漸也懂得說明的技巧，後被應聘為キネマ館的辯士，成為台灣人第一代的辯士。同時該館也開始訓練李光耀、葉水閣、周水盆等人為新血。要擔任辯士亦須有一定資格，每年需赴各州警察保安課投考，應試科目不輸入學考試，含筆試及口試，內容包含國語、歷史、地理及常識等科目。如被認為有「危險思想」者，即失去檢定資格，及格者則給予解說許可證 56。

由於西門町的電影業發達，各戲院間的競爭也趨白熱化，芳乃亭（館）曾以兩位辯士連袂出場，有時兩人接續講解，有時兩人如扮「雙簧」。為了保持優勢，更以優渥的待遇爭取辯士，網羅了日本的湯本狂波、木村光雄和折景等人，到台北來配合演出 57。更早期還曾聘請過女辯士野村律子來台 58。台南戎座更不遑多讓，開出山田光洋、逸見光洋、折重薰、清川華村、松島旭昇、山村光美、柑良滿州、島本旭郎、築紫靜子、飯島一郎等辯士群，刊登宣傳廣告 59。

辯士的資質有時參差不齊，如果不能帶給觀眾娛樂與感動，有時適得其反，除了破壞耳朵的寧靜，也傷了電影的氣氛。但有時影片內容的粗俗，也引誘辯士趨於低俗，如 1916 年暑假，世界館放映的新派《浮世劇》，內容在吸引低俗的婦女；芳乃亭的《曾我兄弟》之復仇劇，誘導青少年暴力傾向，而《新馬鹿帶大將》、《泰西活劇》，頗多猥褻及下流男女擁抱的惡作劇。同時辯士故意將擁抱接吻的動作，加重聲音，使觀眾喝采 60。

詹天馬

戲院中，辯士通常於放映前進入解說位置，放映結束後即離去。穿著的服裝很正式且多樣。但有時為了臨場效果，也會配合演出而變裝小丑[61]。位置一般在銀幕旁左側，放置一張小書桌可放劇本，影片放映後，可開桌前小燈，一面翻閱劇本一面解說。若隨巡映隊在外映演，則站立解說，前方有一較高的短桌，上有辯士的大名。辯士不僅要說明劇情，有時還須扮演各角色的聲音對話，插科打諢，製造合宜的氣氛，有時還會加入個人的評論，如此，個人的知識水準便非常重要。辯士除了說與演，有時為了帶給觀眾更多文化啟蒙也會放入時事諷刺，如台灣文化協會的辯士都受過演說訓練，並積極的將影像與現實產生關聯，日本官方對這種活動當然是嚴厲壓制的，有時辯士言論涉及政治時，臨檢警察即加以干預，甚至下令停映。

執業辯士的黃金時代是 1930 年，此一時期由於社會經濟發展快速，日本國力空前富強，娛樂事業更加發達，電影人口急遽增加，西門町也出現繁榮景象，戲院培養非常多的優秀辯士，較有名氣的就有如下名單：

台北：王雲峯、詹天馬、黃粱夢、周日星、蕭天狗、黃鑫（阿漂仔）、謝天貓、蔡蕃王（天龍）吳錦春、天豬等。

豐原：張邱東松、林越峯（解說《關東大俠》出名）。

彰化：呂訴上、楊作霖、阿鄰、張漢樹（解說《紅樓夢》出名）、蔡炳魁、空卿。

田中：張石川（解說《火燒紅蓮寺》出名）。

台南：陳雪村。

新竹：鄭衍宗[62]。

其中以台北詹天馬最為有名，連東京人也表示崇拜，他是日本辯士林天風的得意高徒，擅長解說日本劍鬥劇，如《鞍馬天狗》、《丹下左膳》、《清水次郎長》等，當時被稱為台灣的德川夢聲（日本最出名的辯士）。

電影院內辯士解說默片劇情

1931 年後，日本電影進入有聲時代，至 1935 年左右，除了萬華和大稻埕的台灣人戲院，西門町的日人電影院已無辯士蹤影，洋片則以直行字幕旁白，日本語文好的少數台灣人，也就能適應沒有辯士的觀影習慣。1932 年「偽滿」成立後，對於電影的統制一步步緊縮，設立的電影檢查所嚴格查檢內容有對偽滿政權不利的影片進口；1937 年中日戰爭爆發後，日人不僅禁止中國片進口台灣，亦開始推行皇民化運動，至 1941

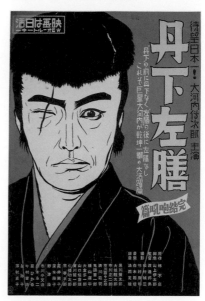

日活電影《丹下左膳》

年底太平洋戰爭爆發，日人開始禁止使用台語，凡布袋戲、歌仔戲等一切娛樂活動皆須使用日語，台語的辯士之音因此也逐漸消聲匿跡 [63]。

辯士是默片時代的產物，多來自說書行業，台灣人流行延伸至有聲時代。日治時期的辯士需要經過試驗合格才能領有執照 [64]，戰後無此規定，也沒有資格限制，等於是「免持牌照」。由於戰後的幾個月間，仍有放映老舊的默片，以及無字幕有聲的洋片，於是有些辯士又被請出來，只可惜身價高的名辯士，戲院大都請不起，而紛告退休 [65]。

註釋

1. 劉森堯，《導演與電影》，志文，1995 年 10 月再版，p57。

2. Paul Wells 著、彭小芬譯，《戰慄恐佈片：失聲尖叫電影院》，書林，2003 年 12 月，p70-73。

3. 劉森堯，《導演與電影》，志文，1995 年 10 月再版，p27。

4. 〈活動寫真を利用し 軍事思想鼓吹〉，《台灣日日新報》，1924 年 12 月 31 日。

5. 〈日本の映畫劇で 世界を征服したい〉，《台灣日日新報》，1925 年 1 月 1 日。

6. 麥肯博士選輯，哈公譯，《電影：理論蒙太奇》，聯經，民國 70 年 5 月第三次印行，p11-26。

7. 〈映畫の常識 2『活動寫真』の名稱の最初〉，《台灣日日新報》，1938 年 9 月 23 日。活動寫真
 最早宣傳在日本出現曾有「電氣作用活働大寫真」的形容。

8. 〈映畫新來〉，《台灣日日新報》（台灣新報），1897 年 5 月 18 日。報導稱「映畫者台人所謂西
 洋鏡也」。

9. 〈演藝界 活動館の新映畫〉，《台灣日日新報》，1911 年 4 月 29 日。新映畫已用來表示活動寫真，
 而與西洋鏡有別。

10. 李天鐸，〈殖民體制下台灣電影的扭曲歷程〉，1995 年 9 月 10 日「海峽兩岸暨香港電影發展與文
 化變遷研討會」。

11. 〈日本の映畫劇で 世界を征服したい〉，《台灣日日新報》，1925 年 1 月 1 日。

12. 〈官制改正發表 先自九月一日實施州郡市制〉，《台灣日日新報》，1920 年 7 月 29 日。〈地方制
 度改革小史 今回の改正は第六回目〉，《台灣日日新報》，1920 年 10 月 1 日。

13. 王順隆，〈台灣歌仔戲的形成年代及創始者的問題〉，《台灣風物》47 卷 1 期，1997 年 3 月，
 p39。

14. 呂訴上，《台灣電影戲劇史》，銀華，民國 50 年 10 月再版，p175-179。

15. 芳乃亭又稱芳乃野亭，為日本商人國芳在新起橫街（今內江街）興建，1913 年年底在後菜園街建造新
 館，成為常設活動寫真館。而舊芳乃亭則頂讓服部清氏，改稱「新高館」，1914 年元旦起，也採用
 新式放映機專映電影。

16. 同註 14，p17。

17. 陳世慶，〈台灣電影事業〉，《台北文獻》直字 17、18 期合刊，民國 60 年 6 月，p60。

18. 《台灣民報》，1928 年 4 月 1 日，廣告招股，籌備處設於台中中央書局。

19. 《台灣新民報》，1930 年 6 月 7 日，廣告。

20. 葉龍彥，《新竹市電影史》，新竹市立文化中心，1996 年 4 月，p59。

21. 同註《台灣電影戲劇史》，p18-19。

22. 《台灣新民報》，1931 年 6 月 6 日、8 月 1 日。

23. 路易斯・吉奈堤著，焦雄屏譯，《認識電影》，遠流出版，2006 年 8 月 20 日三刷，p20。寫實主
 義的代表盧米埃兄弟，如《火車進站》；形式主義的代表喬治・梅里耶，如《月球之旅》。

24. 〈台灣紹介活動寫真〉，《台灣日日新報》，1907 年 2 月 21 日。

25. 〈蕃地活動寫真〉，《台灣日日新報》，1912 年 12 月 19 日。

26. 〈殿下奉迎彙報 各地光景謹寫 教育會活動寫真に〉，《台灣日日新報》，1917 年 10 月 25 日。

27. 荻屋堅藏曾任高松同仁社攝影技師，協助拍攝 1916 年台灣勸業博覽會。

28. 「會報」，《台灣教育》185 期，1917 年 11 月 1 日，p66。

29. 〈納稅宣傳映畫試寫會〉，《台灣稅務月報》243 期，1930 年 3 月 15 日，p56-57。

30. 〈活動寫真攝影開始〉，《台灣稅務月報》257 期，1931 年 5 月 15 日，p70-71。

31. 〈蕃界勤務の人々を慰むべく－活動寫真隊組織〉，《台灣警察協會雜誌》40 期，1920 年 11 月 25 日，p30。

32. 〈台灣に於ける映畫教育〉，《台灣教育》360 期，1932 年 7 月 1 日，p47-53。

33. 周明德，〈攝政宮裕仁蒞台軼事〉，《台灣風物》，47 卷 1 期，1997 年 3 月，p9。

34. 〈優秀映畫 『神の姿』 試寫會〉，《台灣日日新報》，1929 年 2 月 9 日。

35. 同註《台灣電影戲劇史》，p6。

36. 〈霧社活寫演映豐原劇場〉，《台灣日日新報》，1931 年 1 月 21 日。

37. 〈星製藥活寫〉，《台灣日日新報》，1924 年 6 月 9 日。

38. 〈小作改善映畫 『黎明の村』成る 台中州農會の手で 一日夜から公開〉，《台灣日日新報》，1929 年 5 月 2 日。〈台中州農會小作改善映畫 一日夜起公開〉，《台灣日日新報》，1929 年 5 月 3 日。

39. 〈映畫劇 佛陀の瞳（上）（下）〉，《台灣日日新報》，1924 年 4 月 2、3 日。

40. 同註《台灣電影戲劇史》，p3。

41. 〈映畫研究會發會式〉，《台灣日日新報》，1925 年 5 月 25 日。

42. 〈誰之過影片上映〉，《台灣日日新報》，1925 年 9 月 11 日。

43. 同註《台灣電影戲劇史》，p4-5。

44. 〈阿里山の俠兒を觀る〉，《台灣日日新報》，1927 年 7 月 1 日。

45. 〈演藝 連鎖劇の來台〉，《台灣日日新報》，1915 年 3 月 20 日。〈演藝 連鎖劇の實地攝影〉，《台灣日日新報》，1915 年 4 月 20 日。

46. 同註《台灣電影戲劇史》，p5-6。

47. 陳世慶，〈台灣電影事業〉，《台北文獻》直字 17、18 期合刊，民國 60 年 6 月，p52。

48. 〈文協活動寫真隊〉，《台灣民報》第 102 號，1926 年 4 月 25 日。

49. 葉榮鐘，《日據下台灣政治社會運動史（下冊）》，晨星，2000 年 8 月 30 日，p361-362。〈文協活動寫真第二隊將開演〉，《台灣民報》第 124 號，1926 年 9 月 26 日。

50. 〈創設美台團〉，《台灣民報》第 193 號，1928 年 1 月 29 日。

51. 〈文協與民　黨 紛爭活動寫真〉，《台灣日日新報》，1922 年 12 月 31 日。

52. 吳三連、蔡培火，《台灣民族運動史》，自立晚報，1987 年，p319。

53. 同註《新竹市電影史》，p104。

54. 同註《台灣電影戲劇史》，p19。

55. 〈新築落成の台灣キネマ館〉，《台灣日日新報》，1922 年 12 月 31 日。

56. 〈活動寫真說明者試驗合格者〉，《台灣日日新報》，1927 年 3 月 4 日。合格者鈴木正一、木村光雄、朝井正宗、富田天秀、英史郎、都狂瞳、和田少陽、石橋南城、葉村雅弘、花井信夫、湯本狂波、菊池秀峯、泉狂郎、福田笑洋、藤村雄策、蔡水閣。

57. 〈新年のキネマ界 台灣キネマ館〉，《台灣日日新報》，1923 年 1 月 1 日。

58. 〈芳野亭出場の活動辯士〉，《台灣日日新報》，1913 年 9 月 5 日。

59. 廣告〈戎座 第三回特別興行〉，《台南新報》，1922 年 1 月 9 日。

60. 〈感心しない活動寫真 豫想以上の惡感化〉，《台灣日日新報》，1916 年 7 月 17 日。

61. 葉龍彥，《西門町的故事》，博揚文化，1999 年 12 月，p82-84。

62. 同註《新竹市電影史》，p68-72。

63. 〈映畫辯士の台灣語解說と歌仔戲全廢〉，《台灣日日新報》，1940 年 11 月 12 日。台南曾文郡禁止歌仔戲與台語的電影辯士說明。

64. 〈活寫辯士明春將試驗〉，《台灣日日新報》，1926 年 12 月 14 日。

65. 葉龍彥，〈台灣的電影辯士〉，《台北文獻》直字 121 期，民國 86 年 9 月 25 日。

台灣映畫事業的興盛

1930、40 年代

全球性的嘉年華：映畫業的時代背景

電影在進入 20 世紀後快速發展，1930 年代美國、日本、上海的電影製作已進入有聲片時代，而日本電影的製作量尤其驚人，號稱世界第一。1927 年間，台灣施行在社會教育上的免費放映已將近一百萬人次觀賞，總督府文教局社會課有鑑於電影已成為流行娛樂項目之一，也提出「一般電影的教育立場」、「現行的電影上映制度」、「教育性電影的製作」、「電影檢閱制度」等預期性檢討 2。隨後 1929 年世界性經濟大恐慌帶來全球衝擊，日本為轉移國內的騷動，在 1931 年 9 月 18 日發動九一八瀋陽事變，強占東北並成立「滿洲國」，國力逐漸走向軍國主義，致使中日之間衝突日益升高，台灣總督府當局開始限制中國片進口，日片與洋片則享有優惠關稅及報紙版面的宣傳 2。隨著 1933 年日本退出「國際聯盟」後孤立於國際社會，不得不逐步走向德、義法西斯政府靠攏結盟，日本的歷史也從「大正民主」邁向「昭和法西斯時代」，而台灣的經濟發展隨之向工業

爆彈三勇士又稱為肉彈三勇士，1932 年一二八上海事變中被神話的三位日本兵，後來也被拍成電影宣導

1935 年日本扶植的偽滿洲國皇帝溥儀，被「奉迎」到東京參訪，行程中就有看餘興劇

化靠攏。總督府對電影的教育宣導統制也轉向國民精神教育，軍國主義與皇民鍊成的政策開始取代過往宣導衛教與理蕃範疇，淪為官方團結國人的政治宣傳工具，如警察部門的電影放映會充斥「防諜映畫」、「防犯映畫」、「國民精神總動員」等時局目標[3]。

1935 年台灣總督府舉辦始政四十年博覽會之際，明示台灣為南進基地，軍需工業成為下一階段的經濟發展政策，城市都市化日益顯著，工業區的劃定、鐵道的延長及港口的擴建等，皆為促進工業發展。至 1939 年後，工業生產額已超過農業；1943 年工業占總產業的 51%，農業僅占 37%[4]。

1937 年 8 月日本關東軍在中國長春扶植成立亞洲最大的電影製片廠「滿映」（滿洲映畫株式會社），自始至終以政治力介入電影拍製的運作，據映滿成立的宗旨，無不充滿日本軍國思想、國策與文化的宣傳，提升皇民意識及戰士視死如歸的精神[5]，也透過台灣總督府進口滿映出品的電影，如劇情片有《風潮》、《鐵血慧心》、《冤魂復仇》等；短片有 1943 年《雪の國境》、《新蒙古の躍動》、《上海海軍特別陸戰隊》、《棉花》等[6]。1930 年代的映畫作為綜合藝術，除了進入有聲時代之外，台灣映畫事業的興盛，也與下列幾項因素息息相關。

台灣博覽會開會式在台北公會堂舉行

昭和 15 年滿映電影《東遊記》宣傳劇照

有聲電影時代的來臨

　　最早發明留聲機的愛迪生，將錄製聲音的技術與電影結合，成為一種搭配圓筒唱盤的有聲電影。1900 年到 1910 年這段時期，有許多國家利用這種技術設備把有名的歌劇錄成唱盤與影片，觀眾看著影片時，銀幕後面則安置留聲機。1920 年代以後，看電影的地方逐漸朝向常設的電影院，除了聲音技術的改進之外，電影院針對有聲電影的出現也必須與時俱進，改善空間內的設備。1927 年美國紐約上映《爵士歌手》，是第一部聲話同步的電影，劃時代改寫電影歷史，並榮獲 1929 年奧斯卡影展特別貢獻獎。1929 年日本為迎接美國有聲電影來臨，松竹系統的電影院率先著手將電影院升級為有聲電影設備，但隨之而來的製片廠設備與專利技術都需大規模經費與投資，自然讓電影業走向高度資本化與企業化，不過相對的，家庭電器業、唱片業、廣播業等與電影有密切相關的事業也因此跟著興盛起來。

有聲電影拍攝廣告　　　街頭民眾在收音機店前聆聽廣播

廣播事業的發達

　　台北放送局於 1928 年 12 月 22 日舉行開局式，初始有演奏音樂，隔年

1929 年 1 月開始有地方戲曲的現場放送[8]。因為播出日本內地甲子園球賽的效果不錯，於是開始中繼轉播東京放送局或大阪放送局的播音節目。1931 年 2 月 16 日，台北放送局新建電台在台北新公園落成，同年 5 月後又陸續設立台南、民雄、台中、嘉義、花蓮等地放送所，民間的收音機數量也不斷成長，到 1945 年 7 月，全台灣的收音機已有 97,501 台。廣播電台的娛樂節目中亦有戲劇與電影的介紹，廣播事業的無線功能對電影的發展無疑的發揮了實質的推廣功用。

電氣事業的發展

發電廠的興建也是加速電影發展腳步的助力之一，1934 年日月潭水力發電廠第二廠啟用後，台灣電力公司北部發電所於 1937 年 2 月在八斗子起工興建火力發電廠，兩年後 1939 年 4 月落成啟用[9]。30 年代中葉是台灣大型電影院興建的高峰，電力供給讓鬧區夜間娛樂時間延長，增進繁榮效應，也帶來都市生活型態的轉變，看電影已是一般民眾非常普及的休閒娛樂之一。

台北市榮町電話交換局內

通訊與交通便利的因素

雖然 1931 年無線電話日台已通話試驗成功，但設立無線電話所且正式開通則在 1934 年 6 月 19 日[10]，隔日民眾即能通話使用，在電話局工作的女性電話交換員連帶的成為時髦的現代職業女性之一。之後同年度日滿與日美之間也陸續開通，資訊傳遞的發展向前跨出一大

祝內台無線電話開通

| 後宮信太郎 台北 | 小寺新一 台北 | 田中勘次 台北 | 臺灣瓦斯株式會社 專務取締役 辻本正春 台北 | 小松吉久 台北 | 中川幹太 台北 | 酒井政一郎 台北 | 台北市榮町二丁目九番地 分辻利茶舖 | 農學士 山崎蕘 台北 | 陳天來 台北 | 郭廷俊 台北准 | 蔡彬淮 台北 | 許智貴 台北 |

1934 年內台無線電話開通祝賀

步，日本當地的演藝動態消息便可迅速傳送，有利於影劇商機的掌握。1935 年 10 月台日空中定期航線開通 [11]，台日兩地行程縮短時間，凡東京上映過的電影，最快相隔一個月後就可空運來台，兩地交通網路越緊密，對電影的發展也越加迅速。

巡映業的流行與地方政府的宣導

　　20 年代巡映業或地方教育主管單位走遍窮鄉僻壤，下鄉啟蒙衛教知識，同時帶動了電影的消費習慣。到了 30 年代，各地戲院設立，觀劇看電影的習慣往室內空間移動，一般人的經濟狀況有所改善時，到戲院看電影便成為自然而然的娛樂活動。至於執行放映電影宣傳工作的地方政府，也時常舉辦電影欣賞活動，如新竹州教育課藉 1923 年東宮殿下訪台時所拍攝的實況影片，赴州下香山、關西、新埔、六家、後龍等公學校放映 [12]。

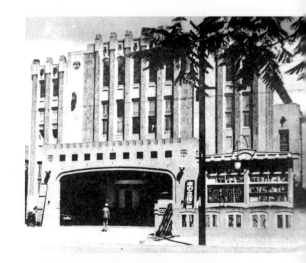

台中娛樂館外張貼電影海報與本事的廣告亭

廣告社的設立與電影宣傳

　　隨著工商業的進步與需要，大城市內都有日人設立的廣告社或商業株式會社，廣告看板也是市容美學的一部分。這些廣告社不僅為商家繪畫招牌、製作看板、商業美術設計等廣告，甚至包攬促銷活動。電影的宣傳，對票房有絕對的影響，當電影海報從東京運來後，戲院就將這些宣傳品交託給廣告社製作看板或各種不同宣傳廣告，不論戲院正面的廣告牆、旗幟或從樓頂懸掛而下的布條，都更能吸引行人的注意，達到宣傳的效果。

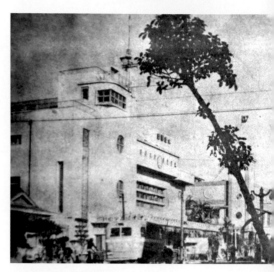

西門町映畫街大世界館

台灣豪華劇場的興建

　　1927 年據本島電影界的現況統計，就一般映畫常設館有八家，準常設館（劇場與電影混合）有六十三家 13。不過早期這批戲院，已面臨容納觀眾人數、木造建築老舊以及設備更新問題。1930 年代以後，配合有聲電影到來，有更新穎、豪華的現代映畫館一一興建，上戲院看電影成為高雅的社交場所。基隆、台北、新竹、台中、嘉義、台南、高雄、屏東等大城市至少有一家大型劇場或專映電影的戲院，1930 年代不約而同的新式戲院在各大城市興築，以下列舉較知名的戲院介紹：

台南市「世界館」（1930 年）

　　1920 年代現代藝術風格發展在德國以表現主義藝術運動最特別，不論繪畫、文學、建築、劇場與電影都出現極為實驗性的作品，電影《卡里加里

博士的小屋》風格化、誇張的場景設計，對後來的恐怖電影影響深遠；而建築方面，由於電影已成為國際間大眾娛樂的主流，德國的戲院建築在當時的表現主義影響下，除了線條與速度感，並將霓虹燈運用在戲院建築上，讓戲院本身在夜間就是一個醒目的廣告形象，其中最具代表性的即為柏林仙后皇宮戲院（Titania Palast）14。1920 年代末、30 年代初，台南市「世界館」的建築造型會被冠上「超摩登洋館」15 就不難理解，以僅存的照片所見形影，與當時的仙后皇宮戲院樣式風格已非常相近，戲院招牌以巨型長條的霓虹燈高掛塔樓，建物表面省略繁複的裝飾藝術，取之以垂直平整的線條，活脫就是一座小型的現代風格戲院建築。

台南世界館的興設與澤田三郎與矢野嘉三兩人的爭取有關，當時台南的劇場僅宮古座作為常設電影院，已不敷發展使用，兩人公開呼籲要增設電影院，經過了三年才核准，這也是台南世界館成立的背景 16。台南世界館的投資者是台北世界館系統的經營者古矢家族，所有者為古矢純一，1930年落成後由澤田三郎擔任館主（1937）、矢野嘉三任經營者（1944）。
1930 年 12 月世界館在台南市田町落成，可容納約七百名觀眾，是一棟二層

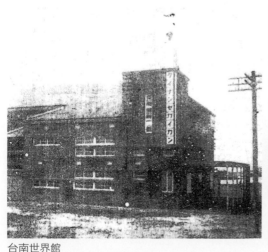

台南世界館

1931 年在台南世界館舉辦的凱薩琳女史與村橋氏音樂演奏會

台中娛樂館正門口

樓水泥鐵筋建築，場內裝設涼風裝置，並致力改善服務品質，開演後場內或場外，不論日夜皆見人潮盛況 17。

台中市「娛樂館」（1931 年）

　　「娛樂館」位於台中市大正町，戰後接收日產改為成功戲院，後出售改建為遠東百貨公司。娛樂館於 1931 年 12 月 28 日竣工，內有電燈 181 盞、電扇 18 副、排風機 2 台、電動發動機 1 台、小型馬達 2 台，其地基面積 307 餘坪，建坪 195 坪，總建坪 328 坪。本館內有寄車位 12 坪，一等席座位 120 人、二等席 248 人、三等席 256 人，合計 624 人，皆靠背座椅。一樓有車寄、大廳、電話室、機械室、販賣場、吸煙室、二等及三等觀覽席、通道、臨官席、消防席、男女化妝室、館主室及辯士休息室；二樓有會客室、吸煙室、男女化妝室、放映室、走廊及一、二等觀覽席。衛生設備包含排風、送風裝置，瓦斯的排氣有天井流通；觀覽席有 50 吋及 15 吋迴轉電扇 12 具，並舖有地毯；各廁所的洗滌設備都有汙水共淨處理，並有下水道導引排放至綠川。室內吸音與隔音的效果良好。電氣設備由台灣電力株式會社直接動力供應，電燈照明設備及放映室配電盤，都是直流發電裝置。放映機二台，可以輪流換片，其機械式的電動機旁，則有 7.5 馬力發電機及馬達 18。如此現代的劇場建造，設計監督者是市役所技手齋藤辰次郎，娛樂館建成後隔年，齋藤氏申請退休，開始自營建築事務所承包土木工程，另一家仕紳吳子瑜申設的「天外天劇場」也是在其事務所承作下完成。有關齋藤辰次郎此人，可作進一步介紹。

　　1881 年齋藤氏出生於山形縣田川郡溫海村溫海，1904 年 (明治 37 年)
東京倉前高等工業學校 (今東京工業大學) 畢業，隨即就任文部省建築課技
手，後任關東地區第一師團陸軍經理部勤務等；1906 年退下官職後，在中
國大連市從事土木建築承包商，擔任飯塚工程局的技術部主任；1908 年離
職後隔年開設齋藤工務所，自營建築、設計與營造事業。1911 年再度進入
官場，歷任關東都督府民政部、朝鮮總督府，來台後 1915 年 (大正 4 年)
出任澎湖廳技手，監督媽宮公學校的營造，後做到台灣總督府民政部土木局
技手 (1919 年)；1920 年以神經衰弱症請辭休養，同年底任職新竹市役所新
竹俱樂部；1922 年再轉任台中州郡技手，豐原街與神岡莊等地皆有過足跡；
1923 年轉為台中州郡土木技手；1924 年再度轉任台中市技手兼任台中州技
手；最後於 1932 年 3 月以台中市役所營繕課長高等官七等退休官界，同年
於台中市老松町四之七開始獨立承包土木建築 [19]。

　　1933 年齋藤氏承攬台中仕紳吳子瑜請設之新式劇場建築工程。據當時
實業界的描述，「齋藤氏性剛直，頭腦明晰，多年經驗累積下來的技術其他
同業也追趕不上，特別是齋藤氏有強烈的自信，開業以來十年不加入其他同
業，完全獨立作業，其獨特的性
格反而得到當局認同，投標工程
沒有阻礙，其清廉豪邁，單獨活
動，不做圍標等不法之事，防治
弊案，所有工程都能正確進行，
貢獻不少。[20]」可見齋藤辰次郎在
台中市的風評甚佳，如承攬台中
神社的建造工程，竣工後更被許
多人稱許即為一例。

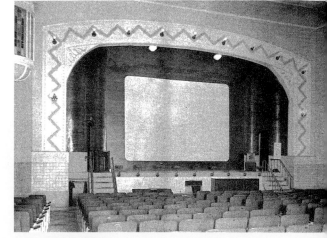

台中娛樂館內部舞台

　　娛樂館前有廣場與圍牆，兩旁有大型廣告欄可張貼電影明星照片、本事及節目等。正門外觀莊嚴典雅，有售票口三處，進出口二處，立面有花草對稱的裝飾圖案，並有立體對稱的線條設計，窗戶亦以長方形配合，相當具有現代感，夜間則以兩盞暈燈營造浪漫氣氛。1935 年左右，娛樂館內部改裝可容納千人左右，改裝當時一流的 R.C.A 製放映機，入場券分樓上七角與樓下一圓兩種。

台中市「天外天劇場」（1936 年）

　　「天外天劇場」是台中仕紳吳子瑜申請興建的戲院，建地就在自家的宅第後園。當時預定戲院可容納樓上 160 名，樓下 520 名觀眾。場內規劃設置娛樂社交與食堂賣店等功能；舞台以圓形設計，全部以鋼筋混泥土建築，並以超越台中娛樂館的設備為期許 21。吳氏當時的願景是戲院興建的同時，也希望周邊能有旅館、料理店、百貨店、酒店等店舖進駐共榮。劇場落成後，戲院內包括舞場、咖啡屋、食堂、撞球、麻將等附屬娛樂一應俱全，成為中部專屬的娛樂場 22。天外天開幕後並非專映電影，傳統戲劇或新劇都曾在此開演，吳子瑜的詩社文友或姻親霧峰林家林獻堂也常到天外天參加吟詩雅集、觀劇與看電影 23。二戰後吳子瑜為協助修建台北「梅屋敷」料理屋 (今國父史蹟紀念館)，將劇場賣掉，所得款項皆捐予修建。出售後的天外天一度改組為國際戲院，戲院沒落後轉型製冰廠、釣蝦場、電玩店、國際鴿舍及停車場，閒置的劇場空間近年屢次傳出重劃拆建，如果消失，那麼將是台灣文化資產的一大損失。

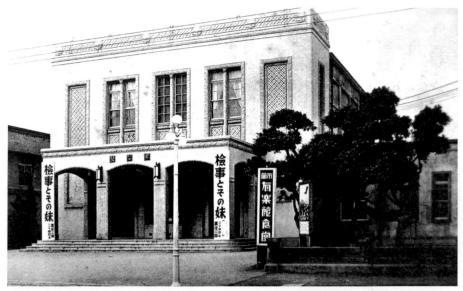

新竹有樂館

新竹市「有樂館」（1933 年）

　　台灣首座有冷氣設備的歐化劇場「有樂館」，於 1933 年 11 月 1 日在新竹東門町 (今中正路) 開幕。戰後「有樂館」改為「國民大戲院」，因其具有歷史文化與建築藝術價值，於 1998 年由新竹市立文化中心接管並進行改建為影視博物館。

高雄市「金鵄館」（1930-1934 年）

　　「金鵄館」原先由泉寬平經營，後來經營陷入困境，改由實業界大亨船橋武雄接手 24，並於 1935 年 12 月重新修築開幕，從前後時期影像比對，建築外觀有明顯差異。

　　船橋武雄是一位成功的實業家，以機械金物商起家，接下「金鵄館」後，採用日本內地嶄新的經營方法，將原本的舊館改建成一座裝置現代化設備的映

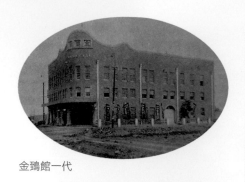

金鵄館一代

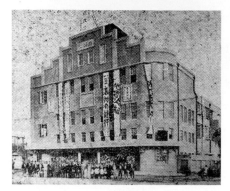

金鵄館二代

1935 年金鵄館落成廣告

畫館，終使業績步上正軌，日益興盛，成為南台灣最大規模的電影院，這也是船橋氏在演藝事業的初次成就。

「金鵄館」的外觀宏偉繁麗，三層樓的戲院可容納一千多名的觀眾，各樓都有裝設橫山商店進口的輕便折疊椅，座位寬敞，可說全台第一。「金鵄館」的旁系電影院還有東京蒲田「東寶館」、嘉義「電氣館」及台北「台灣劇場」（船橋氏任董事長兼任社長），院線電影日片或洋片的片源充足。

台北市「台灣第一劇場」（1935 年）

「台灣第一劇場」原定 1935 年日本領台四十週年始政紀念日落成，後因雨季影響工程進度，順延至台灣博覽會舉辦期間開幕。耗費十五萬餘日圓所建的「第一劇場」，是台灣人建造的最大劇場，社長由大稻埕茶葉鉅子陳天來之子陳清波（台北勸業信用組合組合長）擔任。「第一劇場」起初以「台灣劇場」之名申請設立[25]，設計者為玉置康夫，觀眾坐席區有

斜坡式的視角，可緩緩直抵舞台，休憩
用的步行走廊、冷氣設備，以及喫茶食
堂等都有考慮，由現存的立面圖可見其
直立對稱的開窗形式，及突出立體的直
式線條面板裝飾，但已非完成後的樣式
[26]。開館後樓上分別開設第一咖啡屋與同
聲跳舞場，皆號稱當時規模第一，一樓
北側店鋪則出租給森永製菓直營喫茶店
與酒吧[27]。第一劇場在 1935 年 10 月 5 日
開場後，首波活動並非放映電影，而是
京劇班小三麻子登台獻技古城會及遊龍
戲鳳二幕，算是電影與戲曲混合使用的
劇場，戰爭期間也提供每個月一日的「興
亞奉公日」集會使用[28]。第一劇場四層樓
的建築，內部設備有照明、隔音、冷暖
及電梯裝置，可容納約二千名觀眾[29]。

第一劇場開館式

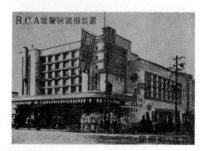

國際館

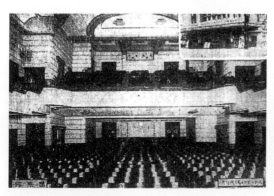

國際館內部大廳及二樓

國際館內部一景

台北市「國際館」（1935年）

　　1935年底在壽町（今西門町萬年商業大樓）設立，由當時台灣映畫配合業組合（台灣電影發行業公會）的理事長真子萬理，收購原來的日本料理店之後改建而成。投資總工程費用三十萬五千日圓，以洋式三層樓水泥鐵骨建築，設備強調耐震耐火，以及冷氣裝置可調整溫溼度 30。「國際館」是日本東寶映畫公司的直營戲院，曾放映李香蘭主演的《支那之夜》，轟動一時。

台北市「大世界館」（1935年）

　　「大世界館」於 1935 年 12 月 31 日開館，與當時同為世界館系統的新世界、第二世界與第三世界館採聯合上映新片的促銷方式，壯大「大世界館」聲勢。「大世界館」建築樣式參考日本東寶、日比谷劇場，六百坪的建地，地下一樓，地上三層，可容納一千七百名觀眾，音響設備具世界級標準，多放映日活、大映及好萊塢的首輪電影 31。經營者古矢家族從台北新起橫街的「世界館」發跡，後來在西門橢圓公園旁興建「新世界館」，並將事業觸角延伸到台南、基隆等地，或投資興建或併購，最興盛時期總共有七家世界館系統旗下戲院。

　　「大世界館」的舞台具備寬闊與明亮的條件，常有一流的歌舞團如「寶塚」及國際知名歌星如李香蘭登台演出，都帶來人潮。在放映電影時，女服務生會在門口廣播「歡迎光臨」及「節目預告」，散場時則播音「感謝惠顧」及「下期片名」。在宣

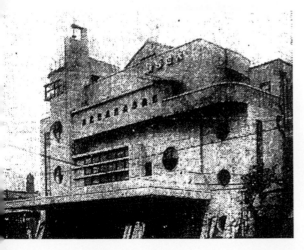

大世界館

傳上，每天上午、下午各有一次的巡街宣傳活動，而後在午後及傍晚的場次放映前，還有戲院門口的歌舞秀或口頭秀宣傳，藉以吸引人氣，衝高票房紀錄。「大世界館」戰後被國民政府接收改名為「大世界戲院」，1997 年 3 月 4 日拆除，改為住商混合大樓。

台北市「台灣劇場」（1937 年）

1935 年 12 月 2 日於西門町落成開館，原台灣劇場株式會社直營之榮座基地旁增築的映畫館「台灣劇場」（又稱榮座映畫館），建築是由煉瓦及鐵筋混泥土所建，可容納一千五百名觀眾，有最新式照明、冷氣裝置，設有百名特別席，場內另有商店食堂[32]。其外觀兼具藝術風格，尤其對稱式的窗型，頗有拜占庭遺風。走廊有吸菸與社交用途的考量，坐席區與大世界館和高雄金鵄館同採橫山商店進口的連結折疊椅，是當時較為現代的設備。

戰後國民政府接收日產後改名「台灣戲院」、「中國戲院」（1961 年），2001 年中影轉賣土地，後改建為住商混合大樓。

台北市「公會堂」（1936 年）

「公會堂」是台北市民眾活動集會場所，主體為鐵骨鐵筋混泥土造四層樓高，亦有冷氣與電梯設置，一樓大廳空間是專為大型集會而設，演講、會議及映畫會都可在此舉辦，舞台還可供日本歌舞伎表演，可容納二千餘人，規模極大。大東亞戰爭期間，新聞片的首映先在公會堂舉辦，隔日才輪映至各大電影院，1942 年到台灣遊覽的日人小林勝即見識到新聞片受歡迎的情形，當時夏威夷空襲的新聞片，門票一人十錢，排隊的觀眾竟然穿過廣場，「繞回市區一周再回到廣場」[33]，可想見當時風靡程度。

其他地方都市

　　1930 年代世界經濟繁榮，看電影成為時
髦的休閒活動，電影院無不以對內寬敞舒適、
對外誇飾華麗的樣式建築，台灣受世界潮流影
響，原本在戲院室內空間觀劇與看電影的娛樂
型態，也在各地方較為繁榮的市街競起，劇場
的興建達到高峰，除了大城市中大型的現代劇
場與映畫館，許多地方都有戲院改築、興建及
落成的消息傳出，如高雄鹽埕座劇場（1930年）、
彰化座（1930 年）、鹿港樂觀園（1930 年）、
竹山座（1930 年，改築）、永靖劇場（1931

臺北市公會堂 1939

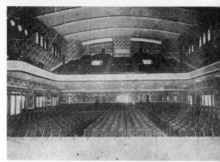

公會堂內大會堂

年）、員林劇場（1931 年）、嘉義座（1931 年，改築）、鳳山劇場（1932
年）、屏東劇場（1932 年，改築）、新營劇場（1933 年）、宜蘭劇場（1933
年）、楊梅劇場（1934 年）、斗六世界館（1934 年，斗六座改築）、彰化
劇場（1934）、基隆中央劇場（1936 年）、新竹新世界館（1936 年）、鶯
歌劇場（1937 年）、羅東大和劇場（1937 年）、竹東榮樂館（1938 年）等，
另如二水、朴子、瑞芳、暖暖、溪湖、通霄、龍潭、竹塘、澎湖、三峽、竹東、
里壠、新莊、鹿港等地也陸續有籌設與竣工消息。據台灣興行場「組合員名
簿」登記統計，來到 1944 年台灣各地的混合戲院與電影院數量，台北州 45
家、新竹州 27 家、台中州 33 家、台南州 34 家、高雄州 20 家、澎湖廳 2 家、
花蓮港廳 4 家、台東廳 3 家，總計高達 168 家 [34]。

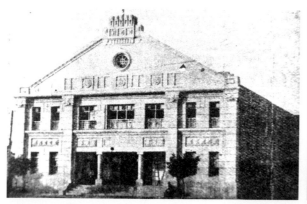

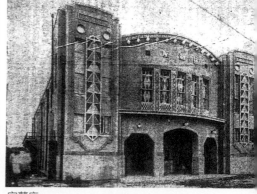

鹿港劇場樂觀園　　　　　　　　　　　　　　　宜蘭座

在台灣拍製的電影

　　台灣的電影業到了 30 年代，隨著電影技術的日新月異，進入空前興盛時期。然而，電影本身在台灣的製作方面仍未累積足夠的資金與經驗，自製的影片寥寥可數，與日本境內的蓬勃發展相去甚遠。主要原因在日本將電影視為殖民政策之一，電影產業依舊掌握在國家機器之中。

　　由於電影製作需要投入龐大資金，是否能回收也有很大的風險，而傳統觀念下電影被視為難登大雅的行業，並不加以重視，所以電影製作業只是極少數熱愛戲劇電影的青年，憑藉熱情單打獨鬥，缺乏資金又不懂發行管道，終至沒有建立起屬於台人的製片工業基礎。

　　30 年代以後的電影技術雖較為純熟，但自從 1926 年電影檢查規則公布後，影片的控制更形強化，檢查也越來越嚴格，有妨害公共治安及社會風俗之嫌者均要剪除。隨著 30 年代末期日軍侵略腳步加快，影片的進口同樣越來越縮限，劇情片愈加減少，具官方色彩的宣導短片、紀錄片與新聞片則越來越多，也造成台灣電影業日漸衰落的情況。進入 30 年代以後，在台灣拍製的劇情片較為重要的有以下幾部：

《義人吳鳳》（1932 年）

日人安藤太郎自台北一中（今建國中學）畢業後，赴日就讀明治大學，基於對電影的興趣，進入東亞電影公司擔任副導演。1932 年 5 月返台，尋訪台灣友人鄭錫明、蔡槐墀（清水人）、林石生、謝灶生、蔡先於（梧棲人）等，共同創立「日本合同通訊社電影部台灣電影製作所」（簡稱台灣電影製作所），製作的第一部電影即《義人吳鳳》。

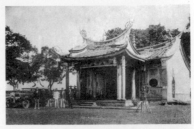

被日人廣為宣傳的「義人吳鳳」吳鳳廟

吳鳳是 18 世紀中葉阿里山的通事，《雲林採訪冊》〈附通事吳鳳事跡〉記載有關吳鳳「服朱衣紅巾」入山捨身的傳說，這樣的故事很適合日本統治者，很快成為懷柔教化原住民的絕佳題材，因此從吳鳳廟祭典紀錄片、舞台劇、浪曲、兒童劇到舞蹈表演，都見總督府刻意塑造義人吳鳳的神話。

吳鳳廟內吳鳳像

台灣電影製作所出品的《義人吳鳳》共計 8 卷，導演千葉泰樹，曾執導過軍教片《軍神乃木さん》。本片外景拍攝主要地點在阿里山達邦部落，主演吳鳳的演員由日人秋田伸一（牧野公司演員）飾演，吳鳳夫人由松竹女星湊明子演出，蕃社青年為日人津村博擔綱，並且雇請原住民充任臨時演員，歷時三個月拍竣。殺青後於台北芳乃館公開上映，雖然辯士解說不流暢，但

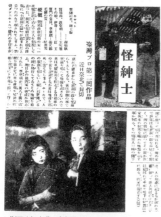

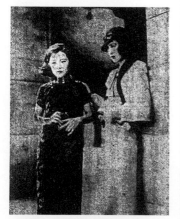

《怪紳士》劇照

《嗚呼！芝山巖》劇照

《嗚呼！芝山巖》主角之一陳寶珠

仍受到觀眾青睞，文教局更以其具有教化宣傳價值為由，支持業者前往各地學校放映。由於台灣電影製作所資本有限，拍完此片後即告暫停，同一批電影人後來又攝製另一部偵探劇情片《怪紳士》則是受台北良玉影片公司委託。

《折箭》（1932 年）

據說除了拍攝《義人吳鳳》之外，日人同時拍了另一部電影《折箭》，敘述鄒族人和 Maya 在玉山分手時，一方取箭首，一方取箭尾，以箭為信物的故事，用意在安撫並拉近鄒族間的距離 35。

《怪紳士》（1933 年）

良玉影片公司曾引進上海中國片《火燒紅蓮寺》大受歡迎，名利雙收，乃籌拍融合了尋寶冒險、愛情故事的偵探類型電影《怪紳士》，演員皆為台灣人。該片是在永樂座戲院的地下室及台北羽衣舞廳拍攝而成，被譽為「劇情稀奇，光線鮮明」可看性極高的電影。本片於 1933 年 1 月底殺青，耗資約日幣 3,000 圓。公開上映在永樂座舉行，連映三天，賣座不錯，也在其他地區造成旋風。本片女主角紅玉（為張良玉之妻李彩鳳）因此片走紅日本。

《嗚呼！芝山巖》（1936 年）

　　1936 年 3 月末，東京國粹映畫製作所以總督府文教局編修課北畠現映的原作，並有台灣人投資拍片資金六千日圓，製作的首部有聲劇情片《嗚呼！芝山巖》全 8 卷，場景在第一劇場樓頂及台北植物園等地拍攝。女主角陳寶珠是咖啡屋的女給，有「台北美人」（俗名「五百萬美女」）之稱。故事是為配合宣揚芝山巖受難六君子教師的精神而拍，講述的是一個走入歧途的浮浪少年，受老師教誨而重生的劇情 36。不過，雖聲稱是有聲電影，卻是在東京配音後製。

《君が代少年》（君之代少年，1938 年）

　　1935 年 4 月 21 日發生中部台中州大地震，其中苗栗郡公館公學校三年級學生詹德坤在地震發生時被土角壓成重傷，未斷氣前猶能唱完〈君が代〉，被地方傳為美談並募款設立紀念碑 37。 此事件在 1936 年被拍攝成影片，與《嗚呼！芝山巖》大約同時期上映 38，但由於是教育映畫類的影片，曝光率沒有劇情片高。

《翼の世界》（翼之世界 ，1937 年）

　　日活演員、導演島耕二在 1936 年 11 月 24 搭道格拉斯型飛機抵台，隨行有女主角西村阜子與福田寅次郎攝影師，當天為了拍攝《翼之世界》在圓山附近取景，來去匆匆，隔天隨即搭飛機返回日本。此次是拍攝日本航空輸空會社的宣傳電影而來，號稱日本第一部航空電影，但 1937 年上映時，來台取鏡的畫面不詳 39。

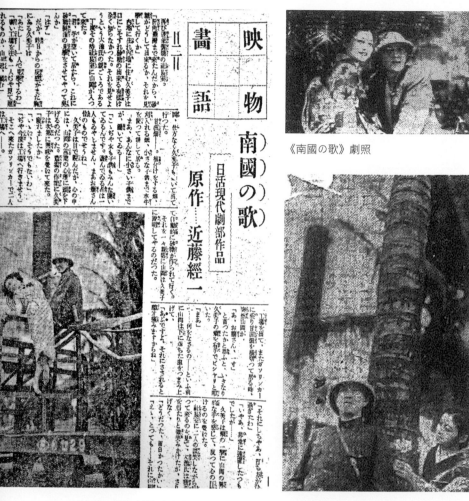

《南國の歌》劇照

《南國の歌》以糖廠為背景拍攝

《南國の歌》劇照

《南國の歌（花）》（南國之花，1937 年）

　　1937 年 3 月，東京日活株式會社特地到台灣拍攝一部南方開拓的電影《南國之花》。劇情描寫一位製糖廠廠長的女兒，有一天從日本來到台灣省親，對主任技師一見鍾情，但技師早已和鄉村的一個女子戀愛，而且抱著開發南方的壯志，決心要留在台灣奮鬥，最後終成眷屬。糖廠的女兒因為愛戀不成，只能返回日本。

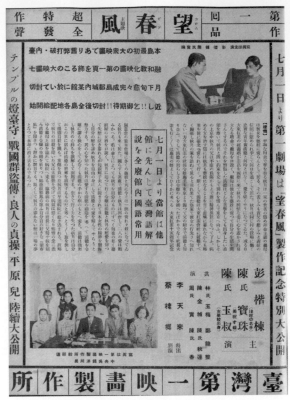

望春風本事

此片主要以虎尾糖廠為拍攝場景，工作人員由神戶抵台，包括江川宇禮雄等攝影隊人馬，另有台灣的原住民 20 餘人加入臨時演員 40。

《望春風》（1938 年）

1937 年 5 月 31 日，「第一映畫製作所」在台北成立。所長吳錫洋、常務理事鄭得福，導演是曾參與《義人吳鳳》的日人安藤太郎及另一位台人黃梁木，第一部作品《望春風》全 8 卷，取材台北藝妲淒涼悲戀的故事。片名採用當時台灣最流行的唱片台語歌謠〈望春風〉，作詞人李臨秋更早在 1933 年已有中國片宣傳曲〈懺悔的歌〉（《懺悔》，1929 年出品）與〈娼門賢母的歌〉（《娼門賢母》，1930 年出品），及〈怪紳士〉等創作，除了是《望春風》故事原作，李臨秋還共同編寫電影台語歌詞並參與演出。鄭得福將故事改編為電影腳本，拍攝後〈望春風〉一曲順理成章成為該片的主題歌。

本片於 1937 年 7 月 1 日在第一劇場舉行「製作紀念特別大公開」的試映會，第一劇場的廣告文宣中已拋出政策風向球，強調本片為內台融合的教育電影，並優先廢止台語解說 41。1938 年 1 月 14 日晚於永樂座進行盛大的

首映會 42，並於隔日 15 日公開上映，由於拍攝技術不俗，歌曲傳唱又早已深入人心，觀眾反應非常好 43。

《譽れの軍伕》（榮譽的軍伕，1938 年）

　　第一映畫製作所拍完《望春風》後接著拍製《榮譽的軍伕》一片，導演同為安藤太郎。此片採外景在台灣拍攝，內景在日本拍攝的方式，所以才能一同與《望春風》送回日本沖洗、配音後製 44。此片針對時局而拍攝，劇情與台灣人軍伕出征有關，並將台語歌謠〈雨夜花〉旋律填上軍歌歌詞，以鼓舞台灣人從軍，約於 1938 年 5 月在永樂座上映 45。

戰爭體制下的電影：
台灣第一所製片廠「台灣映畫協會」設立

　　1937 年盧溝橋事變爆發後，台灣被捲入成為戰爭時期的南進基地之一，針對時局需要，總督小林躋造提出治台三大方針：工業化、皇民化、南進基地化。同時，日人將台灣經濟納入戰時體制，陸續施行各種有關經濟統制措施。除了國民精神動員，總督府在 1938 年實施經濟警察制度，主管物資統制與物價取締，包括奢侈品售賣、限制消費、生活必需品之配給統制等，電影製作隨物資缺乏與通貨膨脹，迫使台灣民間減少投資，而日本官方則隨著戰爭的進展，加速拍攝新聞片與紀錄片，積極宣揚軍國主義。如台灣總督府臨時情報部製作宣傳片《南方發展史》（1940 年）、《廣東》（1940 年）、其他「時局映畫」等；陸軍航空宣傳映畫製作委員會規劃拍攝的航空電影《燃ゆる大空》（燃燒的天空，1940 年）46，動員百架以上的戰鬥機演出激烈空戰，向世界誇示戰鬥力；台灣總督府文教局社會課拍攝《時局下の台灣》（時局下的台灣，1938 年）47；台灣日日新報社電影部製作「台日ニユースの發聲映畫」

（台日有聲新聞影片，1936 年）宣傳日本進步的狀況及日軍出征的戰爭新聞 48；日本為積極管理與檢察電影事業，特別制定「映畫法」（電影法）並於 1939 年 4 月 5 日公布實施，台灣為配合日本內地映畫法，也修改 1926 年 7 月公布的府令「台灣活動寫真『フイルム』檢閱規則」，重新制定「活動寫真『フイルム』檢閱規則取扱規定」，朝向明確執行檢查、禁制，並加強教育與文化電影宣導之統制而行 49，1941 年為統制民間電影的製作與發行，另外設立「台灣映畫協會」，以總務長官、府情報部、文教局長、各州知事、廳長等官員組成，聯合各州廳映畫協會，成為電影界一元化的中樞機關 50。1942 年映畫協會接收台灣教育會的有聲電影設備，開始拍製宣導國策的時

戰爭影片廣告

事與戰爭報導影片；1943 年移駐大稻埕英商德記洋行辦事處（台北市貴德街，戰後台灣省行政長官公署接收改組為「台灣省電影攝製廠」，即「台灣電影製片廠」前身），設有沖片、錄音設備，專門拍製新聞片，是為台灣第一所製片廠，製作「台灣映畫月報」、「台灣映畫月報特號」等國民精神動員與戰況的報導。

在電影發行與映演方面，1939 年元月，以台灣人為主要股東，集資十萬日圓設立台灣映畫株式會社，社長為大稻埕布商謝火爐，總經理由徐坤泉擔任，從事電影製作、發行和放映即劇場經營事業。1941 年左右，電影的製作費高漲，市場規模又小，配不到好檔期，甚至拍製《望春風》的第一映畫都已退出電影業，以至於徐坤泉（筆名阿 Q 之弟）創作的暢銷通俗小說《可愛的仇人》想改編成電影拍製都沒有結果 51。1942 年總督府為強制管理電影發行事業，統合電影發行業成立「台灣興行統制會社」納入警務保安範

圍 52。戰爭時期的電影長片以宣傳國策為主，較知名的有下述兩部——

《海の豪族》（海上的豪族，1942 年）

1942 年總督府欲宣傳南方侵略發展，與日活京都攝影所合作拍製《海上的豪族》全八卷，這也是總督府支援拍攝的先發電影工作隊 53。故事取材荷蘭時期濱田彌兵衛在大員（台南安平）與荷蘭人的衝突事件，符合戰爭期間武士道精神之時局。外景曾到安平港、高雄山地、東部海岸拍攝，並招募一些台灣原住民和布袋戲團員擔任臨時演員。

《サヨンの鐘》（沙鴦之鐘，1943 年）

台灣總督府與日本「松竹」及「滿映」共同合作拍製國策電影《沙鴦之鐘》，宣傳日人與原住民族的和諧與日語普及，鼓舞原住民的皇民化與愛國情操。「沙鴦之鐘」的真實故事發生在南澳的泰雅族部落，有一原住民少女沙鴦‧哈勇畢業於「利有亨社教育所」並被編入女子青年團。1938 年秋，「利有亨社教育所」的老師田北正記警手收到入伍召集令，必須離職出征。當田北氏正要離開部落時，正好暴風雨來襲，道路崩壞，河川水位上升。17歲的沙鴦和女子青年團員，不顧風雨堅持要為田北背行李送行，一行人冒雨走過山路，在過橋時行李被吹落，沙鴦腳步一亂也跌入河中，最後遍尋無蹤，只剩下田北的行李浮起。沙鴦的事蹟傳出後，被各界廣為流傳與悼念，總督長谷川為了表揚沙鴦英勇奉獻的事蹟，在 1941 年頒贈一只紀念鐘給「利有亨社」，後來就被稱為「沙鴦之鐘」。而沙鴦的故事傳送到日本後，開始有歌曲及戲劇譜寫，也引來電影的拍攝計畫。

本片導演清水宏最著名的作品是《金色夜叉》（1922 年），來台拍攝《沙

鶯之鐘》的場景選在霧社，主要演員都是日人，沙鶯一角則由知名的演員李香蘭飾演。

　　1943 年以後戰爭日趨激烈，電影從業人員也在徵調從軍之列，另一方面，膠捲原料日益匱乏，電影製作量大幅衰落，片源逐漸短缺。除了電影的

莎韻之鐘

莎韻之墓

資材與放映配給管制，劇情片更需要融入國策的宣傳使命，殖民色彩也更加強烈。防諜保安、戰士慰安、勇士慰問、皇民奉公、戰爭新聞等電影放映會是台灣興行統制會社最常見的活動 54。

李香蘭旋風

　　李香蘭之所以值得一提，是因為其主演的電影及歌聲的影響力不僅在台灣，更是紅遍中國。李香蘭本名山口淑子，1906 年四歲時隨父親山口文雄移居中國撫順，後來被父親的軍閥好友李際春將軍收為乾女兒，取名李香蘭（蘭花是東北之花，故取名）。13 歲時，李香蘭在大和旅館的獨唱音樂會上展現歌喉，被延攬為滿洲奉天廣播電台的歌星。1937 年夏天，滿洲國

與滿鐵合資成立「滿映」，邀請李香蘭協
助錄音，並於 1938 年主演第一部娛樂片電
影《蜜月快車》。後來「滿映」說服李香
蘭簽訂合同，開拍《富貴春夢》、《冤魂
復仇》、《東遊記》等片。

　　1939 年到東京與長谷川一夫合拍《白
蘭の歌》，紅極一時，「東寶」很快又與
她合作《支那の夜》上下集（1940 年）、
《熱砂の誓ひ》上下集（1940 年）。李香
蘭與長谷川合演的《白蘭の歌》、《支那
の夜》、《熱砂の誓ひ》大陸三部曲，都
是以日滿（中）兩國男女青年的愛情為主
題，加上動聽的歌曲，一時廣為傳唱。台
灣映畫會社發行的《鐵血慧心》（1939 年）
55 及《支那の夜》在台灣上映後，極受歡迎，
「南邦映畫工業株式會社」老闆眼明手快，
隨即到東京邀請到李香蘭來台。李香蘭由
其父親、樂團團員陪同抵台後，在台灣各
大戲院登台演唱，行程包括基隆、台北、
新竹、台中、嘉義、台南、高雄等戲院，
所到之處，轟動狂滿。1941 年 1 月 12 日
至 16 日五天，在台北「大世界館」公演，
雖票價昂貴卻每天大排長龍，每日三回，

李香蘭一行來台宣傳的電影
《熱砂之誓》廣告

李香蘭《支那之夜》廣告

李香蘭現蹤過的張亦泰商行

不到開演前即告客滿，蜂擁而至的觀眾竟讓戲院大門無法關下，盛況空前。
1月18日李香蘭到台中，安排到陸軍醫院慰問傷患，並抽空接受林獻堂的
餐宴。

　　李香蘭風靡台灣的情形，除了擠爆戲院，所到之處無不令人引頸只為
一睹芳采，從基隆港上岸、蓬萊閣的歡迎會，乃至光臨太平町張亦泰商行，
都有狂熱的影迷追逐，台北街頭處處有「世紀之寵兒」、「世紀之戀人」的
宣傳廣告，當時「李香蘭」三個字的魅力，也成了島都人們口頭最常聽見的
流行語[56]。

　　1941年以後，李香蘭巡迴勞軍公演的
次數增加，拍製的電影也多與時局相關。
1943年她到台灣霧社參與皇民化電影《沙
鶯之鐘》的演出，主演沙鶯一角。1944年
以後拍片逐漸減少，直到年末退出「滿映」
後常住上海。1946年李香蘭以戰犯被送上
軍事法庭，後證明為日本國籍，無罪釋放。
回到東京後，陸續參與「新東寶」與「松竹」
的電影演出，也登上紐約百老匯舞台演唱，
還曾當選日本國會議員，可說一生充滿傳奇
性。

以本島美人宣傳台灣是很常見的手法

最具歷史意義的紀錄片《日本統治下的台灣》（1935 年）

《日本統治下的台灣》其歷史意義是：（1）這是第一部在台灣拍製的有聲電影。軍部協助軍事演習，出動飛機、軍艦，目的在配合有史以來規模最大的「台灣博覽會」，進而誇耀台灣已奠定的現代化基礎與富強。（2）仿效歐美商業性的選美活動，本片錄取台灣黃鳳、日本吉川榮美子、台灣李彩鳳三位美人，共同廣告宣傳台博與台灣風景，展現台日水乳交融的同化教育成果，也實現了明治維新以教育立國的目標。（3）影片內容包括統治（台灣總督與司令官致詞，配合軍事演習）、產業、交通、自然與居民、都市與名勝古蹟。不再宣傳台灣是世界的模範殖民地，而是宣傳台灣是世界的台灣，啟動國際觀光事業，吹起前進世界的號角，積極宣傳台灣是「富裕、有詩意、有夢想」的美麗島嶼。

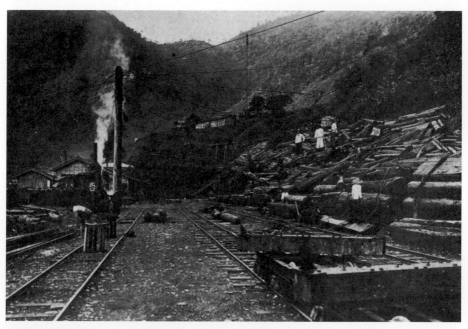

森林為台灣寶貴資源，伐木事業也成為統治者發展產業的一環。圖為太平山運材

《南進台灣》
（1937 年拍攝，1940-1941 年新版《南進台灣》出品）

　　1937 年日本實業時代社計畫拍攝觀光與產業為主題的《南進台灣》，以自然、人物、統治、教化、官業產業、交通觀光、國防等面相介紹台灣 57，預計同年 4 月在東京首映並在日本全國放映。不過此項拍攝計畫沒有看見後續消息，一直到 1940 年另一項新版《南進台灣》影片拍攝計畫被提出 58。近年出土的影片中，拍攝目的有開宗明義之表示：「製作此電影的目的，並不僅是製作台灣記錄電影介紹給世人的目的，我日本民族每年增加百萬人口，僅居住在狹小的島上，貧弱的天然資源遭開發殆盡，然而，今日的世界拒絕日本移民，排擠日本商品，我們為了打破這種情勢，必須在北方構築強固的國防線，更在南方開拓產業及經濟的生活線，在此種情況，在我們之前佔有重要地位的是什麼呢？即台灣，也可說是帝國向南延伸的基石的台灣，必須深度再認識，作為我們往南延伸的第一課程」59。

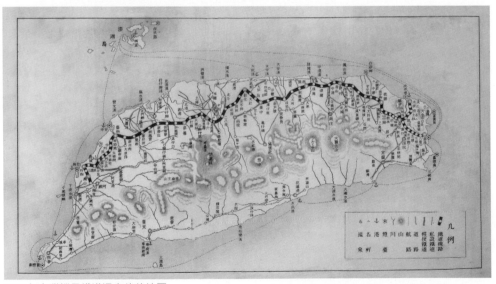

1908 年台灣縱貫鐵道通車後的地圖

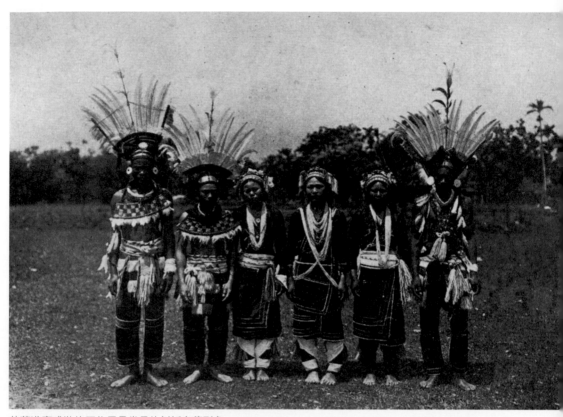

花蓮港廳盛裝的原住民是常見的刻板宣傳形象

　　影片結構大致繞巡台灣一周，臺北州、新竹州、台中州、台南州、新高山、阿里山、阿里山火車、嘉義市、北迴歸線、台南州、高雄州、最南端──鵝鑾鼻，再至東部花蓮港廳、台東廳，拍攝各州廳官方、學術、交通單位、產業、文化景點、名勝古蹟等風景。

註釋

1. 文教局社會課，〈本島活動寫真的現況〉，《台灣教育期刊》，1928 年 9 月 1 日，p44。

2. 〈何が受ける？今年の映畫界〉、〈新興帝キネ作品トーキー映畫 子守唄〉，《台灣日日新報》，1931 年 1 月 31 日。

3. 三澤真美惠，《殖民地下的銀幕——台灣總督府電影政策之研究（1895-1942 年）》，p216-231。

4. 朱高影，〈行政長官公署時期台灣經濟之探討〉，《台灣風物》42 卷 1 期，1992 年 3 月，p53-85。

5. 逢增玉著，《滿映——殖民主義電影政治與美學的魅影》，北京人民出版社，1990 年 12 月，p32-41。周韻采，〈歷史廢墟中閃爍的瓦礫——論二次世界大戰的日滿電影〉，《電影欣賞》第 75 期，1995 年 56 月，p58-64。

6. 同註《台灣電影戲劇史》，p25。

7. 〈日本にもいよく 發聲映畫時代來る 五箇所の松竹座と邦樂座で 一齊に準備に著手〉，《台灣日日新報》，1929 年 3 月 2 日。

8. 〈台北放送局 放送白字曲〉，《台灣日日新報》，1929 年 1 月 18 日。

9. 〈けふ落成式を擧ぐ 北部火力發電所 總工費五百八十萬圓 一キロ當百五十三圓〉，《台灣日日新報》，1929 年 1 月 18 日。

10. 〈內台無線電話の開通は 國際業務の第一步 極東に於る我邦家の發展上 眞に慶賀に堪へない〉，《台灣日日新報》，1934 年 6 月 19 日。

11. 〈內台間定期航空第一機 按八日朝發太刀洗 午後五時抵台北飛行場〉，《台灣日日新報》，1935 年 10 月 08 日。

12. 〈新竹特訊 教育影戲巡映〉，《台灣日日新報》，1923 年 8 月 24 日。

13. 台灣總督府文教局社會課，〈本島活動寫真的現況〉，《台灣教育期刊》，1928 年 9 月 1 日，p44。

14. 埃德溫・希思科特（Edwin Heathcote），《影院建築》，大連理工大學出版社，2003 年 1 月 1 日，p25-42。

15. 厲復平，《府城・戲影・寫真：日治時期臺南市商業戲院》，獨立作家，2017 年 2 月 10 日，p142。

16. 〈問題の常設館認可さる台南の矢野氏く〉，《台灣日日新報》，1930 年 9 月 2 日。〈台南支局通信台南銀座目抜き店覗き「世界館」〉，《台灣公論》，1935 年 9 月 6 日，p51。

17. 〈台南世界館落成〉，《台灣日日新報》，1930 年 12 月 24 日。

18. 〈附圖說明 台中市娛樂館建築工事概要〉，《台灣建築會誌》第 4 輯第 3 號，1932 年 5 月 18 日，p52-53。〈口繪 台中娛樂館 外觀、正面入口、內部正面、觀覽席〉，《台灣建築會誌》第 4 輯第 3 號，1932 年 5 月 18 日。

19. 〈齋藤辰次郎〉，《台湾人事態勢と事業界》，1942 年 12 月 27 日，p131-132。「齋藤辰次郎任台灣總督府技師、依願免本官」（1932 年 04 月 01 日），〈昭和七年四月至六月高等官進退原議〉，《台灣總督府檔案》，國史館台灣文獻館，典藏號 00010070029。

20. 〈齋藤辰次郎〉，《台湾人事態勢と事業界》，1942 年 12 月 27 日，p131-132。

21. 〈請設戲園〉，《台灣日日新報》，1933 年 6 月 17 日。

22. 〈天外天劇場來春一日から開演〉，《台灣日日新報》，1935 年 12 月 9 日。

23. 〈聯吟慰勞會 擊缽首題 天外天觀劇〉，《詩報》第 101 號，1935 年 3 月 15 日。

24. 〈高雄金鵄館の組織替へ〉，《台灣口口新報》，1930 年 5 月 31 日。

25. 從「台灣劇場」到「台灣第一劇場」，可能與當時台灣劇場株式會社也投入三十萬日圓在西門町興建一家劇場有關。

26. 〈插畫は竣功の曉の「台灣劇場」の正面〉，《台灣日日新報》，1934 年 8 月 14 日。

27. 〈台灣第一劇場 きのふ開館式〉，《台灣日日新報》，1935 年 10 月 6 日。

28. 〈興亞奉公日の興行界に一矢 台北第一劇場の英斷〉，《台灣日日新報》，1941 年 4 月 21 日。

29. 〈出來つた台灣第一劇場〉，《台灣日日新報》，1935 年 9 月 30 日。

30. 〈國際館 開館披露〉，《台灣日日新報》，1935 年 12 月 31 日。〈國際館開館 會衆數百〉，《台灣日日新報》，1936 年 1 月 3 日。〈娛樂機關的最高峰 貫祿比類なき 國際館－島都第一の人氣を聚め 開館以來の業態も亦健實〉，《台灣日日新報》，1936 年 4 月 21 日。

31. 〈世界館チェーン 正月 力番組〉，《台灣日日新報》，1935 年 12 月 27 日。〈新樣式の設計で 大世界館が著工〉，《台灣日日新報》，1935 年 7 月 7 日。〈本年初頭完成の大世界館〉，《台灣日日新報》，1936 年 4 月 11 日。

32. 〈島都唯一の劇場 榮座は新築か 經費三十萬圓を投じて〉，《台灣日日新報》，1937 年 1 月 15 日。

33. 小林勝作、李享文譯，〈台灣電影界的印象〉，《電影欣賞》1995 年 9/10 月，p89-93。

34. 台灣興行場組合，《組合員名簿》，台灣興行場組合事務所（設在台北大世界館），1944 年 3 月 1 日。

35. 戈光宇整理，〈電影《義人吳鳳》放映座談會〉，《電影欣賞》80 期，1996 年 3 月，p63。

36. 〈今週の映畫 ＫＰＬトーキー 嗚呼芝山巖 八日まで新世界館〉，《台灣日日新報》，1936 年 9 月 6 日。

37. 〈震災時被壓公校生 猶唱君代歌而死 現有志欲爲籌建記念碑者〉，《台灣日日新報》，1935 年 7 月 20 日。

38. 柴山武矩，〈映畫 君が代少年 嗚呼芝山巖〉，《台灣教育》410 期，1936 年 9 月 1 日。

39. 三澤真美惠，《殖民地下的「銀幕」》，前衛，2002 年 10 月，p353-354。

40. 〈蕃人を加へて 台灣ロケへ 南國の歌撮影班神戶發〉，《台灣日日新報》，1937 年 3 月 22 日。

41. 〈第一回作品望春風超特作全發聲〉梗概廣告，《台灣公論》第 2 卷第 7 號，1937 年 7 月 1 日，p21。

42. 〈島民待望の「望春風」完成 盛大な試寫會行はる〉，《台灣公論》，1937 年 2 月 1 日。

43. 〈台灣第一映畫の全發聲望春風 十五日から永樂座〉，《台灣日日新報》，1938 年 1 月 16 日。

44. 呂訴上，《台灣戲劇電影史》，p14。

45. 〈譽れの軍夫 永樂座で封切〉，《台灣公論》，1938 年 6 月 1 日，p9。

46. 〈陸鷲の威容を誇る 『燃ゆる大空』を撮影 銃後國民に航空思想普及〉，《台灣日日新報》，1940 年 2 月 14 日。

47. 〈映畫「時局下の台灣」 けふ公會堂で無料公開〉，《台灣日日新報》，1938 年 3 月 9 日。

48. 〈台日ニュースの發聲映畫を公開 全台灣主なる常設館にて 本社が社會教化への一奉仕〉，《台灣日日新報》，1936 年 12 月 27 日。

49. 鈴木清一郎，〈台灣活動寫真「フイルム」檢閱規則〉，《台灣出版關係法令釋義》，台北杉田書店，1937 年 5 月 22 日，p315-339。

50. 〈台灣映畫協會設立 本月開業 配給、製作を一元統制〉，《台灣日日新報》，1941 年 7 月 22 日。

51. 市川彩作，李享文譯，〈台灣電影事業發達史稿〉，《電影欣賞》65 期，1993 年 9/10 月，p109-117。

52. 〈台灣興行統制會社業務開始 けふ開業式擧行〉，《台灣日日新報》，1942 年 4 月 2 日。

53. 丸山一郎，〈映畫〉，《台灣公論》，1942 年 11 月號，p50。

54. 〈產業戰士「心」の慰問 皇奉本部文化部で巡回映畫會〉，《台灣日日新報》，1942 年 12 月 13 日。

55. 漫沙，「卷頭語」〈談談本島的新劇與友邦的映畫〉，《風月報》第 98 期 11 月號（下卷），1939 年 11 月，p1-2。

56. 綺君，〈李香蘭的魅力〉，《風月報》第 122 期 1 月號（下卷），1941 年 1 月，p18。癡音，〈李香蘭評判記〉，《風月報》第 123 期 3 月號（上卷），1941 年 3 月，p14-15。

57. 〈攝錄音映畫 南進台灣〉，《台灣日日新報》，1937 年 1 月 28 日。

58. 〈新版「南進臺灣」を撮影〉，《台灣日日新報》，1940 年 4 月 14 日。

59. 蔡慶同，〈帝國、電影眼與觀看之道：以《南進台灣》為例〉，文化研究年會，文化研究學會主辦，2010 年。

國民政府時代

（1945-2000 年，以中國文化控制台灣）

　　1945 年 10 月 25 日台灣長官公署（陳儀）進駐台灣後，政治經濟敗壞，社會不安。1947 年爆發二二八事件，社會動盪、通貨膨脹惡化。1949 年 6 月宣布戒嚴令（軍事統治），繼之改革貨幣政策（以四萬元台幣折換一元新台幣），台灣在舊台幣時期雖淪為悲慘世界，然而台灣的戲院（映演業）卻非常的熱鬧，顯見台灣人民也能像歐美國家的民眾，用看電影來療傷止痛。

　　1950 年 6 月韓戰爆發，美國大量軍事經濟援助台灣，建立遠東最堅強的反共堡壘。國民政府在美國超級強權的保護下，進行全面的掃紅，肅清異己，捕捉異議分子和危及政權的知識分子，形成「白色恐怖」時期。

　　戒嚴時期台灣電影事業受到層層管制與檢查，不得違背反共抗俄國策，含有共產思想毒素、意圖破壞中華民國憲法、妨害善良風俗或提倡迷信邪說者，一律禁演。至於台灣的電影發行，早已被美國八大公司所霸占，待經濟起飛後，外片（美、日、歐）幾占 80% 的市場，國片進入前所未有的嚴冬……

舊台幣時期的電影

1945-1949 年

戰後初期時代背景

電影娛樂事業的發展與戲院、人民消費息息相關。戰前的戲院在台灣已相當普遍，戰後燈火管制解除，戲院也隨之熱鬧起來。1946 年底，全台登記的電影院共 149 家（包括混合戲院）[1]，並隨著人口成長而增加。及至 1949 年 1 月，單就台北市新核准登記的戲院有 62 家[2]，觀劇、看電影堪稱當時最主要的娛樂。戲院生意活絡，自然需要片源，而台灣大部分影片均得仰賴進口，據估計，每年所需影片約四、五百部，台北市每月亦需三、四十部[4]。在這些影片中，除了日本片初期被禁止外，有國產片與各國西洋片，其中以美國好萊塢影片和國產片最多，幾占台灣電影市場九成，從而影響台灣的電影

台灣銀行催請兌換舊臺幣啟事

查舊臺幣兌換期距衹剩八天 十二月卅一日止 希各持

有人速向附近各銀行兌換新臺幣為荷

為捌支兼銀發字第〇〇五號

1949 年 12 月，台灣銀行催請兌換舊台幣啟事

文化與社會環境，由於戰後一切的生活秩序仍在重建中，經濟未見好轉，通貨膨脹嚴重。1946 年初，台北市的電影票價已跳升至台幣二十元；1947 年二二八事件後的暑假，票價漲為六十元，年底上漲一倍為一百二十元；1948 年五月，票價又隨物價調升至三百元，年底則飛躍至三千元。1949 年中國大陸情勢惡化，通貨膨脹加劇，四月的票價調至一萬元，五月更漲至每張全票四萬，物價劇烈波動。直到六月，貨幣進行改革，以台幣四萬元兌換新台幣一元，台北市的票價才改為新台幣二元三角，新台幣時代於焉開始。舊台幣時期是台灣近代史的扭曲變形期，也是人類史上所僅見的悲慘世界。

映演未經審查的影片
（1945 年 8 月至 12 月底）

　　1945 年 8 月 15 日日本天皇宣布投降後，台灣地區的戲院隨之開張營業。台胞在戰爭陰影下的恐懼心理頓時解放，戲院成為撫慰人心、紓解壓力的地方，人群再度走入戲院欣賞布袋戲、歌仔戲及電影，而以電影的聲光效果最為迷人，看電影也成為戰後初期台人最主要的娛樂 4。不過此時的電影市場可謂一片混亂。在沒有審查制度之下，許多破舊老片紛紛出籠應景。造成影片供不

《鞍馬天狗》是日本長青電影

應求，連原本被禁的日本片也被片商進口放映，如東寶的《鞍馬天狗》、《雪割》、《繪本五十三次》、《東京の女性》、《街の天使》等 5。另一方面，不少投機商人爭相前往上海收購中國片 6，像胡蝶主演的《火燒紅蓮寺》十八集，在台放映時亦場場客滿 7。另外，美國片也在美新處的強力宣傳下提供聯合國戰事新聞，如轟炸塞班島、馬尼拉、台灣、沖繩、東京等影片。此過渡時期台灣的電影市場十分混亂，片商為餵養市場，拼命求片，影片多屬粗製濫造。

先映後審時期（1946 年 1 月至 8 月）

　　台灣省行政長官公署在 1945 年 12 月 20 日，特別制頒「台灣省電影審查暫行辦法」單行法規，此項檢查辦法，是先由片主向宣傳委員會申請登記，經審閱無誤後，再由宣傳委員會與國民黨台灣省黨部宣傳處共同派員，

台北植物園正門

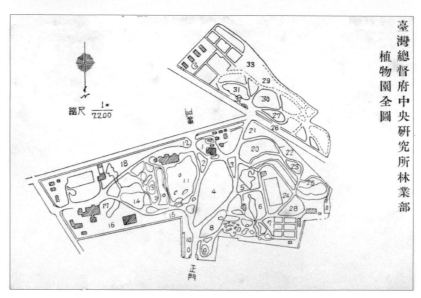

台北植物園地圖

在台北植物園內的「台灣電影攝製場」進行放映審查。在不違反三民主義者、不違反國民政府政令者、不違背時代精神者及不傷風化者等審查標準下，須領到准演證後才能放映，否則依法科罰或沒收其影片[8]。儘管辦法公布後在 1946 年 1 月 5 日起開始辦理映片申請登記及審查等事宜，但由於人手不足，許多戲院無視法律規定，只要有片就放，不管日本片或國產片，在當時片商競爭下，皆各顯花招，天天刊登誇大的廣告做宣傳，好萊塢的美國片也適時大量湧進台灣，尤其一些最新之五彩天然色的西部槍戰片，如《三騎士》、《風流豪客》、《古塔盜寶記》、《空襲之夜》、《影師救駕》、《獸國艷史》等片[9]，大大滿足觀眾感官之樂。

回顧這段先映後審的期間，台灣地區戲院已蓬勃發展，致使過渡時期的行政長官公署無力配合，竟有 1946 年元月上映的《文素臣》（合眾公司出品）一片，到 8 月始公布准演證十九之趣事。

審查放映的初步階段（1946 年 8 月至 1948 年春）

此時期的電影審查工作逐漸步入正軌，卻正是香港大中華與國泰兩大電影公司企圖獨佔台灣國片市場的時代，西洋片也在此時傾巢而來。

1946 年 8 月 13 日，行政長官公署宣傳委員會宣布電影審查結果，經核准的影片共 381 部，前二十九部均為國產片，准演證第一號是國華公司的《歌聲淚痕》[10]。至 1946 年底，登記影片累計得 482 部，國片占六成左右，片數最多。可惜此時國片在大中華與國泰兩家公司獨占下，粗製濫造，品質不佳[11]。影片的需求量大，也吸引其他片商前來開拓市場，西洋片於此時傾巢而來，尤其洋片已進入彩色影片階段，相較之下國產片的水準就不符觀眾口味。西洋片在好萊塢八大公司[12]的操縱配片下，洋片的院線戲院皆生意興

謝啓事銘 亂獻亂世米現 全榮獲首省輪 謝此敬謝 薈神範管業 片多年摩映大節映決聯由 得只實有只此上明排 之不可證國聯以有實際映 之名格是院映兩院事 只一北西一北國一二日二門鐵證名片本世如若不片知道 道怎麼辦 您本公若片敬聯部院曾經告訴您 定向觀衆再向補映期 是幸！定期隔映留意 觀衆留日 他另向補隔隔隔映忍耐得見省影輪循片大年摩片攝映 您愛慶度愛情品米本高 亂世狂熱因無處亂以佳米人

《亂世佳人》廣告

隆。所推出的金像獎文藝鉅片，如《左拉傳》（華納出品）、《浮生若夢》（哥倫比亞）、《亂世佳人》（米高梅）、《叛艦喋血記》（米高梅）、《蝴蝶夢》（聯美）、《翡翠谷》（二十世紀福斯）等名片，滿足了觀眾戲癮，而以《魂斷藍橋》（米高梅）最令影迷如癡如醉 13。

另一方面，因好萊塢電影逐漸充斥電影市場，國民黨台灣省黨部於 1947 年 10 月 1 日正式成立「台灣電影事業股份有限公司」，統籌辦理全台戲院及代理發行影片業務，因此造成美國八大公司的反彈，甚至一度停止供片。

壟斷台灣市場的好萊塢電影（1948 年至 1949 年底）

1947 年秋，由本省籍何非光導演，外景登場數千名人員，以前所未有的大規模氣勢拍出《氣壯山河》（中製廠出品），在台灣戲院首映時造成萬人鑽動的騷動 14，國片也算開始有較為優質的攝製。就在此年初，由中華、文華、崑崙、長製四家製片公司聯合成立的發行機構「四聯」正式設立，欲

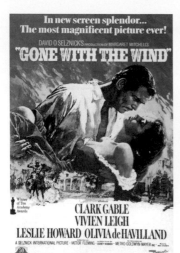

↑ 克拉克・蓋博主演的《舊金山》（1936）電影，在大世界館上映的廣告

←好萊塢電影《亂世佳人》改編自小說《飄》，上映後風靡世界觀眾，展現好萊塢強大的電影工業。本片男主角克拉克・蓋博獲奧斯卡最佳男主角的提名。圖為《亂世佳人》英文版明信片

梅蘭芳一家人

打破大中華與國泰壟斷國片的局面，推出的《新閨怨》、《太太萬歲》、《一江春水向東流》（重映）、《松花江上》[15] 等，都獲得觀眾熱烈的迴響，「四聯」更因此擴大組成「中國電影台灣聯營處」[16]，除了發行四聯的影片，同時也接受其他公司委託發行，不僅奪回國片在台灣的市場，亦扶助台灣電影院的發展。

1949 年春，中國電影首次出品了五彩片，首先來台放映的是《海角情鴛》，但由於製作上係利用好萊塢攝影場拍攝，工作人員均在美華僑，故不能代表中國出品的電影 [17]。而真正首部五彩片《生死恨》，由梅蘭芳主演，但預定在台北大世界、台灣兩戲院聯映前夕，旋因梅蘭芳公開投共而禁止上映 [18]。

中國電影事業在 1947、1948 年之際，表面上欣欣向榮，實際上已潛伏極大危機。隨著中國大陸國共局勢日趨緊張，製片工作似已面臨絕境。大中華公司停拍新片；「中製」公司拍了一半的《武訓傳》已無經費；其他公司都在拍攝最後一片殺青後全面停拍。1949 年 3 月，上海的戲院已鬧片荒，只好拿出《太太萬歲》、《一江春水向東流》等舊片重映，整個中國電影事業已走到山窮水盡的地步 [19]。

此時在台灣的國片發行，控制在中國電影台灣聯營處、大中華、國泰和大同（由國泰分裂後成立）等四家之手，其中以台灣聯營處為首。國共內戰後期國民政府漸露敗跡，1949 年 5 月上海淪陷後，國片來源斷絕，台灣

1955 年台灣地方戲院廣告

市場轉而仰賴香港供片，小片商也在此時期如雨後春筍般興起，從原本的四大家，到 1951 年增至三十餘家 [20]。然而香港取代上海國片後，品質與產量已盛況不再。 尤其 1950 年後，香港影業亦漸受中共遏制，國片的貿易越來越艱困，遂轉而進口日本片，但政府仍有意限制其進口，1950 年僅七部，1951 年只有十三部。

1930 年代的新世界戲院

　　1950 年國民政府遷台後第一年，來台影片以美國好萊塢 393 部最多，國片其次 185 部，不過國片多從香港進口，其中舊影片翻拷的畫面模糊不清，使觀眾對國片毫無信心，1951 年以後，好萊塢影片進口 505 部，台灣戲院已淪為洋片好萊塢的天下 [21]。

西門町成為看電影的同義詞

　　1949 年底國民政府遷台期間，經濟蕭條，社會不安，尤以通貨膨脹最為嚴重，形成動盪不安的舊台幣時期。在這混亂的過渡時期，民眾走入戲院看電影也成為逃避現實的工具之一。戰前原本日人經營的十九家戲院由行政長官公署宣傳委員會監理，部分戲院仍出租繼續經營，直到 1946 年 2 月 19 日「台灣省電影戲劇事業管理辦法」公布，宣傳委員會欲接管前日人遺留之戲院，特別成立「台灣電影事業股份有限公司籌備處」，除了清算接收日產的戲院，始辦理其他各縣市的戲院登記與審核。至 1946 年 8 月底止，除了接管的日人戲院，民營的戲院經登記核准者有 146 家。到 1949 年 1 月，單單台北市新核准的戲院又有 62 家，有增無減。這也是繼 1947 年二二八事件

戒嚴以來，戲院的觀眾逐漸回溫，迨 1947 年 5 月省政府成立後，台北國際戲院放映美國五彩歌舞片《封面女郎》及新聞片《歡迎魏主席及台灣省政府成立》時，戲院已見人山人海 [22]。

台灣省政府成立後，宣傳委員會便告撤銷，其所監理之前日人經營的戲院，奉中央命令移交台灣省黨部接管，而由黨部財務委員會組成之「台灣電影事業股份有限公司」，負責經營戲院及代理影片發行之業務 [23]。

1947 年 10 月 1 日省黨部籌組的「台灣電影事業股份有限公司」正式成立，以統營全台戲院及排片事宜。對於所轄的二十家戲院中，台北國際戲院借予農教公司，蘇澳戲院於 1946 年被颱風摧毀，岡山共樂戲院歸民間經營，餘偏遠地區及規模較小之戲院則分別出租或出售，實際經營者只剩七家 [24]。1948 年夏，「台灣電影事業股份有限公司」將台北新世界戲院收回直營，並向美國購買新型放映機，由平劇演出改為電影放映，且以名片《龍鳳呈祥》、《亨利第七》、《太太萬歲》等開映招睞觀眾 [25]。

在台北上西門町戲院看電影是市民的最好消遣。一碰上好片或名片如《亂世佳人》、《魂斷藍橋》，就發生影迷大排長龍的現象。有人甚至擅闖票房，搶先購票，尤其放映時間將屆，觀眾爭先恐後的購票，往往秩序大亂 [26]。首善之都台北的觀眾，往往在第一時間可以看到首輪電影，無形中也考驗西門町的戲院上映一部電影是否成敗的主戰場。

戰後三年，有人對台北的電影院作一評論 [27]：

大世界戲院 —— 地點適中，設備完整而夠水準。（座位 1,451 位）

第一劇場 —— 大而無當，地點稍嫌偏北些。場內的設備令人卻步。（座位

1953 年在中山堂上映的《翠翠》廣告

1,543 位）

國際戲院 —— 點、外觀、座位均佳。場內氣氛稍差，專放映低級趣味之滑稽
片、偵探片、武俠片。（座位 1,064 位，已改建萬年商業大樓）

台灣戲院 —— 改裝後，像樣得多，有對號入座的管理，可惜座位太擠。（座
位 1,077 位，後改稱中國戲院，已拆除改建大樓）

美都麗（座位 587 位，原日人芳乃館改稱，已改建為國賓戲院）、新世界戲
院（已改建商業大樓）—— 場所先天條件不夠首輪資格，但也賣首輪票價。

新民、大光明、大中華、國民戲院 —— 設備資格均不及格，放映電影只會害
了觀眾眼睛。（新民 1,080 位、大光明 664 位、大中華 384 位、國民 1,080 位）

中山堂 —— 設備佳，有冷風裝置，座位最多 2,086 人，除了電影放映與戲劇
表演外，還可作為市民慶典或重要文化聚會場所。

戰後初期在台灣攝製的電影

　　戰後初期（1945-1949 年）的四、五年間，是政治社會情勢劇變的過渡時期，
在此時期拍攝製作的電影與從業人員的工作，足以反映當時的社會與文化現象。

台灣的電影攝製機構

　　日本投降後，行政長官公署派宣傳委員會接收原來日人的「台灣映畫協會」與「台灣報導寫真協會」合併改組為「台灣電影攝製場（廠）」，並由重慶派來的白克擔任廠長 [28]。白克與工作人員利用日人遺留的簡陋設備與剩餘一萬多呎膠卷，在 1945 年 10 月 24 日，陳儀長官飛抵台北時，與日人技師合作，攝製歡迎場面，以及 10 月 25 日在公會堂（台北中山堂）舉行的受降典禮，留下珍貴的歷史鏡頭。

　　1946 年宣傳委員會特於 4 月招工，將台北市南門街植物園內前武德殿，改建為電影攝製場，並在 7 月時將原先在大稻埕的「台灣電影攝製場」遷移至此，於 7 月 30 日舉行落成典禮。典禮後，並放映電影供民眾自由參觀 [29]。1947 年 5 月 16 日，台灣省政府改組後，宣傳委員會結束，電影攝製場改由教育廳接管，並繼續拍製新聞片。「台灣電影攝製場」所攝之《今日之台灣》及《台灣新聞》，每次出品後均優先配送至台北市各戲院放映，1947 年 8 月後，為普及電影教化功能，舉辦各地巡迴放映，如在台北新公園，免費招待民眾電影觀賞 [30]。

　　1947 年 8 月 21 日，「台灣省新聞處」成立，負責新聞影片攝製的指導，與電影、戲劇、廣播及其他藝術宣傳的輔導。「台灣電影攝製場」也移歸新聞處管轄，並立即拍攝《魏主席南巡特輯》（500 呎）、《台灣省主席魏道明東巡特輯》（730 呎）、《魏特使蒞台》和《魏主席離台》（共 655 呎）。同年 8 月 7 日，派員分赴全台各地，拍攝教師節紀念新聞片 [31]。10 月，拍攝一輯兩片《張群行政院長蒞台》、《台灣省慶祝第二屆光復節大會》（480 呎）。直至年底，完成了與「國語推行委員會」合作的《注音字母國語片》 [32]。

　　1947 年年底，台灣省政府委員會會議通過，將「台灣電影攝製場」開放民營，改組為有限公司。籌備委員會決議電影攝製場的業務必須於 1947 年度全部結束。在過渡期間，由新聞處組織一個十三人的「電影工作隊」[33]。「台灣電影攝製場」預計改組為「台灣省電影攝製股份有限公司」，由官商合辦，擬籌募一億五千萬台幣，預定 1948 年 9 月 10 日籌足，準備開拍教育文化方面的影片 [34]。

　　然而至 1948 年 11 月，「台灣省電影攝製股份有限公司」的民間資金，只籌到四百萬台幣，離目標仍有一段距離，「台灣省電影攝製股份有限公司籌備委員會」不得不決定改為省營，依照省營公司辦法經營 [35]。
由於「台灣省電影攝製股份有限公司」只能拍攝新聞紀錄片，到了 1949 年 5 月，省政府新聞處為辦理新聞及紀錄電影之攝製放映事宜，特組設為「台灣電影製片廠」，將原來的「電影工作隊」規模擴大，並增加電影宣傳推行事項 [36]。此即定名為「台灣省政府新聞處電影製片廠」，簡稱「台灣電影製片廠」的由來 [37]。

　　此外，「中國電影製片廠」[38] 在 1949 年遷台後，為了加強戡亂宣傳，於 12 月推出《中國之友諾蘭訪華》、《定海前線登步大捷》、《金門大捷》三部新聞片，深得好評。1950 年又籌拍新聞片《防空大演習》、《蔣夫人回國》、《裝甲部隊》，並赴海南島拍攝戰地影片 [39]。台灣的新聞紀錄片在「台製」與「中製」的努力下，蓬勃發展。

1952 年員林戲院《阿里山風雲》上映廣告

中國電影公司來台拍片

　　1947 年直到 9 月，有上海國泰影業公司來台拍片，是到台灣拍外景的第一家。該公司負責人徐欣夫，率同導演方沛霖，演員顧藍君等人，來台拍攝《假面女郎》一劇，外景選在淡水、基隆一帶，內景則回到上海 40。同時在台北拍片餘暇，演員在大世界戲院登台表演播唱《假面女郎》的主題曲，此次明星登台的噱頭，也造成大世界戲院的大門玻璃被擠破好幾片，此番熱鬧場面，也開創了此後「隨片登台」的風氣 41。由於上海國泰影業公司來台放映的國片最多，也想在台灣建立拍片機構，雖未成功，但已答應省新聞處處長林紫貴的要求 —— 拍攝阿里山林場的影片。事巧，大陸情勢逆轉，不久上海淪陷，公司的薪水無法匯來，徐欣夫乃利用外景隊改組為萬象公司。直到 1949 年 6 月，正式決定到花蓮港及太魯閣開拍《阿里山風雲》（《吳鳳傳》）。此片在經費拮据下，於 1949 年 12 月底勉力完成，成為戰後在台開拍的第一部國語劇情片 42。1950 年春節本片上映時，頗受觀眾的歡迎。

中國片廠遷移來台

　　1949 年初，中國大陸戰亂由東北向南轉移，上海出品的電影已危機四伏。就在局勢逆轉後，國營電影機構續遷移來台，首先抵台的是「農業教育電影公司」（簡稱「農教」）43。「農教」在台中市忠孝路 13 號設立製片廠及一座攝影棚。後來又利用倉庫，改裝成一座攝影棚，辦事處則設在台北 44。該公司首次拍製《惡夢初醒》（原名《女匪幹》），是來台後公營公司拍製的第一部反共影片。

　　其次是屬於國防部總政治部的「中國電影製片廠」於 1949 年 5 月，將器材和人員撤退到台灣南部岡山車站旁。遷台後的「中製廠」，積極拍攝新

聞片，其刻苦奮發的精神深獲蔣介石嘉許，獲撥十八萬美金，充實建廠費用[45]。1951 年 9 月，再奉命遷到北投復興崗，仍以拍攝新聞紀錄片和軍事教育片為主要業務。

另外，「中國教育電影製片廠」遷台後，最初隸屬於教育部社會教育司藝術教育科，所設立的一個電影股。1955 年才在板橋浮洲里成立「中華教育電影製片廠」，為一小型製片廠。由於經費與設備不足，最後在 1958 年元月，劃歸國立台灣藝術專科學校，作為影劇科實習之用[46]。

「農教」與專營戲院影片發行的「台灣電影事業公司」，於 1954 年合併改組為「中央電影事業股份有限公司」（簡稱「中影」）[47]，加上「台製」、「中製」、「中教」等片廠，由於設備與人員的短缺，一時都拍不出好片，僅成為製作新聞片的主要機構，慘澹經營[48]。

台灣電影製片廠拍攝影片之膠捲／萬代福影城提供

● 戰後初期台灣電影教育組織 ●

二二八事件後版畫家黃榮燦創作刊載在上海《文匯報》的「恐怖的檢查」，是當時非常震撼的圖像。台北二二八紀念館內展示作品為復刻版銅雕／胡安提供

1945 年 11 月，一群愛好影藝人士首先發起組織「台灣電影戲劇公會」，並設立「台灣電影戲劇股份有限公司」，展開影劇事業之經營，並進口國產影片。二二八事件後，部分影劇人士或逃或失蹤，原「台灣電影戲劇股份有限公司」形同解散。1947 年 7 月，台北市電影戲劇商業公會成立，可對台北市電影片價、配片及同業活動等事項進行議決協調。台灣省黨部則於 1947 年 10 月 1 日成立「台灣電影事業股份有限公司」，以統籌辦理戲院及代理發行影片業務 [49]。同年底 12 月 14 日，一批愛好戲劇的藝文人士成立「台北市電影戲劇促進會」，由呂訴上當選理事長，王詩琅、吳曼沙當選常務理事，郭水潭、林秋興、賴曾、廖毓文、簡荷生、張明堯、林和興等出任理事 [50]。

1949 年底，國民政府遷台，台北市電影戲劇界同仁籌組「東南影劇協會」，展開勞軍公演 [51]。迨中國大陸淪陷，台北影劇界於 1950 年 2 月 15 日籌組電影戲劇協會，以發揮更大力量 [52]。3 月 12 日，開會正式決議名稱為「中國電影戲劇協會」，以結合海內外影劇人士，展開戲劇活動 [53]。

1945 年 1 月 21 日台灣電影戲劇股份有限公司經營電影事業，發行中央電影攝影所作品

台灣影迷與電影消費

戰後初期看電影是主要娛樂之一，尤以一般中下級公教人員，薪資有限，但每個月看幾場電影還是有能力。一位影迷曾說，看電影的好處是：一、時間短；二、燈關了，給人神祕性；三、價錢便宜；四、最宜攜眷或與愛人同看。壞處，就是怕人搗亂，查不出禍首；還有皮包口袋得當心小偷[54]。

看電影票價雖便宜，但 1946 年 3 月起，台灣電影業須課徵百分之五的興行稅、百分之十的印花稅、百分之五十的娛樂稅。如此一來，業者只好提高票價，結果使入場觀眾銳減了百分之六十。也令台北市電影戲劇公會不斷向有關機關陳情呼籲，希望撤銷興行稅，且印花稅、娛樂稅能由百分之五十減為百分之二十[55]。最後行政長官公署財政處通知，決定自10 月 1 日起，全省撤廢興行稅，但增加印花稅百分之十，娛樂稅未減。比起先前的稅捐反而有增無減，增加了百分之五，難怪業者叫苦。在陳情下，省財政處重新研議，才決定將現行之印花稅百分之十，溯自8 月 16 日一律改降為百分之五[56]。

1952 年台中市電影戲劇公會公告呼籲取消突擊檢查票根的辦法，以免影響觀眾看電影意願

電影票價隨著物價波動也水漲船高。1948 年 2 月 5 日，台北市的電影票價和自來水、公共汽車費一樣加價[57]，成人台幣二百元，軍警、小孩一百元，士兵每張五十元[58]。4 月 22 日又由二百元調至二百五十元。迨 5 月 1 日起，又調至三百元[59]，通貨膨脹已明顯加劇。

至於引發片商反感的課徵特別營業稅問題，也因為財政部的規定讓片商不得不提高租金或拆帳比例[60]，亦導致戲院增加負擔，也造成西片商得以控制台灣電影市場[61]。一方面大陸情勢惡化，加劇通貨膨脹。1949 年 2 月 18 日起，台北市的票價調漲至每張五千元[62]；4 月 1 日起再漲一倍，全票一萬元、半票五千元[63]。新竹縣亦由 4 月 1 日起，調整為甲級戲院票三千元、乙級二千五百元、丙級一千元，再加上過重的娛樂稅，幾無法營業下去[64]。

1949 年 6 月，台灣貨幣進行改革，台幣四萬元折成新台幣一元。台北的電影票價則改為平均價二元三角，外埠平均價一元五角，而且戲院印發之招待也在限制之列[65]。1949 年年底國民政府遷台，台北影劇界在中山堂座談，再度表示娛樂稅捐太重，占總收入百分之三十五，不僅限制影劇業之發展，也使影劇業失去反共宣傳的力量與意義，成為有錢人消費休閒的專利品[66]。

物價波動的影響造成民生困擾，新台幣發行後，1950 年元月 30 日起戲院票價加徵防衛捐百分之二百，轉嫁到消費者身上的票價負擔乃導致觀眾減少，戲院經營困難的情形浮現，反而影響政府的稅收計畫。最後經台灣省電影戲劇公會聯合會之陳情，省政府財政廳將防衛捐減為百分之一百，但要求戲院不得擅自提高票價[67]。從此年 2 月 16 日起，將票價包括稅捐在內，降低為頭等戲院特別座新台幣五元、大眾座位三元七角、半票二元五角、士兵票一元三角。二輪戲院的特別座新台幣三元、大眾座位二元、半票一元、士兵票一元[68]。

回顧這段危疑不安的過渡時期，除了短暫事件與稅捐影響消費，電影生意始終興盛，戲院也不斷增建，因此每當電影引起轟動，社會上就會出現操作票價市場的「黃牛」。1948 年《亂世佳人》重映時，一時黃牛聚集、萬頭鑽動，黑市的票價買賣竟高達原票價之二倍多[69]，可算是台灣電影社會學中的奇特現象。

●電影宣傳●

　　1948、1949 年間中國大陸情勢日趨緊張，政府對電影的宣傳與管制也日趨重視。1948 年 11 月 26 日公布「電影檢查法」[70]，規定影片無論是本國或外國製，應依法核准領有准演執照後，始得映演。1949 年底，中國大陸情勢逆轉，台灣省政府為加強戡亂力量，振奮人民反共情緒，對於一般足以「毒化」或「腐化」人民思想、消沉人民意志的「黃、紅、黑」及有思想問題之歌曲、電影書刊等，按月會報，實施查禁。國民政府遷台後，在台灣也成立電影檢查處，取代教育廳的職能，繼續執行「電影檢查法」及「戡亂時期國產影片處理辦法」[72] 的工作。

1963年《花木蘭》檔期，凌波隨片登台宣傳

電影廣告文案極盡能事，《龍鳳呈祥》祭出「歌舞熱情大喜劇！色彩艷麗歌舞動人」

　　至於民間戲院在商言商，宣傳廣告便是告知大眾最直接也最重要的工具，而影片宣傳的效果亦擴展電影業的發展空間。

　　戰後初期，戲院每天派人騎著掛有電影廣告的三輪車穿梭於街頭巷尾，以富有磁性的聲音放送宣傳近日上映的電影，吸引大街小巷的市民目光。另方面，街頭海報在車站、市場、機關學校、工廠附近，甚至鄰近鄉村的街頭牆壁張貼，只為讓人知道電影上映訊息。

　　此外，報紙廣告天天刊登、日日宣傳，從片名、動詞形容到概述類型，無不「語不驚人死不休」，如歷史悲壯宮闈香艷熱情鉅片（《暴帝情鴛》）、輕鬆詼諧香艷肉感鉅片（《迷魂陣》）、香艷熱鬧歌舞艷腿奇情大喜劇（《銀都百美》）等。西洋片在 1947 年後多為彩色片，於是廣告用辭花樣更多，如「彩色片」、「五彩片」、「五彩天然色」、「七彩天然色」、「七彩總天然色」，再進化到「百彩總天然色」[73]。

　　1947 年度，戲院競爭激烈，電影廣告更出奇鬥勝，如「無上笑料妙趣鬧劇，保證大笑特笑」（《噱頭英雄》）、「舉世聞名千秋不朽諧趣大笑片、卓別靈自編自導自演配音樂」（《新淘金記》）等。這些林林總總的電影廣告，競出新奇，吸引觀影人潮，對電影生意推波助瀾，是幫助電影成為當時最主要的娛樂之一大助力。

進入威權時代（戒嚴時期）

1950 年 3 月以後，包含電影在內的文藝工作開始被納入國民黨的文藝政策之中。1950 年 5 月 4 日，「中國文藝協會」（下設「電影委員會」）與獎勵反共文藝的「中華文藝獎金委員會」成立。第一年得獎作品《女匪幹》，即由農教廠與中製廠合作改編開拍第一部反共電影《惡夢初醒》。

1951 年總政戰部主任蔣經國主導成立「音樂界反共抗俄協會」、「美術界反共抗俄協會」、「影劇界反共抗俄協會」三個文藝組織；1952 年成立軍方體系之「中國青年反共救國團」，1953 年成立「中國青年寫作協會」，加上同年蔣介石在《民生主義育樂兩篇補述》中對電影的指導綱領：「……在革命建國過程中，電化教育事業必須先要由國家經營，更要特別重視電影的內容與廣播的節目，充實其內容，提高其品質，以達成保持與增進國民心理康樂的目的。」[74] 國民政府遷台後幾年間，黨國意識形態機器深入文藝各界，以國家力量主導文藝政策，台灣作為「革命建國復興基地」進入威權統

1954 年台中文聯響應文化清潔運動報導

治的時期。1954 年 5 月 4 日，中國文藝協會發起成立「文化清潔運動專門研究小組」，呼籲各界共同撲滅文化三害：「赤色的毒」、「黃色的害」、「黑色的罪」，鼓勵民眾檢舉 75。1955 年元旦，蔣介石另提「戰鬥文藝」號召，更強化反共文藝的方向。

　　文藝政策喊得殺聲震天，公營的「中影」、「中製」、「台製」、「農教」等廠受制於國家機器的控制，雖擁有設備與人才，卻少有能真正拍出劇情片者，如「中影」自 1954 年到 1958 年間，只拍攝八部劇情片；1958 年 4 月改組到 1959 年 7 月一年三個月間，才又拍攝五部劇情片，其餘都在拍攝新聞片、紀錄片或代攝其他公司的影片 76。而另一方面，台語片由於語言、類型與故事情節等皆受本省人熟悉與歡迎，開始進入了第一次的黃金時期。

註釋

1. 〈國產片在台灣〉，《台灣新生報》，1949 年 3 月 15 日。

2. 《台灣新生報》，1949 年 1 月 18 日。

3. 同註 1，《台灣新生報》，1949 年 3 月 15 日。

4. 「本省娛樂分野綜合報導」，《全民日報》，1947 年 10 月 20 日，在記者採訪下，電影為台人娛樂的第一位。

5. 葉龍彥，《光復初期台灣的電影》，國家電影資料館，1995 年 1 月，p90-91。

6. 台灣新生報編，《台灣年鑑》，1947 年 6 月，p25。

7. 為 1928 年張石川導演，鄭正秋編劇的《火燒紅蓮寺》，三年內連拍十八集，也捧紅女俠夏佩珍。

8. 《台灣省行政長官公署公報》，第二卷第一期，p6。當時審查的表格內容與審查過程都非常繁細。

9. 《台灣新生報》，1946 年 3 月 25 日，廣告。

10. 《台灣新生報》，1946 年 9 月 5 日，行政院長官公署記者招待會，宣傳委員會在 8 月 13 日代電各縣市政府，經核准影片共 381 片，准演證第一號為《歌聲淚痕》。

11. 《台灣新生報》，1946 年 3 月 15 日。

12. 八大公司計有：哥倫比亞（Columbia Pictures，辦事處在台北永康街）；米高梅（Metro-Goldwyn-Mayer，台北大世界戲院內）；派拉蒙（Paramount Pictures，台北漢中街）；雷電華（RKO Radio Pictures，台北昆明街）；二十世紀福斯（Twentieth Century Fox，台北中山北路）；聯美（United Artists，台北大世界戲院內）；環球（Universal Studios，台北麗水街）；華納（Warner Brothers Pictures，台北成都路）。

13. 〈《魂斷藍橋》重映感〉，《中央日報》，1949 年 5 月 2 日，電影與戲劇版。

14. 《全民日報》，1947 年 9 月 6 日，廣告。

15. 《自立晚報》，1947 年 10 月 30 日，藝壇版。

16. 《台灣新生報》，1948 年 8 月 11 日。

17. 程其恆，〈漫評海角情鴛〉，《中央日報》，1949 年 4 月 18 日。

18. 《台灣新生報》，1949 年 11 月 6 日。上映前梅蘭芳曾事先抵台。

19. 健生，〈中國電影事業的危機〉，《中央日報》，1949 年 3 月 28 日。此時歸納出中國電影面臨危機的原因有：戰爭、貨幣貶值、稅捐太重及發行上不能與西片競爭。

20. 杜雲之，《中國電影史》（第三冊），台灣商務，1972 年 5 月版，p20。

21. 呂訴上，《台灣電影戲劇史》，台北銀華，1961 年 9 月，p32。

22. 《中華日報》，1947 年 5 月 24 日。

23. 《台灣新生報》，1947 年 6 月 6 日。

24. 王建竹，〈民國前十年至民國五十年間台灣定影事業概述〉，《台灣文獻》，38 期 4 卷，1987 年 12 月 31 日，p4。

25. 〈簡訊一束〉，《台灣新生報》，1948 年 8 月 11 日。

26. 副刊「新地」，《台灣新生報》，1948 年 7 月 14 日。

27. 吳承嗣，〈評本市各影院〉，《台灣新生報》，1948 年 11 月 17 日。

28. 黃仁，〈台語片二十五年的流變與回顧〉，《電影欣賞》53 期，1991 年 8-9 月。白克不僅是第一代台語片導演，也是台灣第一代影評人。

29. 《台灣新生報》，1947 年 7 月 30、31 日。

30. 《台灣新生報》，1947 年 8 月 1 日。

31. 《台灣新生報》，1947 年 8 月 28 日。

32. 《影片總目錄》，台灣省電影製片廠，1984 年 9 月出版，「民國三十六年片輯」。

33. 《台灣新生報》，1947 年 2 月 13、17 日。

34. 《台灣新生報》，1948 年 8 月 11 日，藝文簡訊。籌備人員有林紫貴、許恪士、馬壽華、黃朝琴、林獻堂、白克等人。

35. 《台灣新生報》，1948 年 11 月 18 日，文教簡訊。

36. 《台灣省政府公報》三十八年夏字，35 期，1949 年 5 月 14 日。

37. 《中央日報》（台灣版），1949 年 4 月 20 日，

38. 「中國電影製片廠」前身最早為「軍事委員會南昌行營政訓處電影股」，係 1931 年 9 月在南昌成立。1936 年改為武漢電影製片廠。1937 年遷至重慶，改為「中國電影製片廠」。

39. 《台灣新生報》，1949 年 12 月 15 日。此三部新聞片先後在大世界、台灣戲院首映。

40. 《台灣新生報》，1947 年 9 月 17 日。外景隊往返台北、淡水與基隆之間，常造成交通阻塞。

41. 同註 22，呂訴上，p31。

42. 李影，《影劇生涯》，培琳出版，1987 年 3 月初版，p203-204。

43. 同註 24，王建竹，〈民國前十年至民國五十年間台灣定影事業概述〉，p10。

44. 《台灣新生報》，1949 年 9 月 3 日，藝壇近事。

45. 李潤榮，〈中製在岡山〉，《台灣新生報》，1950 年 3 月 7 日。

46. 鍾雷，《五十年來的中國電影》，正中書局，1978 年 2 月台二版，p100。

47. 《台灣新生報》，1949 年 9 月 15、16 日。「國民黨台灣省黨部直屬電影事業股份有限公司」，在中山堂光復廳舉行黨股大會，宣布新董事會成立。

48. 同註 21，杜雲之，p108。

49. 《台灣新生報》，1947 年 6 月 6、7 日。由黨部財務委員會組成台灣電影事業股份有限公司，於六月初通過電影戲劇經營辦法。此公司日後成為「中影」。

50. 《台灣新生報》，1947 年 12 月 15 日。會議在台北第一酒家舉辦。

51. 《台灣新生報》，1949 年 11 月 26 日。

52. 《台灣新生報》，1950 年 2 月 16 日，文教與體育版。

53. 《台灣新生報》，1950 年 3 月 12 日。

54. 鏡子，〈影迷談影〉，《台灣新生報》，1947 年 6 月 14 日。

55. 《台灣新生報》，1946 年 9 月 13 日。自 8 月 1 日起，向台北市政府陳情及省議會請願。興行稅即日治時期的娛樂稅。

56. 《台灣新生報》，1946 年 10 月 8 日。

57. 《和平日報》，1948 年 2 月 12 日，百花洲版。

58. 《全民日報》，1948 年 2 月 7 日。

59. 《台灣新生報》，1948 年 4 月 29 日。

60. 《台灣省政府公報》三十七年夏字，59 期，1948 年 6 月 7 日。影片進口商須報繳特種營驗稅的規定，也造成此課徵名目轉嫁給戲院。

61. 《台灣省政府公報》三十七年秋字，66 期，1948 年 9 月 18 日。

62. 《台灣新生報》，1949 年 2 月 18 日。

63. 《台灣新生報》，1949 年 4 月 1 日。

64. 《台灣新生報》，1949 年 3 月 24 日。

65. 《台灣省政府公報》三十八年秋字，27 期，1949 年 8 月 1 日。

66. 《台灣新生報》，1949 年 11 月 4 日，文教與體育版。

67. 《台灣省政府公報》三十九年春字，37 期，1950 年 2 月 15 日。

68. 《台灣新生報》，1950 年 2 月 16 日，廣告。台北市電影戲劇商業同業公會啟事。

69. 同註 22，呂訴上，p63-64。黃牛有三種：第一種「阿頭」，外識當道，內通售票員，以電話聯繫，派專人送票。第二種「抽油的」，是阿頭的嘍囉，從中抽取佣金。第三是「撿尾的」，人單勢薄，多為婦人小孩，常遭警察取締。

70. 《台灣省政府公報》三十八年春字第三期，1949 年 1 月 7 日。

71. 《台灣新生報》，1949 年 11 月 11 日。台灣省歌曲影劇審核查禁機關聯席會報實施細則。

72. 國民政府遷台後延續戰時的「國家總動員法」依據，另外頒布「戡亂時期依國家總動員法頒發法規命令辦法」，由行政院統一發布行政命令之權。其中「戡亂時期國產影片處理辦法」即屬於政府得對人民之言論、出版、著作、通訊加以限制的命令之一。

73. 《中華日報》，1947 年 6 月 14 日。

74. 孫文撰 、 蔣中正增補，《三民主義（民生主義育樂兩篇補述）》，三民書局，民國 71 年 9 月八版，p54-55。

75. 鄭明娳編，《當代台灣政治文學論》，時報文化，1994 年，p30。

76. 鐘雷編著，《五十年來的中國電影》，正中書局，民國 67 年 2 月台二版，p79-154。

台語片掀起的風潮與發展

台語片興起

1955 年至 1974 年間，可說是台語片的風潮時期。此時期雖然處於國民政府反共文藝政策的箝制下，但台語畢竟是鄉土母語，電影又是大眾接受度高的娛樂，這一期間竟拍出了千餘部作品，締造了台灣電影的奇蹟。概括的說，台語片的興起實源於（1）對高壓統治的反動，有復興本土文化的意識；（2）與國民政府接收後對照，懷念日本時代的教育與文化。

由於時局因素，國民政府一方面為了拉攏香港右派（自由）演藝人士之權宜下，就特別允許香港拍製的廈語片進口；另一方面也因為廈語片大多以歌仔戲曲拍製而成，歌仔戲又是臺灣在地發展的戲曲，電影所呈現的情節也都符合忠孝節義的傳統民間故事。廈語片便從 1952 年起，源源不絕而來，而且大受歡迎。廈語片進口後，宣傳重點反而以「正宗台語片」大大方方的巡迴放映賺錢，結果搶走了很多歌仔戲迷，從而刺激了本土電影人才與歌仔戲團的合作，也開始製作台語歌仔戲電影，企圖搶回「正宗」的市場地位。不過也由於台語片風行一時，政府有關單位旋即以各種不同的方式來打擊台語片。

1955 年廈語片在台北市上映的有 23 部之多，而台灣拍攝的第一部 16 厘米台語片《六才子西廂記》上映後竟告失敗，更促使本省人對電影的省思，隨後加快速度拍製了 35 厘米的「正宗台語片」《薛平貴與王寶釧》。本片於 1956 年元月 4 日起公映，結果大為轟動，淨賺利潤三倍。此時電影人眼明手快，看見商機，紛紛趕拍台語片，而且連續不斷拍了二十餘年，製作了

千餘部台語片，不僅搶下了市場，取得「正宗」的地位，更帶動了國語片產業興起，使得台灣電影在 6、70 年代進入黃金時代[1]。今依據產量與市場演變，大致將台語片的發展分成三階段分述如下。

「正宗台語片」
《薛平貴與王寶釧》

台語片的黃金時期（1955-1961）

明星制度的形成

明星制度源自第一次世界大戰後的好萊塢，在喜劇泰斗卓別林、美國甜心瑪麗畢克馥、紅星范朋克（Dougla Fairbanks）及名導演格里菲斯（Griffith）四人合組「聯美公司」之後，他們合起來的票房收入就高達上億美金，因此人人向好萊塢看齊。隨著公司組織的擴大、電影院線的擴充，製片家發現造成觀眾盲目的崇拜偶像狂熱，也是票房上漲的關鍵，因此各影片公司不惜一切代價，將大牌明星的消息登在報紙的頭條新聞上，以造成風靡。另方面，各影片公司為了鞏固自己企業的生存，拼命網羅票房價值最高的明星，而且每家公司也聘請各種法律顧問，以保護上千萬的鉅額投資。到了 1930 年代末，好萊塢乃有所謂八大公司（米高梅、哥倫比亞、福斯、華納、聯美、環球、雷電華、聯美），他們控制了美國電影事業的百分之八十，而其餘上百家的獨立製片公司只占百分之二十。米高梅公司在報章上就曾被稱為「明星之家」，許多首屈一指的大明星均在該公司旗下，使它成為龐大的企業，就算與當時的重工業和石油工業來比，毫不遜色[2]。

相較之下，台語片並沒有完整的明星制度，反而比較像是一種「明星

喜劇泰斗卓別林

早期發展起來的好萊塢片場

好萊塢明星群：葛蘿麗亞・史璜森（Gloria Swanson）右上、瑪莉安・黛維絲（Marion Davies）左上、寶拉・奈格莉（Pola Negri）、愛麗絲・泰瑞（Alice Terry）

好萊塢明星群：柯妮・葛麗芬絲（Corinne Griffith）右上、瑪奇・貝拉米（Madge Bellamy）左上、瑪麗・畢克馥（Mary Pickford）、諾瑪・塔瑪芝（Norma Talmadge）

行情」，由於片商喜歡靠捧明星作宣傳，明星的藝名除了要響亮，還要算筆畫，像白蘭、白虹、白雪、白容、白蝶等，當然本人不姓白，但會令人聯想到國語片紅星「白光」；又如小艷秋、小雪、小燕、小娟、小雯等，雖有「小」字當頭，其實大都是花枝招展的大姑娘，這一類藝名也使人聯想到戲劇上的名優。又如何玉華、林翠華、洪明麗、朱麗、楊洋麗、張麗娜等，凡是帶一個「華」字或「麗」字的，可令人聯想鼎鼎大名的李麗華。但也有取名帶有親切感與滑稽感的戽斗、矮仔財、太郎、蔡空空、俞大牛等，一見名字便給予「人如其名」的感覺[3]。

何玉華主演的《孤女的願望》

台語片在 1956 年興起後，培養出超級明星小艷秋、白蘭、柯玉霞、何玉華、矮仔財等，其中小艷秋在「藝苑畫報」的台語片影后競選中脫穎而出，身價倍增，她也是第一位被香港廈語片商請去香港拍片的影后。1957 年 11 月徵信新聞社舉辦第一屆台語片

小艷秋主演的《瘋女十八年》

金馬獎，柯玉霞與康明分獲最佳男女主角獎，明星熱更是彌漫整個台灣[4]。

明星成名後，拍片機會也會接踵而來，像參加台語片拍攝第一年就紅起來的小艷秋、白蘭，不僅被邀請到香港拍片，也受到其他相關行業的注目而被作為宣傳號召。活動如果越多，行情可能就越高，像李蕾、小艷秋、白

蘭等三人於 1957 年 6 月 26 日晚應南陽歌廳之邀，在慶祝週年紀念特別客串演唱。；白虹（《乞丐與藝旦》女主角）、蘇麗華（《虎姑婆》女主角）受邀參加「大中華馬戲團」的客串演出。。其實，演員最常出現的地方也是導演常出沒的地方，因為一部片由誰出任男女演員，導演的決定權很高，幾乎高達八、九成；1957 年，西門町大世界戲院對面的白光照相館樓上，就成為影劇人的聚會所，每天下午就有唐紹華、李行、王琛、張方霞、林彬等人聚會聊天。。

　　商人要靠明星賺錢，免不了就要宣傳，登台演唱作秀是常見的方式之一。1959 年 12 月 12 日起，亞洲影業公司在大同與華宮戲院舉辦電影明星大會，除了節目歌舞之外，還有歌劇、話劇等，並找來亞洲大樂隊伴奏，台灣貓王朱聖一客串，並特請林香芸舞蹈研究所學生江慧玲等數十人串演，明星陣容浩大，有小娟、文雯、方紫、方平、白蘭等三十六人。每天四場，一連三天都場場客滿，讓老闆眉開眼笑。可見明星的吸引力很大，以後類似的歌舞活動也經常有人舉辦。。

群星歌舞大會，台語片紅星登台演唱

　　台灣的電影事業雖然遠不及歐美發達，但是「明星」卻同樣耀眼，明星生活也一個比一個多彩多姿，只要看看明星登台時的轟動，一大堆影迷的瘋狂追隨，甚至守候在旅館前要明星簽名，就知道明星受崇拜的熱度。可是，翻開各報的娛樂版，看一看明星私生活的文章，不

是說某人在拍片之餘打麻將，就是說某某人在夜總會通宵跳舞，卻很少聽說某人在研究劇本、討論演技，實在令人驚奇不已。。

台語片進入黃金時代後，明星生活更令人注目，尤其是常有新聞炒作演員的道德問題，嚴重者甚至遭受輿論的指責[10]。不過也有潔身自愛的明星，如明星江秀雲除了隨片登台和拍片外，和方紫同住在台北市博愛路底，過著樸實生活，除了參加勞軍晚會和拍片收益來維持日常生活開銷外，很少外出，也沒有浮華的一面。游娟，也是片廠中最受好評的演員之一，謙沖溫和，無論對導演、同事，甚至對一個打燈光的工友，都彬彬有禮，贏得上下一致的讚揚[11]。

民營製片廠的建立

台語片剛崛起時，電影公司大多向公營製片廠租借攝影棚或器材，但租金昂貴負擔重；另外有些公司則到汐止、五股、嘉義等地，租工廠、碼頭、倉庫克難拍片。可以說，民營製片廠的建立是台灣電影史上極為特殊的創舉，對電影製作水準的提昇，也有極大的貢獻。

華興製片廠（台中）

台灣第一個民營製片廠，就是台中何基明於 1950 年以私人事業名義登記的「華興電影製片廠」。

何基明，1917 年生於台中大地主世家，六歲時第一次摸到叔叔從日本帶回的 9.5 厘米手搖式放映機，看到全村人跟著影片裡的動作畫面而大笑，他就迷上了電影。在就讀台中第一尋常高等小學校時，就喜歡玩寫真（照相）。

改良掌中戲《水戶黃門》，是日治時期耳熟能詳的劇目

　　十六歲赴日本，原本想依母親的意思學醫，卻因陪朋友到片廠看拍片，就此改變了他的一生。他先在東京寫真學校、多摩藝術大學映畫科，學習電影的拍攝、沖洗、拷貝等技術。而後進入東京 TEL 映畫研究所深造，並加入鈴木喜代治門下，擔任其攝影助手，從而學會多種運鏡攝影，例如所謂二十分鐘一間隔、一小時一間隔的微速度攝影、以快門來變化電影速度等新技術。

　　1935 年台中大地震，何基明回台在台中州內務部教育課擔任台中州技手主事。平時，日人派他到州內各學校團體放映電影；另一方面，他將總督府的社會教育金用來製作社會教育電影，並將其作品攜往山地放映。他也曾將日本古裝劇《水戶黃門》、《大高源武》等，縮製為 45 分鐘的影片。不久，州內學校各置一台放映機，以每八卷為一箱，共計四十箱二十組，每校巡迴放映 3 天，影片以介紹東京繁華的生活情況為主。

　　戰後，台中縣政府成立電影股，何基明繼續拍攝《台中水利工程》、

《日人的山胞政策》等紀錄片。二二八事件後，他與一些技術員在台中縣、南投縣等山地，巡迴放映電影並搜集有關霧社事件的資料。1949 年電影股併入台中縣教育局，之後他辭職並在民間成立「台中藝能協會」，推動台中的電化教育，偶爾協助大甲地區作示範教育，並且在員林經營青年戲院。次年（1950）他向台中縣教育局登記成立「華興電影製片廠」，以拍攝連鎖劇、紀錄片、工商簡介為主，器材與底片均使用 16 厘米，其中以《台灣的工業》紀錄片最有名。

何基明對於大量傾入臺灣、技術粗糙的香港廈語片頗為不滿 12，而與麥寮拱樂社老闆陳澄三合作，1955 年 8 月兩人在台中醉月樓商談決定開拍台灣首部 35 厘米台語片《薛平貴與王寶釧》，器材是愛模牌（Eyemo）100 呎攝影機，年底開始興建攝影棚。1956 年 1 月 4 日由「中製」支援的《薛平貴與王寶釧》上映，大為轟動。不久，台中攝影棚完工，將攝影機改為一千呎，擴充廠房，招訓新人，陸續開拍《范蠡與西施》、《薛平貴與王寶釧》續集、三集，與《運河殉情記》等片子，皆由何基明廠長兼任導演。此時又逢台語片蓬勃發展，而紀錄片的工作也仍持續中，全廠員工只好分為兩組，同時進行趕拍。

「華興」的事業蒸蒸日上，何基明雄心萬丈，1958 年 3 月 1 日到日本，參觀六大公司（東寶、新東寶、松竹、日活、大映、東映）製片廠以及電影研究所、電影器材製作所，發現日本電影事業進步很多，尤其是布景

《薛平貴與王寶釧》掀起台語片風潮第一炮

和特殊技術的運用。7 月初，他攜回最新式一千
呎同步錄音攝影機一架，大銀幕攝影（新藝綜合
體）鏡頭一個，彩色片露出機一架（量光用）以
及接片機、編輯機（套片用）、印片機等器材，
一方面該廠又興建新的錄音間和洗印間，以便配
合新編機的使用[13]。這一年「華興」拍製上映了
八部台語片，其中五部《金山奇案》（何基明導
演）、《血戰噍吧哖》（何基明導，獲教育部嘉
獎）、《無膽英雄》（何錤明）、《何時出頭天》
（何錤明）、《福祿鴛鴦》（何基明），此外代
拍其他公司的有三部：《添丁發財》（梁哲夫）、
《明知失戀真艱苦》（孫俠、梁哲夫）、《苦海
鴛鴦》（梁哲夫）。而《無膽英雄》也是台灣第
一部新藝綜合體電影，該儀器剛從日本買回，由
劉立意、林紹甲、林鐵硯三人窩在鐵工廠好幾天，
才將正常鏡頭和新藝綜合體鏡頭的視距調整成
功。

　　不幸，台中的製片與台北的發行不能配合，
讓片廠財務吃緊，1958 年起「華興」停止製片，
解散演員。不過，片廠仍出租拍了《王哥柳哥遊
台灣》、《豬八戒與孫悟空》、《豬八戒救美大
戰金錢豹》、《羅小虎與玉嬌龍》、《凸哥與凹
哥》、《羅小虎與玉嬌龍完結篇》、《海龍王

《添丁發財》上映廣告

《王哥柳哥遊台灣》上映廣告

由許不了領銜主演的新一代《王哥柳哥》在新竹藍寶石電影院上映時的宣傳單

招親》、《奴才生狀元》等 8 部片，間接促進了台語片第一時期的蓬勃發展。

1961 年起「華興」停止業務並陸續解散其他工作人員，片廠轉讓改做紙廠，幸而不少華興人才成為國、台語片的中堅分子[14]。

湖山片廠（鶯歌）

林摶秋生於 1920 年，桃園人，是三峽大豹碳礦創辦人林添富的獨生子，小時候常常和父母一起去看戲而成為小戲迷。16 歲讀畢新竹中學四年級（應讀五年），轉赴日本進入日本大學高等科就讀。其後進入明治大學政治經濟科，在學期間利用假日到淺草區銷售他的劇本，遂被人發掘而進入東京新宿的「紅風車劇場」文藝部（即編導部），曾導演過《母屋》、《水平坑》及《文學的智識》等舞台劇，受到「都新聞」的推崇。1940 年利用假期返台，籌組桃園街的青年劇團「雙葉會」。回東京後，繼續在「紅風車劇場」從事編導的工作。

1943 年大學畢業，受到「紅風車劇場」的推薦，進入「東寶」影業公司擔任副導演。此一際遇，實因太平洋戰爭爆發後，日本人力缺乏，殖民地人民才有機會躋身支援行列，而且原本每部電影至少有 3 名副導演配置，但戰事人力緊縮，每部戲只剩下一名副導演，所以林摶秋是唯一的副導演，得以在「東寶」跟拍了 3 部影片，磨練了攝影、燈光、場面調度、剪接、裝置、

化妝等技術。

1943 年初，他原本受派前往支援「滿洲映畫協會」，途中繞道台灣省親，卻被官方的「台灣演劇協會」強留下來擔任戲劇指導員的工作。「台灣演劇協會」是日人皇民奉公會的外圍組織，負責統制台灣地區的所有演藝團體，以及各種劇本審查，以配合皇民化運動，林摶秋對此十分反感，加上他在大稻埕「山水亭」結識了本土藝文人士（以「台灣文學雜誌社」同仁為主），因此待了半年左右他便離開「台灣演劇協會」。那年夏天，「興南新聞社」為宣揚皇民化精神，籌備公演《南國之花》；於是「山水亭」的藝文人士像王井泉、呂泉生、呂赫若、楊三郎等決定成立「厚生演劇研究會」，與之拚台演出。9 月，安排公演時間與《南國之花》相同，「厚生」推出由林摶秋編導的四齣劇：《閹雞》、《高砂館》、《地熱》與《從山上望見街市的燈火》，其中《閹雞》是鄉土寫實劇，角色以台語互呼名諱（對白日語）並配唱台灣民謠像〈百家春〉、〈六月田水〉、〈一隻鳥兒號啾啾〉等。首演當日，《南國之花》門可羅雀，而《閹雞》在永樂座卻大爆滿，因劇情中有抗日的意識形態，終於引來日警的干預；第二天起禁唱劇中台灣民謠，原預定公演30 場的計畫，也被迫演完六天即告收場。

戰後 50 年代，林摶秋離開影劇圈接掌家業，搖身成為台灣最大的礦場主人（大豹煤礦）及嘉美牧場 [15]。1956 年台語片興起之際，是年秋天，一位當年在日本東寶公司共事的韓國友人朴先生隨文化使節團來訪，林摶秋請這位老友欣賞兩部新興的台語片。由於台語片品質粗糙，結果被韓國友人奚落，終於刺激了林摶秋興建製片廠 [16]。

1957 年春末，林摶秋籌組玉峰影業公司，並於台北縣鶯歌鎮中湖里興建台灣最大的製片廠，占地十甲餘，唯一的通路是自鶯歌鎮上搭乘載運煤礦

的五分仔車，由人力推抵目的地，需費時約 30 分鐘。片廠由林摶秋親自規
劃，他仿效日本寶塚製片廠之規模而設計，硬體工程分三階段，前後耗時一
年，陸續完成企劃部一所，A/B 攝影棚兩座、技術房（洗印室）、教室數間、
小道具房數間、男女學員宿舍各一幢，廚房、教職員和學員餐廳各一處，浴
廁一所，以及自動發電室等；A 攝影棚周圍又有導演室、燈光室、錄音室、
配音室、試映室、演員化妝休息室及道具房等。器材方面，除 16 厘米攝影
機外，又先後購置一西德製 ARIFLEX 同步錄音攝影機，及一架最新式的美
製 Bell and Howard 攝影機。一些進口不易或不方便使用的器材，林摶秋請
來昔日東寶的專家來台指導，製作烘片機、洗印機、燈光設備、移動車及軌
道，甚至小道具也都一應俱全，可以說是一自給自足的片廠。除了洗印外，
他在東寶已經有了成熟的技術經驗。至於洗印技術，他以自學的方式與其他
員工一起看書、嘗試、討論，從磨練中累積成熟的技術。

　　湖山片廠在職員編制上分為編導、技術與教育三方面。在開始興建片廠
的同時，「玉峰」也進行基本演員的招考，前後五期，共有 120 名，學員必
須初中以上程度教育才有報考資格，考取後，玉峰除供膳宿外尚發給薪資。
玉峰的學員訓練仿日本寶塚歌劇團的訓練方式，非常嚴格，林摶秋邀請小說
家張文環定期講授文學，呂泉生教導基礎樂理，此外尚有舞蹈、表演及化妝
等專業課程。所有學員一律以片廠為家，男女嚴守分際，各有舍監管理，戲
外嚴禁女子抽煙，平日不得上妝，異性學員不得獨處等，藉以改變台灣演員
讓人看輕的觀念。

　　1959 年林摶秋首次執導第一部台語片《阿三哥出馬》，遭到電檢單位
數度刁難。第二部《嘆烟花》改編自張文環小說〈藝旦之家〉，上映過程順
利，是玉峰第一部賣座電影。

改編自張文環小說〈藝旦之家〉
《嘆烟花》

1960年林摶秋與白克合導《後台》（又名《桃花夜馬》），是一部有關歌仔戲團的後台生活，但此片涉及劇團開放的性觀念及賭博習性，影片拍了一半，他想到題材可能遭電檢「修理」而停拍。接著他執導《錯戀》，票房差強人意，數年後有片商將之剪短，更名為《丈夫的祕密》上映。由於題材受到電檢的限制，電視的出現，也讓拍電影大都賠錢，加上玉峰沒有捧出大紅大紫的明星，沒法靠宣傳賺錢，林摶秋至此決定暫時停止拍片。湖山片廠停拍電影後仍對外租用，像台語片《目蓮救母》和國語片《七仙女》、《煙雨濛濛》等皆在此拍製。

1965年台語片再度掀起高潮，桃園信東藥廠主動投資20萬元，邀請林摶秋拍攝一部以該藥廠為故事背景的電影。於是玉峰在息鼓四年後重新出發，第一部作品《五月乃傷心夜》（劇本名：《女性的條件》），演員起用新人，該片上映後大為賣座，也捧紅女主角張清清。接著，林摶秋打鐵趁熱以原班人馬拍《六個嫌疑犯》，是一部兇殺推理劇，儘管電檢過關，他覺得自己編導處理不滿意而擱置。此後，台灣電視台開播後，他面臨電影往後的發展，特地到日本考察，發現日本電影業同樣受電視衝擊，以致景氣蕭條，加上對台語片環境的灰心，因而決定結束電影事業[17]。

導演權威的建立（1962-1968）

導演人才養成

　　60 年代台灣中小企業興起，游資泛濫，台語片得以東山再起，產量驚人。到中期又因日片凍結進口三年，致使台語片年產量均達百部以上，而進入台語片的輝煌時期。此時期拍片量多，講求速度，導演負責整個「戲」的旋律及「劇」的速度，成敗與否攸關重大，此時期最大的特色也可說是台語片導演權威的建立。

　　1956 年台語片興起時，本省籍拍出電影的導演只有何基明、邵羅輝、辛奇、郭柏霖等人，當時人才極度匱乏，因為日產被國民政府接收，民間根本沒有片廠可用，所以為了拍製電影，必須透過各種關係，以重金禮聘在片廠或與片廠有關係的人，購買底片也面臨隨時上漲的風險。以至於外省電影人才，如任職官方片廠的唐紹華、袁叢美、徐欣夫、莊國鈞、張英（中影製片經理）等人，不但有名氣，租用片廠也方便，如徐欣夫有自己的拍片器材，又曾是片商公會理事長，也兼任導演拍製了台語片；張英更是縱橫於台語、國語片界。

　　1957 年後，新的電影公司突然增加很多，導演人才仍舊不夠，民間公司在情急之下，就產生出不少無師自通的導演，而且拍出來的台語片也能叫座，也算是台灣電影的一種奇觀 18。

　　在「無師自通」的導演群中，有一部影片《七洋風波》（1958 年）可算較為特殊，其導演綠野、編劇藍冰為同一人筆名，真正本名乃《公論報》記者林克明（本省人）。喜愛電影的他，曾用綠野或藍冰的筆名寫影評，多發表於《台北晚報》影劇版，由於他是少見的本省籍社會新聞記者，就憑

幾篇影評，居然說服片商投資幾十萬元供他拍片，而且是「無師自通」的自編自導，讓人不得不佩服他的「高招」。當然，《七洋風波》的題材取自社會新聞，他本人有不少第一手資料，也算擁有獨到之處。林克明是台灣記者投身電影的第一人，可惜只此一片。後來記者從影的風氣很盛，像劉昌博、朱稼軒、季潛俠、李行、白景瑞、姚鳳磐、劉芳剛、蔣杰、謝家孝等，其中白景瑞、劉芳剛為了學做導演而特地到義大利留學。此外，還有一位新聞界出身的趙越，曾在中廣和台北晚報工作過，但同樣未有導戲經驗，他在中影當美工時，曾編導過台語片《男性純情》，比林克明多懂一些實務，也只拍這一部就離開電影圈了。

辰斗、矮仔財主演的《羅漢腳》

芭蕾舞星林翠華主演的《水蛙記》

　　導演是一部電影的靈魂人物，也極為關心票房走向，因此導演常要求片名符合他宣傳的心意。例如，1966 年吳飛劍為新光公司執導喜劇片《世間大戀人》，他要求改名為《戀老伯》，再改名為《草地阿九伯》；他就集合了辰斗、王哥、矮仔財、玲玲等諧星，在台北街頭、動物園和兒童樂園等地拍下許多實景製造笑料。

　　一部叫座的電影，常常成為該片導演的成名招牌，1956 年前後導演過《水蛙記》的郭柏霖，把女主角林翠華（芭蕾舞星）捧成耀眼的明星；之後，郭柏霖再編導《得妻失妻》（1957 年）後，便暫別影壇，他是從上海回台

的本省人。到 1966 年 6 月 20 日新世紀公司重拍《水蛙緣》（由《水蛙記》改編，1967 年出品），就請郭柏霖重返影壇負責編導，但演員中只有片中的「水蛙公」楊渭溪再度現身。

演員轉任導演，有時並不如預期的好當，王滿嬌是國立藝專學生，被李行導演邀請演出《兩相好》後，一路星運亨通，也編寫過劇本。1967 年她被萬錦公司請去導演《矮仔冬瓜遊台灣》，不過在電檢之後片名改為《賣布兄哥大鬧桃花宮》，於 7 月上映。當導演並不輕鬆，也要負責錄音與剪接的指導工作，更有扛票房成績的重大責任，可能導演的壓力太大，所以她也只當過一部台語片的女導演，當時的宣傳廣告稱她是「中國唯一女導演」，可說不幸言中。而由好幾位演員集資自營的萬錦公司，都嘗試過導演的威風，谷青、賴德南、矮仔冬瓜等就自己合導合演《薄命的女性》（1966 年），但實際上是由矮仔冬瓜出任「幕後導演」[19]。

新導演輩出

至 1966 年，新導演輩出，不少資深的演員、編劇、場記等都高升為導演，而新人的吸收力較強，富於進取精神，所以許多製片人都喜歡聘請新導演，讓台語片多增加一些生氣。從演員改當導演的，有陳揚、陽明、石軍、江南、歐雲龍、柯佑民、黃俊等。從編劇改任導演的，有劉萬居、魏一舟、李川等。從場記升任導演的更多，有羅文忠、許成銘、許峰鐘、游富田等。至於有些老資格的導演，如張英、蔡秋林、高仁河、田清、李泉溪、郭南宏、邵羅輝、葉春仲、徐守仁等，則更上一層樓，自組公司當了老闆，並以製片人自兼導演。其中陳揚在 1968 年執導 17 部之多，成為該年度最多產的導演。

吳飛劍為台聯公司執導的《悲情鴛鴦夢》，是緊接在《送君心綿綿》之

取材民間故事的《廖添丁》

白克導演的《龍山寺之戀》

後即到野柳開鏡的影片，預定工作 15 天完成。如此在兩片之間一點休息都沒有，工作人員非常辛苦。據說當時吳飛劍拍片開鏡有一個儀式，曾請教星相學家選定黃道吉日，在野柳的土地公廟裡，向山神海神燒香祭拜一番 [20]。

五大公司請郭南宏導演的《颱風雨》，在 1965 年 10 月 20 日開鏡。他的口氣大，據他說演員共有四生四旦，有一個大風雨場面，要動員一千名臨時演員參加演出，他還說過要把它拍成一部具有《亂世佳人》風格的巨片 [21]。繼小生陳揚和陽明「演而優則導」後，另一位當紅小生石軍不甘示弱，也執起導演筒來，他執導的第一部片子是永新公司的鬧劇片《尪親某親》，並自任男主角，與女主角陳雲卿，演員金塗、周萬生、吳非宋合演 [22]。

外省籍導演的投入，則加速了台語片的發展，也提昇了電影技術，像梁哲夫將場記表帶了進來 [23]。重要的外省籍導演，有唐韶華、袁叢美、白克、張英、莊國鈞、徐欣夫、畢虎、申江、吳文超、孫俠、宗由、王大川、汪榴照、李嘉、胡傑、潘壘、房勉、熊光、田琛、周旭江、陳文泉等，在台語片發展史上，導演大約有八十位左右（包括本省與外省），而在報紙電影廣告上特別宣傳的有：1. 留日權威導演：邵羅輝。2. 留日歸台導演：吳振民。3. 青年導演：林福地、鄭義男、高仁河、尤一、余漢祥、羅文忠、劉萬忠、傅清華。4. 大導演：李泉溪、潘直庵。5. 鬼才導演：洪信德、劍龍（即洪信德）、吳

飛劍（抒情聖手）。6. 王牌導演：林福地、郭南宏。7. 文藝導演巨匠：郭南宏。8. 大喜劇鬼才導演：金漢。9. 喜劇大師：歐雲龍。10. 緊張大師：余漢祥。11. 文藝片權威導演：游冠人。12. 滑稽導演：歐雲龍。13. 中國首席女導演：王滿嬌等。

告別台語電影（1968-1974），迎接電視來臨（1974-1981）

關鍵的年代（1974）

取材社會事件的《萬華白骨事件》

進入 1968 年時，華興與湖山兩大片廠均已停工，但台語片的片商仍然前仆後繼，一窩蜂的趕拍，互相競爭廝殺。1968 年後國語片的產量已經開始勝出台語片，台語片的大導演也紛紛轉入國語片界，新的年輕電影人口對於台語片已經失去興趣。1971 年華視開播，台視、中視也競播歌仔戲連續劇後，台語片的最後地盤便完全喪失。1974 年後便有年產量掛零的紀錄，可以說是台語片沒落與結束最為關鍵的一年。台語片市場形同中斷，之後苟延殘喘至 1981 年時，只剩最後一部楊麗花主演的《陳三五娘》上映，此後正宗台語片在歷史上正式消失。

台語片品質不能超越國語片的原因很多，其中以「電影公司浮濫，片商眼光短淺」為最主要。大部分的片商就像在操作短線生意一樣，搶拍濫拍，趕時間上檔放映，並且以「上限」的經費（從 30 萬到 20 萬，甚至 15

萬元）要求如期殺青，以致於演員趕戲每天大都在十幾個小時以上，導演也被迫不得不粗製濫造，而製片人也如包工程一樣，精打細算，降低成本。

台語片的電影公司大致上分為三類：（1）公司有自己的發行系統，有特約戲院，片子排得出去，租金又高，對製作品質也就比較講究，如台聯（賴國材）、永新（戴傳李）、天華（周天素）即為台語片三大影業公司。（2）公司有自己的製片廠，本身資本比較雄厚，製片品質也不錯，像華興片廠的華興及湖山片廠的玉峰公司，但前者因發行與製片不能合作，後者因電檢及不景氣以致兩家的產品均不多。（3）所謂的「一片公司」。即指大部分的公司，拍片時須租用片廠，排片時又得請發行公司代理，以致於這類公司常常出現所謂的「一片公司」，帶給整個台語片市場的影響非常大。此種台語片的製作方式給人混亂的感覺，幾乎沒有什麼制度。

台語大製片家戴傳李

製片人是台語影壇的建造者，能不能成功賺錢需具備遠大眼光，製片人戴傳李可說是其中的佼佼者。

戴傳李，1926 年生，宜蘭人，是日治時期民族運動者蔣渭水的外甥。五歲時隨父親參加台灣民眾黨的開會，六歲時參加蔣渭水在迪化街永樂座舉行的告別式，靈車到了圓環，送葬的人從圓環一直排到永樂座，其盛況一直留在他的腦海中。

光復後，他進入台大醫學院，後轉至法律系，接觸到馬克斯等左派思想，於 1947 年參加共產黨地下組織，出任台大支部小組長，並在他姐夫鍾浩東主持的基隆中學擔任英文、數學老師。1949 年大三暑假，因朋友牽連

在高雄被捕，並牽扯出「基隆中學事件」，戴傳李被判到火燒島管訓兩年，結果在 1951 年由二舅蔣渭川（蔣渭水之弟，時任內政部常務次長）力保出獄，從此他不涉政治，並走上與過往經驗無關的戲劇界，在台語片界建立製片人楷模。

1951 年經台大老師的介紹進入地方戲劇協進會，負責修改歌仔戲劇本，薪水三百元，當時歌仔戲演出前，腳本（劇本）要先送警察局審查，但實際上他們都沒有腳本，戴傳李就負責修改舊劇本給各劇團，同時也替各劇團請領勞軍津貼。

1958 年戲劇協進會打算遷移到台中，曾經擔任過理事長的蔡秋林就鼓勵他加入其「美都歌劇團」拍電影的工作，歌劇團資本 20 萬元；前鎮戲院老闆占百分之四十、蔡秋林百分之三十，戴傳李的百分之三十股份則由爭取勞軍補貼的百分之二十分紅參加，並負責排片工作。「美都影業社」的第一支片《英台拜墓》很賣座，排片人反而來找沒有經營經驗的戴傳李，也由此使他對排片產生興趣。後兩支片《陳世美》、《孟麗君脫靴》賺得較少，但蔡秋林卻說：「我賺錢都讓你們分」，戴傳李聽了很不悅，就提議解散，於是他從美都影業社獨立出來，於 1961 年申請成立「永新影業社」。

1961 年時值台語片第一期衰落期，剛好邵羅輝帶著《桃太郎》腳本，找他克難拍攝，邵並自任男主角「以節省男主角報酬」。這部創業作，後來片名也由《桃太郎大戰鬼魔島》，改成《桃老大伏匪記》，成本 20 幾萬元，結果賣座 60 幾萬元，賺了不少錢。於是永新再請邵羅輝又繼續導拍《乞食與千金》、《劍龍小飛俠》、《王寶釧》、《雙雄大鬧雙假面》（1961 年）；《舊情綿綿》（1962 年），並於 1962 年另立子公司「永達」，請邵羅輝導拍《金銀天狗》、《銀面小天狗》，其間代理發行《送君情淚》（1962 年徐守仁導）。

台語片第二期又興盛起來後，賴國材、周天素、蔡秋林、楊祖光等人合組新南光、日月園等歌仔戲團，在台中南台戲院拍攝歌仔戲影片。當時最大的歌仔戲團「拱樂社」老闆陳澄三不服氣，就來找戴傳李合作，拍了《乞食與千金》、《劍龍小飛俠》（1961 年），接著又拍《流浪三兄妹》，此片由她女兒戴佩珊、小秀哖、肉圓等三個小孩演出，結果大為賣座，從此在台語片圈中打下一片江山，得與賴國材的「台聯」相抗衡。陳澄三也導演了《三兄弟告御狀》、《三兄妹報父仇》（1964 年），後者是《流浪三兄妹》的續集。戴傳李格外注重影片的錄音與配樂，在《流浪三兄妹》一片中，就以文夏的〈流浪三姐妹〉為主題曲，並請來文夏合唱團中的文君來配樂唱歌。他和拱樂社合作的其他影片，在配樂方面也是找樂隊來作錄音處理。《尋母三千里》（1963 年）外景在蘇花公路拍得很美，配音時請中山國小合唱團唱童謠，也很成功，兩片大為賣座，票房加起來三百萬元 [24]。

「永新」在電影界有了名氣之後，找上門的人才就多了起來，戴傳李也依個人的喜好，大多拍製文藝題材以及水準較高的片子，而且他強調影片的製作須嚴謹，本錢多下一點，各方面都認真一點，對票房絕對有正面影響，而一部影片的好壞最重要的關鍵則在戲碼（劇本）。他也認為，製片比監製來的重要，決定劇本、找編劇、找男女主角、導演、其他演員，甚至於

《劍龍小飛俠》廣告

內外景，都是製片的工作。此外，粗略估計預算、控制預算，以及錄音或樂隊的配合，都是製片的責任。

《尋母三千里》

戴傳李也是一位成功的片商，曾在 1968 年擔任片商公會常務理事。其實，他早在美都影業社即已開始摸索、學習發行技巧；到了永新時期乃逐漸使發行業務步上軌道。發行工作最重要的端看台北能不能上片，因為台北是孤線，只有萬華跟北區各一家，很難上片。發行第一線要靠排片人，因為排片人是發行跟戲院之間的橋樑，排片人了解製片公司的信用情形、片源、片子性質及有無賣座影片，所以製片公司發行時，會請排片人看試片。此外，片子一出來當然要宣傳，但是台語片都沒有作太大的宣傳，多是上片時在報紙、電台作廣告；台語片很少有記者來訪問，除非是請吃飯，但是像永新、台聯等大公司，記者訪問的機會就很高。大約在 1968 年左右，員林戲院老闆租下戲院，想換名字，李泉溪知道戴傳李因地方戲劇協進會的緣故跟教育廳的關係不錯，便託他為戲院申請牌照，果然順利辦好，所以李泉溪說乾脆請他排片，就這樣從員林開始排片，而台南中華戲院也來找他排片，於是就此成為正式排片人。後來像豐原、新竹戲院都主動來找他，台中五洲戲院曾表示戲院設備比另一家台中樂舞台較好，也來找他排片；甚至彰化有一個老闆竟先押款 10 萬，要求排片。於是從基隆遠東；台北大觀、大光明；桃園、中壢、新竹、豐原、台中、員林、彰化、嘉義、台南、屏東等地戲院形成了一個托辣斯發行網，戴傳李順勢成了著名的排片人，只要台語片有試片就會找他去

看。也因此戴傳李進一步跨足了代理發行事業。代理發行其實就像是錢莊當舖，台語片有許多一片公司，片子拍完沒錢沖洗拷貝，就典讓給他發行，如此一來片子本錢收得回來就已經萬幸了。台語片的一片公司其實占了大部份，另外也有比較大的公司，像永芳公司拍了不少片，也都上他的院線。以後甚至連南國公司以及台聯公司，都把片子拿到他的院線放映。他代理影片發行只賺取跟戲院分帳後的 10% 費用，後來到了發行國語片才改為票房的 10%。至於發行跟戲院的拆帳，台北、台南是各半。基隆片商 55%、戲院 45%，地方小戲院一般是四六分帳；戲院四、片商六，發行商再從片商的 60% 中抽 60%，其餘 40% 拆給製片公司，但如果是製片商所典讓的影片，其餘的 40% 就不必再給製片公司了，但有時候抵到後來還不夠發行利潤，他後來就因為金錢的糾紛也被害慘了。

　　國語片的製作方面，1965 年他拍製了改編自瓊瑤的著作《煙雨濛濛》，大為賣座，也捧紅了歸亞蕾。1966 年拍了改編自日本小說《冰點》之同名影片，也賺了錢。1970 年李影編導的《大愚俠》票房也不錯，同時發行海外版權，菲律賓、印尼、高棉、越南、南美、北美、非洲都賣得不錯，尤其是武俠片，連非洲都賣得出去。但 1980 年的《流浪三兄妹》國語版竟是戴傳李製作的最後一部影片 [25]。

　　1980 年邵羅輝找戴傳李說要重拍國語版的《流浪三兄妹》，戴一想台語片《流浪三兄妹》那麼賣座，應該可行，於是找來剛出道竄紅的歐弟主演，片子就這樣開拍了。通常國語彩色片差不多只需 30 個工作天，但邵羅輝的脾氣沒改，因為他沒有其他工作，所以拍戲能拖一天是一天，最後有一場在埔里拍涉水的戲，當時農曆 7 月 1 日將至，戴說鬼月來臨，不要再拍小朋友涉溪的戲，怕有危險，邵說再多延一天就能拍好，結果戴乾脆宣布殺青，收

隊回家，此片總共拍了 52 天，成本 360 萬，錢燒光了，卻無法上片。當時
國語片有一種惡習，上片時需準備十幾支拷貝，一支拷貝至少要價 4、5 萬，
十幾支就要 4、50 萬，通常先向中影賒帳沖洗，上映前已負債纍纍了，上映
後如果賣座普普通通，則猶如雪上加霜。

　　1980 年戴傳李結束了電影事業，計拍製台語片 60 餘部，國語片 7 部，
發行則難計其數；與賴國材、周天素、鄭錦洲、莊勝煌等同是台語片的大
製片家之一。而他的永新公司（永達）最重視文藝片水準，又兼營財團式的
發行機構，似乎與他的台大學歷有關；而其像《三聲無奈》、《燒肉粽》等
幾支輕描淡寫社會不公的影片，似乎也出自他政治犯的良心。在台灣電影史
上，他的輝煌人生正與台語片的黃金時代，相互輝映，其貢獻是永恆的。

● 台語片影展 ── 金馬獎與金鼎獎、寶島獎 ●

　　影展的目的在於互相觀摩競賽，進而提升電影製作的水準，並引起社會的廣泛注意，促使電影事業的發展。台語片在興盛的時期，多數人對台語片期許，多少體現在電影界與新聞界，其中「徵信新聞社」（中國時報社前身）廣邀各界於 1957 年 8 月 16 日在台北市中國之友社，召開「台語電影事業促進座談會」。會議結束前，相關公會也提議邀請徵信新聞社一年一度舉辦「台語片影展」，以提高台語片水準 [26]。

　　同年 9 月 18 日台語片影展設立，通過影展評選與提名等辦法，評選方式分為兩種，一是專家評審的「金馬獎」；一是觀眾投票選出的最受歡迎的十大影星「銀星獎」。11 月 1 日第一屆台語片影展假台北市國立藝術館舉行，為期 21 天。

　　此次參選的影片共 33 部，評選後並頒發 11 項獎項與得獎者。金馬獎得獎名單有：最佳編劇《青山碧血》洪聰敏；最佳導演《小情人逃亡》張英；最佳男主角《萬華白骨事件》康明；最佳女主角《三美爭郎》柯玉霞；最佳男配角《金山奇案》歐威；最佳女配角《基隆七號房慘案》；最佳童星《黃慧書》；最佳攝影《小情人逃亡》陳忠義；最佳故事《心酸酸》張深切；最佳技術《萬華白骨事件》莊國鈞。但有一些影業公司針對最佳影片與最佳音樂從缺有意見，使得徵信社不再舉辦。直到 1965 年，臺灣日報與台灣省製片協會決定再度年舉辦「54 年度國產台語影片展覽」，首先於 3 月 22 日舉行座談會，希望觀眾對

1965 年國產影片展覽會

台語片的水準有新的認識和新的評估，並保持台語片的廣大市場[27]。此次評審的方式將由「金鼎獎」（由評選委員評審）與「寶島獎」（由讀者票選十大導演、十大男女明星、五大同星）遴選而出。此屆影展大會共頒發了35座寶島獎和23座由評選委員選出的金鼎獎，節目在穿插歌舞節目中熱烈舉行。金鼎獎方面得獎名單有：最佳影片《求妳原諒》；最佳導演《做鬼也風流》張英；最佳男主角《做鬼也風流》陳揚；最佳女主角《自君別後》白蘭；最佳男配角《最後的裁判》易原；最佳女配角《寶島鐘聲》周遊；最佳攝影《少女的祈禱》陳忠信；最佳編劇《悲戀公路》王慧雯；最佳剪輯《恩重如山》沈業康；最佳音樂《少女的祈禱》黃錦昆；最佳作曲《自君別後》廖欽崧；最佳歌唱《媽媽我思念妳》紀露霞；最佳藝術設計《七七事變》林重光；最佳男童星《最後的裁判》小龍；最佳女童星《恩重如山》陳明利[28]。

《少女的祈禱》海報／陳子福繪，葉龍彥攝

《基隆七號房慘案》

註釋

1. 黃仁，〈台語片勃興的社會背景與影響〉，《電影欣賞》第 47 期，1990 年 9/10 月，p19。
2. 李佑寧，〈好萊塢的故事〉，《電影的故事》，出版家，66 年 5 月，p35-53。
3. 雷蒙，〈影星藝名考〉，《影劇內幕》，藝苑畫報特刊出版，46 年 11 月 5 日，p12。
4. 陳豪，〈如何發展台語電影事業〉，《影劇內幕（2）》，藝苑畫報，p8。
5. 《聯合報》，民國 46 年 6 月 27 日藝文天地版。該廳並舉行摸彩一週。
6. 《聯合報》，民國 49 年 9 月 6 日八版廣告。
7. 《聯合報》，民國 46 年 7 月 22 日。
8. 《聯合報》，民國 47 年 12 月 14 日，廣告。
9. 飛揚，〈正視電影演員修養問題〉，《聯合報》，民國 48 年 10 月 17 日，新藝版。
10. 《聯合報》，民國 54 年 8 月 28 日，新藝版。
11. 《聯合報》，民國 49 年 8 月 24 日，銀海拾珠。
12. 八目忠信等訪問、楊一峰譯，〈電影狂八十載 —— 何基明訪談錄〉，《電影欣賞》第 70 期，1994 年 7/8 月，p51-83。
13. 文華，〈何基明日本歸來訪問記〉，《聯合報》，47 年 8 月 5 日，藝文天地。
14. 薛惠玲，〈華興電影製片史〉，《電影欣賞》第 51 期，1991 年 5/6 月，p2-17。
15. 林摶秋在 1946 年導了三部戲：《海南島》、《醫德》、《罪》，但是其中《海南島》牽涉到台籍軍人到海南島打仗的劇情，還沒開演就被禁止演出。
16. 白克，〈記湖山片廠〉，《聯合報》，47 年 6 月 5 日，六版。
17. 石宛舜，〈追憶湖山片廠〉，《電影欣賞》第 70 期，1994 年 7/8 月，p16-26。
18. 黃仁，《悲情台語片》，台北萬象圖書公司，1994 年 6 月，p34。
19. 葉龍彥，《新竹市電影史》，新竹市立文化中心出版，1996 年 4 月，p233-237。
20. 《聯合報》，民國 54 年 8 月 17 日，台語影圈。
21. 《聯合報》，民國 54 年 10 月 19 日，台語影圈。
22. 《聯合報》，民國 56 年 12 月 4 日，台語影圈。
23. 《聯合報》，民國 57 年 9 月 4 日、11 月 23 日，台語影圈。
24. 李宜洵，〈戴傳李的電影生涯〉，《電影歲月縱橫談》，國家電影資料館，1994 年 6 月 15 日，p6-21。
25. 《尋母三千里》題材是由戴傳李的管家陳小皮所提供，陳小皮是鐘聲新劇團的演員。
26. 《徵信新聞》，民國 46 年 8 月 19 日，四版及社論。
27. 〈本報舉辦第一屆國產台語影片展覽座談會〉，《臺灣日報》，民國 54 年 3 月 23 日，三版。
28. 《臺灣日報》，民國 54 年 6 月 23 日，四版。

正宗台語片的貢獻

臺灣觀光資源的開發

台語片的觀光宣傳效應

　　台語片的拍製由於克勤克儉，迫使製片人放棄豪華的布景裝置，現實的選擇了適合劇情的風景地區，並加以整修清理，從而展現台灣風景的秀麗之美，並且在影片上映之際，在海報或廣告宣傳單上也會大力宣傳，使得欣賞風景成為看電影的另一種吸引力，當然，在觀眾中就有專為欣賞青山綠水而來，如同今日粉絲到明星拍攝地點朝聖般。

　　台語片中展現的語言及肢體動作，反映出社會寫實意義。另方面，在克難精神下開發的城鄉景觀及生活樣貌，也具有在地本土的原味1。像新竹人在新竹風景區青草湖、十八尖山及市區街巷、學校等拍下珍貴的影像，就是十足的本土味，更是時代的記錄；而且當影片如《可憐天下父母心》在當地戲院上映時，戲院幾乎成為家族式的聚會所在，熱鬧非凡，甚至有些學校帶領學生捧場。而隨片登台的活動，也為觀眾帶來快樂的溫馨回憶2。尤其電影具有影像之美，是二十世紀最鮮活的傳播媒體，台語片作品就是台灣之美的最好宣傳品。

遠眺新竹十八尖山森林公園

環島壯遊的嚮往

有些「一片」公司大多以家鄉附近為場景，他們認為宣傳家鄉風景也是一件很榮耀的事，像西螺人拍攝的《大橋情淚》，就是以西螺大橋為主要場景。不過，絕大多數的台語片仍以北投地區為重鎮，因為從六○年代開始，新北投幾乎已經成為台灣的好萊塢，附近就有片廠、沖洗室、錄音室等相關行業。所以，就近的陽明山（草山）、龍鳳谷溫泉區、硫磺谷、夢幻湖、七星山、紗帽山、北投公園、軍艦岩、中和禪寺、大屯觀光柑園、地熱谷、關渡宮，以及鐵路北淡線上的淡水、淡江大學、紅毛城，石牌、士林、故宮博物院、芝山公園、行天宮等都是拍攝外景的絕佳地點。

台語片商踏遍寶島四處，找尋符合劇情的場景，甚至開發出新觀光據點，作為新片標新立異的宣傳，從基隆碼頭到鵝鑾鼻燈塔，從澎湖到台東、花蓮、蘇花公路，甚至於阿里山、合歡山都被片商拍入電影中，尤其是1959年《王哥柳哥遊台灣》的第一部旅遊電影，開啟了民眾的觀光視野，也間接促發了環島旅遊的嚮往。

花蓮太魯閣砂卡礑步道

眺望淡水河口

《王哥柳哥遊台灣》上映廣告

● 台語片的外景與觀光 ●

台語片運用了非常多的寫實風景，
重要的外景如下（重複者略）：

台語片名	拍攝地點（風景名勝）
《桃花過渡》	板橋林家花園
《補破網》	台中霧峰、基隆碼頭
《十年命運》	北投新樂園
《唐三藏救母》	日月潭三藏塔、寶覺寺、靈塔、霧峰林家花園、八卦山、后里、台北中華路西本願寺、觀音山、淡水河、關渡、中和圓通寺、板橋接雲寺
《思想枝》	鵝鑾鼻燈塔、墾丁公園
《尋母三千里》	橫貫公路、蘇花公路
《土包子》	走遍全台、酒家
《雪中四姊妹》	大雪山、合歡山、梨山、克難關、霧社、大貝湖（今高雄澄清湖）
《地獄新娘》	淡水高爾夫球場、台北火車站、北投、關渡、陽明山、野柳
《港都苦命女》	太平洋海岸、全台灣
《第三號反間諜》	太平洋追逐
《愛你入骨》	澎湖
《薄命花》	全台名勝
《王哥柳哥遊台灣》	北投、圓通寺（中和）、西螺大橋、日月潭、中興新村、赤崁樓、三地門（屏東）
《思慕的人》	台南茄定、學甲、下營、橋頭漁村
《破網補情天》	淡水
《呂洞賓》	木柵仙公廟
《朱洪武》	小南門、大龍峒、圓通寺、淡水、碧潭
《王懷義買父》	陽明山陳家花園、靜心幼稚園

板橋林家花園

基隆港

淡水河畔

鵝鑾鼻燈塔

台北車站前廣場

台語片名	拍攝地點（風景名勝）
《火葬場奇案》	陽明山陳家花園、靜心幼稚園
《港都夜雨》	基隆碼頭、台中公園、高雄港邊、嘉義車站
《阿蘭》	碧潭採茶
《海邊風》	台北建新百貨公司、鳳仙公共食堂、新聞大樓、凱莉餐廳
《真假美人心》	大貝湖、馬戲團
《小寡婦淚灑八卦山》	西螺大橋、台北圓山
《鬼湖》屏東	屏東
《紅塵三女郎》	台北龍山寺、寶斗里、大稻埕十一號水門、中山北路、植物園、西門町、天水路、民生路
《媽媽我也真勇敢》	合歡山
《悲情鴛鴦夢》	野柳
《艷賊黑珍珠》	台中市政府廳舍、北投公路、中華商場（台北）、北投陳濟棠墓、南夜餐廳、淡水
《丟丟咚》	野柳海底
《相逢台北橋》	台北橋
《自君別後》	新竹、北投、台中、高雄、屏東
《黑暗大陸》	金山沿海
《冰點》	北投、台東、橫貫公路、谷關
《貴美人》	斗六、西螺、虎尾、台北近郊
《求妳原諒》	日月潭、福隆海濱
《大橋情淚》	西螺大橋
《阿西正傳》	鳳山
《海女珍珠王》	花蓮
《情斷天涯》	三地門（屏東）、小琉球
《絕招》	高雄、竹山

植物園椰子熱帶風情

三線道遙望小南門

圓山劍潭寺

台語片名	拍攝地點（風景名勝）
《風城情波》	新竹、觀音山（台北）、植物園
《落大雨彼一日》	新竹、礁溪
《可憐天下父母心》	新竹、野柳
《懷念的人》	台北金谷飯店、新北投車站、光啟社、陽明公路
《高雄發的尾班車》	高雄火車站、愛河、大貝湖、左營春秋閣

台中公園風情

龍山寺

日月潭

新竹市全景

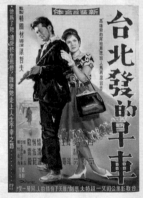

《台北發的早車》
／陳子福繪，葉龍彥攝

《高雄發的尾班車》
／陳子福繪，葉龍彥攝

電影宣傳術的創新與活力
隨片登台與踩街

　　台語片的宣傳術，極盡誇張、煽情之能事，也極具草根性、喜歡鬥鬧熱。

　　台語片第一砲《薛平貴與王寶釧》便運用「隨片登台」與「踩街」來宣傳造勢，效果很好，尤其是「踩街」（巡街遊行）活動，明星的魅力帶來人潮，也可以說是一種觀光活動，帶動社會的活力，增加都市的熱鬧，甚至造成各大鄉鎮戲院也流行起來，影歌星巡迴全島時，到處喜氣洋洋，是一項絕佳的電影社會文化活動。但「隨片登台」對片商而言，也變成一項財力負擔，於是在 1967年 9 月 1 日後停止。

報紙廣告宣傳

　　報紙上的電影廣告，也可以反應台語片商靈活多變的行銷手法，茲舉數例：

《邱罔舍》隨片登台活動廣告

《林投姐》隨片登台活動啟示

《薛平貴與王寶釧》完結篇廣告宣傳

・《學海孤雛》—— 送月光牌鉛筆、唱片（1964 年）

・《你添丁我發財》—— 隨票送味王味素樣品包（1963 年）

・《無緣的人》—— 贈送精美禮品

・《瘋女賊紳士》於 1967 年 5 月 23 日在台北大觀、大光明和三重建國戲院首映，並由鄭秀美、劉福助、吳非宋、歐雲龍、愛子等隨片登台。翌日廣告：滿滿滿！

　　「是台語片有史以來最動人，最曲折之爆笑喜劇王片！賊為何變成大紳士，愛人為何發瘋！欲知詳情恕無法奉告敬請速看本片！大笑 100 次、小笑 57 次，笑破肚皮，本院決不負責。」3

・《水蛙緣》，保證佳片。（大光明、大觀、建國戲院）

　　家喻戶曉民間傳奇故事水蛙緣

　　使您大笑 36 次，小笑 72 次

　　從頭笑到尾　保證絕無冷場 4

・《飼老鼠咬布袋》（大光明、大觀）

　　觀眾們：自來台語片有什麼王牌片、王片、巨片、霸王片、大名片、佳片這麼多稱號！本片《飼老鼠咬布袋》堪稱無敵天王片！不是吹噓。

觀眾們：請來鑑定看看，吹噓不吹噓。劇情：喜怒哀樂俱全。對白：句句清新雅氣。[5]

・《愛的勝利》

連日寒冷、仍然爆滿。

特聘本片主角台灣 BB 麗玲小姐、本片艷星月英小姐、性格巨星朝春先生、天才童星小娟小姐、老牌巨星文雯小姐，隨片登台，特請 OK 夏威夷樂隊伴奏！

小艷秋主演的《桃花過渡》宣傳強調「鋼鐵陣容，空前巨構」，第一部台語歌唱哀怨本省攝製空前鉅片

流水無情，一念之差、愛恨交加，竟成孽債。昔日幸福，虛偽愛情。今為誰了，遺憾終生。

確是超水準台語巨片，請看各報影評[6]……

・《請君保重》，導演郭南宏於 1954 年 7 月 8 日刊登徵文贈送電影招待券：「如何改進國產電影」二百字以內即贈送文藝愛情巨片《請君保重》（金玫、石軍等千名以上演員）招待券。7 月 21 日國泰、台北兩大戲院榮獲獻映《請君保重》，介紹劇情，並表示── 騰駕日片，不算奇蹟，台片進步，鐵證共睹。7 月 22 日正式首映並宣示── 向世界影壇挑戰，為中國影壇爭光；台灣影界最高榮譽，頂峰選極愛情文藝巨劇。今世無雙偉大電影，空前未有文藝王座。

猜謎贈獎

謎題：選擇題 10 題，問答題 5 題（謎題貼在中央、愛國兩院門首，並登於寶島姑娘特刊），均根據片中劇情及人物所出 …… 獎別：（1）特獎一

名——得女主角陳茵小姐親戴之金項鍊乙條，
（2）頭獎一名——得女主角白蘭小姐親佩之
金手圈乙付，（3）二獎二名——各得女主角
白虹小姐親贈之港製花裙乙條⋯⋯贈獎方式：
舉辦「長江之夜」晚會，並備茶點招待，在
晚會中請白蘭、陳茵小姐親自贈獎，贈獎完
畢後，放映精彩影片⋯⋯（長江影劇公司）

商品促銷活動

　　報紙上的宣傳，極盡誇張，都在誘你上戲
院，千餘部台語片之中也不勝列舉。此外，還
有利用影星作商業宣傳的活動，例如1967年底，
有許多老太太聞風前往台北第一公司看周遊。
原來周遊，替一家電鬍刀公司巡迴全台主持宣
傳摸獎，已從南部轉回台北，周遊有不少老太
太影迷，那些阿嬤阿婆們都結伴來向周遊要簽
名照片，周遊則乘機推銷電鬍刀，勸她們買些
回去送送親友。遇到男士光顧她的櫃台，周遊
祭起「法寶」，舉起電鬍刀當眾免費代刮鬍子，
弄得有些面子嫩的男士，反倒不好意思。

巡迴演出

　　1969年10月，周遊邀約游娟、李傑、王
晴美、王滿嬌、李鳳、康明等，組團在台北

《青竹絲奇案》買票促銷活動，購
票一張即贈女主角相片一張

台語片影展觀眾票選明星

《苦戀》登台表演

及中南部歌廳和小型夜總會巡迴演出笑劇,很受歡迎。這樣雖然忙一些,但收入比拍片好,她收了兩個年輕美麗的女徒弟,一個叫周美,一個叫周麗,除了跟她演笑劇,也照常參加演出電視劇和電影。

由於在各地娛樂場所登台的表演收入累計,勝過拍片,繼游娟、周遊、李傑、王滿嬌、李鳳、金塗、戽斗、矮仔財、矮仔福、玲玲、歐雲龍、脫線等人之後,1969 年冬天又有不少大牌台語影星,像陽明、白虹、石軍、金玫等也自組班底或搭檔南下到歌廳演出。

勞軍活動

組團勞軍可以說是學自 1954 年 10 月港星受邀來台向蔣中正祝壽,並展開環島勞軍行動。所以,勞軍宣傳是非常政治性的表演活動,同時新聞的報導也增加明星的社會性效果。因此,較少與官方打交道的台語影星參加勞軍是空前的、劃時代之舉。

1965 年台語片正值繁榮階段,台語影星勞軍團由台語十大導演、20 位男女明星及 5 大童星等組成,一行由團長丁伯駪率領出發,作為期 14 天的環島勞軍演出,並且到前線慰娛前哨將士。

　　總之，台語片的各種宣傳術，包括靜態的和動態的活動，影響所及，也為觀光世紀的蒞臨帶來絕佳的宣傳，因為電影，就是時代的共同記憶，也是世界性的共通語言。

　　台語片風潮在二十餘年的電影社會發展中，其最大貢獻就在於本土文化（歌仔戲、新劇、民謠、流行歌、廣播劇）的復興，加上美麗風景的宣傳，算得上是另類的觀光宣傳行銷工作，而政府在 1965 年台語片剛興起之際，也開始宣傳「發展台灣觀光事業」，所以，台語片風潮在因緣際會下迎接觀光世紀的來臨。

《紅塵三女郎》強調全部實景，有台北龍山寺、大稻埕、中山北路、植物園、西門町等地

註釋

1.　李泳泉，〈台語片時代〉，《電影欣賞》第 76 期，1995 年 7/8 月，p43。

2.　葉龍彥，《新竹市電影史》，新竹市立文化中心，1995 年 4 月，p251-252。

3.　《聯合報》，民國 56 年 5 月 24 日七版，電影廣告。

4.　《聯合報》，民國 56 年 5 月 27 日七版，電影廣告。

5.　《聯合報》，民國 48 年 6 月 16 日。

6.　《聯合報》，民國 48 年 1 月 19 日。

7.　《聯合報》，民國 56 年 12 月 28 日，台語影圈。

8.　《聯合報》，民國 58 年 10 月 7 日，台語影圈。

9.　《聯合報》，民國 58 年 11 月 6 日，台語影圈。

10.　導演有高仁河、郭南宏、梁哲夫、吳飛劍、林福地、李泉溪、徐守仁、余漢祥、辛奇、張青等；女影星有白蘭、林琳、白虹、柳青、金玫、何玉華、小燕、許翠黛、張敏、夏琴心。男星有陳揚、高鳴、陽明、金塗、石軍、傅清華、戽斗、王哥、小林、洪流。童星有香菱、明莉、小龍、王美瑛、戴佩珊等。

11.　〈台灣省第十一屆光復節紀念特刊 —— 發展台灣觀光〉，《聯合報》，民國 45 年 10 月 25 日，七版。

台灣電影的黃金時代

1960、70 年代 —— 台語片以外的回顧

60 年代公營電影事業
中央電影事業公司

　　50 年代公營片廠拍攝劇情片非常有限，如「農業教育電影公司」（簡稱「農教」）自 1950 年到 1954 年四年內共拍攝七部劇情片，1954 年改組「中央電影事業公司」（簡稱「中影」）直到 1961 年 4 月，有十五部劇情片；至於此時期「中國電影製片廠」（簡稱「中製」）與「台灣省電影製片廠」（簡稱「台製」）劇情片都僅個位數[1]。台語片的產量雖高出國語片許多，1960 年台語片數 21 部，1961 年台語片數 37 部[2]。但事實上台語片已受到進口與走私日本片的影響，加上政府刻意忽視的態度，1958 年 4 月，行政院頒布「國產電影事業輔導辦法」，隔年再頒布「國語影片獎勵辦法」，規定申請者之影片必須配合國家政策，並用國語發音，以及加上電影檢查制度的刁難，都造成台語片與民營片場發展的阻礙[3]。自從台語片全盛時期除了民營製片公司倍增，編導、演員等也因台語片的需求，吸收非常多的優秀人才投入電影事業。而 1959 年至 1963 年間香港、九龍地區影業蓬勃發展，在亞洲已足與日本東京並稱為兩大電影製作中心，除了台灣人才流向港九，其與台灣合作攝製影片，或輸入放映港九製作的電影，也逐年增加。

　　「中影」除了自製影片或代攝紀錄片及短片，也經常將台中片廠出租各民營公司拍攝影片。在歷經幾次重組整理，合併「農教」與「台影」後，耗資千萬建立新型片廠於台北士林外雙溪，攝影棚、沖印中心及各式放映、

配音等廳室，在1961年逐一完工啟用後，
台灣電影工業才稍具規模。中影新廠啟
用後開拍《兩家親》、《颱風》，1962
年《颱風》一片演員唐寶雲榮獲第九屆
亞洲影展最佳女配角和第一屆金馬獎最
佳女配角，不久成為中影新血，主演《養
鴨人家》，以「養鴨公主」走紅後成為
中影當家花旦。

《秦始皇》本事

1962 年中影再度改組，開始與日本
技術合作拍片，《秦始皇》（與「大映」
合作）、《金門灣風雲》（與「日活」
合作）是兩部極具規模的彩色影片，《金門灣風雲》戰爭場面還曾動員一萬
多名國軍弟兄。

1963 年對於國語片而言，是一個關鍵的年份，香港邵氏公司出品的《梁
山伯與祝英台》在台北上映創下觀影人數 721,929 人次之空前紀錄，總收入
超過七百萬元，打破台北市歷來最高賣座紀錄₄，原本受美國八大片商控制
的院線，有的寧願毀約也要上映國片，也因此在幾年內，讓放映西片的院線
重新上映國片₅。同一年 3 月中影調整經營路線，總經理由龔弘出任，對外
延續海外合作機會，對內延攬年輕人才，成立編劇小組與實驗劇團，最重要
的則是提出「健康寫實影片」的製片路線，一方面符合政府文藝政策宣揚人
性健康光明面的形象，一方面又能寓教於樂兼顧市場需求。龔弘先是看了李
行導演的《街頭巷尾》（1961 年，自立影業）、林福地的《思相枝》（1963
年，中興影業）等片，確定了健康寫實路線，加上李嘉的《海埔春潮》（1963

年，自立影業）拍出外景風光，更奠定健康寫實
路線的信心，於是採用《蚵女》劇本，以彩色寬
銀幕片作為中影健康寫實路線的首作，取景至瑞
濱、鹿港、朴子、東石等地海濱，拍出插蚵、採
蚵、收蚵的大場面。《蚵女》上映前，甚至有各
地戲院 52 家與中影簽訂包底拆帳方式爭取上映
合約 6。《蚵女》一舉拿下第十一屆亞洲影展最
佳影片獎，因此奠定 60 年代中影健康寫實路線
之方向。

《梁山伯與祝英台》廣告

　　《蚵女》之後，中影陸續拍出健康寫實電影
《養鴨人家》（1964 年）、《婉君表妹》（1965
年）、《啞女情深》（1965 年）、《我女若蘭》
（1965 年）、《路》（1965 年）、《寂寞十七歲》
（1967 年）、《家在台北》（1967 年）、《汪
洋中的一條船》（1969 年）等片。也為中影囊
括多數獎項，《養鴨人家》大放異彩，獲 1965
年第十二屆亞洲影展最佳編劇、最佳男配角和最
佳藝術指導獎，金馬獎最佳劇情片、最佳導演、
最佳男主角、最佳彩色攝影獎等四項獎；另外《啞
女情深》、《我女若蘭》、《路》、《寂寞十七
歲》、《家在台北》等皆獲歷年金馬、亞洲影展
肯定，榮獲多項獎。

《思相枝》海報／陳子福繪，葉龍彥攝

《蚵女》拍攝現場海濱

《蚵女》主要演員王莫愁與高幸枝

台灣省電影製片廠

　　「台灣省電影製片廠」（簡稱「台製」）原接收日產「台灣映畫協會」與「台灣報導寫真協會」合併成立。幾次改組後於 1949 年隸屬於台灣省政府新聞處，稱「台灣省新聞處電影製片廠」，以後再改為「台灣省電影製片廠」。台製主要工作為新聞紀錄片的拍攝，涵蓋國內版、海外版、農村版及國際交換版等新聞片，其他則有新聞專輯、紀錄片、社教片等，一直到 1985 年完全停止新聞片拍攝。導演袁叢美廠長接任後，氣象一新，1954 年開拍台製第一部反共間諜愛情劇情片《罌粟花》，也捧紅新星夷光。但不久袁叢美離開台製自組華僑影業公司，台製改組後由龍芳接任廠長。龍芳接掌後，1955 年先與開拍幽默歌唱片《沒有女人的地方》（又名《藝林奇譚》），同年又開拍歷史教育片《黃帝子孫》，採國台語雙聲帶拷貝，台語年輕演員林沖（本名林錫憲）也因此片後來成為歌星。1956 年台製另與林務局合作，開拍長片《翠嶺長春》，是以林業為背景的愛情故事片。這期間台製也曾代民營公司拍攝多部長片，如《黑蝴蝶》（四維影業、冠洲影業）、《脂粉間諜網》（遠東影業、四維影業）、《癡情》（港華影業、遠東影業）、《青城十九俠》（新華影業、聯邦影業）、《喋血販馬場》（金鳳影業、遠東影業）等片[8]。直到 1961 年開拍彩色寬銀幕長片《吳鳳》，台語片演員張美瑤經發

拍攝中的《黃帝子孫》報導

掘成為「台製之寶」走紅。電影上映後在台北市票房突破 150 萬元，成為賣座電影，《大華晚報》特辦徵文比賽，進一步炒熱宣傳。

　　《吳鳳》雖是台製開拍的台灣第一部彩色寬銀幕劇情片，但主要技術人員是邀請日本東寶攝影師與燈光師等工作人員來台協助，還不算完全由台灣產製，可惜本片劇情鬆弛、考究草率，僅獲 1963 年第二屆金馬獎最佳社會教育特別獎。

　　1964 年 6 月 19 日台北舉辦第十一屆亞洲影展頒獎典禮，隔天台製廠長龍芳、聯邦影業夏維堂與國泰機構陸運濤等影業巨子搭機前往台中，途中發生空難身亡，造成台灣電影事業極大的影響，同年金馬獎停辦一年。

　　台製除了與國聯影業合作開拍史詩鉅片《西施》，受中影健康寫實電影的迴響，也開拍肩負省政宣傳的教育劇情片《梨山春曉》（1967 年）、《小鎮回春》（1969 年），由於包裝得宜、不落俗套，兩部在市場上都有很高的票房[10]。

　　1988 年，台製民營化改組為「台灣電影文化事業股份有限公司」（簡

稱「台影」），可惜 1999 年九二一大地震，片場化為瓦礫，台影事業也走入歷史。

中國電影製片廠

1963 年中製廠替總統蔣介石祝壽廣告

「中國電影製片廠」（簡稱「中製」）原撤遷自南京和上海分廠人員，抵台後先臨時安置於岡山營區，改隸國防部後遷廠北投復興崗（原賽馬場），占地數千坪，有攝影棚、技術館、放映配音室，以及其他房舍。主要工作是攝製新聞片、紀錄片、軍事教育片與軍中康樂影片，劇情長片拍攝不多，1950 年與「農教」合拍反共故事片《惡夢初醒》，其他如《洛神》、《養女湖》、《奔》、《原子時代》等劇情片，皆與教育或軍事有關。倒是中製曾出租廠棚代民營電影公司拍攝國台語長片《馬車夫之戀》（香港自由影業）、《合歡山上》（華僑影業）、《金色年代》（銀星影業）、《芳華春夢》（聯僑影業）、《君子協定》（天工實業）等 [11]。

60 年代民營電影事業

國聯影業

1963 年《梁山伯與祝英台》捧紅明星凌波，連帶導演李翰祥的地位也水漲船高，星馬國泰機構陸運濤成立國聯影業公司，延攬李翰祥（原邵氏公司導演），除了在台設立公司，並得到「台製」廠長龍芳及聯邦電影公司的支援，趁勝追擊在台灣搶拍黃梅調電影《七仙女》[12]，上映後賣座不俗，是

1964 年台北市十大賣座國片第四名。李翰祥來台拍片帶了一批香港的演員、創作與技術人員 13，全以彩色寬銀幕攝製，提升了國產片的製片水準。國聯也大手筆投資興建廠棚，影響其他如聯邦等民營公司跟進。1964 年台北市十大賣座國片國聯出品的《狀元及第》及《七仙女》皆榜上有名。當國聯正打下電影王國之時，5 月亞洲影展後，卻因國泰機構陸運濤夫婦等人因空難去世，重挫國聯甚至台灣的電影界。後續國聯雖在 1965 年推出與台製合作的政策歷史片《西施》（上下集），宣稱拍出了「亞洲影壇有史以來最偉大的電影」14，以及 1966 年愛情文藝片《幾度夕陽紅》（上下集）都成為賣座電影，江青也因此片獲得金馬獎最佳女主角，比起日後規格化瓊瑤「三廳電影」高明許多 15。但少了支持李翰祥的人，投資成本又過高難以回收，國聯只維持三年即告經濟困難，1967 年拍完六部新片後於年底停業，政府並成立輔導小組清理資產，片廠轉賣產業予統一影業公司 16。導演李翰祥在國聯拍完寫實片《冬暖》（1969 年上映）後離開國聯。隔年 1970 年國聯正式歇業。

1963 年凌波為《七仙女》寫下親筆感謝

聯邦影業

60 年代國語片最盛時期，台灣電影界兩大龍頭一是國營的「中影」，一是民營的「聯邦」。聯邦由於擁有一條龍式的片廠、沖印廠、直屬與合作

戲院，又有導演與明星，國語片的發行勢力無人可出其右。

　　最初聯邦以發行系統起家，1954 年發行李麗華主演的《巫山盟》（香港永華公司），取得不錯成績。1955 年後又陸續發行《小翠》（中影）、《金鳳》（永華）、《玫瑰玫瑰我愛你》等國語歌唱片，皆賣座不俗。不僅如此，聯邦也投資台語片及香港片拍攝，如《可憐的媳婦》（1959 年）、《圓環石松》（1960 年）、《歹命子》（1963 年）、《丟丟咚》（1963 年）等台語片。1960 年代起，每年台北市十大賣座電影，聯邦發行的電影均占多數。1964 年到 1966 年間健康寫實電影流行一陣子後，1966 年邵氏《大醉俠》台北市十大賣座排行，聯邦也嗅到市場風向，開始轉為自拍電影，這年找來胡金銓導演，推出首部作品《龍門客棧》叫好叫座，打開國內外市場，成為當年的賣座冠軍，1968 年還成為香港十大賣座冠軍。台灣的武俠片也因此引領風騷，成為獨特的類型片。

　　聯邦趁熱先後推出《一代劍王》（1968 年）、《掌門人》（1968 年）、《鐵娘子》（1969 年）、《黑帖》（1969 年）、《烈火》（1970 年）等作品，1970 年《俠女》獲得坎城影展技術大獎，武俠片成為聯邦最主要的一大類型片。

　　1965 年聯邦在桃園八德占地約二萬坪的大湳片廠設立，《龍門客棧》、《俠女》的街景都在片場搭景拍攝，由於 70 年代初電影市場不景氣，正逢房地產建築業在台灣起飛，聯邦股東對電影事業漸趨冷淡，1974 年聯邦宣布停止製片，解散製片部，1978 年轉而投資建築事業，並將片場出售給建商，直到 1980 年拆廠，也結束聯邦的電影王國 [17]。

其他民營公司

中影推出健康寫實路線後，有其他民營公司也跟進拍攝，如李行、白景瑞等人的大眾公司，拍攝《今天不回家》，成為賣座電影，但主題曲〈今天不回家〉在發行唱片時卻被迫改為〈今天要回家〉。《蚵女》的成功也引來建華公司仿拍描寫鹽田生活的《鹽女》（1967 年）。而從義大利電影實驗中心學成回國的白景瑞，先加入中影與龔弘、李行打造出鄉土寫實片《養鴨人家》，後來幾家民營公司也投資他拍出《再見阿郎》（萬聲公司）、《女朋友》及《人在天涯》（第一影業）。

當黃梅調與健康寫實電影在 60 年代中期觀眾之間拉鋸，言情小說作家瓊瑤以《窗外》小說成名後，即成為改編通俗愛情文藝片最重要的取材來源，相繼將她的小說搬上銀幕，一連《婉君表妹》（1965 年）、《菟絲花》（1965 年）、《煙雨濛濛》（1965 年）、《啞女情深》（1965 年）、《花落誰家》（1966 年）、《窗外》（1966 年，黑白片）、《明月幾時圓》（1966 年），加上 1966 年《幾度夕陽紅（上、下集）》奪得台北市賣座冠軍，瓊瑤文藝片也晉升主流類型電影。1967 年瓊瑤要將《月滿西樓》搬上銀幕，甚至自組火鳥電影公司 [18]，以後直到 1983 年《昨夜之燈》，瓊瑤宣布不拍電影為止，約二十年間產出 49 部瓊瑤電影。

60 年代後期，香港電影壟斷星馬市場，繼黃梅調之後以武俠類型片如《大醉俠》、《邊城三俠》、《龍門客棧》、《獨臂刀》、《金燕子》、《七俠五義》、《一代劍王》等高居十大賣座電影內，1968 年甚至高達 128 部武俠片出品，占總片量百分之三十七，還引來各界批評充斥刀光劍血的武功片暴力問題 [19]。時間進入 70 年代武俠片與言情文藝片仍居大宗，而台語片已逐漸減少，1972 年以後拍片量已呈個位數。電視到了 70 年代漸漸普及，

成為一般民眾最主要的休閒形式，以往台語片的觀眾大部分轉向電視，地方戲院的營業受影響，稅捐又過重，但台灣電影業仍舊在風雨中挺進，出產量在 1970 年來到最高峰。

《婉君表妹》演員群　　　　　　　　　　《婉君表妹》一片的童星

70 年代台灣電影之製作、發行、映演事業

　　進入 70 年代，戲院老闆已經警覺電視將帶來的威力與壓力，不論洋片或台港國片無不卯足力氣放映。1971 年總共放映了 204 部以上的國片，其中以武俠打鬥片最多，其次便是文藝與喜劇片。黃梅調電影此時已如強弩之末，《金玉滿堂》在國際戲院僅放映一天就下檔，說明最瘋狂的時期已經過去。武俠片以緊張刺激的打鬥為尚，香港導演張徹開創出新武俠浪潮，捧紅王羽成為新一代巨星，此時他主演的片子最吃香，《新獨臂刀》放映長達 17 天之久。 片商為迎合市場，一味推出武俠片，品質參差不齊，粗製濫造的片子，甚至放映僅一天就下檔，如《怪鏡飛魔女》、《桃色客棧》等，而台語片出品已顯著衰退，有的片商為了排上國語片院線，也拷貝為國語片，但上映時間都不久，如《鬼見愁》、《女性的生活》等，都只有二天。1970 年蓋因各地戲院紛見休業或停業，主管電影事業的教育部文化局為普查全台戲院情況，並與業者溝通，同年 6 月成立「電影事業調查委員會」，旨在「扶植健康而有力的本國電影事業」，共舉行七次聽證會 [20]；另於 1971 年 8 月

召開多次國片輔導座談會，於 1972 年夏初，設立「教育部文化局電影事業輔導協調會」，專事輔導電影事業各種問題，以及與外交部、僑委會各機關協調[21]。也呼籲各製片公司，在製作武俠片時，應設法避免過分殘酷的鏡頭，以免影響海內外市場的發展，像馬來西亞、新加坡、韓國等地區已採取嚴格管制進口措施[22]，如王羽主演《馬素貞報兄仇》、楊群主演《仇》、龍君兒主演《上海灘馬素貞》，皆因「內容過於殘酷」而被新加坡禁演[23]。

即便如此，1972 年李小龍主演的拳腳打鬥片《精武門》，以拳打腳踢試圖對抗槍械，發揮義和團式阿 Q 精神，抵禦外侮，在 70 年代台灣國際地位危及之時，如一針強心劑，打出一片天，仍創造出連映 22 天的高峰紀錄。此年中南部營業不佳的戲院也傳出放映色情片的情形，1972 年 12 月中旬，文化局會同警備總部及省警務處有關單位，查獲台中市中森戲院違規放映《我取莉娜》（萬象公司）；桃園東海戲院加映色情鏡頭《森林野女郎》（久達）、《刺花郎》（光華）、《先下手為強》（柏森）[24]。另外台北市國泰、華聲、大勝等戲院也查獲港片《血愛》加接未經審查的色情鏡頭[25]。

1973 年李小龍主演《猛龍過江》延續《精武門》熱度，放映長達 30 天，但 7 月 20 日卻傳來李小龍猝死的消息，舉世震驚，片商見狀馬上安排舊作《唐山大兄》、《精武門》連映，還有浮濫亂拍的《李小龍的生與死》也趁機放

張徹開創出新武俠浪潮電影，60 年代王羽成為新一代巨星／引自 1966 年藏《銀河畫刊》

● 70 年代的《影響》—第一本純電影學術雜誌 ●

70 年代《影響》雜誌的影響來到 1989 年
11 月，新一代《影響》創刊

　　1971 年一群年輕人抱著衝勁與熱情，每人每月集資數百元，有錢出錢，有力出力，創辦人段鍾沂就全力拉稿、編輯、跑印刷廠，終於在 1971 年 12 月 10 日出版了報紙型態的《影響》創刊號。創刊聲明要創辦一個「以電影、文學、美術、音樂為標榜的雜誌」，標誌著 70 年代知識分子對電影學術研究的熱情與期許。

　　《影響》走走停停直到 1979 年 9 月最後一期便告結束，似乎象徵 70 年代台灣電影黃金時代的結束，但《影響》正式停刊後，其影響的波動卻仍流傳著，一直持續不墜，如 80 年代初「台灣新電影」萌芽階段，從張毅、但漢章、卓柏棠、李道明、余為政到王俠軍等導演，不僅是《影響》的成員，也都受過《影響》的影響，到 80 年代末、90 年代初，又有另一群年輕人，十足的勇氣，曾有兩個禮拜不洗澡、三天不睡覺的紀錄，於 1991 年 1 月發行新《影響》第一期。

由李小龍的前作剪輯而成的《新龍兄虎弟》（又名《死亡塔》）海報／萬代福影城提供

映近兩星期。雖然文化局積極電檢，盡量避免打鬥畫面過於血腥，但全世界已對「雜碎式西部片」風格風靡不已，掀起東方功夫熱。所謂「雜碎式西部片」即情節淺薄，穿插虛張聲勢的比試鏡頭和傳統的功夫把式等動作片。台灣片商看準此種商機，一窩蜂競相拍攝打鬥片，由於趕拍品質粗糙，很多影片往往在未送審前即發行海外，也造成打鬥片在海外嚴重滯銷[26]。同年 7 月 13 日，立法院通過「教育部組織修正案」，裁撤文化局，有關電影的管理業務，劃歸行政院新聞局電影事業處。9 月，行政院長蔣經國指示有關單位檢討國片充斥低俗的打鬥片、色情片，因此要求製片公司拍片前一律將劇本送審，製片業者大多贊同。台灣省製片協會也於 10 月 17 日邀集海內外電影界人士舉行「淨化電影運動」並訂定公約[27]。

　　1974 年國片是豐收年。由於李小龍效應，許多拳腳打鬥片紛紛打進日本市場，苗可秀、王羽、傅聲、陳觀泰等被日本影迷選入十大最受歡迎明星之列，李小龍高居十大之首。在歐美方面，拳腳片的高潮消退後，夠水準的國片仍受歡迎，像楚原的《愛奴》、張徹的《獨臂刀》等博得英國影評人的讚賞。胡金銓的《俠女》、《忠烈圖》、《迎春閣的風波》也受法國影評人的賞識。國內的國片市場則是文藝愛情片的天下，林青霞、甄珍、秦祥林、秦漢、鄧光榮等人成為影迷的偶像，如《婚姻大事》、《雲飄飄》、《晴時多雲偶陣雨》、《春天裡的秋天》、《海鷗飛處》、《斗室》、《秋水伊人》、

甄珍是 70 年代的文藝片紅星

《陣陣春風》、《冬戀》、《海韻》、《我父我夫我子》、《雨中行》、《飛吧赤子》、《我心深處》等都非常叫座，尤其《海鷗飛處》上映長達 26 天。

　　1975 年國片在海外再度亮起紅燈，斐濟、伊朗等地已禁止國片輸往，越南及印尼在半禁映狀態，南非及西非則禁止功夫拳腳片上映。有鑑於此，1 月 13 日全國電影製片協會在台北舉行國片海外市場問題座談會，對於國片在海外遭遇困難之際，研議對策，並盼有關單位支援輔導。

　　國片一方面在東南亞市場萎縮，另方面又搶拍搶檔上映，1975 年年底行政院新聞局特邀海內外電影人士舉行座談，會後決議為拓展國片市場，請各電影公司編印中英文目錄與本事廣為宣傳，同時為了防止電影界不重品質一窩蜂拍出同類型電影，電影界人士也希望由新聞局指導，輔助國片提高水準。其實，新聞局已提撥二千萬元成立電影事業發展基金會，供電影界貸款紓困，但成效不彰。

　　1975 年以《俠女》放映 16 天以上最長，《戰地英豪》（劉藝導演）、《少林寺十八銅人》（郭南宏導演）有十天以上的映期。至於文藝片則平均

電影本事曾是看電影的宣傳習慣之一

有十天以上的檔期，甚至連《桃花女鬥周公》、《太太是神仙》等笑鬧劇，也有七天左右的映期，死忠觀眾仍舊對國片買單。

1976 年《時代》雜誌專輯「跳躍的電影世界」指出：「在台灣，去年（1975 年）共有兩億三千五百萬名觀眾觀賞電影，顯示島上每人每年平均看 15 部影片」[28]。但此年在國內卻流行起「大學生不看國片」的說法，導演屠忠訓認為國片一味搶拍同類型電影，非打鬥即香艷，不是胡鬧一通就是怪力亂神，另外也與學生的生活距離實在太遙遠，國片水準難以提升，得不到學生和知識分子的支持[29]。

此年愛情文藝片如《碧雲天》、《光頭蓓蒂》、《落葉飄飄》、《浪花》、《微風細雨點點晴》等都有 13 到 15 天的映期。新派武俠片如《少林寺十八銅人》、《南俠展昭》都有 20 天以上的賣座檔期。繼 1972 年中（台）日斷

交及「釣魚台歸屬事件」後,《八百壯士》、《梅花》等抗日軍教片,有鼓舞民心士氣的正向作用,配合政宣,還動員各級學校學生觀賞,更外銷美、加地區,票房紀錄十分可觀。

《俠女》在紅寶石電影院上映時的宣傳單

進入 1977 年,台北市電影業盛況不減,國片除了四大院線 30 較強外,到了農曆春節還會擴大為六院線,此年即上映《白玉老虎》、《異鄉夢》、《我是一片雲》、《龍虎群英》、《唐三藏》、《千刀萬里追》(立體電影)等影片。電影業雖興盛,但電影界也知道問題不少,中華民國電影戲劇學會於是決定舉辦三場「當前電影問題」座談,第一場在 1 月 31 日舉行,討論「國語電影界今後努力的方向」,後續場次則討論如何引導國語電影豐富內涵,提高水準、如何動員電影力量,發揮教育功能等目前面臨的問題。

自從郭南宏導演執導的《少林寺十八銅人》和《雍正十八銅人》賣座後,電影界也風起雲湧競拍少林武功夫片,達二、三十部之多,不要說觀眾會看膩,連郭南宏自己也覺得膩了,剛拍完《火燒少林寺》,唯恐大家又一窩蜂搶拍少林寺,便表示少林寺既已火燒,就到此為止,以後決定不再拍這類電影 31。雖然如此,市場仍充斥著功夫片,到 4 月底竟然出現《少林叛徒》,依然叫座。而文藝片如李行執導的《風鈴風鈴》和白景瑞的《人在天涯》

古龍原著新派武俠片《風鈴中的刀聲》在紅寶石電影
院上映的廣告單

則是叫好不叫座，觀眾口味捉摸不定，讓兩人都有想改行的感慨[32]。新聞局審查的劇本有百分之八十都是武打動作片，更呼籲電影界少拍武打片，以免對青少年產生不良影響。

暑假是電影市場兵家必爭的檔期，更怕鬧片荒，瓊瑤電影《奔向彩虹》放映 19 天，《煙水寒》20 天，戰爭片《筧橋英烈傳》長達 28 天以上，黃梅調老片《梁山伯與祝英台》重映也賣座 22 天，讓影迷有重溫舊夢之效。國片市場在此時大致可分為枕頭（文藝）、拳頭（動作）、彈頭（戰爭）三類崢嶸。

從 1977 年在台北市戲院六條院線放映的國片，戲院方面當然希望新片不斷輪換，一部片子一旦上映的時間縮短，對片商反而不利，再加上上演的戲院增多，觀眾分散，題材又大同小異，電影一旦失去新鮮感，引人走入戲院的魅力就大打折扣，此年國片竟超過 230 部推出，又創歷年來的高峰，但幾家歡樂幾家愁，有許多公司虧損上千萬[33]。

而在電影題材方面，還是功夫動作片居多，如古龍小說改編的新派武俠片《楚留香》、《白玉老虎》、《三少爺的劍》等都有 20 天以上的賣座，至於政策戰爭片《筧橋英烈傳》映期超過 28 天，創全年最高紀錄，像這類

大場面的戰爭片往往不是獨立製片公司可以拍出來的，中影特聘日本電影技術人員加入，這也說明，電影要吸引人，除了電影的題材要變化，電影的製作更需要費心經營。

1978 年國片上映數量再創新高，有超過 270 片以上，其中不乏粗製濫造的片子，本年度也是以武打片與文藝片兩大類型為主，其中《藍與黑》上下集賣座 23 天，《賣身契》、《汪洋中的一條船》映期幾近一個月，愛情文藝片以秦漢、林鳳嬌、秦祥林、林青霞為首，在「雙秦雙林」搭配下，毫無競爭對手。

在眾多國語片競爭下，此年度也出現製片商翻出台語片舊片主題，如《台北之夜》、《請君保重》、《可愛的仇人》、《天涯海角》等老故事改寫新戲，只為節省一筆可觀的製作費 34。除了刻意壓低拍片製作費用，也出現搶戲拍的怪現象，一個《紅樓夢》的故事，竟冒出六部影片：《紅樓夢》、《新紅樓夢》、《金玉良緣紅樓夢》、《新潮紅樓夢》、《紅樓春夢》、《紅樓春上春》，令人眼花撩亂。武打片則出現《醉猴》、《瘋猴》、《猴拳》、《醉猴女》等等，可見製片界一直在惡性循環 35。

過了暑期旺季後，影片市場再一次面臨不景氣，聯邦大淜片廠改業出售；東影片廠淪為半倉庫性質；華聯規模小，大多配音使用；郭南宏主持的宏華國際影業的進駐國華的台北製片廠則是較為新穎整齊的陣容，曾在片廠拍出《火燒少林寺》、《武林帖》等影片。整體而言，已非幾年前武俠片鼎盛時期的製作環境可比。

此年 12 月底美國政府與中華民國政府斷交，曾鼓舞民心士氣的軍教片《梅花》、《筧橋英烈傳》、《英烈千秋》、《八百壯士》、《黃埔軍魂》

等也再度被排上院線。

　　1979 年 1 月 20 日籌備許久的首座電影圖書館開放，首任館長徐立功表示，該館成立的目的是學術性的，是我國電影事業的里程碑，除了能吸引對電影有藝術愛好和理想的人士前往外，更希望忙著賺錢的電影工作人員，也能抽空前往吸取新知，改進技術。

　　武打片熱度始終未停，進入春節期間，成龍電影《醉拳》和《蛇形刁手》橫掃千軍，香港和台灣遂大力跟拍此種功夫喜鬧片，出現《忍拳》、《笑拳》、《猴形扣手》、《笑拳怪拳》、《神拳金鷹》、《勾魂針奪命拳》、《鶴形刁手螳螂拳》、《南醉拳北醉拳》、《神拳》、《截拳奪命斬》、《錢王拳王》等同類型拳腳喜鬧片，不到三個月光景，市場即呈疲態 36。

　　國片搶拍情形十分嚴重，結果到了暑假國片拍片製作成本增加，票價及版權費仍無法提高，所以十部國片約有六部虧損。發行商本身須付雙重稅負，廣告費又連年漲價，幾無利可圖。而戲院方面由於地價稅及電費漲幅太大，已由盈轉虧。面對國片經營困難，8 月 20 日由片協主辦「海內外國片市場發展問題座談會」，新聞局、文工會均派人參加。會中片協海外市場拓展主委郭南宏分析，國內外海外主要市場是東南亞地區，而台灣的國片只有一成左右能在香港上映，能回收廣告費、收音費、拷貝的不到一半；星馬地區大半仍由邵氏與嘉禾均分天下，泰國人只愛看成龍拳腳片，菲律賓已步韓國之後，對國片已實施非正式管制，海外市場可說越來越小。最後，片協名譽理事長丁伯駪在會中呼籲，要求國片減少製作量，提高水準，不要一窩蜂跟進。

　　自暑假以來，國片賣座情形一直陷於低潮，許多製片公司面臨資金短

美麗島事件後黨外人士大逮捕，今景美人權園區內
即當時事件軍法大審開庭之法庭所在

原景美看守所第一法庭

缺的困擾，部分電影業者於 11 月 22 日公開要求有關單位和電影團體，正視
這項問題，共謀解決之道。北市戲院公會理事長陳文森指出：目前國片的低
潮現象，除了受到社會經濟不景氣的影響外，應歸咎於拳腳滑稽片的氾濫，
破壞觀眾的胃口；大牌演員轉戰電視台的演出；以及地下閉路電視的猖獗等
因素 37。尤其地下閉路電視的出現影響非常大，像永昇公司出品的《煙水寒》
與《愛情長跑》竟被擅自翻成錄影帶轉賣。另外中影出品的《汪洋中的一條
船》也被盜版出售 38。

　　70 年代台灣國片的黃金時代像是暴發戶一樣，缺乏眼光，只知一味搶
拍撈錢，跟著票房類型電影起起伏伏，1979 年全年度共放映超過 251 片以
上，其中有老台語片再回鍋賺錢的，如《瘋女十八年》（賣座 15 天）、《乞
丐與藝姐》、《林投姐》、《三聲無奈》等，可見以片量來餵養院線的情形
依舊。胡金銓執導的《山中傳奇》、《空山靈雨》都有 12 天以上的票房。
文藝片《燕兒在林梢》放映 18 天。新類型《成功嶺上》20 天，《拒絕聯考
的小子》更是賺飽了票房。可惜為因應市場之需而浮濫製作的片子仍多，其
最終惡果便不難想見。

　　台灣在走入締造經濟奇蹟的 80 年代前夕，社會上長久來受威權獨裁的壓抑，潛伏已久為爭取民主自由的行動已逐漸在黨外人士間醞釀，街頭民主運動風起雲湧。12 月 10 日的國際人權日，《美麗島》雜誌社在高雄市申請「慶祝世界人權日三十一週年」集會遊行，未獲批准的集會當晚發生嚴重衝突事件──「美麗島事件」，事件後國民政府大舉逮捕黨外人士，經過美麗島事件的衝擊，也震醒很多知識分子的良知，紛紛走上民主道路，70 年代就在「美麗島事件」的餘震中走向 80 年代。

註釋

1. 鐘雷編著，《五十年來的中國電影》，正中書局，民國 67 年 2 月台二版，p79-100。
2. 李天鐸，《台灣電影、社會與歷史》，視覺傳播藝術學會，1997 年 10 月，p252-253。附表 2：台灣電影語言類別統計 (1949-1993)。六部國語片之中，實際上真正的台製電影只有兩部，中影出品的《宜室宜家》、《颱風》兩部，其餘為香港片商來台投資。
3. 黃仁，《悲情台語片：台語片研究》，萬象圖書，。李泳泉，《台灣電影閱覽》，玉山社，1998 年 9 月，p14-19。
4. 《中央日報》，1963 年 6 月 13 日。《梁山伯與祝英台》打破台北市歷來中、西、日片最高賣座紀錄。凌波在同年 10 月 31 日在台北市區花車遊行時，約有二十萬影迷夾道歡迎。
5. 黃仁，〈國片的風光盛世〉，《六十年代國片名導名作選》，中華民國電影事業發展基金會，民國 71 年 9 月，p8-9。
6. 《中央日報》，1964 年 2 月 12 日。
7. 《台灣有影：台影新聞片中的電影》，行政院新聞局，民國 100 年 12 月，p6-7。
8. 鐘雷編著，《五十年來的中國電影》，正中書局，民國 67 年 2 月台二版，p101-110。 黃仁、王唯編著，《台灣電影百年史話（上）》，中華影評人協會，2004 年 12 月，p123-124。
9. 《台灣有影：台影新聞片中的電影》，行政院新聞局，民國 100 年 12 月，p42-46。
10. 《梨山春曉》為 1967 年台北市十大賣座國片第十名。
11. 黃仁、王唯編著，《台灣電影百年史話（上）》，中華影評人協會，2004 年 12 月，p101-103。鐘雷編著，《五十年來的中國電影》，正中書局，民國 67 年 2 月台二版，p94-113。
12. 杜雲之，《中國電影七十年》，電影圖書館，民國 75 年 10 月初版，p416-418。
13. 香港演員江青、汪玲，與在台招募的鈕方雨、李登惠、甄珍號稱「國聯五鳳」。
14. 共獲第四屆金馬獎最佳劇情片、最佳導演、最佳男主角、最佳彩色攝影、最佳彩色美術設計獎等獎項。
15. 焦雄屏，《改變歷史的五年：國聯電影研究》，萬象圖書，1993 年 12 月，p114-130。
16. 同上，杜雲之，p417-418。黃仁、王唯編著，《台灣電影百年史話（上）》，中華影評人協會，2004 年 12 月，p318-320。《中央日報》，1967 年 3 月 30 日。《中央日報》，1968 年 2 月 20 日。
17. 黃仁編著，《聯邦電影時代》，國家電影資料館，2001 年 2 月 28 日初版。
18. 《中央日報》，1967 年 3 月 30 日。後期瓊瑤還與人另組巨星影業，專門拍攝改編自己小說的文藝片。
19. 《六十年代國片名導名作選》，中華民國電影事業發展基金會，民國 71 年 9 月，p36。
20. 教育部文化局編，《中國電影事業的現狀及發展》，民國 60 年 6 月。
21. 《聯合報》，1972 年 6 月 12 日，五版。《輔導電影事業之途徑：教育部文化局第四次輔導座談會》，教育部文化局，民國 61 年初版。
22. 《聯合報》，1972 年 6 月 17 日，八版。
23. 《聯合報》，1972 年 6 月 22 日，八版。
24. 《聯合報》，1972 年 12 月 14 日，八版「銀幕前後」。
25. 《聯合報》，1972 年 12 月 17 日，八版
26. 《聯合報》，1972 年 12 月 31 日。美國影評人批評打鬥片為「殘暴」、「根本談不上情節」等語。
27. 淨化電影公約為（1）不拍有損國家民族利益的影片；（2）不拍妨害固有善良風俗的影片；（3）不拍違背傳統道德標準的影片；（4）不拍違反電影檢查法規的影片。

28. 《聯合報》，1976 年 6 月 24 日。

29. 《聯合報》，1976 年 11 月 3 日。屠忠訓，〈請給國片振奮向上的機會〉。《聯合報》，1976 年 11 月 5 日。安雅晏，〈和屠忠訓導演譚國片〉。

30. 四大院線有：大世界、第一、寶宮、松都、北新。中國、國都、華聲、復興。萬國、國泰、明星、大勝、玉成、僑聲。今日、大中華、南京、南山、大觀、僑興。

31. 《聯合報》，1977 年 3 月 8 日，九版。

32. 《聯合報》，1977 年 7 月 20 日，九版。

33. 《聯合報》，1977 年 12 月 4 日。

34. 《聯合報》，1978 年 2 月 17 日。

35. 《聯合報》，1978 年 6 月 9 日。

36. 《聯合報》，1979 年 3 月 9 日，七版。

37. 《聯合報》，1979 年 11 月 23 日，七版。

38. 《聯合報》，1979 年 12 月 13 日，九版。

電影業的沒落

1980、90 年代

80 年代台灣的時代背景

時代潮流的形成是由政治、經濟、社會、文化等諸多因素匯合而成。在威權專制的國家，政治力是火車頭，但改革卻是緩慢而被動，必須等到經濟力的崛起，而後促成社會力的勃興，二者互相激盪後形成力量後扳倒舊威權統治的根基，從而促成整個社會的變遷，此一現象在 1980 年代的台灣十分明顯。

國民政府在戰後接收台灣，便秉持中國文化的理念實行反共復國政策，同時為了鞏固以黨領政的獨裁政權，實行世界最久的戒嚴時期（1949-1987），進而在 50 年代厲行白色恐怖統治，肅清異議分子與危及政權的知識分子。在另方面，國民政府為了反攻復國，必須運用美援配合經濟建設，不得不以經濟發展掛帥為號召，促使絕大部分知識分子走向科技與商業發展，也養成一般民眾只問經濟不問政治的意識形態。

戰後經美援的充分運用與政府在獎勵出口發展政策下，1969 年至 1973 年台灣的出口快速成長，每年出口金額增加率高達 41.5%，累積了雄厚的工業資本。在經過第一次石油危機後，台灣產業結構中的工業比重超越農業。1978 年出口激增，創歷年來新高，工業資本迅速發展，農業則急遽滑落，人口大量匯聚於加工區與新興工商業都市，社會階層也逐漸形成分明的資本家、中產階級與勞工階級。1979 年第二次石油危機，台灣挺過危機，來到 1980 年代，每年國際貿易出超速度大幅成長，半導體產業取代傳統產業發

展，台灣的經濟奇蹟被譽為亞洲四小龍之一。

在政治方面，由於長期的戒嚴統治，激發出少數知識分子的抗議聲浪與黨外民主運動，終於在 1979 年 12 月 10 日爆發美麗島事件。同時，長期的一黨專政，官僚政治逐漸腐化，乃至官商勾結、黑金政治層出不窮，衍生出許多社會問題，80 年代時期民主運動與社會運動結合成一股空前巨大的民間力量，終使國民政府在 1987 年 7 月 15 日解除戒嚴令。一時政治改革運動、勞工運動、農民運動、環保運動、原住民運動、學生運動、婦女運動等風起雲湧，威權統治也逐漸崩解₁。

在社會方面，從農業經濟解體到工業發展，社會在經濟發展繁榮後，民間的力量崛起，人心也虛華浮躁，社會風氣趨向奢侈，競相追逐金錢遊戲，大家樂、六合彩賭博、玩股票，台灣彷彿進入一個縱情聲色的貪婪之島₂。

香港六合彩、台灣大家樂，都有電影反映社會現狀。
圖為沈殿霞主演的港片《樂樂六合彩》/影迷藏提供

在文化方面，戰後長期的高壓統治下，70 年代末期台灣文學對反共文藝和外來的現代主義的反省下，而有鄉土文學論戰（1977-1978）的展開，進而激發 80 年代電影界拍攝新寫實主義的電影，甚至結合實驗劇場、現代藝術、後現代藝術、後現代

建築等藝術表現，參與社會運動₃。

　　80 年代是台灣現代史上的關鍵時代，社會逐漸開放，娛樂與休閒事業也多元化發展，而電影不再僅是休閒娛樂，也是一項文化藝術產業，正如電影界在此時期所面對的變局，將是娛樂與藝術的掙扎。

1985 年《國四英雄傳》對升學主義提出直率的批判／萬代福影城提供

台灣電影環境的變化（1980-1986 年）

　　1980 年台北市放映的片子多達 283 部以上，但其中不乏台語片、國語片的老片重映。而自從 70 年代末期港片《賣身契》（1978）、《追趕跑跳碰》（1978）躋身國片十大票房之一，此一現象已說明國片院線已漸被香港邵氏、嘉禾等公司的影片占領。再則片商偷懶，只會一窩蜂重複題材，失去創作能力，唯剩中影《忠烈圖》、《碧血黃花》（10 天），《大地飛鷹》、《古寧頭大戰》（14 天），《源》（15 天）等大卡司、大製作的影片尚有不錯的票房。此年文藝片不多，已不如 70 年代那樣受到狂熱歡迎。倒是學生電影有增加趨勢，如《女學生的悄悄話》、《三角習題》、《你那好冷的小手》、《問題小子》、《女朋友》、《天才與白痴》、《天才蠢材》、《鐘聲 21 響》、《飛躍的彩虹》、《金榜浪子吳政輝》等，不過全年整體來看，還是以動作片類型最多，但風格上已出現古裝武俠片、少林拳腳片及情愛劍鬥片等不同分類。

製片業仍然跟著市場風向走，成龍因《蛇形刁手》、《醉拳》、《師弟出馬》三片而躍為武打紅星，在香港票房總紀錄是 460 多萬美元，票房超過李小龍的三部影片。所以暑假一到，嘉禾出品的成龍新作《殺手壕》₄趁熱上映，就希望藉由「踢打飛」的國片再度揚威國際，成龍也成為每年春節賀歲片的首輪指標。但也如此凸顯一大問題，香港電影的製作水準已高出台灣許多，如徐克的《蝶變》、許鞍華的《瘋劫》、譚家明的《名劍》等，都走出創新的電影語彙與風格，形成香港新浪潮一脈。

1981 年全年仍以武俠片與功夫片最賣座，胡金銓的《山中傳奇》上映 18 天，又加映 10 天，楚原導演的《書劍江山》則放映長達 20 天。

軍教喜劇片由鮑學禮執導的《二等兵》吹起號角造成熱賣，於是續集及完結篇就在這一年陸續推出。另外從 1979 年軍教喜劇片《成功嶺上》票房成功後，來到 80 年代先是表現海軍陸戰隊非人訓練的《大地勇士》捧紅男主角李小飛，之後 1981 年軍教片傾巢而出，計有《海軍與我》、《特種訓練》、《天將神兵》、《大笑將軍》、《中國女兵》、《蛙人敢死隊》、《神勇突擊隊》等，延續到 1987 年朱延平的《大頭兵》、金鰲勳的《報告班長》，在嚴肅中添加笑料，成為受歡迎的新類型電影。

鼓舞士氣的愛國宣傳片《龍的傳人》（1981）、《辛亥雙十》（1981）、《揹國旗的人》（1981）仍有一星期的映期；賭博片與黑社會片如《街頭小霸王》（1981）也多了起來；卡通片《老夫子》在台北院線放映了 13 天，隔月又放映 5 天，這是國人投資自製的卡通影片，卡通製作技術已晉身世界之林。受歡迎的學生電影此年度越拍越多，如《同班同學》（1981）、《奔放的新生代》（1981）、《IQ 零蛋》（1982）、《交叉零蛋》（1982）、

《摩登女生》（1981）、《學
生之愛》（1981）、《四年二班》
（1982）、《畢業班》（1982）、
《哇噻》（1982）、《男女實
驗班》（1982）等，其中《同
班同學》由教育部國立視聽教
育圖書館甄選為優良教育影片，
並在暑假推出，沒有大明星光
環，卻大爆冷門，賣座收入 950
萬元，使得導演林清介信心大
增，認為只要題材好，風格清
新脫俗，不必靠大卡司，一樣
能吸引觀眾5。

李小龍功夫神話影響久遠，圖為西方改編李小龍的故
事所拍攝的《李小龍傳》／影迷藏提供

自藏早期外國的李小龍八厘米影片／萬代福影城提供

● 校園學生電影 ●

最早拍學生電影的導演是留學義大利的白景瑞,《寂寞的十七歲》(1967)拍出一個少女寂寞苦澀的青春歷程,雖然觸及學校教育的壓力和家庭問題,但劇情簡單,淡化社會生活環境的影響,學生問題並沒有完全浮現。另一留學義大利電影實驗中心的導演徐進良,採用吳祥輝小說原著,以手持攝影機的方式,拍出年輕生命動力的《拒絕聯考的小子》(1980),對傳統升學主義做嚴肅的批評,電影上映後,叫好又叫座,一時帶動校園生活類型電影的潮流。同年底,以大學生活回憶為主題的小說《鐘聲 21 響》(1980)被改編成電影,描寫 70年代台大校園男女與師生間的感情故事,也有不錯的成績。另外,以中學生為題材,賴慧中首次執導《金榜浪子吳政輝》(1979),以改過自新的學生故事,真人真事改編。

1978 年編劇林清介開始執導電影,首部改編吳祥輝的小說《斷指少年》,以《一個問題學生》(1978)闖出名號後,開始重視開拓校園生活題材。後續還有羅臻的《問題小子》(1980)及李岳峰的《女學生的悄悄話》(1980)互相呼應學生電影類型,但成績平平。

台灣校園學生電影的製作成本較低,不需要大明星、大卡司,林清介執導《一個問題學生》大賣座後,又接著拍出第二部《學生之愛》(1981),一反瓊瑤式電影的蒼白內容,讓本片獲得金馬獎最佳編劇提名,並獲邀休士頓、倫敦、南非及印度影展。同年續拍《同班同學》、《男女合班》;1982 年另拍《台北甜心》、《畢業班》;1983 年有《台上台下》、《待罪的女孩》等,共拍出十四部的學生校園電影,儼然成為學生電影的代名詞。

電影市場的反應也讓其他導演如陳坤厚、侯孝賢、柯一正、麥大傑、廖慶松、楊立國、余為彥、王俠軍、蔡揚名、張蜀生、金鰲勳等人走上成長電影之路,形成眾多風格迥異,情趣多變,題材紛繁的寫實學生電影類型。其中仍以林清介導演最多,其擅用寫實紀錄的風格,描繪中學生的生活樣態,呈顯出台灣中學生教育的全貌,細緻刻劃了學生的精神世界,呈現青少年一代的挫折、迷惘、期盼及血氣方剛的一面,獨樹一幟的手法更引起海外電影界的關注,吸引大量的學生觀眾族群,遂被當時的媒體記者冠上「學生電影之父」的美譽。

1981 年 10 月金馬獎舉辦期間，影評人老沙回顧國片二十年發展，直言國片雖非「乏善可陳」，但如仔細挑選，也難見可觀的「密度」。不過從 1981 年的八十部參賽影片中，新一代的編導們已表現出電影的編導能力並爭得一席之地，一些創變之作，已露出了鋒芒[8]。

中國影評人協會於第十八屆會員大會選出年度中外十大佳片，國片有：《假如我是真的》、《皇天后土》、《夜來香》、《愛殺》、《邊緣人》、《上海社會檔案》、《學生之愛》、《辛亥雙十》、《我的爺爺》、《摩登保鑣》。其中有四部是政治宣傳電影，至於評選的標準也出現了很多聲音[9]。

1982 年電影持續發熱的同時，盜版錄影帶也在猖獗中，由於盜版風行，嚴重影響了電影業者的合法權益，新聞局再三呼籲，希望地下錄影帶化暗為明，但是效果不彰。還好國內三家錄影帶開路先鋒公司——「年代」、「梅影」、「大草」，為了錄製節目帶爭取合法版權，從而響應新聞局的呼籲，乃於 1982 年 1 月率先向新聞局登記，以合法的版權錄製節目帶，並公開發售[10]。除了錄影帶對電影市場的侵蝕，各類型地下舞廳與賭博性電玩也影響中老年人觀眾走進電影院之意願。不過，國片生意還是不錯，電影界有些人士還是信心滿滿，在中華民國電影事業發展基金會邀集的獎勵優良實驗電影辦法修訂座談會舉行時，希望擴大金穗獎範圍，包括動畫片、紀錄片、劇情片及實驗片等四類，並盼有關單位能設立實驗劇場[11]。

由於 1981 年香港喜劇片《夜來香》的成功，喜劇演員方正與許不了也到香港主演了喜劇片《傻兵立大功》（第一影業），1 月 24 日起在台北市西門院線上映，結果票房大賣兩週，也奠定喜劇片成為台灣製片的新類型[12]。

進入 80 年代，獨立製片業也越來越多，如徐進良導演《拒絕聯考的小

子》一片成名後，與鳳凰院線協議包底的價格比萬國院線低廉，提供了機
會，讓有理想但是沒有充裕資本的製片人，一展才華[13]。甚至有演員也躍躍
欲試想獨立製片，力求突破自導自演[14]。新聞局也加強疏導影片業者，更新
多年來戲院聯映的陋規，謀求業者與觀眾大多數的利益，決定自 4 月 1 日起
實施「影片發行自律公約」，其改革要點在於「取消包底」的潛規則，在合
理的情況下，互存互榮，不但避免大戲院受小戲院的拖累，且郊區戲院不再
受「院線」的牽制，可以自由換片，並於下片後一個月內收清片款，除了觀
眾可以有更多選擇，同時製片與發行業者又能增加收入[15]。

新電影力挽狂瀾

1982 年 6 月電影市場遭逢低潮，造成不景氣的原因有：觀眾對國片有
排斥心理、港片壓境、電動玩具拉走觀眾、錄影帶充斥、題材限制太嚴、政
府輔導不夠、稅捐太重等[16]。另方面的事實是，包括世紀影業、邵氏兄弟、
新藝城、嘉禾等公司在內的港九電影公司出品的影片聲勢已壓倒國片[17]。

國片在不景氣聲中，中影公司聘請四位學有專精的年輕新銳導演（陶
德辰、楊德昌、張毅、柯一正）拍攝四段不同年代背景的組合故事 ——《光
陰的故事》，描述四個階段年齡男女身心成長的歷程，以藝術手法來表達符
合時代的青年男女之心態反應，與以往商業電影過於強調色情與暴力截然不
同，此股清新的影像風格，也成為日後台灣所稱的「新電影」之先聲[18]。

● 台灣新電影運動的開始 ●

港台新電影均源自歐洲的新浪潮電影革命

要談台灣新電影就必得回到運動的原點說起。

1980 年台灣電影在香港新浪潮登陸下，兩三年間幾成港片天下，公營中影公司面臨虧損與拍片量減少的困境，總經理明驥面對如此壓力，大膽啟用年輕電影新人吳念真、小野、黃嘉生、段鍾沂、陶德辰等人進入中影製片企畫部，在一個機緣下，提出了由四位年輕導演合作拍攝一部《光陰的故事》，透過四段故事來表達人生不同階段的人際關係變化、人與動物關係的演變、異性關係的演變以及台灣社會三十年來的變遷，最後由楊德昌、柯一正、張毅、陶德辰四人各執一段，拍攝期間四位導演的名聲開始散播開來。1982 年 3 月中影為行銷《光陰的故事》提出不同以往的公關策略，包括（1）重點招待影評人記者專家學者，以金馬獎評審試片方式創造觀後感；（2）宣傳手法類似藝術季活動，招待文藝界人士觀片，以形塑本片在商業市場中之藝術電影印象；（3）舉辦座談會，擴大配合廣告宣傳。並將此部影片定調為「新電影」，透過媒體與評論者進行公關與宣傳活動。

1982 年 8 月 28 日《光陰的故事》正式推出連映，結果票房教人跌破眼鏡，報章雜誌與電影觀眾一時喧騰，為國片打了一劑強心針，一般皆以為《光陰的故事》為台灣新電影運動的開始 19。

《光陰的故事》獲得市場肯定後，除了媒體大力宣揚，片商紛紛燃起希望，再次尋找鄉土寫實的新題材，同年侯孝賢編導平實自然的《在那河畔青草青》；中影與萬年青公司合拍《小畢的故事》。1983 年電影景氣依舊低迷，軍教片、反共愛國片或瓊瑤文藝片皆票房低落，低成本製作的年輕導演反而從中爭取到空間，繼四段式的《光陰的故事》之後，有黃春明短篇小說改編的《兒子的大玩偶》、大膽敘事手法的《海灘的一天》、樸實無華的《風櫃來的人》、刻劃女性處境的《油麻菜籽》、黃春明親自編劇的《看海的日子》，或電影語言精緻的《玉卿嫂》等影片推出。台灣電影界曾經有一批年輕的電影愛好者，先後加入創作的行列，為垂危不振的電影界注入新活力，開拓了一番新氣象，也急於告別舊的電影時代，開創另一種世代交替的「新」電影，爭取商業電影以外「另一種電影」存在的空間，1983 年可以說是台灣新電影最為重要的一年。

　　來到 1983 年，電影業先前遭到電動玩具、錄影帶成長快速的影響，以致觀眾銳減，影迷的年齡層也逐漸下降，以年輕人居多，遺憾的是大學生還是不愛看國片，主因是內容深度不夠 20。其實，面臨普遍不看國片的大專生對國片的不滿與批評，1982 年 2 月，新聞局與所屬中華民國電影事業發展基金會決定舉辦「學苑影展」，鼓勵大專生多看國片。3 月 8 日學苑影展在台灣大學揭幕，特別挑選八部國片《皇天后土》、《大湖英烈傳》、《夜來香》、《六朝怪談》、《原鄉人》、《假如我是真的》、《同班同學》、《我的爺爺》參展，藉由國片進入校園放映，期以導演、明星與學生面對面的方式，改變大專生對國片的既定印象與觀感。

　　到 1983 年夏初，地下第四台（無線三台之外的社區有線電視台）違法播放影視節目，以低廉的收費、多頻道的收視，吸引客戶，間接影響到電影業的發展，面對娛樂事業多元化的資訊時代的來臨，主管機關新聞局卻跟不上時代腳步，苦無法規可取締處罰 21。

　　國片在危急存亡之秋，以「國片前途」為己任的中影公司公布了「促進國片景氣復甦」方案，除加強製作、行銷工作、推行新人政策，拔擢編、導、演以及技術方面的新人，希望刺激原有電影工作者求新知、求進步，其中延攬文壇新人吳念真、小野，在僵化與跟風的電影環境下，試圖企劃製作與過去截然不同的影片，加上學電影歸國的青年學人也想一展所學，《光陰的故事》四段式實驗性的新電影運動就此展開。另方面中影並更新設備，進口亞洲第一部美國好士汀（Hozeltine）200 型電影專業用彩色分儀設備，買進乾濕兩用全自動 35 厘米印片機，同時撥供五千萬元資金，訂定合作製片發行辦法，全面刺激國內製片復甦 22。

　　經過一番努力，繼《光陰的故事》之後，《小畢的故事》叫好又叫座，

1983 年胡金銓作品《天下第一》/影迷藏提供

《搭錯車》（新藝城出品，由台灣電影工作者完成）、《看海的日子》（黃春明小說改編，蒙太奇出品）、《兒子的大玩偶》（文學改編，三段式影片）等深具內涵的寫實主義影片都賣座不錯，於是中影又推出《竹劍少年》、《海灘的一天》。同一時期，台製廠為重振雄風，也邀集三大導演胡金銓、李行、白景瑞拍攝三段式電影《大輪迴》，耗資三千萬元的大卡司、大製片，這年暑假的電影似乎嶄露一線生機 23。

　　到 9 月底，電影景氣雖有復甦現象，然而違法錄影帶節目卻有增無減，儘管警政單位啟動「順風一號」專案，大力掃蕩走私錄影機，並以「順風二號」專案，取締第四台的違法架設，不過抓不勝抓，為順應社會大眾休閒型態的轉變，管理電影事業單位也強調，法規必須跟上時代發展趨勢，以輔導代替取締要來得符合社會需求。

　　雖然電影製片一再萎縮，媒體卻一再報導電影業已經復甦，台北市也興起一股小型戲院的設立，但從 9 月份起，片商一再拿出舊片重映，比起 1982 年少了 50 部以上的片源，令人憂心的是，「影視錄影帶違法營業調查檢舉小組」也發現國片《大輪迴》、《兒子的大玩偶》、《拉後腿》、《嵩山少林寺》與《看海的日子》等片已先後被盜錄成錄影帶上市 24，同時，走

私錄影帶機一再被查獲，違法第四台頻道也頻頻被取締。

到 10 月時，電影界人士再度舉辦座談會，暢談「如何迎接電影的復甦」，中影並且訂下 1984 年計畫，準備振興影業邁向國際，計畫以攻勢取代守勢，以企業家精神領導電影界往前衝鋒，更重要的是，第一部「電影法」終於在 1983 年 11 月 7 日經立法院三讀通過。

1984 年入春以來，長期低迷的電影界，因為成龍主演的《A 計畫》賣座佳而稍見起色。不過到了 4 月 10 日，台北市片商公會前往新聞局拜會，即提出目前電影受盜錄的影響，已導致票房嚴重下跌，希望政府能加強取締非法錄影帶業者[30]。顯然，錄影帶業者及第四台已經對電影業產生空前的大衝擊，尤其政府官員還不知道問題的嚴重性。錄影帶業在進入 1984 年春以後，出租店也如雨後春筍般蓬勃發展起來，以至於新聞局廣電處要巡迴舉辦座談會，希望民眾在不明瞭法令前不要盲目投資開設出租店，以免血本無歸。

此時，台製廠也亟思改變製片方針，以電影與錄影（帶）並重，擬定四年發展錄影中程計畫，同時將霧峰片廠逐步興建為「台灣電影文化城」[31]。

面對國片低潮，影評人魯稚子以為當前國片有三大壓力必須被正視：電視、錄影帶與知識爆炸，所以在製作方面要求新、求精、求活，在經營方面全力開拓市場，最重要的是拍出一部生動感人具有民族文化色彩的好片子，問題才可迎刃而解[32]。然而錄影帶與第四台仍不斷上演盜錄與違法播放，新上映的《情人看刀》、《今年的湖畔會很冷》、《風生水起》、《灰鼠兵團》、《狗急跳牆》等均被盜拷並在第四台播送，《A 計畫》、《女皇密令》、《七隻狐狸》等也被檢舉有盜拷上市，嚴重影響電影界的生存[33]。

● 削蘋果事件 ●

萬仁執導之「蘋果的滋味」

　　中影繼《光陰的故事》賣座後推出三段式影片《兒子的大玩偶》，改編自黃春明三篇短篇小說〈蘋果的滋味〉、〈小琪的那一頂帽子〉、〈兒子的大玩偶〉，被譽為「國產電影的新起點」[25]，但電影界的保守勢力開始角力，首先是影評人協會發黑函給有關單位，致使中影自行刪減觸碰社會真實面的內容，此事由《聯合報》記者楊士琪在報紙揭露，其他影評人發聲支持，更有黨外雜誌《前進》驚爆中影與國民黨部對本土意識不滿之內幕，一時將電影檢查的保守抬升到政治層面的風暴。

　　保守勢力的反撲也在之後的「玉卿嫂事件」[26]指責新電影「請不要玩完國片」[27]，造成輿論界正反兩極化言論。1985 年 10 月金馬獎提名也轉趨保守，《唐山過台灣》九項提名，《英雄本色》、《最愛》八項提名，對於這股保守勢力的壓抑，終於醞釀出一群電影人與文化人在 1987 年元月共同發表「台灣電影宣言」，爭取「另一種電影」發展的空間。

　　「台灣電影宣言」之中對於電影環境的期待改變與立言者的決心大致有三項重點：「第一，要有明白表示支持電影文化的電影政策。我們希望，電影政策的管理單位能夠清楚說明他們的方向，他們所欲支持的電影，他們想把台灣電影帶到什麼地方去。我們希望，政策單位能夠明白，如果他們準備支持民族的自主文化，就必須有決心、有目標、有任事的勇氣。如果電影政策的管理單位決心要支持商業的電影、政治宣傳的電影，它也可以儘管說明，讓所有有意從事文化電影活動的人，趁早對政府機關的支持死了心。

　　第二，我們希望手中掌著大眾傳播的舵的任事者，注意電影活動的文化層面，注意電影在社會上可能扮演的諸種角色。我們希望大眾傳播把「影劇新聞」和政治新聞、文教新聞放在同樣的地位上，追尋同樣專業的人才，以前瞻的、公益的眼光來對待這一組新聞。

　　第三，我們誠懇地期望台灣所有從事電影評論的工作者，反省自己的角色，忠誠地扮演自己在社會中最有意義的角色。在台灣的電影環境，究竟哪一種電影才是評論者應該著力討論的電影？我們也希望指出，評論者永遠要小心成為另一種既得利益者；評論者的價值來自讀者對他的信賴，如果他想到自己的利益，忘了他是別人的「利益」，他就完全失去評論者的條件。讓我們共同進行一種「評論的評論」，把不合格、不誠實的評論者指出來，讓讀者們唾棄他們。」（1987.1.24）

　　但 1987 年解嚴後隔年，陳國富、侯孝賢（製作）、小野、吳念真（編劇）等人卻為國防部拍攝宣傳短片《一切為明天》，引起的爭議中有嚴苛的評論者認為等於宣判「新電影之死」[28]。但也有人認為 80 年代末繼新電影之後，又出現一批新一代新銳導演如余為彥、何平、葉鴻偉、黃玉珊等人，是第二波新電影的蛻變與開始[29]。

　　社會上民眾對新興媒體的興起有其需求,才有如此趨勢演變,面對時代的變遷,新聞局廣電處為鼓舞「自製錄影帶」的正常發展,呼籲業者多角經營,在製作娛樂性節目之餘,也可製作真正具有「益智性的內涵」、「教育性教材」、「休閒性活動」等多元性題材,並且擴大獎勵業者,加強保護版權[34]。

　　其實,港台兩地的演藝人士已紛紛投入自製錄影帶劇情片的新潮流,如香港影星姜大衛等人成立公司,拍攝劇情片錄影帶,發行到華人地區;台灣「多松」公司出品《桃花野馬》、《手銬》、《玫瑰雙煞》等台語劇情片,銷往東南亞地區;中影的「三一」公司也在歐洲覓妥代理商為未來發行鋪路,皆已見業者適應這一新傳播媒體帶來革命性的社會變遷。尤其在電影界低迷之際,更促成電影工作者如郭南宏、柯一正、宋存壽等人投入電視與錄影帶劇情片市場[35]。

　　1984年下半年開始,台北市國片的放映雖比前一年同時期少了許多,但影片的精緻度較過去還好,賣座影片仍是港片為多,其中以成龍《A計畫》連映41天,票房創下空前歷史紀錄,甚至成龍到國外出外景的《砲彈飛車2──龍翻天》也有26天的映期,本年度影片最賺錢的最佳招牌非「成龍」莫屬,而台灣國片能與之抗衡者唯有「台灣的卓別林」許不了了。

　　1985年春節期間,台灣電影市場仍是港片的天下,香港在幾年間崛起的新藝城電影公司,所拍攝的小成本喜劇片,在香港的賣座紀錄都在千萬港幣以上,已經對邵氏及嘉禾公司形成很大的威脅,但不論如何,台灣的電影市場盡是港片,從全年度來看,放映215片其中大部分是邵氏、嘉禾與新藝城的影片,幾乎淪為港片的殖民地,令有識之士深以為憂[38]。

　　另方面錄影時代的來臨，電影界轉拍錄影帶的風氣漸盛，盜錄事情仍舊猖獗，新聞局輔導國片貸款委員會執行委員會在 6 月 17 日決定，將原本的 500 萬輔導貸款，改撥給中華民國電影界及反盜錄工作委員會，作為加強取締盜錄的經費 39。

　　本年度社會奢侈風氣不減，物慾橫流、聲色犬馬的新聞時有所聞，觀眾喜歡看的電影、電視以喜劇為多，喜劇演員像許不了、方正、陶大偉，或功夫喜劇演員成龍、洪金寶、元彪等都戲約不斷。其中有台灣卓別林之稱的許不了，長期軋戲、酗酒，積勞成疾，於 1985 年 7 月 3 日去世，享年 34 歲。龍群電影公司遂於 8 月舉辦「一代笑匠許不了佳作回顧展」，推出《傻兵立大功》、《天才蠢材》、《真假大亨》、《瘋狂發大財》、《樓上樓下》等片緬懷一代諧星。這年仍有不少鄉土小說改編的寫實電影，《結婚》（陳坤厚）、《策馬入林》（王童）、《玫瑰玫瑰我愛你》（張美君）等，侯孝賢自傳式電影《童年往事》，批判升學教育的《國四英雄傳》（麥大傑），或探討工業社會中的邊緣人的《超級市民》（萬仁）等皆競逐金馬獎各獎項，而由改編自蕭颯中篇小說〈霞飛之家〉的《我這樣過了一生》在第 22 屆金馬獎榮獲最佳劇情片獎及最佳導演獎，女主角楊惠姍奪得最佳女主角獎。

　　1986 年台北市上映的國片只有 165 片，電影的景氣非常低迷，國內新銳導演腳步有待調整，金馬獎頒獎典禮一年不如一年，抄襲風波不斷，港片更大舉進犯 40。但港片也有失利的情形，除了《搭錯車》賺錢，其他如《頑皮鬼》、《頑皮家族》、《天靈靈地靈靈》、《歡樂龍虎榜》、《大追擊》等相繼失敗，也讓新藝城公司決定改變方針，採取港台合作的方式拍片 41。

● 朱延平的商業電影與許不了旋風 ●

進入 80 年代，即使有新電影的創作和行銷，香港的邵氏嘉禾新藝城三大公司的影片更是大軍壓境，瓜分國片市場票房，迫使台灣的製片商也到香港投資，而唯一在台灣能夠在票房上與當時的港片相抗衡的，就是朱延平導演的商業電影。

朱延平原本就讀東吳大學夜間部外文系，大一時因充當臨演而被郭南宏導演發掘帶入電影圈，以半工半讀方式當場記學做電影。直到大五時執導第一部電影《小丑》，意外在大台北地區賣座一千多萬，破了瓊瑤電影的紀錄，從此在電影圈立足。

朱延平喜歡拍喜劇片，善於運用演員角色，在他手上走紅的大小藝人相當多，尤其是小童星，幾乎每拍必紅。據他自己的分析與統計，除了已故諧星許不了之外，尚有如《天生一對》的童星小彬彬與《好小子》的顏正國、左孝虎、陳崇榮，或如《新烏龍院》的郝劭文、釋小龍等人。

《天生一對》找來許不了與童星小彬彬搭檔，1984 年上映後非常賣座 / 影迷藏提供

1987 年元旦，港片推出三部大製片續集電影《英雄本色 2》、《暫時停止呼吸之三 —— 靈幻先生》、《福星假期續集 —— 電視台有難》，上映聲勢驚人，而朱延平導演的《先生騙鬼》以一擋三，票房竟贏過港片。到了 90 年代，朱延平幾乎是台灣國片的票房保證，1994 年暑假，《新烏龍院》突破兩億的票房，讓郝劭文與釋小龍紅透半邊天，讓西門町的片商瘋狂搶人搶片。

而朱延平之得以在台灣商業片中獨撐大局，除了什麼片型都拍，應得加上自己得天獨厚的運氣。從 1979 年到 1984 年的五年間，朱延平共拍了百來部電影，其中喜劇片就占了七、八十部，但拍片過程也不是永遠順遂，大起大落也倍嚐人情冷暖，當紅的時候可以同時擁有八部片約等著他，最慘的時候，只能一個人到海邊吹風。

朱延平從喜劇片到軍教片，內容幾乎沒什麼大變化，也常常模仿外國電影的動作與情

節，因此有人説他是「畫虎不成反類犬」，但是朱延平的電影卻像有特異功能的磁鐵，強力吸引片商與觀眾的青睞，形成影壇一個特殊的觀影現象。

在朱延平的喜劇片中，許不了（本名葉鐵雄）應算是最重要的一位諧星了。許不了生於 1951 年，父親葉清江是新竹愛樂夢酒家的領班，後創辦「華僑歌舞特技團」，走滑稽魔術賣藝絕技路線，曾代表台灣到日本參加國際魔術大會。也因此，許不了從小學會吞火、雜耍、口技、魔術、吹樂器、打鼓等本事。

由於家庭缺乏溫暖，許不了逃家變成一種習慣，逃了又被抓回來，抓回來就挨打，挨了打又逃，有時在台中當擦鞋童，在台南拉三輪車，在台北睡市場攤販桌板 …… 經歷了各種謀生方式。

十二歲開始，許不了開始學習舞台上的表演功夫，起初是練撲克牌，另外更習得一項絕活——吞乒乓球，也是他父親當年的不傳之密技。接著，許不了與父親搭檔在國內各地表演，曾在高雄藍寶石歌廳與鳳飛飛打對台，轟動一時，此時他的藝名叫「小伯樂」。

退伍後許不了與妻子仍過著到處賣藝的生活，有一次中視節目部副理王世剛到高雄藍寶石看鳳飛飛作秀，當時鳳飛飛的舞群中有一位因故不能上場，改由小伯樂上場，王世綱很快注意到這位充滿喜感的新騎士，便邀請他進入中視。在中視的台語連續劇《雷峰塔》中，飾演主角許仙的書僮「許不了」（苦不完），許不了的藝名就這樣而來。許不了又被網羅在鳳飛飛主持的大型綜藝節目《你愛周末》演出魔術短劇；1978 年在鳳飛飛新節目《一道彩虹》也加入演出，大受觀眾歡迎。

1979 年，有約在身的許不了，因為參加中製所拍的軍教片《成功嶺上》，而無法上《一道彩虹》節目，引致停演一年的處分，卻因禍得福，在停演

許不了與孫越主演的《天才蠢材》海報／萬代福影城提供

期間大拍電影，且一躍而成為超級巨星。

　　《成功嶺上》之後，許不了繼續演出《三十七計》、《祝老三笑譚》、《丐幫傳奇》、《怪拳怪招怪師傅》、《醉魚醉蝦醉螃蟹》、《樓上樓下》等片，踏入影壇第二年，又推出《大人物》、《真假大亨》、《小丑對紅唇》、《小魚吃大魚》、《天才蠢材》、《套房出租》、《舞拳》等片，而以朱延平導演、模仿卓別林路線的《小丑》、《大人物》、《真假大亨》，使許不了成為超級大明星。

　　從影六年參與 58 部電影演出，許不了雖成為巨星，但來自幫派與片商搶拍的壓力下，常同時軋上三、四部電影，造成日夜顛倒拍戲趕秀，在精神難以支撐下，最後僅能靠止痛針支撐。

　　1981 年許不了除了演出《瘋狂大發財》、《大小姐與流浪漢》、《掃蕩大賭場》、《傻兵立大功》等片，自己還執導了一部《雞蛋碰石頭》。1982 年演出的電影更多達十四部，計《傻丁有傻福》、《酒色財氣》、《開心一級棒》、《百分滿點》、《新濟公活佛》、《紅粉兵團》、《黑獄大逃亡》、《神劍動山河》、《脂粉奇兵》、《糊塗妙賊立大功》、《浪子名花金花黨》、《傻搭檔》、《行船人的愛》、《紅粉遊俠》等，龐大的演出數量，一直維持到他過世為止。

　　1985 年 6 月，許不了最後一部電影《寶貝家庭》在中正國宅開拍，長期的病痛終於壓垮一代諧星，不幸於 7 月 2 日深夜嘔吐不已，經送馬偕醫院，最後在 7 月 3 日因酒精性肝炎導致心肌衰竭病逝，享年 34 歲。就在他去世的 7 月 3 日，《小丑與天鵝》首映，影迷聞訊湧至戲院觀賞，賣座勝過成龍《龍之心》。群龍電影公司找替身拍完《寶貝家庭》36，並於 7 月 27 日為他舉行公祭時推出上映，最後許不了下葬於白沙灣安樂園墓地。

　　許不了從影將近十年的時間，永遠將歡樂帶給大家，替小市民講出許多心中的話，其演技、笑聲與票房紀錄，的確創造出令人緬懷不已的「許不了時代」37。

　　新聞局電影處則表示，電影不景氣，
並不只有台灣而是全球性的情況，這與錄
影帶的盛行及各種娛樂方式增多有很大關
係 42。

　　1986 年台灣社會富裕，卻沒人願意
投資拍攝大製作的電影，看電影的人少
了，社會上又瀰漫金錢遊戲，「大家樂」
簽賭盛行造成嚴重的後遺症；歌廳秀、
牛肉場、變相舞廳等行業都暗藏春色，
MTV 視聽中心、卡拉 OK 也有「額外」
的服務；以紅樓戲院為首的紅樓院線，自

張毅作品《我這樣過了一生》／影迷藏提供

成發行系統，以每周一步的速度推出港產的黃色電影與台灣自製的成人電
影 43；經濟上，1985 年十信倒閉的風暴影響投資信心；在政治上，黨外與政
府對峙衝突升高，阻擋與解除戒嚴令的呼聲已不斷飆竄，街頭行動、自力
救濟事件不斷發生，請願、遊行已經不是新鮮事，父權結構與威權體制正
崩解中，社會逐漸活潑而多元化。在電影界方面，商業上能擠入年度十大
賣座影片的台片，只有《好小子》（湯臣）、《八二三砲戰》（中影）兩部。
而藝術性的新電影方面，除了楊德昌《恐怖份子》獲得金馬獎最佳劇情片
獎之外，其他影片《我們都是這樣長大的》、《唐山過台灣》、《吵架哪啦！
再見》、《孽子》、《暗夜》、《我兒漢生》、《我的愛》、《流浪少年路》、《天
靈靈地靈靈》、《父子關係》、《戀戀風塵》等被研究者認為在美學上或
多或少有不足之處 44，加上前一年《冬冬的假期》、《青梅竹馬》、《童年
往事》票房相繼失利，更有評論者嚴厲抨擊這些有創作意圖的電影作者「玩

完了電影」。1986年掙扎於商
業與藝術之間的電影界，被指
為是台灣電影史上最低潮的一
年。

1986年的金馬獎中，媒體
竟大讚港片的技術與內容，哀
嘆國片的失色。除了國內製片
資本大幅投入政宣電影，對年
輕導演的電影卻多方刁難；公
營電影機構也大拍商業電影與
民營公司競爭市場；已成冷門
的瓊瑤文藝片與武俠片等商業
類型電影卻在電視上來勢洶洶
的復活；至於國外影展爭相邀約

1986年的鄉土寫實電影《望海的母親》（蔡揚名）
/影迷藏提供

的好片，國內選片小組竟評以「台語」、「節奏太慢」等輕蔑字眼，不讓這
些電影代表台灣參展。致使一群電影人與文化人，在1987年2月共同站出來
爭取電影發展的空間，發表〈台灣電影宣言〉[45]，跨出電影界反省的第一步。
參與連署的電影人李道明，也把這波保守勢力歸因於政治因素造成媒體資源
的壟斷，指出「電影宣言」是對台灣的電影政策單位（新聞局與國民黨文工
會）、大眾傳播媒體（中國時報、聯合報、民生報）及某些影評人提出的質
疑與批評[46]。

1987年解嚴後台灣電影市場

台灣新電影風潮歸於沉寂後，1987年的電影環境更形嚴苛，雖然此年外匯管制開放，新台幣大幅升值，平均經濟成長率達到9%，國民所得增加[47]，唯民間游資在大家樂簽賭、地下投資公司、房地產及股票市場流竄，台灣經濟雖持續成長，但低迷的電影市場，電影製作成本節節升高，許多人電影工作無片可拍紛紛轉往其他業界發展。直到社會力與經濟力衝垮政治圍牆，7月15日宣布解除戒嚴令，人民開始有言論的自由，海峽兩岸長久阻絕的情形也因開放探親而鬆弛。1988年元月新聞自由化，不再限制報社的設立與報紙的張數。1989年立法院通過「人民團體組織法」，在野黨取得合法化，其中民進黨登記為合法的政黨。

1987年台產影片在年度十大國產賣座影片中，《報告班長》及《大頭兵》名列三、六名，此類笑鬧喜劇，是延伸《成功嶺上》的類型，此片大賣後，便又形成跟拍風潮，朱延平的《大頭兵出擊》、《阿兵哥》，金鰲勳的《起床號》，邱銘誠的《魔鬼戰士》等都是後續影片，但因同檔期重複類型片太多而兩敗俱傷，軍教喜劇片又告沒落。文藝片除了《桂花巷》、《稻草人》、《芳草碧連天》之外，其他票房皆不佳，台灣電影市場仍被港片所壟斷。

齊秦與王祖賢主演的《芳草碧連天》／影迷藏提供

　　1988 年台產影片增至 141 部，大多為港台合作的影片，這一年台產只有《報告班長 Ⅱ》擠進十大賣座第五名，整體品質與票房均出現危機 [48]。解嚴後雖然有虞戡平的《海峽兩岸》，以平實態度呈現兩岸親人於香港相會的點點滴滴，哀而不傷，頗具時代意義；或如蔡揚名的《大頭仔》、林清介的《英雄與狗熊》、葉鴻偉的《舊情綿綿》等片力圖振作，仍後繼無力。以至於有影評人憂心忡忡表示：「綜觀今年港台電影，委實教人傷心洩氣，甚至連一部真正明顯創造力的作品也看不到」[49]。受歡迎的影片，不是嬉鬧劇就是港片的暴力血腥色情片。

　　1989 年台灣股票狂飆到極點，牛肉秀場蔓延全國，錄影帶與電視已是日常生活最主要的休閒娛樂，然而戲院觀眾人口毫無起色，只有國片最重要的代表作《悲情城市》轟動影壇。《悲情城市》碰觸曾是題材上的禁忌──二二八事件，先在威尼斯影展強力造勢宣傳並榮獲最佳影片「金獅獎」，回到台灣放映再度以媒體輿論引起討論，並在市場獲得空前賣座 [50]，彷彿為 80 年代的電影界寫下驚嘆號 [51]，但除此之外，本年度台產國片數量仍在下滑，票房也無起色，依然是港式英雄片的天下 [52]。綜觀 80 年代的台灣，可謂充滿變化與動盪，社會掙脫長期威權統治而多元發展，高度經濟成長下「台灣錢淹腳目」，帶來大眾消費文化生活型態 [53]，台灣的電影事業與景氣卻陷於前所未有的低迷時期，成為台灣現代化過程中的一個轉捩點。

90 年代電影文化環境

　　1990 年 2 月台股飆上萬點，8 月伊拉克軍隊入侵科威特，爆發「波斯灣風暴」事件，台股最後在 12682 點崩盤，房地產驟然萎縮，80 年代末的經濟奇蹟宛如美夢泡沫化。此年國片全軍覆沒，與十大賣座絕緣，甚至因為電影不景氣，4 月台北市戲院取消早場和午夜場。牛肉場被取締，KTV 興起另一波潮流，看電影的人口銳減，另方面電影院也在大量消失中，很多戲院被拆除，改建為停車場、商場或 KTV，股市瘋狂時，有的電影院也被改裝成證券公司。1990 到 1994 年，全台的電影院從原有的 370 家，縮減為255 家。

　　在電影危機呈現之時，新聞局特別設立國片製作輔導金，直接以財力支持鼓勵業者拍攝優良國片，提升國內製片環境，提高電影製作意願。除了在 1989 年由電影事業發展基金會負責甄選外，以後則由新聞局電影處主辦。新聞局期望輔導金如同電影業火車頭，帶動整個電影工業 [54]。

　　令人擔憂的是，台資逐漸湧入香港、中國合作拍片，使得香港電影工業倍加繁榮。1991 年以後有線電視第四台也急遽擴張 [55]，訂戶成長驚人，流失的電影人口擴大，儘管反盜會與新聞局聯手稽查剪線，甚至於激起業者走上街頭，並罷市一天，猶無法遏止第四台人口增加的趨勢 。台灣電影走到90 年代，票房退守、電影工業陷於沒落危機、投資環境不見起色、商業與藝術的鴻溝，讓台灣電影面臨更嚴苛的困境。雖然有種種考驗，但也因此找到新出口，其中大量的紀錄片即成為非常特殊的一支脈絡。

　　1990 年台灣在台美貿易爭逆差談判壓力下，承諾開放外片上映院線與

外片進口拷貝數量，宣布自隔年 1991 年 2 月 23 日起，放寬外片聯映戲院的限制，台北市、高雄市兩地聯映的戲院由四家增加為六家，國片業者對此出現反對聲音，並赴新聞局表達抗議。本年度台北市最賣座的十大國片分別是：《賭神》、《人間道》、《笑傲江湖》、《異域》、《至尊記狀元才》、《賭聖》、《滾滾紅塵》、《富貴兵團》、《摩登如來神掌》、《驚天十二小時》，除了朱延平導演的《異域》進榜，幾淪為港片市場。1 月著作權法修正後，確定 MTV 為公開放映場所，需取得「播映許可證」始得合法經營。不過非法的有線電視第四台仍猖獗，除了侵害電影生機，錄影帶業也叫苦連天，有上千家出租店倒閉，電影團體赴立法院陳情，呼籲主管機關嚴格取締，但第四台非但沒有停歇的情形，反而變本加厲。新聞局為輔導國內電影相關行業，特別在 11 月公布「振興我國電影事業輔導方案」，計畫以 16 億的經費預算挹注提振電影相關事業。

　　隨著政治上的解嚴，立法院也要求廢除電影檢查制度，另以電影法及分級制度取代，隨著電影團體的反覆討論，決議有關電檢方面電影法的修改重點內容為：刪除電影法第二十六條電影檢查刪減規定，電檢改由民間自律審查，只分級不修剪 [56]。

90 年代電影浪潮「後新電影」

　　90 年代延續《悲情城市》對歷史記憶的重組與失意空白的填補，仍有不少以個人成長與歷史敘述交疊對映的作品出現，侯孝賢導演《戲夢人生》（1993）、《好男好女》（1995）持續深化歷史對話與詮釋，並投射導演個人的人生思考 [57]，另如《牯嶺街少年殺人事件》（1990）、《無言的山丘》

（1992）、《多桑》（1994）、《超級大國民》（1995）、《去年冬天》（1995）、《紅柿子》（1996）、《太平天國》（1996）、《春花夢露》（1996）、《放浪》（1998）等。其中 1990 年最特別的是以獨立製片方式拍攝的《西部來的人》上院線放映，黃明川導演的這部作品，1989 年開拍時原本計畫製作一小時的 ENG(Electronic news gathering) 劇作，卻意外籌到拍電影的最低限度資金，大膽啟用一群擁有電影美夢的年輕人及非職業演員，

林正盛作品《春花夢露》/影迷藏提供

「先拍了再賣」的方式首開獨立製片先河 58，以後又陸續完成《寶島大夢》（1993）、《破輪胎》（1998）等組成「神話三部曲」，是獨立於商業主流電影之外的特例。

　　1991 年度，國片景氣長期低迷下，片商企圖投資大製作的影片挽救市場，準備找來丁善璽導演歷史劇《將邪神劍》（1993）。3 月海峽交流基金會成立，兩岸電影交流雖不是很順利，但前一年台灣輸往對岸的電影《媽媽再愛我一次》已經打破中國影史上的票房紀錄。5 月國片輔導金新的法案業在立法院通過，名額增至六部，每部一千萬新台幣。隨著動員戡亂時期的終止，開放探親後兩岸往來更加頻繁，1993 年 6 月原本「赴大陸拍攝影片

李安作品《飲食男女》/影迷藏提供

起用大陸編導演不得超過二分之一」的規定鬆綁，影片若能在坎城、威尼斯、柏林、紐約與奧斯卡等影展獲獎，則不受二分之一的限制。大陸地區曾獲國際影展入圍或獲獎者的電影、錄影帶，亦能夠來台進行觀摩。《霸王別姬》（1993 年第 46 屆法國坎城影展金棕櫚獎）與《大紅燈籠高高掛》（1992 年提名第 64 屆奧斯卡金像獎最佳外語片）獲得解禁並在台上映。

　　1994 年 2 月，李安探討同志的親情與自主權兩難的《喜宴》（1993）入圍奧斯卡金像獎最佳外語片，及金球獎最佳外語片獎提名，大放異彩，是台灣電影第一次入圍奧斯卡，隔年李安《飲食男女》再度獲得奧斯卡最佳外語片提名，李安也因《推手》、《囍宴》與《飲食男女》的成功，回歸好萊塢發展，導出如《理性與感性》（1995）、《冰風暴》（1997）、《與魔鬼共騎》（1999）、《臥虎藏龍》（2000）、《綠巨人浩克》（2003）、《斷背山》（2005）、《色，戒》（2007）、《胡士托風波》（2009）、《少年Pi 的奇幻漂流》（2012）、《比利·林恩的中場戰事》（2016）等佳績，是史上唯一奪得奧斯卡獎、英國電影學院獎及金球獎最佳導演的台籍華人導演。9 月，蔡明亮導演的《愛情萬歲》獲得威尼斯影展金獅大獎及國際影評人的費比西大獎，對台灣電影而言，是受國際注目的新元年。不過 1994 年

蔡明亮作品《河流》海報╱影迷藏提供

度國片只剩 28 部，萎縮嚴重情形創下 1960 年以來最低紀錄。

　　1995 年一方面受美國「綜合貿易法特別 301 條款」的壓力，外片拷貝數、放映場所院線數再度放寬，無疑對國片市場的不景氣雪上加霜。另一方面，為拯救國片市場，政府只得加碼國片輔導金至一億元，但到 7 月為止，只有七部國片開拍，完全看不出復甦景況。國片到 8 月為止已虧損四億元，全台電影院總數比 1970 年代少了四分之三，只剩 246 家。年度賣座電影已非洋片莫屬，上得了檯面的國片如《好男好女》（侯孝賢）、《熱帶魚》（陳玉

動）、《暗夜槍聲》（張作驥）、《黑皮與白牙》（楊立國）、《紅柿子》（王童）、《袋鼠男人》（劉怡明），產量只剩個位數。令人側目的是，朱延平導演的商業片《祖孫情》、《中國龍》等竟包辦六部之多。其中從電視入行的陳玉勳處女作《熱帶魚》令人驚豔，以幻想與現實平行穿插，將學生聯考與成人生活的挫敗，轉喻成可供逃避現實的白日夢情境幽默，成為當年賣座國片，並榮獲金馬獎最佳原著劇本獎、最佳女配角獎等殊榮。

　　1996年國片仍無回春之跡，雖有前一年《熱帶魚》驚鴻一瞥，後繼僅《南國再見，南國》（侯孝賢）、《麻將》（楊德昌）、《河流》（蔡明亮）、《飛天》（王小棣）、《美麗在唱歌》（林正盛、柯淑卿）等獨撐大局。90年代網際網路從興起到狂熱，也帶給電影界一些啟發，中影《今天不回家》首創國片上網宣傳方式，將活動訊息、北中南演唱會、明星首映、優待與電影介紹等公諸於網路。

　　這一年多廳式電影院蔚為潮流，美商華納公司也來台投資多元式電影院，預定於1998年完成，這也是後來開啟外商投資影城的先聲。而台商除了投資香港與中國拍片，今年度在大陸北京投資的第一座影城：飛騰拍攝基地也完工開幕。

　　1997年2月，《河流》（蔡明亮）獲柏林影展銀獅獎，本片已見導演蔡明亮走向極端個人風格創作的路線。下半年度為挽救國片市場，國片輔導金再加碼為1.2億，讓放映國片的戲院也能有補助，另外補助名額也開放個人申請。7月，香港主權回歸中國，台灣的電影政策調整，港片被視為是中國大陸進口影片，不得有宣傳大陸政策的內容。9月，人類學家胡台麗導演的紀錄片《穿過婆家村》在戲院上映，也是首部台灣紀錄片登上商業院線放映的先例。由於國片年產的缺口，讓台灣紀錄片出現轉映戲院的契機，事實

上，國片的低潮也開啟電影工作者日後轉入拍片靈活度高、製作成本低，又可關照本土的紀錄片類型。《穿過婆家村》透過導演在台中南屯劉厝村的婆家舞台，紀錄因快速道路經過重劃而遷徙的村民與家族故事，以自己是外省媳婦的角度影像書寫農村現代化的變遷，以局部的村落轉變，忠實呈現台灣人逆來順受面對變局的生活態度，獲得不錯的迴響。

1998年起，「台灣紀錄片雙年展」舉辦，與日本山形國際紀錄片雙年展，成為亞洲重要紀錄片影展之一。台灣紀錄片的發展從日治時期的新聞片、教育片、宣政片到戰後初期仍不出新聞集錦與宣導片的拍攝方式。1967年電影碩士留學生陳耀圻的學生作品《劉必稼》，不慍不火的寫實紀錄外省老兵接受國家徵召在花蓮開墾的生活紀事，一般被認為是台灣的現代紀錄片初啼之聲，但因為上映過程中牽扯到左派色彩文人的政治事件，陳耀圻甚至被檢警審訊 59，本片被禁直到1997年才出土，剛萌芽的台灣紀實影片狠遭扼殺 60。70年代初，張照堂、黃春明等人遊走威權體制內的鄉土紀錄電視影片在電視台播放，為了規避原本應該批判現實的紀錄片之政治限制，在那時候才拍出帶有實驗精神與個人風格的紀錄片，《張武英素描》（1973）、《廖修平的作品》（1973）、《四個攝影家》（1973）、《王船祭典》（1980）等，開始有了自覺的影像語言。以後影響80年代至1984年新聞局國內新聞處成立的公共電視節目製播小組的作品，這階段三台的電視紀錄片「聯播節目」仍帶有鄉土況味的美感，如雷驤、杜可風、張照堂等人的《美不勝收》及《映像之旅》。

80年代末解嚴前後正值社會發展劇烈震盪時期，由於錄影帶與電子攝影器材的普及，紀錄片攝影也成為主流媒體壟斷之外反抗威權政治、突破政治禁忌的游擊「武器」，1986年10月成立的「綠色小組」即是其中代表者，

綠色小組紀錄片作品回顧 DM

1998 年台灣國際
紀錄片雙年展
DM

2015 年嘉義國際藝術
紀錄片影展 DM

2017 年台灣國際紀錄片影展活動宣傳

攝製包括人權、原住民、學生、工運、農運和生態環保等社會運動，《1130 桃園機場事件》（1986）、《水源里與李長榮的抗爭》（1987）、《去年九月（林正杰街頭狂飆）》（1987）、《520 事件》（1988）、《反五輕運動》（1988）、《愛拼才會贏（苗客勞資抗爭事件）》（1988）等皆騷動話題，直到 1990 年綠色小組解散，總計留下了極為龐大約三千小時的歷史影像素材。

　　90 年以後政治產經的結構變化，也影響紀錄片的產製與消費情形，隨社會民主化、媒體的開放，以往衝破政治禁忌的反對運動紀錄片類型逐漸喪失市場，而有「去政治化」的傾向，更多更寬廣的題材開始接觸觀眾，甚至紀錄片可突破千萬票房。此時期政府在美國的壓力下取消進口影片映演比例與廳數的限制，結果讓好萊塢電影幾乎壟斷台灣市場，票房市占率超過 85%[61]，國片的產製與消費也節節後

退，反而製造非劇情影片成為國片一大類型的
機會。1990 年以後紀錄片有大幅成長，總數
有 195 部，2000 年到 2008 年更以飛躍之姿成
長到 825 部，90 年代以後不到二十年的時間
總計超過千部 62，有更多的女性導演也投身紀
錄片拍攝工作，1993 年「Women Make Waves
台灣國際女性影展」，更催生不少女性導演，
如探討同志、性別與社會議題的陳慧娟、陳
素芬、陳彩蘋等（《波城性話》）、簡偉斯
（《等待月事的女人》）、行動數位藝術家
鄭淑麗（《I.K.U.》）、史筱筠（《女子》）、
陳杏芬（《女兒巢》），及周美玲（《私角落》、
《極端寶島》）、陳貴麗（《牽手出頭天》）
等。以歷史與傳記題材取向的則有郭靜芳、
王怡倩等人（《阿媽的故事》）、黃玉珊（《扭
轉乾坤的台灣女性》、《海燕》）、萬蓓琪
（《沒有四季》）、曾文珍（《春天 —— 許金
玉的故事》、《世紀宋美齡》）、楊家雲（《阿
媽的秘密》）等。以女性觀點看女性身影的
有柯淑卿（《十八姑娘柳媽媽》）、蔡秀女
（《世紀女性・台灣第一》系列監製）、朱
詩倩（《飄浪之女》）、李香秀（《拱樂社：
消失的王國》）、郭亮吟（《尋找一九四六
年消失的日本飛機》）、郭珍弟（《跳舞時

2016 台中國際女性影展
宣傳 DM

2008 年台灣國際紀錄片雙年展
手冊

台灣地方志音像影展 DM

● 紀錄片側寫 ●
以陳正勳導演爲例

紀錄片隨著每個時代的歷史發展有不同的定義，類型的探討也不一，Bill Nichols 將二十世紀紀錄片的發展類型，分為六種模式：詩意的模式（ThePoetic Mode）、解說的模式（The Expository Mode）、觀察的模式（The Observational Mode）、參與的模式（The Participatory Mode）、反身自省的模式（The Reflexive Mode）、表現的模式（The Performative Mode），大抵不出「觀看者」、「被攝者」、「攝影者」三方角度的取捨，而被運用在台灣紀錄片的歷史發展座標上，也多少能看出台灣紀錄片的形式與樣態。如今多元敘事的紀錄手法，拍攝紀錄片早已從寫實的單向度解放出來，台灣每年大約兩百部的紀錄片更如百花齊放，成為比劇情片還活絡的一種類型。

導演與瑞成書局第三代總經理許欽福／陳正勳提供

陳正勳導演的專業背景是兼具電影製作與傳播管理，原本是不想拍電影的電影人，他說「導演能不當就不當，但逃避的最終成就了你」，因為周遭感人的生命故事終究找上自己。他認為紀錄片是一種「時間」的藝術，不用像劇情片需要控制時間（就是控制成本），拍攝上急不來，沒有演員的檔期問題，沒有劇情對白要寫，沒有衣服、道具等連戲的問題，也無須人仰馬翻的日夜趕拍，這樣的方式讓他找到平衡點，也因為每次拍攝別人的故事反而豐富了自己的生命，每一次拍片都是對自己生命的一次改變，在拍攝台灣百年企業《瑞成書局——種子照亮人間路》紀錄片期間，導演陳正勳看見瑞成書局的「認真」－認識企業本身的使命、認真的做好每一件事，這樣的領悟，最終讓他毅然放下學校教職，全心投入紀錄片工作。不同於有些以「作者論」自居的電影人，持「作者已死」的態度與論調脫離作品，他表示，除了完成的影片能讓觀眾看見與感受動人的故事，同時也因為在拍攝過程中對生命意義的反芻，作品往往回過頭來豐盈自己。

從抗拒導演工作到成為導演，從紀錄別人的故事到面對自己，陳正勳導演一路走來的歷程，實為紀錄片工作改變導演生命內涵的最佳例子。

代》）、蕭菊貞（《紅葉傳奇》、《銀簪子》）、顏蘭權（《戲台頂的媽媽》）
等 63。不論女性影展的推展或台南藝術大學的學院養成，持續至今，女性參
與紀錄片工作已是一大新力。

　　1999 年的九二一地震後，紀錄片的影響力提升至另一階段，全景工作
室吳乙峰與團隊到災區拍攝四年多，以四條主線並對比個人的生命探索，拍
出了《生命》（2004），2004 年上映後造成極大反響，票房破千萬，成為
國片（非劇情片的國片）的票房冠軍，紀錄片成為當年最受注目的焦點。幾
年間不論《跳舞時代》（2003）、《無米樂》（2005）、《翻滾吧！男孩》
（2005）、《奇蹟的夏天》（2006）都有超過百萬元的票房，原本小眾人口
卻變成主流，2004 到 2006 年的整體成績表現竟超過劇情片。

　　2006 年「同喜文化」出版了「台灣當代影像」系列，搭配 25 萬字《台灣
當代影像 —— 從紀實到實驗》書籍出版，包括 22 部台灣實驗片和紀錄片，
如劉吶鷗的《持攝影機的男人》、 白景瑞的《台北之晨》、蕭美玲的《斷線
風箏》、吳俊輝的《諾亞諾亞》，以及「流離島影」系列等，一舉將紀錄片
提升到經典非劇情片的地位 64。

　　1997 年台灣上映影片總數 390 部，國片 29 部；1998 年總數 444 部，
國片 23 部；到 1999 年時上映數量 423 部，國片的數量僅剩 16 部 67，國片
淪為外片與港片的市場附庸，其中賣座導演朱延平的影片就占了四部，有
《男生女生記》、《野孩子的祕密》、《臭屁王》、《中國龍》，且《中國龍》
還是舊片重映，另外《女湯》（劉怡明）、《條子阿不拉》（李崗）、《小
卒戰將》（金鰲勳）、《黑暗之光》（張作驥）、《天馬茶房》（林正盛）、
《棉花炸彈》（王育麟）、《神探二又二分之一（神探兩個半）》（吳宗憲）、
《破輪胎》（黃明川）、《想死趁現在》（陳以文）、《聖石傳說》（黃強華）

1997 年陳玉勳第二部作品《愛情來了》/
影迷藏提供

2004 年第六屆台北電影節 DM/
影迷藏提供

等，類型多元，大多成本不高的影片，由新電影第二代導演支撐，唯有霹靂布袋戲電影《聖石傳說》，還有四千萬元的票房，但以斥資一億四千萬（一說三億）而言，回收不成比例，有線電視霹靂布袋戲迷與電影消費的合縱連橫沒有想像中成功。而原本被金馬獎評審指為「倡導迷信」的本土動畫片《魔法阿媽》（王小棣），7 月暑假得以在華納威秀上映，也算一吐怨氣。

1998 年幾件大事值得電影界關注，首先，台北市開始主辦台北電影節 68，第一屆有兩大競賽單元「國際新導演競賽」與「臺北電影獎」，是以城市與年輕之特質，鼓勵市民參與、本土創作及獨立製片為宗旨的電影節慶與影展；其次，「台灣國際紀錄片雙年展」在此年創立，這也是提供台灣紀錄片人才影片觀摩最大型的影展，2014 年雙年展更名為「台灣國際紀錄片影展」（Taiwan International Documentary Festival, TIDF），並委由國家電影中

● 台灣動畫電影小史 ●

　　談台灣動畫電影反不如動畫代工精彩，70 年代以後，日本卡通轉移代工到海外，「影人卡通製作公司」是第一家與日本合作的代工公司，製作包括《巨人之星》、《東洋魔女排球》等電影卡通。「影人」解散後，「中華卡通」吸收部分人才，於 1975 年推出台灣第一部寬銀幕彩色卡通長片《封神榜》（由張鎮宗、蔡志忠與侯勝輝三人合組成「張志輝」導演），可惜比起電視卡通，流暢度稍嫌不足，市場票房不佳。70 年代末期宏廣卡通替美國迪士尼與華納電影代工，開啟台灣卡通代工的王國，成為全世界最大的代工中心，80 年代鼎盛時期，曾有八百多位員工[70]。1982 年美國迪士尼推出第一部結合真人與 2D 傳統動畫的長片，宏廣即代工全片大部分的手工上色。台灣雖擁有代工人才，但原創的卡通長片大多票房失利，《三國演義》（中華卡通，1979）、《牛伯伯》（宏廣，1980）、《老夫子》（遠東卡通，1980）、《小叮噹大戰機器人》（宏廣 1982）、《老夫子續集》（遠東卡通，1980）、《烏龍院》（龍卡通，1983）等，除了家喻戶曉的《老夫子》成為賣座卡通，其餘皆反應不佳。90 年代後，手工傳統動畫代工業務逐漸轉移中國大陸，加上電影 3D 繪圖的興起，並廣泛運用到真人電影，1993 年《月光少年》是台灣第一部結合真人與卡通的電影，1995 年《熱帶魚》片尾的幻想場景也運用電影動畫科技，電影數位技術日新月異，終於成為動畫電影與電影科技的主流。

　　在電腦動畫成為電影界的主要輔助工具後，日本動畫大師高畑勳、宮崎駿卻堅守大量的傳統手工繪圖製作動畫，1984 年《風之谷》推出後，宮崎駿的名氣迅速紅遍世界，《天空之城》（1986）、《龍貓》（1988）之後，宮崎駿風格的動畫形成 80 年代動漫界一幅迷人的動畫架空世界。而《天空之城》更占領台灣動漫迷的心，名列最受歡迎的動畫之首[71]。

　　世紀末的台灣動畫多以輔導金補助拍製，如《禪説阿寬》（1994）、《清秀山莊》（1994），及 1998 年的《魔法阿媽》（王小棣導演），《魔法阿媽》當年卻因為內容涉及民間陰陽眼通靈的情節，被金馬獎評定有「迷信」之虞，殊不知本片化解代溝的祖孫情才是重點[72]。

　　來到二十一世紀，中影投資製作《蝴蝶夢——梁山伯與祝英台》（2003），以及宏廣耗資一億五千萬，以最新 3D 動畫技術投入拍製《紅孩兒：決戰火焰山》（2005 年上映），品質與成績都無預期的好，反倒是由暢銷繪本《微笑的魚》改編的動畫短片取得不錯成績，獲 2006 年第 56 屆柏林影展兒童單元特別獎。

　　《魔豆傳奇》（2004）電視動畫與日本合製，採台灣授權、監製與開發文化商品的模式，

打開國際市場，首開台灣原創、日本製作、全球發行的動畫合作方式，為台灣動畫市場開創新機。另外《媽祖》（2007）、《靠岸》（2009-2010）雖有大投資與輔導金補助，但品質都無法與國際動畫比較。由於網路市場的成熟，動畫片《小梅》（青禾動畫）嘗試創新路線，在創夢群眾募資平台（DIT Funding）進行群眾集資，作為動畫片的前導角色造型設定與文字劇本的資金，也吸引與法國 Bagan Films 動畫製作合作機會。

而 2010 年最令人刮目的動畫應屬 13 集的電視動畫《小貓巴克里》（邱立偉導演），以最受歡迎的寵物貓為主角，帶入台灣本土現狀問題，在輕鬆詼諧的劇情中探討人與環境、家庭親情等話題，是難得一見的佳作。

2011 年《憶世界大冒險》（幻想曲數位內容）為台灣首部完全 3D 電腦動畫完成的作品，是冷子健、高嘉淇這對夫婦導演義無反顧投資八千萬元製作的大冒險。至 2017 年期間陸續有《腳趾上的星光》（2012）、《我是隻小小鳥》（2013）、《桃蛙源記》（2014）、《閻小妹風獅爺大會》（2014）等，但都沒有得到動漫迷的好評。

截至 2017 年繼有《幸福路上》（2017）、《小貓巴克里電影版》（2017）、《貓影特工》（2017）等動畫電影長片製作中，《幸福路上》是電影分級制度宣導短片的延伸，具有強烈的手繪風格，想像力豐沛，短片已有突出表現，《小貓巴克里電影版》則是電視動畫的進一步發展，新一輩動畫導演的未來令人期待。

歷屆國際動畫影展手冊與 DM/影迷藏提供

1986 年李行執導的《唐山過台灣》
／萬代福影城提供

1989 年王童執導的《香蕉天堂》
／萬代福影城提供

心籌辦。曾以《熱帶魚》出道的陳玉勳導演，這年第二部作品《愛情來了》，上映首週口碑還未傳出，即因票房不佳而慘遭下片，國片市場留不住電影人才，陳玉勳只得轉往廣告界發展。而摘下第一屆台北電影獎年度評審團大獎的蔡明亮作品《洞》，則在本屆金馬獎掀起一陣旋風，前一年度蔡明亮獲得第二大獎評審團大獎銀熊獎的《河流》已遭受國內部分片商攻擊，加上對 1998 年金馬獎評審組成的公正性感到懷疑，於是在 11 月 1 日宣布《洞》一片退出金馬獎 [69]，林正盛導演的《放浪》也跟進。國片市場不景氣、電影輔導金題材的爭議、電影評鑑制度的公信力，這一年在紛紛攘攘的事件中渡過。

　　1990 年由台影製片廠轉型改設的台灣首座以電影為主題的台影文化城，省政府計畫在千禧年前釋股民營化，但未成功，當轉由新聞局準備接手前，1999 年 9 月 21 日凌晨，因中部斷層擠壓造成大地震，

1988 年張志勇導演作品《細漢仔》／
影迷藏提供

1997 年張志勇導演作品《一隻鳥仔哮啾
啾》，獲第 34 屆金馬獎評審團大獎
／影迷藏提供

導致台影文化園區建築全毀，台影也
因這次震災而走入歷史。

　　1999 年 10 月，東京影展傳回《黑
暗之光》令人振奮的消息，本片榮獲
東京影展首獎，接著 11 月獲第二屆台
北電影節最佳影片，這是導演張作驥
繼《忠仔》之後第二部影片，是本年
度最受矚目的新進導演。

　　來到 20 世紀末，國片的產製量
如崩盤之勢，2000 年衰退到只剩《臥
虎藏龍》（李安）、《一一》（楊德
昌）、《運轉手之戀》（陳以文、張
華坤）、《夜奔》（徐立功、尹祺）、
《純屬意外》（黃智育）、《小百無
禁忌》（章蕙蘭）、《晴天娃娃》（陳
義雄）、《沙河悲歌》（張志勇）等，
匪夷所思的還有國片的票房記錄比台
北獨家上映的紀錄片《愛戀排灣笛》
（胡台麗）還低，而稍感欣慰的唯有
李安的《臥虎藏龍》票房破億，勉強
獨撐國片年度排行 72。影評人梁良直
陳國片逐步衰退之因，大致有：電影
政策錯誤、電影業者目光短淺、創作

1998 年蔡明亮作品《洞》，榮獲 1998 年坎城
影展會外賽國際影評人費比西獎等獎項/影迷藏提供

人才短缺、好萊塢電影全球化競爭不公等四要點[74]。國片的產製淪於依靠輔導金的維繫，質與量都跌入谷底，而以市場為導向、擁有多拷貝院線及影城的外片又大舉壓境，國片電影幾無生存空間，進入 2001 年，台產國片 10 部（港片 42 部、大陸片 4 部）皆無一進入華語影片賣座前十二名，慘況令人唏噓。

綜觀 80、90 年代的新電影，固然不乏導演個人才華的整體展現，但最重要的是對本土歷史文化的一種詮釋、一種批判，其眾聲喧嘩的成果，充滿人情味，真摯的為民主政治拓寬了永恆的道路。

80 年代日本也盛行過電視連續劇

註釋

1. 《台灣史料研究》第 16 號，吳三連台灣史料基金會，2000 年 12 月，「專題：反對運動史」。
2. 楊渡，《民間的力量》，遠流，1987 年 5 月，p27。
3. 謝東山，〈80 年代台灣前衛美術〉，《藝術觀點》第 9 期，國立台南藝術學院，2001 年 1 月 1 日，p46-53。
4. 《聯合報》，1980 年 8 月 7 日，九版。
5. 《中央日報》，1981 年 8 月 22 日，九版。
6. 梁良，〈一年來國片的回顧與檢討，起飛還是開倒車〉，《世界電影》104 期，1981 年 1 月，p50
7. 趙麗娜，《青春依舊升起：林清介學生電影中的青少年世界》，遠景，2015 年 6 月 8 日。2015 年 6 月 14 日，林清介導演校園電影《奇幻同學會》舉行開鏡與記者會，十四部校園電影累積為十五部。
8. 老沙，〈回顧「起飛」二十年〉，《中央日報》，1981 年 10 月 30 日，十版「晨鐘」。
9. 《中央日報》，1981 年 12 月 23 日，九版。報紙、電視、戲院（中影）連成一氣，是中國國民黨文工會的宣傳傑作。
10. 《中央日報》，1982 年 1 月 6 日，九版。
11. 《中央日報》，1982 年 1 月 14 日，九版。
12. 《中央日報》，1982 年 1 月 22 日，九版。
13. 《中央日報》，1982 年 1 月 30 日，九版。
14. 《中央日報》，1982 年 3 月 1 日，九版。《中央日報》，1982 年 3 月 31 日，九版。
15. 《中央日報》，1982 年 2 月 9 日，九版。
16. 《中央日報》，1982 年 6 月 22 日，十版。李行談「國片困境的病因」。
17. 《中央日報》，1982 年 10 月 22 日，九版。
18. 《中央日報》，1983 年 8 月 17 日，九版。
19. 小野，《一個運動的開始》，時報，1986 年 5 月 1 日，p93-106。焦雄屏編著，《台灣新電影》，時報，1988 年 3 月 1 日，p21-24。
20. 《中央日報》，1983 年 4 月 19 日，九版。「學苑影展」發出的問卷調查。
21. 《中央日報》，1983 年 5 月 7 日，九版。
22. 《中央日報》，1983 年 4 月 16 日，九版。
23. 《中央日報》，1983 年 8 月 15 日，九版。
24. 《中央日報》，1983 年 10 月 15 日，九版。
25. 焦雄屏編著，《台灣新電影》，時報，1988 年 3 月 1 日。詹宏志，〈1. 削蘋果事件：國產電影的新起點〉，p85-88。以「它有表達工具的自覺」、「它有人文精神的再發」、「暴露電影環境的落伍」三點立論認定為全新的起點。
26. 女主角楊惠姍在戲裡有一場抬腿性愛的場面，而遭致衛道人士的抨擊。
27. 《民生報》，1984 年 8 月 29 日。杜雲之，〈請不要「玩完」國片！〉。
28. 《新電影之死》，唐山出版，1991 年 5 月 30 日，p27-28。
29. 黃仁，《台灣電影百年史話》（下），中華影評人協會，2004 年 12 月，p25-28。
30. 《中央日報》，1984 年 4 月 11 日，九版。
31. 《中央日報》，1984 年 4 月 20 日，九版。
32. 《中央日報》，1984 年 4 月 27 日，九版。
33. 《中央日報》，1984 年 3 月 13 日，九版。盜拷抓抓停停，一月抓三月又死灰復燃，更有變本加厲之勢。

34. 《中央日報》，1984 年 5 月 19 日，九版。

35. 《中央日報》，1984 年 5 月 11 日，九版。

36. 《中央日報》，1985 年 7 月 4 日，三版。

37. 《丑王 —— 藝壇祕聞錄》，金蘭文化，1983 年 9 月。

38. 《中央日報》，1985 年 2 月 1 日，九版。

39. 《中央日報》，1985 年 6 月 18 日，九版。

40. 《自立晚報》，1986 年 12 月 20 日。港片《暫時停止呼吸》大賣，馬上導致殭屍片橫行。《英雄本色》賣座奇佳，一陣「英雄」旋風也都出爐。

41. 《自立晚報》，1986 年 11 月 5 日，九版。

42. 《自立晚報》，1986 年 10 月 13 日，九版「影藝與生活」。

43. 梁良，〈黯然回顧 1986 年的台灣電影〉，《世界電影》217 期，1987 年 1 月，p103。

44. 劉現成，〈重新檢視從 80 年代到 90 年代偏執的台灣文化論述〉，《當代》108 期，1995 年 4 月 10 日，p62。

45. 詹宏志，〈民國 76 年台灣電影宣言〉，《文星》104 期，1987 年 2 月 1 日，p24。

46. 李道明，〈從電影宣言談起 —— 開創台灣新電影的可行之道〉，《文星》105 期，1987 年 3 月 1 日，p163。

47. 「國民所得統計摘要：民國 40 年至 93 年」，行政院主計總處。

48. 梁良，〈1988 年 12 部值得一談的國片〉，《世界電影》241 期，1989 年 1 月，p105。

49. 黃寤蘭主編，《當代港台電影》（1988-1992 年上冊），時報，1992 年 12 月 6 日，p56。黃建業，〈看今年的電影像一種刑罰〉。

50. 黃櫻棻，〈長拍鏡頭之後〉，《當代》116 期，1995 年 12 月 1 日，p78。

51. 除了《悲情城市》碰觸二二八禁忌，《童黨萬歲》（1989）、《香蕉天堂》（1989）也探討早期台灣社會與兩性問題。

52. 黃寤蘭主編，《當代港台電影》（1988-1992 年上冊），時報，1992 年 12 月 6 日，p140-147。焦雄屏，〈忍見影壇恁荒蕪〉。張昌彥，〈作品水準高於去年〉。

53. 根據 1988 年 6 月台北市政府研考會統計，台北市民眾最重要的休閒活動為看電視，比例高達 81.5%，其次為閱讀書report雜誌、聽音樂，顯示大多市民的休閒活動不限於看電影，而以電視為最大宗。

54. 陳儒修，〈90 年代台灣電影文化生態調查報告〉，《電影帝國 —— 另一種注視：電影文化研究》，萬象出版，1995 年 12 月，p6-34。

55. 王惠萍，〈國片發行概況〉，《中華民國電電影年鑑 1992 年》，國家電影資料館，1993 年 4 月，p138。

56. 《跨世紀台灣電影實錄 1898-2000（下）》，國家電影資料館，2005 年 5 月 31 日，p1159。1994 年 3 月 7 日新電影分級制實施，電影片觀賞年齡改分四級。

57. 焦雄屏編著，《台灣電影 90 新新浪潮》，麥田，2002 年 5 月，p50-51。

58. 黃明川編，《獨立製片在台灣：西部來的人》，前衛，1990 年 6 月 10 日。

59. 影人，〈敬！奇幻青春：專訪「學生電影教父」林清介〉，《放映周報》「放映頭條」549 期，2016 年 3 月 25 日。 據林清介轉述，陳耀圻被拘禁在原東本願寺警備總司令部保安處（今西門町獅子林大樓）。

60. 李家驊，《真實與幻見：台灣紀錄片的寫實情結》，國立台南藝術大學藝術創作理論研究所博士論文，p63-70。

61. 盧非易，《台灣電影：政治・經濟・美學（1949-1994）》，遠流，1988 年 12 月。

62. 劉昌德，〈台灣紀錄片的產製、消費、與勞動：作為公部門的影視外包工作及其影響〉，《新聞學》第 107 期，2011 年 4 月，p47-87。

63. 黃玉珊，〈女性影像在台灣 —— 台灣女性電影發展初探〉，黑白屋電影工作室部落格 http://yushan133.pixnet.net/blog。2017 台灣國際女性影展中文官方部落格 http://wmwff.pixnet.net/blog。女影學會，〈女影學會宗旨〉https://www.wmw.com.tw/about.php?It=11。游婷敬，《凝視與對望：端睨九十年代台灣女性電影原貌》，新竹市文化局，2005 年 12 月。

64. 王慰慈編著，《台灣當代影像：從紀實到實驗》，同喜文化，2007 年 11 月 1 日。

65. 王慰慈，〈台灣錄片的類型發展與分析 —— 以 Bill Nichols 的六種模式為研究基礎〉，《廣播與電視》第 20 期，民 92 年 1 月，p1-33。

66. 有「小導演大觀眾」紀錄片發行平台，累計片量超過一百部。充電趣官方網站 http://www.moviecharger.com.tw/。陳導演畢業於南藝大原音像藝術管理研究所。

67. 黃詩凱，〈90 年代台灣電影映演市場分析：產業集中度的觀點〉，《傳播與管理研究》第 2 卷第 2 期，2003 年 1 月，p157-160。

68. 由原來的中時台北電影獎改制轉移而來。

69. 《中國時報》，1998 年 11 月 2 日。記者報導蔡明亮在入圍名單公布前夕，表示懷疑評審組成及公正性，宣布《洞》退出金馬獎。

70. 李彩琴，〈台灣動畫的發展與現況〉，《動畫電影探索》，遠流，1997 年 10 月 1 日，p196-200。《長鏡頭》第 11 期，1988 年 6 月 1 日，p63-68。

71. 莊慧敏、黃琦、楊乃蒔，〈卡通動畫研究報告〉，《影響》第 1 期，1990 年 1 月 1 日。

72. 焦雄屏編著，《台灣電影 90 新新浪潮》，麥田，2002 年 5 月，p192-194。

73. 王清華，〈2000 年中外影片市場與發行分析〉，《中華民國 90 年電影年鑑》「市場與發行」篇。

74. 梁良，〈九十年代台灣電影的政策〉，《電影藝術》2001 年第 4 期，北京電影藝術雜誌編輯部。

民主時代的新氣象

（2000-2017 年，自由、民主、獨立製片）

　　1999 年 9 月 21 日南投大地震，傷亡三千多人，2000 年 3 月總統大選，政黨輪替，台灣從此正式走向民主時代。四年後，宜蘭人吳乙峰導演推出《生命》劇情紀錄片，敘述災後重建對生命的不同看法，同時將導演的生命融入其中，喚起觀眾的共鳴迴響，令人感動。《生命》也開啟了台灣導演獨立製作紀錄片的先河。紀錄片也隨著民主開放的社會，走進醫院、工廠、學校、企業等場域，更促進社會的多元包容性。

　　2008 年《海角七號》帶給台灣社會溫馨感動，電視轉播亦讓人落淚。這類本土或與日本人之間的純真戀情，也讓人回味往昔鄉村純純的愛，以及村里間的樸實可愛。再加上國際大導演李安回國振興台灣電影事業後，電影逐步進入復甦期……

二十一世紀台灣電影復興紀事

國際名導李安傳奇

　　對於千禧年以後國片市場的萎靡，李安導演的《臥虎藏龍》撐起了 2000 年的景氣，為國片帶來令人振奮的票房高潮，11 月先是入圍十三項金馬獎獎項，並二度上映，隔月獲《時代雜誌》（TIME）美洲版「年度十大最佳影片」之一，2001 年 2 月在奧斯卡金像獎鍍金抱回四大獎——最佳外語片、最佳藝術指導、最佳原創音樂、最佳攝影，這一年是李安的風雲年。接下來投入執導上億美元製作的大片《綠巨人浩克》（2003），李安嘗試改變漫畫超級英雄動作片黑白分明的公式，增加複雜的傳統戲劇與心理分析深度，卻得不到電影公司青睞，最終淹沒在鋪天蓋地的商品行銷中，也帶給李安「不確定自己是否該繼續拍電影」的猶豫，但在李安父親的鼓勵下，他重戴鋼盔，繼續往前衝，身心俱疲的李安，接下來想要拍一部「沒什麼人要看的電影」，「主要是一個治療的過程」的片子，存在心中已久的《斷背山》故事經過七年的擱置又重回李安的手中，2005 年《斷背山》在紐約、洛杉磯、舊金山開始小規模上映，口碑效應逐漸發酵，到了 2006 年已有上千家戲院加入聯映，當首映奪下威尼斯金獅獎後，也在各影評人協會間獲得獎項與佳評，等到當屆金球獎七項入圍提名，為本片帶來國際性的肯定，儘管美國正反意見不斷，也有少數戲院拒映，《斷背山》的聲勢已銳不可擋，2006 年英國影視學院獎入圍九項提名，奧斯卡金像獎八項提名，台灣直播奧斯卡頒獎典禮宣布獲得最佳導演，那一刻李安成為世界影迷的焦點。後續《色·戒》（2007）改編張愛玲小說，票房依舊亮眼，而《少年 pi 的奇幻漂流》（2012）為李安再度奪下奧斯卡最佳導演小金人，成為影史上唯一兩度獲

得金像獎的亞洲（台灣）導演，足以名列世界電影傳奇人物₃。

後解嚴時期的電影界

李安《臥虎藏龍》
開創新武俠類型元素／影迷藏提供

2000 年雖有《臥虎藏龍》炒熱國片市場，不過進入 2001 年，只有十部國片上映，票房全軍覆沒，除了《臥虎藏龍》在奧斯卡鍍金，此年堪稱國片最冷寒冬期，已在檔面上的導演如林正盛《愛你愛我》獲柏林影展最佳導演銀熊獎，蔡明亮《你那邊幾點》則延至隔年 2002 年才上映，十部國片的票房不見起色，皆未超過百萬，只能以慘淡形容。年底為了加入 WTO（世界貿易組織），立法院通過的電影法修正案，刪除國片映演比率，幾乎對外片全面繳械，引起國內影人的撻伐。倒是此年新銳導演《城市飛行》（黃銘正）、《我叫阿銘啦！》（陳芯宜）將兩部原是短片預算拍成劇情片，令人眼睛為之一亮，其中一鳴驚人的《我叫阿銘啦！》在主角女記者／揭露現實，與遊民／自我放逐，虛幻與現實兩者對映下，已見導演非線性敘事的功力，當年即獲得台北電影獎首獎最佳劇情片與最佳新導演。

2002 年國片票房以陳國富導演的靈異驚悚片《雙瞳》領先，不過這是前有《臥虎藏龍》的成功而開啟國際合製拍攝的夢幻模式，由哥倫比亞電影亞洲公司投資，集合美、澳、港、台四地工作人員，豐沛的資金與好萊塢強勢的發行管道，才能打造出國片的賣座第一₄，但同時也看見台灣電影環境的不足之處，並非能力問題₅。跨國合製的資金支援保證，發展至 2004 年則

則延續《雙瞳》模式，有美商與輔導金投入的《20.30.40》（張艾嘉）、輔導金與法國資金的《五月之戀》（徐小明）、法國資金與輔導金的《天邊一朵雲》（蔡明亮）、台灣與中國資金的《空手道少女組》（王毓雅）。2002年台產出品的國片有稍稍上升到十六部，而以《台北朝九晚五》（戴立忍）、《美麗時光》（張作驥）、《愛情靈藥》（蘇照彬、李豐博）、《你那邊幾點》（蔡明亮）。《搖滾本事》（李豐博）列居六到十名排行，但是票房都在一到三百萬之譜，《搖滾本事》雖是天團五月天自傳式紀錄電影，也無力拉抬票房，另外還有《校園大作戰》（鍾炳煌）、《報告總司令》（金鰲勳）、《挖洞人》（何平）等片，台北票房都在十萬以下，港片仍是華語片中的強勢影片。

　　2003年1月底上映的賀歲大片007第二十集《誰與爭鋒》，發生拷貝外流盜錄事件，台灣還未上映前已經出現地下影片，結果成為「詹姆士・龐德」品牌歷年來票房最低的一集，美商將之歸咎於盜版問題，2月八大美商為防堵盜版DVD問題，推動「221全民捕盜行動」，宣布此年度為「亞洲反盜版行動年」，但防不勝防、抓不勝抓，逼得美商於日後把台灣列為同步放映的地區，結果反因時區的差異，台灣上映時間比美國地區還早一步，尤其台灣的電影消費力比美國還強，竟意外成為名符其實的國際市場風向球。

王毓雅作品《空手道少女組》/影迷藏提供

4月台灣爆發 SARS（俗稱非典型肺炎）危機，公共空間電影院面臨觀眾止步的衝擊，票房大幅滑落，到7月時業績營收減幅達三成以上。

《不見》（李康生）、《不散》（蔡明亮）宣傳 DM

本年國片上映數十九部，國片票房最好的前三名是《不見》（李康生）、《不散》（蔡明亮）、《殺人計畫》（瞿友寧），但也都未超過兩百萬。《不見》是李康生首次執導，大膽運用長鏡頭一鏡到底的表現，以既疏離又窺看的觀點，藉由孫子失蹤祖母尋人的過程檢視社會人際關係的焦慮病灶。《不散》則充滿蔡明亮獨特風格，讓影片進行到三分之二後才打破靜默出現第一句對白。《不見》在釜山、鹿特丹影展獲得最佳影片獎，《不散》則有威尼斯影展影評人費比西獎加持，

瞿友寧作品《殺人計畫》／影迷藏提供

為了行銷二片，蔡明亮導演甚至親上火線，上街頭催票，《不散》以停業熄燈前的福和戲院為場景，猶如國片市場預言，其他國片的質量依舊在市場上被邊緣化，如《搞鬼》（朱延平）、《魯賓遜漂流記》（林正盛）、《給我一隻貓》（吳米森）、《小雨之歌》（連錦華）、《天橋不見了》（蔡明亮）、《夢幻部落》（鄭文堂）、《7-11之戀》（鄧勇星）、《三方通話》（姜秀瓊）等，不乏知名導演作品，但台北票房皆未過百萬，觀眾對上映的印象幾近模糊。

台灣紀錄片風潮與國片類型發展

　　2004 年國片年產量稍微上升到二十三部，但紀錄片《跳舞時代》、《歌舞中國》、《生命》、《全景映像季：梅子的滋味、部落之音、天下第一家》等就占了六部，《豔光四射歌舞團》一片則是紀錄片導演周美玲首次轉拍劇情長片的作品，巧妙結合傳統道士與裝扮皇后的隱喻，展現性別與生命的跨界，像一場華麗俗艷又自由奔放的生命舞會，也獲得金馬獎最佳台灣電影、最佳電影歌曲與造型設計三大獎，導演自詡「試圖突破舊格局的創意」，將之界定為「台灣瘋浪潮」[6]。《生命》一片更是突破千萬票房，成為大黑馬。

　　4 月時，新聞局主辦「全球華語電影創作人暨製片論壇」，邀請港、台、日、韓等知名電影工作者如吳宇森、嘉禾總裁鄒文懷暢談華語電影的合作模式。如前述跨國合製的電影這一年上映有《20.30.40》（張艾嘉）、《空手道少女組》（王毓雅）、《台北二一》（楊順清）、《五月之戀》（徐小明），以及異業結盟的《心戀》（尹祺）等，但票房表現平淡。青年導演王毓雅是以極高

中影出品《魯賓遜漂流記》（林正盛）、《給我一隻貓》（吳米森）、《小雨之歌》（連錦華）宣傳 DM

紀錄片《跳舞時代》／影迷藏提供

《跳舞時代》入場兌換券

的效率一年之中接連推出《空手道少女組》,、《飛躍情海》、《終極西門》、《浮生若夢》等四部上映,是繼朱延平之後以快拍知名的商業電影導演,瞄準的是海外華語市場。朱延平導演也包辦《猴死囝仔2:那年暑假》、《超級模範生》、《喜歡你喜歡我》、《人不是我殺的》等,題材類型多樣,企圖一網打盡老少咸宜的口味,可惜票房並不出色,可見台灣觀眾對商業電影的標準要求已越來越高。

新銳年輕導演陳映蓉拍出的同志浪漫喜劇電影《十七歲的天空》異軍突起,以帥氣、清新的男偶像演員擔綱,在低迷的國片中開出紅盤。另一年輕導演徐輔軍首次執導即受肯定,《夢遊夏威夷》獲得法國杜維爾影展最佳影片獎。2004年元月中影採迪士尼模式製作,期望頗高的3D動畫電影《蝴蝶夢:梁山伯與祝英台》上映,但整體品質並沒有跟上迪士尼。知名導演王小棣則繼《魔法阿媽》(1998年)後,推出結合動畫與真人演出的《擁抱大白熊》,探討都會生活中的親子關係。

8月,台灣電影聯盟(籌備小組)看不過政府對WTO的棄守,外片拷貝數量進入「無限制時代」,戲院也不再規定映演國片比例,發出「搶救台灣電影宣言」,顯見國片市場已是無路可退。以高規格概念行銷發行的《五月之戀》或與統一夢公園異業合作的《心戀》票房皆慘遭滑鐵盧,最能看出國片與消費者的脫節,《五月之戀》投入國片少見的行銷廣告與促銷預算,試圖延續前一部口碑不錯的影片《藍色大門》(2002年),可惜製片單位與發行商沒能抓到產品定位,試片與宣傳未能找到電影人口主力年輕族群的溝通方式,等於暴露了長期以來國片的危機。

2005年有法國片商資金與輔導金拍製的《天邊一朵雲》(蔡明亮),是年初最具爭議的話題電影。本片先獲得柏林影展最佳藝術貢獻銀熊獎,但

在台灣上映前，影片中 AV 女優夜櫻李子和主角李康生不少的性愛鏡頭，被質疑是一部藝術化的「A 片」，在輿論爭議不斷下，新聞局特別召開兩次審核會，最後決定一刀不剪，以限制級上映，得獎與話題持續發酵，《天邊一朵雲》的票房達一千五百萬，成為當年度國片賣座第一。紀錄片類型延續穩定的觀眾群，《無米樂》、《翻滾吧！男孩》小兵立大功，在台北票房排行四、五名次，值得一提的是《翻滾吧！男孩》其中之一的小男孩「菜市仔凱」李智凱，在 2017 年台北舉辦的世界大學運動會，競技體操全能賽鞍馬項奪下金牌，也算紀錄片拍下成長淬鍊出美好的另一樂章。

　　林正盛改編李昂短篇小說，導演《月光下，我記得》，拍出情慾下的壓抑，讓楊貴媚奪下第四十一屆金馬獎最佳女主角殊榮。名導侯孝賢以戀愛、自由與青春為題拍出《最好的時光》，獲坎城金棕櫚獎提名，女星舒淇飾演三段跨越不同時代的女主角，不出意外也獲得第四十二屆金馬獎最佳女主角獎。王童導演推出耗時三年、一億五千萬元預算的動畫片《紅孩兒：決戰火焰山》，台北上映票房只得五百萬，過去宏廣長期代工的品質並不保證原創動畫的質感。黃玉珊導演《南方紀事之浮世光影》尋找前輩畫家黃清埕身影，有閃靈主唱 Freddy 及張鈞甯首次演出，演技稍嫌生澀，票房僅得約八十萬元。多產的導演王毓雅另一新作《愛與勇氣》，雖以運動勵志見長，也無法取得主流觀眾掌聲，票房更為慘烈。

　　這一年業者與政府集思廣益探討國片問題，產量雖有緩慢上揚，但大環境的問題未得到紓困前，國片的體質仍舊不佳，行政院看見南韓電影工業的成功模式，也大張旗鼓召開「振興影視協調會報」，成立「電影政策檢討及推動委員會」，預計以行政院開發基金投資數位內容及文化創意產業，新聞局並提出「台灣電影拚百部」策略，規劃新的電影政策與願景，協調會決

議對獲得國際四大影展 ₁₀ 首獎的國片業者提供台幣一億元的總獎勵獎金，唯國家政策往往因人去而政息。

2006 年 2 月，五十多年的老牌中影公司結束電影業務，走入歷史，以後在資產處分與股份移轉的爭議與官司中，直到 2010 年再次歸隊，修復《戀戀風塵》、《恐怖份子》、《愛情萬歲》、《飲食男女》、《徵婚啟事》、《熱帶魚》等六部經典電影，並投資拍攝《皮克青春》、《翻滾吧！阿信》、《賽德克 · 巴萊》等片。

此年的風雲電影為李安《斷背山》，勇擒第七十八屆奧斯卡金像獎最佳導演、最佳改編劇本、最佳電影配樂三大獎。

本年度值得關注的是編劇過《雙瞳》（陳國富導演）與《三更之回家》（陳可辛導演）的蘇照彬移植國際合製經驗拍攝的《詭絲》，本片由本土自製，具有台灣電影工業指標性意義，片中找來日本明星江口洋介與張震對手演戲，但整體氛圍不出日本鬼片的影子，表現不及《雙瞳》成績，總票房約兩千兩百萬，居年度國片賣座首位。紀錄片《奇蹟的夏天》（張榮吉）、《醫生》（鍾孟宏）維持住紀錄片類型命脈，開出不錯的票房，另一部紀錄片《夢想無限》（李中旺）雖無前兩部的矚目，但紀錄台大機械系鄭榮和教授帶領太陽能車隊製造太陽能車一路逐夢的歷程，來到十年後 2017 年另一部《夢想續航》（李家驊），又找回當年受訪的部分年輕學子，回顧十年來的變化，結果受訪的學生雖大部分沒有在太陽能業界發展，不過在各領域都能有發光發熱的傑出表現，如台灣 Gogoro 電動機車以及美國 Tesla 特斯拉電動汽車的電池研發，都見到過往這批太陽能學子的投入。從《夢想無限》到《夢想續航》，紀錄片的定義不再受限於單一部影片的時間長度，不僅記錄當下，更被延長為紀錄可能的未來。

而迎合年輕口味的《盛夏光年》（陳正道）、《國士無雙》（陳映蓉），採《十七歲的天空》路線趁勝追擊，賣座名列本年度二、三名。至於《巧克力重擊》（李啟源）、《英勇戰士俏姑娘》（瞿友寧）、《單車上路》（李志薔）、《我的逍遙學伴》（楊順清）等片，在個人創作與商業之間拉扯，並無特別的表現。《一年之初》（鄭有傑）挑戰平行敘述功力，在跨年的二十四小時內，十位人物的命運交會，視覺風格炫目絢麗。新生代導演李芸嬋累積極為完整的電影工作履歷，獲得港星劉德華的製片公司所主導的「Focus FirstCuts 亞洲新星導」投資，《人魚朵朵》從原本的短片規格拍成長片，其清新帶有溫度的風格，獲得2005年金馬獎最佳美術設計。鄭文堂的《深海》處理了更深層的女性情誼與感情世界，拍出導演希望的一種新力量以迎向新的人生 11。

2007 年度迎接的是周美玲導演《刺青》獲得柏林影展泰迪熊獎最佳影片，9 月李安改編張愛玲小說的《色，戒》，則獲威尼斯影展金獅獎，果不其然榮登國片年度最賣座影片。另一影片《最遙遠的距離》（林靖傑）也奪得威尼斯影展國際影評人週最佳影片。

陳國富作品《雙瞳》/影迷藏提供

李志薔作品《單車上路》
/影迷藏提供

周美玲作品《刺青》/影迷藏提供

　　單純描述一位聽障學生騎單車環台灣島一周的故事《練習曲》，因為一句打動人心的話 ——「有些事現在不做，一輩子都不會做了」，竟掀起了一股單車環島熱，加上發行院線廣，上映期間長，導演也積極走入校園行銷，口碑透過網路擴散效應下，影片票房也衝上年度第三名，堪稱本年度奇蹟。而歌壇天王周杰倫集編、導、演一身的時空穿越長片《不能說的‧秘密》則取得年度第二名賣座國片，周杰倫首次執導能有不俗成績，也在第四十四屆金馬獎獲得年度台灣傑出電影、最佳視覺效果與最佳原創電影歌曲。

　　本年度國片產量有二十部上映，有少見的科幻類型《基因決定我愛你》與《穿牆人》，也有想抓住年輕人胃口的《六號出口》、《愛麗絲的鏡子》、《夏天的尾巴》、《沉睡的青春》、《指尖的重量》等片，都有一定的成績。6月底，令人惋惜的影壇消息是，開創台灣新電影運動序幕的其中一位導演楊德昌病逝，生前留下仍在創作中的動畫片《追風》。2017年傳影互動公司舉辦「楊德昌數位修復經典重現」影展，以《海灘的一天》（1983）、《青梅竹馬》（1985）、《一一》（2000）三部連映方式上映，套片預售當日秒殺，楊德昌導演的經典影片毫無疑問的擄獲影迷的心。

《夏天的尾巴》宣傳明信片／影迷藏提供

台灣電影的復甦與起飛 ——《海角七號》啟示錄

2006 年到 2007 年國片獨立製片的出品有上升趨勢，也引起「國片起飛」的寄望，不過真正的展翅得等到 2008 年《海角七號》締造台灣史上第二高票房記錄後才見到國片一絲曙光，這一年也被稱為台灣電影的復興翻滾年。

《幫幫我愛神》在 2008 年元月份推出，是李康生繼《不見》之後導演並自演的作品，故事敘述因炒股票破產的主角蟄居在已被查封的公寓裡，靠大麻麻痺自己，並與檳榔西施及生命線輔導員之間的孤絕異色的情愛。影片在宣傳之初雖有性愛奇觀話題，但對票房並無幫助。

《海角七號》主角阿嘉的台詞：「留下來，或者，我跟你走。」大概是 2008 年最夯的一句情話了。《海角七號》的故事在六十年前與後的平行時空交叉敘事，六十年前的日本男教師與友子相戀，卻因日本戰敗須被遣返，原本答應友子要帶她一起走的男教師違背誓言，在離開的船上寫了七封未寄的情書，六十年後這批信件遺物被男教師的親人寄回台灣 —— 恆春海角七號。回到六十年後的今日，一位沒有成就的日本模特兒友子，負氣準備離開台灣前，因飯店的盛情邀約而留下籌辦日本巨星沙灘演唱會暖場樂團的工作，七個恆春在地的雜牌軍臨時組成的樂團，到底能不能成功？主角阿嘉是失意的吉他手，返鄉後因老郵差茂伯車禍受傷而成為代班郵差，六十年前那批從未寄達的情書輾轉寄到，阿嘉無意中偷看到內容，於是時間、畫外話語、空間在影片中來回流動，阿嘉飾演現代郵差其實就是連結過去、現在與未來的信差，結尾跳脫悲情窠臼，催化新一代跨國戀情，也完成六十年前未成全的愛情救贖。《海角七號》上映後口碑在網友串聯、網路媒體、報紙媒體、電視名嘴之中發酵，進而發展成全民風潮，票房衝破五億，締造出國片新奇蹟。

　　但是否因此就國片起飛，部分人士仍有疑義，有學者指出《海角七號》的賣座，有天時、地利、人和的因素配合，遠因有 2007 年美國編劇公會的百日罷工，影響 2008 年好萊塢影片的供給面，《海角七號》上映前僅有蝙蝠俠系列《黑暗騎士》強檔，等於造成外片院線的空窗期。其次在社會層面上，2008 年台灣人過得很「鬱悶」，藍綠政治爭鬥、扁貪汙案沸沸揚揚、幾乎等同「國運」的棒球，在奧運棒球項目輸給中國隊、大聯盟王建民受傷、職棒簽賭打假球、接連二次風弱雨小的颱風假，再加上《海角七號》數量充足的影片拷貝與因外片缺口而擴增的發行網，所有有利條件水到渠成，終於演出一場令人意外的大驚奇。雖因有部分媚日、戀日、哈日情結等後殖民主義之議論，但《海角七號》已然改寫國片歷史，除了輔導金獎勵國片辦法的修訂，片外的後續發展更是精彩，演員沒有大卡司卻小兵立大功，如飾演茂伯的一句「╳！我國寶捏。」即因此片爆紅，片約、廣告、通告不斷；墾丁的旅遊行程遊客激增；「馬拉桑」小米酒熱賣；原住民的琉璃珠名氣大增等等戲外的發展皆始料未及。而導演負債三千萬的超支也因此得到回報，更為將要夭折的「不可能的任務」《賽德克·巴萊》（2011）找到出口 [12]。

　　2008 年國片市場雖籠罩在《海角七號》的光芒下，但仍有一些新一輩導演拍出不錯的作品，《流浪神狗人》是陳芯宜企圖之作，過去場面調度的功力完全運用在此次多線敘事上，一場車禍交織出幾條看似不同卻又共同尋找生命意義的命運交會。其他不同類型的影片如鈕承澤以偽紀錄片手法拍攝的《情非得已之生存之道》、林書宇帶有自傳色彩的第一部長片《九降風》、周美玲的同志三部曲之三《漂浪青春》；楊雅喆《囧男孩》則有素人童星自然生動、純真趣味的演出而深獲人心，有三千五百萬的票房表現；以 1895 年台灣割讓日本當時為背景拍攝的《一八九五》（洪智育）票房也突

破二千五百萬；至於導演朱延平仍舊以擅長的大眾風格找來周杰倫合作《功夫灌籃》，票房也上看三千二百萬。

在 2008 年國片熱潮的浪端之後，隨之而來的國片市場頻頻傳來上千破億的捷報，成為國片復興的希望世代。2009 年《聽說》配合台北聽障奧運開幕上映，男女主角在聽與說的隔閡下談一場真摯感人的戀愛，全台票房二千九百萬。2010 年以後，國片每年至少有一部破億的記錄，持續燒燙熱度。

2010 年《第 36 個故事》（蕭雅全）破千萬；《一頁台北》（陳駿霖）二千七百萬；散文獎作品改編的《父後七日》（王育麟、劉梓潔）令人刮目相看，票房三千六百萬；《艋舺》（鈕承澤）集合偶像群熱血演出，締造二億三千萬票房。

2011 年五大排名的前四名皆破億《賽德克‧巴萊（上）》（魏德聖）四億；《那些年，我們一起追的女孩》（九把刀）三億六千萬；《賽德克‧巴萊（下）》（二億七千萬）；《雞排英雄》（葉天倫）找來豬哥亮站台演出，衝出一億票房；第五名《翻滾吧！阿信》（林育賢）以真人實事改編，感人勵志的故事也有七千五百萬亮眼成績。

2012 年《陣頭》（馮凱）三億二千萬；《愛 LOVE》（鈕承澤）一億七千萬；《犀利人妻最終回：幸福男‧不難》（王珮華、王仁里）挾電視劇高人氣改編，有一億五千萬元；《痞子英雄首部曲：全面開戰》（蔡岳勳）一億一千萬；《BBS 鄉民的正義》（林世勇）一舉拿下五千四百萬，其中不乏首次執導的作品出線。

2013 年高人氣主持人豬哥亮繼《雞排英雄》後，《大尾鱸鰻》（邱瓈寬）

全台飆出四億三千萬票房;《總舖師》(陳玉勳)熱鬧登場有三億票房;以空拍紀錄片之姿上映的《看見台灣》(齊柏林)有一億九千萬;《被偷走的那五年》(黃真真)八千七百萬;另一部紀錄片《十二夜》(Raye)也達五千萬以上的票房。

2014 年有魏德聖監製的《KANO》(馬志翔)突破三億;知名小說家九把刀作品改編《等一個人咖啡》(江金霖)超過二億元;融入流行的時空穿越劇《大稻埕》(葉天倫)二億坐收;黃真真導演趁勢推出的《閨密》則有一億票房,更勝前作;重炒諧星澎恰恰、許效舜電視短劇的《鐵獅玉玲瓏》(澎恰恰)則有七千萬成績。

2015 年導演首次執導的《我的少女時代》(陳玉珊)即破四億票房;豬哥亮賀歲片《大囍臨門》(黃朝亮)二億五千萬;運動勵志電影《破風》(林超賢)賣座一億;《紅衣小女孩》(程偉豪)恐怖類型開出長紅,有九千萬;黑道類型《角頭》(李運傑)八千萬;《鐵獅玉玲瓏 2》(澎恰恰)想延續前集人氣,但觀眾並不買單,只有四千萬票房;而侯孝賢執導武俠片《刺客聶隱娘》則以三千八百萬擠進千萬俱樂部。

馮凱作品《陣頭》/影迷藏提供

鈕承澤作品《愛 LOVE》/影迷藏提供

從電視劇轉戰電影之《犀利人妻最終回:幸福男‧不難》/影迷藏提供

強調大製作的《痞子英雄首部曲：
全面開戰》（蔡岳勳）
／影迷藏提供

反映台灣社會發展的《BBS 鄉民
的正義》／影迷藏提供

豬哥亮超人氣電影《大尾鱸鰻》
／影迷藏提供

2016 年《大尾鱸鰻 2》全台票房一億七千萬，勇奪國片票房冠軍，豬哥亮高人氣的吸引力無人可擋，繼續挺進演出 2017 年的《大釣哥》（黃朝亮）。

2017 年上半年，國片雖無破億強檔，但千萬俱樂部仍有多部國片入圍，《吃吃的愛》（蔡康永）以八千五百萬奪下座首，豬哥亮遺作《大釣哥》有將近七千萬的票房；《目擊者》（程偉豪）超過五千萬，兩片包辦二、三名，但下半年度有更多類型推出，包括恐怖類型片續作《紅衣小女孩 2》到 9 月已衝破億元大關，其他有九把刀力作《報告老師！怪怪怪怪物！》，青春愛情類型《癡情男子漢》，真人故事改編《老師你會不會回來》等，在 2017 年好萊塢強檔電影與漫威宇宙（Marvel Comics）的環伺下，為找到觀眾的共鳴，國片以多元的題材及多變的類型，加入這場電影全球化下近身肉搏的戰局。

全球化浪潮下的台灣電影

　　二十一世紀以來經濟強權或跨國集團，以強勢文化與全球經濟整合力去征服其他國族文化，這些受全球化之苦的地方，通常免不了形成外來文化與傳統文化的對立，不過文化跨境的同時也會遭遇地域的獨特性與差異性的抵抗，一些國家常以文化保護主義來阻擋美式文化的全球化[13]。電影業在全球化的影響下，也顯現為垂直整合、多角化經營及市場規模化、集中化等幾個表徵，如美國社會學家指出：「作為一個概念，全球化既是世界的壓縮，又指認為世界是一個整體意識的加強。所謂壓縮，是用來描述隨著交通運輸、信息傳播等方面的飛速發展所帶來的時空觀念的演變；而所謂整體意識，則是指隨著資金、商品、人才、信息的跨國流動所帶來的整個世界組織化程度的提高。」[14]電影作為娛樂經濟的強項，好萊塢電影的全球化，席捲了全世界的眼球是不爭事實，台灣在加入 WTO 後讓外片拷貝無限制進入，即造成在地電影產業的潰退，很多電影人無片可拍，紛紛轉往廣告、電視等其他領域，形成人才流失的斷裂。2000 年李安的武俠片《臥虎藏龍》重新喚起類型片的地域元素，不

紀錄片《十二夜》票房超過五千萬／影迷藏提供

魏德聖監製的《KANO》（馬志翔）突破三億／影迷藏提供

九把刀作品改編《等一個人咖啡》（江金霖）／影迷藏提供

黃真真作品《閨蜜》
/影迷藏提供

《鐵獅玉玲瓏》（澎恰恰）
/影迷藏提供

運動勵志電影《破風》（林超賢）
/影迷藏提供

論影評或票房皆贏得佳績，而背後其實已是跨國合製的模式，從集資到不同國家的電影工作者及行銷方式的整合，全球化的陰影始終揮之不去，亦無可避免，無非為了各地區主要電影市場的票房初期保證 15。

全球化的影響所及，雖有在地電影業的抵抗，但在經濟利誘下，台灣有部分業者便持開放態度，後果即加速國片市場的凋敝。同時靈活的好萊塢影業懂得吸取文化抵抗力，意在擴大在地觀眾的接受度，提高票房，合製拍片的模式也應運而生，《臥虎藏龍》之後，中國片《英雄》（2002）、《十面埋伏》（2004），港片《無間道》（2002），韓片《飛天舞》（2000）等，都見國際合作模式。

《臥虎藏龍》大賣後，美國哥倫比亞亞洲電影公司似乎找到一條「全球化」與「在地性」結合的生產模式 16，在此氛圍下，陳國富導演《雙瞳》（2002）就成為這種合製方式的試金石，整合了台灣實景拍攝、行銷策略，以及好萊塢的監製管理方式，雖無預期賣座，台北票房仍達到三千九百萬。

在二十一世紀的台灣電影界，不論政府

或民間都在尋求國片的生機，跨國
合製的路線彷彿出現一條可行之道，
於是不同樣式的合作也在台灣摸索。
《20.30.40》（張艾嘉，2004）重複哥
倫比亞亞洲公司經驗，台灣吉光電影
公司則更早尋求非劇情片國際性合作
方式，其主持人焦雄屏坦言，國際合
作是必然的事，一部劇情長片，「它
需要的市場規模更大，台灣如果不靠
跟國外結合，不靠國外資金，很難在
當地就打平、回收（成本），甚至不
要談營利。」2000 年吉光推出「三城

以系列電影概念拍攝的《無間道 III》
／影迷藏提供

記」系列劇情片《十七歲的單車》（王小帥，2000）、《愛你愛我》（林
正盛，2001）、《藍色大門》（易智言，2002）、《五月之戀》（徐小明，
2004），亦引進外資，以「新城市電影」尋求觀眾認同 17。當然台灣除了輔
導金補助或電影創投之外，在高雄、台北、台中等地方政府也提出以影像行
銷城市的政策，結合協拍與補助，更是一種在地性與區域性整合的合製概念。
綜觀國際或區域合製的國片，雖方式不一，大抵有雙贏的目的，如《一頁台
北》（陳駿霖，2010）有國際名導文‧溫德斯監製；《第 36 個故事》（蕭雅
全，2010）有台北市觀光傳播局委製；《南方小羊牧場》（侯季然，2012）
有台北市「順著景點一路拍」競賽金獎 18；《愛 LOVE》（鈕承澤，2012）有
台灣、中國兩地三億台幣資金；《星空》（林書宇，2011）有釜山、金馬獎
創投、中國華誼兄弟集團支持；《逆光飛翔》（張榮吉，2012）有香港澤東

● 看見台灣全球化下的獨立製片 ●

21 世紀以後，台灣有部分紀錄片竟撐起一片票房成績，能與院線片一較長短/萬代福影城提供

　　台灣的獨立製片從紀錄片起步，1986 年的「綠色小組」挑戰威權體制，1991 年全景映像培養大批的紀錄片工作者，1998 年台灣國際紀錄片雙年展正式創辦，代表了紀錄片是台灣電影極為重要的一種片型。1999 年九二一地震後，紀錄震災後的《生命》（吳乙峰，2004）票房突破千萬元，成為該年度國片最賣座影片，之後有更多紀錄片的票房都高出劇情片許多，紀錄片的影響力已不可小覷。而劇情片的獨立製片則以黃明川導演《西部來的人》首開風氣，邊拍邊找資金，拍畢後才找上映管道。一般而言獨立製片的「獨立」有公司組織的獨立與概念上的獨立，不過一樣都會面臨在有限的預算與時間下，高度的投資期待與壓力，可說是一種高風險的事業。但以台灣的電影環境而言，國片市場的萎靡，長期沒有創投者投資電影，也無國際資金的合作機會，致使一些仍想拍電影的人，有時還要以舉債的方式投入拍片，往往只能走上獨立製片的路線。以改編散文獎作品的《父後七日》為例，從原本電視電影的規格改為電影劇情長片，除了在資金上一波三折之外，對於此片的院線發行也在不被看好下，最終卻大賣四千五百萬元，跌破眾人眼鏡 [22]。

事實證明，島國因為天災人禍多，不公不義的事情層出不窮，社會題材豐富，加上台灣公民意識抬頭，對紀錄片有高度觀賞興趣，願意掏錢走入戲院，有一些獨立製片的紀錄片和劇情片也能拚搏出一片天空，《生命》之後的《無米樂》（2005）、《翻滾吧！男孩》（2005）都看見亮眼成績，2012 年《不老騎士 —— 歐兜邁環台日記》創下三千萬元票房，到 2013 年《拔一條河》上映不到兩週，全台票房近八百萬，另外《十二夜》有五千萬的票房，並由突破三億元票房的《看見台灣》畫下完美的驚嘆號，成為台灣史上最賣座的紀錄片。

《看見台灣》以九千萬元的預算拍製，幾乎是導演齊柏林一生懸命的力作。原本是公務員的齊柏林，也是一位高空攝影達人，長期以來與軍方或民間都有協拍與合作。2009 年八八風災後齊柏林隨直升機視察災情，從高空看見台灣殘破的景象，原本埋在心底用電影說環保的夢想種子萌芽，毅然辭去交通部國道新建工程局公務員身分，放棄退休金，抵押房子買了一部造價昂貴的直升機專用的防震攝影機取景，歷時三年的拍攝，因此讓觀眾能以鳥瞰的視角看見台灣大地從美麗到哀愁的轉變，2013 年完成影片後，已無多餘預算行銷，僅靠著口耳相傳的迴響，進而影響各界的支持，甚至促使地方政府不可漠視環境汙染的問題，具有重大的社會意義。

2017 年 6 月 8 日，齊柏林導演舉行開鏡記者會，決定耗資新台幣一億元開拍《看見台灣2》，為了拍攝品質而捨棄空拍機，仍決定以直升機升空攝影，沒想到相隔二天 6 月 10 日，竟傳出所搭乘的直升機在花蓮豐濱大港口附近失事消息，台灣痛失了一位用電影追求夢想的典範。

有電影創投支持的《逆光飛翔》／影迷藏提供　鄭文堂作品《菜鳥》／影迷藏提供

電影公司出資；《台北星期天》（何蔚庭，2009）的製作團隊國際化，導演是馬來西亞人，攝影師是美國人，編劇是印度人，演員有菲律賓人、剛果人，製片有日本人（NHK）、法國人；《爺爺的家》（李祐寧，2003）、鄭文堂的《深海》（2005）、《眼淚》（2010）、《菜鳥》（2014）或如《不能沒有你》（戴立忍，2009）、《有一天》（侯季然，2010）、《與愛別離》（林孝謙，2010）、《痞子英雄首部曲》（蔡岳勳，2011）、《總舖師》（陳玉勳，2013）《痞子英雄2：黎明再起》（蔡岳勳，2014）、《六弄咖啡館》（吳子雲，2016）、《失控謊言》（樓一安，2016）、《OPEN!OPEN!》（簡嫚書、張修誠，2015）等片有高雄拍片中心的勘景與住宿支援政策配合；另「高雄拍」短片影像創作獎助作品如趙德胤《海上皇宮》，入圍2014鹿特丹國際短片影展金虎獎，「高雄拍」到2017年9月，協拍電影、短片、電視劇、MV、廣告等作品達239片[19]；而改編自電視單元劇的《愛的麵包魂》（高

《痞子英雄2：黎明再起》（蔡岳勳）
／影迷藏提供

改編自電視單元劇的《愛的麵包魂》（高
炳權、林君陽）／影迷藏提供

炳權、林君陽，2012）、《女朋友・男
朋友》（楊雅喆，2012）則成為高雄市
政府新補助政策首次投資的電影；李安
《少年pi的奇幻漂流》（2012）有台
中市政府片廠設備與取景支援 20；蔡明
亮《天邊一朵雲》（2004）取景高雄，
奪得柏林影展最佳貢獻銀熊獎後，獲高
雄市政府電影獎勵獎金；《聽說》（鄭
芬芬，2009）有台北市聽障奧運會的奧
援。在全球化風向上，台灣國片為求生
機與出路，不論是在地城市或區域跨境
21，都為尋找生路而努力，資金管道多
元、混血產製的國片也成為新世紀台灣
電影的一大特徵。

時空穿越劇類型片《大稻埕》/影迷藏提供

豬哥亮主演的《大囍臨門》/影迷藏提供

IP（Intellectual Property）力量的啟示

　　以往在法律上所謂的智慧財產權，近年則延伸到娛樂經濟產業中有關人物、角色、劇本、遊戲等內容的創作資產，其中以千禧年後全球遭遇的「韓流」最廣為人知，成為娛樂圈、創投界、文化產業中最熱門的關鍵字。其實由 IP 內容延伸而出的娛樂經濟，好萊塢早已行之多年，以全世界知名度最高的《哈利波特》系列為例，小說火紅的程度令人咋舌，出版已二十年的小說被翻譯成八十種語言，總銷量已逾四億本 23。美國華納兄弟電影公司改編小說拍成八集的系列電影，成為全球史上最賣座的電影系列，總票房收入超過七十七億美元，全球品牌價值超過一百五十億美元。更不用說大量衍生的影城主題樂園 24、電玩

遊戲、旅遊景點等商品，作者 J.K. 羅琳彷如灰姑娘傳奇，從一位原本以救濟金度日的單親媽媽作家刷新 IP 成功的案例。至於近年好萊塢形成一股漫威漫畫（Marvel Comics）改編的超大型英雄片（Mega Movies）風潮，也是因為在原創作品枯竭下的保守發展，可見 IP 之重要性。

反觀台灣 IP 發展，2000 年網路暢銷小說《第一次的親密接觸》改編成電影，雖有大卡司與知名度，但改編後與原著相差太多，結果不如預期。 等到 2011 年，九把刀改編自己作品並自導《那些年，我們一起追的女孩》，超過三億元的票房才算見識到 IP 的威力。與過去台灣新電影改編文學作品寫實反映社會的發展不同，近年的 IP 衍生概念與創意，更注重看電影的觀眾群與商業市場。其他也有從電視劇匯聚人氣後跨界改編成電影的例子，如霹靂布袋戲在 2000 年的《聖石傳說》與 2015 年原

侯孝賢作品《刺客聶隱娘》／影迷藏提供

加入民間歌舞團戲劇元素的《龍飛鳳舞》／影迷藏提供

九把刀 2017 最新作品《報告老師！怪怪怪怪物！》戶外宣傳

創的《奇人密碼──古羅布之謎》偶動畫，但結果卻大不同；另如《犀利人妻最終回：幸福男・不難》，或《痞子英雄首部曲：全面開戰》與續作《痞子英雄 2：黎明再起》，都有破億的票房，證明 IP 跨界的操作已有成功可能。

　　2016 年上檔的 IP 改編的電影較知名的有九把刀《樓下的房客》（一億四千萬）及藤井樹《六弄咖啡館》（六千萬），證明 IP 的效益已經出現。至於個人品牌的 IP 則以本土天王豬哥亮為標竿，豬哥亮復出後，重回電影圈的每年賀歲片，都有長紅的表現，從《雞排英雄》（2011）以後，主演的《大尾鱸鰻》（2013）、《大稻埕》（2014）、《大囍臨門》（2015）、《大尾鱸鰻 2》（2016）、《大顯神威》（2016）、《大釣哥》（2017）等電影，等於是強力吸金的 IP 個人品牌。至於原創電影，2015 年《我的少女時代》擒下年度國片賣座冠軍，豬哥亮《大囍臨門》、《追婚日記》、《紅衣小女孩》、《刺客聶隱娘》、《角頭》、《灣生回家》（紀錄片）則依序排名，可以看見台灣電影朝向分類分眾、題材多元的類型電影發展，未來台灣電影仍然面臨諸多挑戰，資金與產業的媒合、製片制度的改善、開放市場的競爭、

國片通路（檔期）的窄化、符合競爭力的電影政策、國際合製的審查與票房壓力等等問題，都是台灣電影極為艱鉅的環境條件 25，誠如全球化的競爭下唯有獨特性與差異性，才能突破環境的限制，如《海角七號》、《賽德克巴萊》、《KANO》或《大稻埕》的殖民時期反芻；《那些年，我們一起追的女孩》、《我的少女時代》的世代懷舊校園青春類型；《艋舺》、《角頭》的黑幫類型；《紅衣小女孩》、《樓下的房客》、《報告老師！怪怪怪怪物！》等恐怖類型，以及最貼近民間生活、取材民俗的《陣頭》、《父後七日》、《龍飛鳳舞》、《總舖師》等，如何走出一條獨特而兼具質量的本土電影風格，將是未來台灣電影努力的方向。

至此，日前收到一則簡訊（2017.9.27），紐約大學孔榮傑教授等在「紐約論壇」中呼籲，台灣的民主政治可以作為中國大陸的示範，應該讓台灣進入聯合國（United Nations）。顯然台灣的劇情片與紀錄片會越來越在地化、多元化（民主化）、全球化（世界化）了，台灣將是國際舞台上的耀眼明星。

●國家電影中心成立●

　　1978 年 3 月，行政院新聞局局長丁懋時以兼任中華民國電影事業發展基金會董事長名義，指示基金會在台北市青島東路，成立具有資料保存與藝術推廣通功能的「電影圖書館」，並由新聞局廣播電視處第二科科長徐立功轉任館長。

　　首任館長徐立功購入數以千計的外文電影書刊與國內外知名導演的經典名片，配合《電影欣賞》雙月刊，有系統的引介各種流派與類型的電影，為國內電影科系學生、電影從業人員及藝文界人士提供了最佳切磋學習的機會。1989 年 1 月，圖書館易名為「電影資料館」，3 月館長改由世新廣電科主任井迎瑞接任。井館長為了蒐集、保存本土電影文化資產，建立本土的電影美學觀，將資料館功能調整為本土化的發展方向，積極展開台語片的搜尋工作，並舉辦「國際電影觀摩展」。

　　1991 年 7 月 1 日，新聞局把成立十三年的中華民國電影事業基金會交由電影業者主導，原附屬於該會的電影資料館由該局捐助經費成立財團法人，定名為「國家電影資料館」。井館長在 1993 年 5 月積極參加聯合國「國際電影資料館聯盟」（FIAF），並獲得法國國家電影資料館同意無償交還代為保管新華影業公司早年的一百餘部國語片，8 月在英、法、荷等國家電影資料館及 UCLA 電影資料館提供影片的協助下，舉辦「大家來聽老電影暨新歲月」影展活動並巡迴多國。

　　1996 年 9 月 1 日黃建業教授繼任館長，即開始分別以（1）強化本土電影文化資產的維護工作及觀念的推廣；（2）成立「電影學術研究委員會」；（3）重新策畫館內外的大小影展，活化電影資料館的文化影響力；（4）持續在國際上透過國際電影資料館聯盟會員國及各國影展產生互動與

電影資料館時期修護老電影的成果展「大家來看老電影」活動海報／影迷藏提供

電影資料館舉辦的「台語經典名片大展」活動宣傳／影迷藏提供

交流；（5）集合新科技，迎接電腦網路新時代等五大項推展
電影資料館事務。

　　2012 年文建會升格為文化部後，成為國家文化建設施政
的最高機關，附屬下的國家電影資料館也於 2014 年 7 月升格
設立財團法人國家電影中心。據國家電影中心任務揭示，「以
典藏我國電影資產、推廣電影文化及促進電影產業發展為宗
旨」。除了台北青島東路的舊辦公處，另外在樹林工業區有
典藏中心作為片庫影像史料的典藏片庫，包括華語影片一萬
四千餘部、外語影片三千餘部、中外影碟及錄影帶七萬兩千
餘片／卷，圖書約一萬四千八百餘冊、中外海報二十萬餘幀、
劇照四萬五千餘張、電影器材四百餘件 26。

　　2016 年 9 月，籌畫歷時十二年的「台灣電影文化園區
── 國家電影中心」確定興建於新莊副都心，預計 2020 年完
工 27。

電影資料館舉辦的「露天台語片影展」活
動宣傳／影迷藏提供

國家電影中心的創意刊物《國影本事》／
影迷藏提供

註釋

1. 2006 年八項奧斯卡獎提名的《斷背山》最後榮獲奧斯卡最佳導演、最佳改編劇本與最佳電影配樂。

2. 《少年 pi 的奇幻漂流》榮獲 2013 年奧斯卡最佳原創音樂、最佳視覺效果、最佳攝影與最佳導演等四獎項

3. 張靚蓓編著，《十年一覺電影夢：李安傳》，時報，2002 年 11 月 16 日。李達翰，《一山走過又一山：李安・色戒・斷背山》，如果，2007 年 9 月。柯瑋妮（Whitney Crothers Dilly）著、黃煜文譯，《看懂李安》，時周，2009 年 10 月。陳儒修，《穿越幽暗鏡界：台灣電影百年思考》，書林，2013 年 4 月，p87。

4. 儘管《雙瞳》的投入資金超過一億元台幣，在台灣八千多萬的票房並沒有達到預期的目標。

5. 聞天祥，《過影：1992-2011 台灣電影總論》，書林，2013 年 6 月三刷，p164-167。

6. 周美玲，〈艷光電影絮語〉，《中華民國 94 年電影年鑑》，行政院新聞局，民國 94 年 9 月，p270-273。

7. 《空手道少女組》在中國上映時片名改為《中國功夫少女組》。

8. 臺灣電影網 Taiwan Cinema，http://www.taiwancinema.com/fp_7328_16。電影聯盟主張：1. 反對 WTO 經濟觀點與文化霸權；制定「本國電影保護法」。2. 重新定義「國片」，確立台澎金馬生產為國片範圍；並廣納不同類型與媒材，豐富台灣電影之多元表現。3. 恢復「國片映演比例，應至少達全年總映演天數之兩成，且戲院票務應透明化。4. 成立「國家電影中心」，統籌國片之收藏、放映、行銷、產業整合、教育推廣。5. 納影視教育於正規教育體系中，充實對第八藝術之涵養。6. 放寬投資國片之減稅額度。凡投資國片達百萬元者，即可享有減稅之鼓勵。

9. 項貽斐，〈美麗的憧憬，悲涼的失敗——《五月之戀》行銷策略檢討〉，《中華民國 94 年電影年鑑》，行政院新聞局，民國 94 年 9 月，p73-77。

10. 奧斯卡金像獎、柏林國際影展、坎城影展、威尼斯影展。

11. 藍祖蔚，〈專訪鄭文堂：深海心事〉，2006 年 2 月，藍色電影夢 http://4bluestones.biz/mtblog/2006/01/post-1215.html。

12. 陳儒修，《穿越幽暗鏡界：台灣電影百年思考》，書林，2013 年 4 月，p143-153。聞天祥，《過影：1992-2011 台灣電影總論》，書林，2012 年 4 月，p257-260。張靄珠，〈《海角七號》的戀日與哈日：本土移情與多元本土想像〉，《全球化時空、身體、記憶：台灣新電影及其影響》，國立交通大學，2015 年 5 月，p244-288。

13. 韓國的電影界在 90 年代末因加入 WTO 也遭遇美國貿易取消外片配額的壓力，但韓國的電影人為了維護本土電影，舉行大規模的剃光頭靜坐抗議，曾有效抵抗貿易壓境。

14. 李小麗，《全球化的影像旅行：中國電影跨文化傳播研究》，中國傳媒大學，2013 年 9 月，p1-27。引美國社會學家羅蘭・羅伯森語。

15. 劉立行、沈文穎著，《電影文化與產業》，國立空中大學，2012 年 8 月，p149-151。尚 - 皮耶・瓦尼耶，

16. 吳錫德譯，《文化全球化》，麥田，2003 年 4 月 1 日。
 與 90 年代好萊塢吸納亞洲人才去好萊塢拍片的方式不同。

17. 楊力州編著，《我們的那時此刻：華語電影五〇年流金歲月》，30 雜誌，2016 年 2 月 5 日，p179。戴樂為、葉月瑜著，《東亞電影驚奇：中港日韓》，書林，2011 年 1 月，p161-163。

18. 台北市政府在 2008 年成立「電影委員會」，以「電影一條龍」的政策提供補助金、舉辦「拍台北」電影劇本徵選、「金片子」短片徵選、製片人才工作坊等協拍計畫。

19. 「高雄拍協拍記錄」http://filmkh.khcc.gov.tw/filmoff.php。2017 年 9 月止高雄拍網站內顯示紀錄。

20. 2016 年 8 月動工的霧峰「中台灣影視基地」內預計會將李安拍攝《少年 pi 的奇幻漂流》的造浪池遷

移至此。

21. 桃園市文化局與花蓮縣文化局近年也有影視製作或拍片住宿的補助與支援。

22. 《文學 ・ 影像 ・ 創意：華語電影獨立製片面面觀》，國立台灣文學館，2011 年 10 月，p162-171。

23. 超過四億本是 2013 年的數據。

24. 好萊塢環球影城「哈利波特的魔法世界」http://www.ush.cn/harrypotter。

25. 文化部「產業趨勢（國內電影）」，http://cci.culture.tw/cht/index.php?code=list&flag=detail&ids=55&article_id=11496

26. 國家電影中心〈中心簡介〉，http://www.tfi.org.tw/aboutTFI.asp。

27. 〈延宕 12 年！國家電影中心完成招標 預計年底動工〉，《自由時報電子報》，http://news.ltn.com.tw/news/life/breakingnews/2171637。

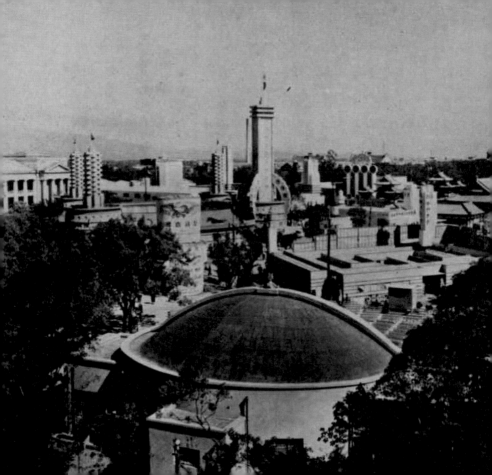

結論：台灣的電影
文化資產

進入二十一世紀，電影已包容第九藝術（遊戲），活動力更加擴展，繼續跟隨
著科技前進。美國新總統川普（Donald Trump）在 2017 年的就職演説中強調：
「把權力還給人民，讓美國再偉大起來」，使人聯想到瑞士分析心理學家榮格
（Carl Gustav Jung）曾經指出：「反思與創造力是人類真實的天賦本能。」此
時此刻，我們就以歷史哲學的方法反思，將百年來的台灣電影史作一全盤的整
理、分類、轉化成電影文化資產。

好萊塢是製造「美國夢」的電影工廠

　　好萊塢之成為世界電影帝國，是在二次大戰後隨著美國國力成為世界的超級強權而來，從電影製作的科技日新月異，立體電影、杜比音響、彩色多樣化、寬大銀幕……，發行電影音樂錄音帶、周邊玩具產品、影碟、書刊、電影海報等，甚至電影明星在比佛利山莊紙醉金迷的生活、奧斯卡金像獎的頒獎典禮等都成為大眾傳播媒體的焦點，就這樣逐漸地把美國夢推銷到全世界，電影內容的精采感動了無數愛好文學、音樂與電影的青年，以至於 50年代開始，亞洲國家尤其台灣的典型影迷都來到美國加州電影學院以及紐約學習電影藝術理論，又可就近在好萊塢實地觀察學習，並可在紐約百老匯評論首映的電影。

　　60、70 年代美國國力達到顛峰，好萊塢、麥當勞與武器就成為美國文化的象徵，推溯基本原因，還是美國是最自由的國家。

　　華盛頓領導獨立成功（1776），美國演變成為移民的天堂，更成為最民主自由的國家，最主要原因是開國元勳（如哲斐遜、富蘭克林等）制定開明的三權分立憲法貢獻最大，法國人贈送的「自由女神」就雄偉矗立在紐約的港口（1876）。

　　半世紀後，美國的黑奴問題日益嚴重，違反了獨立宣言中「人人生而平等」的理想（事實上，十九世紀歐洲正流行種族不平等論）。1861 年當選十六任總統的林肯（Abraham Lincoln）頒布解放黑奴的命令，導致長達四年多的南北內戰，其中 Getty Sburg 戰役是最慘烈的一役，林肯總統發表了〈蓋茲堡宣言〉：「……我在此下定最大的決心，……讓這個神佑之國成為一個嶄新的自由國家，讓這個民有、民治、民享的政府免於凋零！」林

肯正直、仁慈、機智、勤儉、平實、平易近人，是尊重人權與自由的典型，也是美國人夢想中的人物，是美國史上最受歡迎與尊重的總統（二十一世紀 2012 年，國際大導演史蒂芬史匹柏波拍製《林肯》，贏得一片讚譽）。

第三十二任總統羅斯福（Franklin Delano Roosevelt）在他第三任總統任內，正逢第二次世界大戰爆發不久，他在國會發表援外計畫的「四大自由」演說──言論的自由、信仰的自由、免於匱乏的自由、免於恐懼的自由。此項演說直接推動了「租借法案」生效，扭轉了大戰的劣勢，也催生了著名的〈大西洋憲章〉，進而導致聯合國的成立。

二十世紀 60 年代美國景氣繁榮，超級強權正邁向巔峰，美國社會學之父密爾斯（C. Wright Mills）詮釋：「自由」不僅僅意味有依自己喜好行事的機會，並且能經由辯論再進行選擇。因為如此，沒有理性就沒有自由。

第三十一任總統胡佛（Herbert Clark Hoover）在競選連任失敗給羅斯福後，毅然退出政壇，從事更多的慈善事業，尤其是孩子的教育。他在九十高壽文告中表示，美國富強的原因是人民享有選擇的自由，他指出：「自由有如一扇敞開的窗戶，承納了人類的智慧與人類的尊嚴所發出的光輝。自由激發出我們的活動力、創業精神、發明才能和建設本能。」所以，美國成為世界最為富強的國家，人民的生活水準最高，「美國夢」也越來越精彩豐富，紐約成為世界的金融中心，紐約的百老匯成為聲色娛樂的天堂，全年人潮不斷，其中電影《真善美》曾囊括最佳影片等五座奧斯卡獎，女主角茱莉安德魯斯跟上校與七個小孩逃離納粹的控制後，戰後又在百老匯演唱傳頌的歌曲，正代表了美國夢的傳奇。

如今美國已喪失昔日霸權，世界局勢日漸分歧極端化，全球電影業沒

落，唯獨好萊塢能利用電腦科技，千變萬化，更能刺激感官視覺，和麥當勞一樣的擁有青年消費者，還曾經有日本一男性作家居然喊出：不看好萊塢電影是笨蛋。顯然，東京也在流行美國文化。

電影《真善美》歌曲戰後又在百老匯演唱傳頌，日本也有以此改編的歌舞劇表演

日本映畫文化的啟示

日本文化是複製的、混雜的（Mixed），因為日本人最重要的特徵是無宗教、無思想、無哲學，日本人乃無止境的去找最強的老師學習，七、八世紀的時候，唐化運動（大化革新）就拚命的學習唐朝文化制度，複製出茶道、花道、劍道、書道等而成為東方的最漢化國家。十九世紀日本又發動明治維新的全盤歐化運動，把落後於西方先進資本主義國家的一切文明、制度和工業均毫不猶豫地予以吸收，電影（映畫）便是其中產物之一。

「電影機」在 1895 年 12 月 28 日於巴黎公開放映，是世界電影的開端（美國則是 1894 年的西洋鏡）。隨後於 1897 年 2 月在大阪、京都轟動開來。1898 年日本首次製作國產的放映機，巡映業的訓練也逐漸成熟，日本就在 1899 年正式建立自己的電影事業，僅僅落後法國四年，而且在製作、發行及映演等方面，都日益興盛。

20 年代是默片（無聲電影）的全盛時代，歐美國家都朝商業文化方向

在製作，俄國共黨則主張「電影是社會、文化、政治、教育之最尖端有力之武器」。日本更以國防軍事教育企圖以電影來征服世界。結果，好萊塢的八大公司使電影事業全面改觀——以嚴謹系統的製作，結合各地的放映戲院，形成電影巡迴發行的網路，期使製作藝術導向商業化。所以，20 年代末期，好萊塢的電影技術已然領先世界。

進入 30 年代，好萊塢的八大公司率先發行有聲電影，八大公司控制了美國 80% 的電影市場，其餘百家獨立公司僅占 20%，八大之中又以米高梅公司的資金最為雄厚，其電影院與遊樂場等附屬機構達 250 處。面對此種情勢日本就走政治、經濟、文化的路線，兼併成松竹、東寶等國際規模的公司，大量的製作與銷售，並且在各大城市（包括台灣、朝鮮、滿洲）興建大型的劇場，可以容納千人左右，以符合資本主義的經營，日本遂以教育、文化再配合政治經濟的情勢，將電影藝術化，發展到 20 年代中期，日本電影生產量高居世界之冠，也跟著好萊塢進入有聲電影時代，30 年代的電影技術更加進步，豪華劇場的興建也能追隨觀光與建築事業的發展，電影便是融合了文學、戲劇、音樂、舞蹈、雕刻、建築等七大藝術而為獨特的「第八藝術」。以至於台灣的電影事業由日本帝國全面掌控經營，八大城市（基隆、台北、台中、嘉義、台南、高雄、屏東）紛紛興建可放映電影藝術的劇場（30 年代中期有的戲院已有冷氣設備，像新竹「有樂館」、台北「大世界館」、公會堂、台中「娛樂館」等）。結果，台灣的電影事業，便因此趕上世界建築、觀光潮流，與世界接軌。

未開化的台灣淪為日本帝國的殖民地後，何以能在始政四十週年的「台灣博覽會」（1935 年 10 月）後就能走上國際舞台？這就需要從日本文化去探討與瞭解，因為文化是整體的、全面的發展象徵。

1935 年台灣博覽會第二會場遠景

　　自古以來，日本大和民族就擁有探索精神，認為「萬物皆有靈」，所以，日人凡事謙恭有禮、喜歡研究分析、對任何工作懷抱虔誠的敬業精神，進而凝聚在精神與工作上的力量，以達到身心靈合一的誠實及榮譽，追求人類最高尚的目標 —— 真理。尤其是在十九世紀中葉明治維新的歐化運動中，提高了人民教育的水準，普遍喜愛哲學思想的研究，更能讓日人精益求精，自由創作，不斷的研究分析，不斷的超越，進而成為世界的工業強國之一，終而與中國、歐美國家發生衝突、爆發戰爭。

　　第二次世界大戰（1939-1945）日本戰敗，東京幾成廢墟，沒水沒電沒食糧，東京有不少人痛不欲生，吃嗎啡或自殺，十分悽慘。昭和天皇一再呼籲忍耐再忍苦，硬撐下去，一切重新再來，三年後經濟便緩緩復甦。四年後的 1949 年，日本京都大學湯川秀樹教授是第一位獲得諾貝爾物理獎的日本人，證明學者沒有因戰敗而停止研究。1950 年韓戰爆發，美國隨即以軍事、

經濟援助日本，圍堵共產集團擴充，於是日本更加速全面的前進復興。

1951 年黑澤明的《羅生門》獲威尼斯金獅獎，日本電影技術已達國際水準。到 60 年代，日本又成為世界七大工業強國（美國、加拿大、英國、法國、德國、義大利、日本）之一，而且是唯一外匯順差的國家，亦未向外國舉債，直至 70 年代日本經濟發展成為第一（俗稱「日本第一」）。

探究原因，日本明治維新以讀書立國，以教育為先，誠實第一，再由不斷的研究分析，精益求精，終於自我蛻化為歐化國家。所以日本帝國統治台灣就與歐洲帝國的殖民統治不同，英、荷採間接統治；法國採直接控制；日本則採直接統治，實施生物性、哲學性的同化教育，台灣的文明化與此有很深的關連，使得台灣在日本時代（1895-1945）也能自我超越，加速前進，進而在國際規模的「台灣博覽會」中（1935）崛起，走向世界。

以治理台灣四十年為主題的
台灣博覽會海報宣傳

以秋季的台灣形象為博覽會的文宣

台灣紀錄片的歷史意義

　　世界電影史從紀錄片開始，也是攝影（寫真）技術的發展演進史，從原本單純的寫實短片，隨著時代的演進逐漸豐富，紀錄片、新聞片（戰爭片）也就從不間斷。至於劇情片，是要利用舞台將戲劇、文學等藝術成分融入電影之中，其製作、演員、發行等，都脫離不了時代性，有其特定的時代意義，電影也就成為時代的共同記憶。只是劇情片的解讀相較之下更為困難而已。

　　日本時代在台灣拍製的紀錄片、新聞片（戰爭片）也不少，但都是日本帝國的政令宣導片或國民教育片，不能算是真正的台灣紀錄片，即使國民政府來台的初期，拍製很多的台灣時事新聞片也都是北京話的國語教育片，往往在電影正式放映前，同宣導政令廣告片一起播出，也脫離不了政治操縱，畢竟電影能發展到如此迷人的境界，還是需要創作的自由度，以及商業與藝術的結合而來。

　　台灣紀錄片的流行是跟隨民主政治的發展而起，由於長達三十八年的戒嚴時期（1949-1987），台灣人民受到長期監控、扭曲心靈，至此轉向追求物質經濟的層面，以至於文化的發展十分蒼白停滯，只好接受科技文明的擺布。幸而留學生（尤其留美）都會帶回一些新的民主文化薰陶，刺激新的一代走向民主道路。只有民主發展，經濟才能躍進，從而帶來真正的自由。所以在政治解嚴後，國民政府的腐敗墮落帶來自由開放的期待與空間，新一代的青年就相率投入自由揮灑的藝術世界，台灣紀錄片就在民主時代的催生中（2000 年第一次政黨輪替）興盛起來。

　　論其歷史淵源，還是要追溯到 8、90 年代的新電影。1982 年中影出品的《光陰的故事》，成為新電影的揚帆之作，是因為一方面該片的創作者

均成為日後新電影的重要成員（陶德辰、楊德昌、柯一正、張毅）；另方面該片的自然寫實風格與文學表現的特質，象徵了新電影與舊派電影間的差別。

林福地導演台語片作品《女性的復仇》/影迷藏提供

新電影就是在用光影寫本土的歷史，像《小畢的故事》、《油麻菜籽》、《我這樣過了一生》、《童年往事》、《海灘的一天》、《香蕉天堂》、《稻草人》、《我們都是這樣長大的》、《悲情城市》、《少年耶，安啦》、《國道封閉》、《寂寞芳心俱樂部》、《熱帶魚》、《只要為你活一天》、《徵婚啟事》、《我的神經病》、《在陌生的城市》、《春花夢露》、《美麗在唱歌》、《黑暗之光》、《超級公民》、《果醬》、《絕地反擊》、《獨立時代》、《麻醬》、《青少年哪吒》等，都反映在威權統治解體之下所帶來的社會、經濟、道德的混亂。而吳念真《多桑》、萬仁《超級大國民》都意謂著批判的色彩。整體觀察新電影有改編文學之風氣，及落實鄉土與寫實主義之傾向，這就是民主時代台灣紀錄片興起的養分。

電影有歷史意義，才是真實的，而歷史的意義，就要用哲學去詮釋。台灣紀錄片的導演，都是民主時代的電影英雄，因為他（她）們都擁有自由

思考創作的哲學力量，在自己生長的鄉土，誠摯掌握自由心靈的能量，思考並走向世界，畢竟台灣是包容許多族群（包括 27 族的原住民）與多元文化的國家。

相對於國民政府初期的正宗台語片（1955-1974），其時代背景就須以歷史哲學來分析。

國民政府逃亡來台，檢討失敗原因是：日本的侵略與共產黨（共匪）的叛亂。於是1949年6月的戒嚴令（軍事統治），除了「強迫」說國語（北京話）、銷毀日文圖書外，主要在誅殺紅色共黨及其同路人，手段殘酷狠毒，史稱「白色恐怖」。中國國民黨集黨政軍大權於總裁（主席）一身，在反共復國的前提下，進一步迫害異議分子，強迫以考試灌輸中國文化思想，而後台灣在美援之下遂一時成為遠東最堅強的反共堡壘。概括的說，台語片（二十年間生產近千部）象徵本土文化的復興，一則是對時代的反動，再則是懷念日本的文明化教育。

由中、英、義多國合作拍攝的《末代皇帝》，描述最後一位中國皇帝溥儀的故事

《末代皇帝》電影本事劇情介紹

　　相對之下，二十一世紀（民主時代）的台灣紀錄片是新一代的青年導演在自由、民主、愛鄉土的情懷下，宏觀的拍製有愛心、有鄉土味、更有世界觀的電影。1998 年文建會（今文化部）與紀錄片協會創辦「國際紀錄片雙年展」，吹起前進世界的號角，正象徵民主時代的來臨。台灣四百年來的歷史文化歷經政治、經濟、社會的劇烈變遷，仍然有 27 族原住民豐盛而多元的文化，成為紀錄片拍攝的寶庫，在世界史上台灣是一處擁有絕美文化的豐饒之地，相信台灣的紀錄片會掀起世界性的蓬勃發展。

電影是催淚的魔法師

　　二十世紀 80 年代，世界進入電腦時代，科技的發展在資本主義挾持下，日新月異，電影也傳播到其他的大眾媒體放映，使得全球網路資訊爆炸，傳統的美學似乎消失了，人類的焦慮、煩惱、浮躁、不安、憂鬱等等新文明病增加了，生技的發展又在製藥工業領先下，安眠藥、止痛藥的產量最多，尤其是美國，憂鬱症最多，好似美國人都在快速的成為《飛越杜鵑窩》一員。

　　1990 年代，以美國學者為主的研究團隊展開了一項名為「腦的世紀」之計畫，不再單純的以電腦概念計算，而是從更廣泛的視野來探討人類的腦袋。人類腦的功能，除了儲存記憶、執掌計算及邏輯思考之外，也關係到感情和心情起伏的 EQ（心的智商，又名情緒智商）。

　　腦科學研究報告，引起廣泛的迴響，心理學家進一步分析出「情緒」（Emotion）的驚人力量，教育界也規劃出情感教育，強調 EQ 比 IQ 重要。於是心理學者紛紛參與以前就有的藝術治療、音樂治療的活動，並走進預防醫學之路。

　　預防醫學就是健康之道，要求重視情緒的平衡、身心靈的和諧，進而提升免疫功能，促進健康活力。電影與旅行是最新最好的療癒活動，尤其是電影具有催淚的療效，而且流淚比起睡眠和笑，對於紓解壓力還來的有效，其中感動的淚水最具功效。

　　哭與笑，同樣都能活化自律神經中的副交感神經（鬆）、平衡交感神經（緊），有助於提升人體的免疫力，促進健康。相較之下，哭能夠改善緊張、不安與混亂的情緒，笑則帶給人更多的活力，但兩者有些微的不同。哭所造成的腦內血流量變化較大，給予副交感神經的刺激比笑來得強烈，哭能令人豁然開朗，笑會讓人振作精神，但用哭來紓解壓力，效果會比笑更好。因為哭而流下感動的淚水，事後會令人感到暢快，是因為大腦中活化的交感神經，切換為副交感神經活絡的狀態，從而刺激慾望熱情，帶來感性的創意。所以，催淚電影是創造力的魔法師。

　　在這個資訊氾濫的時代，有必要暫時關掉電視、電腦、手機，以便集中在自己的情感與感受上，享受催淚電影。問題是如何製作能與腦共感的題材電影，除了過去流行過讓人流淚的電影外，勢須全新製作、拍攝、剪接適合多數人觀賞的電影短片（30分左右），供大家分享。此一情勢正適宜台灣新生代的紀錄片導演及製作群，大家一起來，能笑也能喜歡哭，既理性又感性。

　　其實，電影與淚活都是哲學性的活動，感動的力量均來自於哲學力。2013年日本寺井廣樹首先在東京舉辦「淚活」，主題是催淚電影、音樂、詩詞朗讀等為主要內容的活動，尤其是催淚電影一系列的收藏、播映，引起了全國的注意，各大城市（大阪、京都、仙台、福岡、札幌等地）紛紛展開「淚活」。同時，寺井廣樹在醫療與教育現場推動「淚水治療師」的認證制

度，積極讓感動的淚水擴及全世界。

2013 年以來，日本掀起罕見的哲學熱潮，成為街頭巷尾的熱門話題。日本研究「西洋哲學」的學者、專家、教授（有留德、留英，更多的是日本國內的熱愛學者）紛紛表達見解、論述及著作，再透過大眾傳播媒體而成流行風潮，展現出日人精益求精的精神，尤其是白取春彥（柏林大學）的《超譯尼采 I、II》狂銷達 200 萬冊以上，2016 年再出版《超譯赫塞》等書，成績令人驚嘆，他更一再強調，哲學對日常生活的重要影響，堅持自我蛻化。

一百五十多年前，日本在明治維新運動（全盤歐化運動），西周教授將 "Philosophy" 翻譯成「哲學」，意思是愛智、追求智慧（動名詞），必須要有邏輯的思考訓練，是非常實用的百科之后。日人愛上哲學後，不斷的研究分析西洋哲學，甚至在 1920 年成立希臘學會，探索西方文明的搖籃地，又不斷的精進，讓日本蛻化成東方唯一歐化（現代化）的文明國家。

當代英國著名數學家、科學家與人道主義者布魯諾斯基博士（Jacob Bronowski）強調，所有的科學都是哲學，電影也不例外，電影是綜合科技、藝術、商業、文化等領域的工業生產體系，也是全盤的哲學運用。兩千年前的柏拉圖就說：「哲學不只是做詮釋，也是用來改造世界的工具。」哲學力就是自由思索、邏輯運用。

懷舊經典影片《大河戀》，電影傳達人在生命成長過程中，可以全心全意去愛我們不了解的人。《祕密花園》電影改編自同名成長小說，被認為是兒童文學的經典之一。圖為兩片的外語版明信片

就個人而言，在就讀歷史系時，便愛上哲學與西洋文化，自修歷史哲學，拜讀黑格爾（Hegel 1770-1831）的《歷史哲學》，當時國內並無此課程（「歷史哲學」是日人在 1920 年從 historical philosophy 翻譯過來）。到研究所時期，主動購買英文版的相關書籍，加強英文閱讀能力，並且以哲學思考拓展了無限遼闊的知識宇宙世界。後來發現，歷史哲學是最前進的知識，而「哲學力」則是推動個人研究學識的動機與力量，越讀越著迷，而每一部書、每一件事、每一選擇，都會昇華成靈性境界，每次都會有渾然忘我的心流狀態（高峰經驗），於是哲學力自動演化成「神力」，在如此喜悅狀態下，自讚是命運的安排，臣服便帶來新的力量。二十年前，並以哲學力伴隨「旅行力」、「讀書力」，從事大規模的電影史著述與演講，「哲學力」一直發揮主導的功能，也領悟到人生就是奮鬥的意義。直到 2011 年夏天，從北海道旅遊回來，經「神力」的啟示後，個人也進入開創「美感哲學」的知識新領域。

台灣有山有海，風景秀麗、氣候溫和，舉凡各種自然與產業資源皆富饒豐盛。尤其是台灣人民善良、熱情、率直、樂觀、包容力強，是典型的海洋文化性格。台灣是一個真正的寶島，只要「愛與慈悲」就足以療癒一切，就足以建設台灣成為東方的瑞士，更足以成為世界上最美麗又偉大的國家。因此再三感恩。

台灣寶島自古以來物產豐饒且族群與文化多元

參考書目

1. 盧非易著，《台灣電影：政治、經濟、美學》，遠流出版社，1998 年 12 月 12 日。

2. 黃建業總編輯，《跨世紀台灣電影實錄 1898-2000》上、中、下三冊，國家電影資料館出版，2005 年 5 月。

3. 呂訴上著，《台灣電影戲劇史》，銀華出版社，1961 年 9 月。

4. 葉龍彥著，《光復初期台灣電影史》，國家電影資料館，1995 年 1 月。

5. 葉龍彥著，《日治時期台灣電影史》，玉山社，1998 年 9 月。

6. 葉龍彥著，《日本電影對台灣的影響》，中州技術學院視訊傳播系電影研究中心出版，2006 年 1 月。

7. 葉龍彥撰述，《影響的影響》(《七〇年代台灣電影史》)，新竹市立影像博物館，2002 年 8 月。

8. 葉龍彥撰述，《八十年代台灣電影史》，新竹市立影像博物館，2003 年 12 月。

9. 葉龍彥著，《台灣老戲院》，遠足文化出版社，2004 年 2 月。

10. 林秀澧撰述，《台灣戲院變遷 —— 觀影空間文化形式探討》，成大建築所碩士論文，2002 年 2 月。

11. 李榮鈞撰述，《沙鹿鎮戲院滄桑史話》，沙鹿鎮圖書館，2001 年 8 月。

12. 劉天賦著，《岡山鎮戲院發展史》，《高雄縣文獻》24 期，2005 年 12 月。

13. 許參陸主編，《港都跨世紀電影史》，高雄市電影戲劇商業同業公會出版，2001 年 7 月 2 日。

14. 葉龍彥著，《春花夢露 —— 正宗台語電影興衰錄》，博揚文化公司，1999 年 9 月。

15. 北岡伸一著，魏建雄譯，《後藤新平傳》，台灣商務印書館，2005 年 4 月。

16. 《日本映畫史大鑑》，東京文化書局，昭和 57 年 2 月。

17. 胡文青著，《台灣的公園》，遠足文化，2007 年 7 月。

18. 陳正勳，〈小導演大觀眾：台灣電影故事百年〉，《美育雙月刊》180 期，國立台灣藝術教育館，2011 年 3/4 月。

國家圖書館出版品預行編目資料

圖解台灣電影史 / 葉龍彥著 .
-- 初版 . -- 臺中市：晨星 , 2017.11
　　面；　公分 . --（圖解台灣；18）
ISBN 978-986-443-362-9（平裝）

1. 電影史 2. 台灣

987.0933　　　　　　　　　　106018231

圖解台灣 TAIWAN ｜ 18　圖解台灣電影史

作者	葉 龍 彥
主編	徐 惠 雅
執行主編	胡 文 青
校對	葉 龍 彥 、 胡 文 青 、 陳 育 茹
美術設計	柳 佳 璋
封面設計	柳 佳 璋

創辦人	陳銘民
發行所	晨星出版有限公司
	台中市 407 工業區 30 路 1 號
	TEL：04-23595820　FAX：04-23550581
	E-mail：service@morningstar.com.tw
	http：//www.morningstar.com.tw
	行政院新聞局局版台業字第 2500 號
法律顧問	陳思成律師
初版	西元 2017 年 11 月 20 日
郵政劃撥	22326758（晨星出版有限公司）
讀者服務專線	04-23595819#230

印刷	上好印刷股份有限公司

定價 480 元
ISBN 978-986-443-362-9
Published by Morning Star Publishing Inc.
Printed in Taiwan

填問卷，送好禮：

凡填妥問卷後寄回，只要附上 60 元郵票（工本費），我們即贈送
好書禮：「鐵道懷古郵戳明信片 NO1. 鐵道古郵戳」以及
「鐵道懷古郵戳明信片 NO2. 鐵道古地圖」。

 搜尋 / 晨星圖解台灣

以圖解的方式，輕鬆解說各種具有台灣元素的視覺主題，並涵蓋各時代風格，其中包含
建築、美術、日常用品、食品、平面設計、器物 以及民俗、歷史活動等物質與精神
的文化。趕快加入 [晨星圖解台灣]FB 粉絲團，即可獲得最新圖解知識以及活動訊息。
晨星出版有限公司編輯群，感謝您！

贈書洽詢專線：04-23595820 #113